探 索 电 影 文 化

培文·电影

BLUE BOOK
OF CHINA TV SERIES
2022

中国电视剧蓝皮书 2022

范志忠 陈旭光 主编

图书在版编目(CIP)数据

中国电视剧蓝皮书.2022 / 范志忠，陈旭光主编.—北京：北京大学出版社，2022.10
（培文·电影）
ISBN 978-7-301-33337-2

Ⅰ.①中… Ⅱ.①范…②陈… Ⅲ.①电视剧评论-中国-2022 Ⅳ.①J905.2

中国版本图书馆 CIP 数据核字 (2022) 第 168505 号

书　　名	中国电视剧蓝皮书 2022 ZHONGGUO DIANSHIJU LANPISHU 2022
著作责任者	范志忠　陈旭光　主编
责任编辑	李冶威
标准书号	ISBN 978-7-301-33337-2
出版发行	北京大学出版社
地　　址	北京市海淀区成府路205号　100871
网　　址	http://www.pup.cn　新浪微博：@北京大学出版社 @培文图书
电子信箱	pkupw@qq.com
电　　话	邮购部010-62752015　发行部010-62750672　编辑部010-62750883
印刷者	天津联城印刷有限公司
经销者	新华书店
	787 毫米×1092 毫米　16 开本　21.75 印张　380 千字 2022 年 10 月第 1 版　2022 年 10 月第 1 次印刷
定　　价	98.00 元

未经许可，不得以任何方式复制或抄袭本书之部分或全部内容。
版权所有，侵权必究
举报电话：010-62752024　电子信箱：fd@pup.pku.edu.cn
图书如有印装质量问题，请与出版部联系，电话：010-62756370

主编：
范志忠、陈旭光

评委（按姓氏汉语拼音字母为序）：
曹峻冰、陈奇佳、陈犀禾、陈晓云、陈旭光、陈阳、戴锦华、戴清、丁亚平、范志忠、高小立、胡智锋、黄丹、皇甫宜川、贾磊磊、李道新、李跃森、厉震林、刘藩、刘汉文、刘军、陆绍阳、聂伟、彭涛、彭万荣、彭文祥、饶曙光、沈义贞、司若、谭政、王纯、王丹、王海洲、王一川、吴冠平、项仲平、姚争、易凯、尹鸿、虞吉、俞剑红、张阿利、张德祥、张国涛、张卫、张颐武、赵卫防、周安华、周斌、周黎明、周星、左衡

统筹、统稿：
潘国辉、仇璜

撰稿（按姓氏汉语拼音字母为序）：
邓旋嘉、高含默、倪苗苗、潘国辉、盛勤、童晓康、汪梦菲、王一名、魏安东、徐子涵、喻文轩、张贝宁

英文目录翻译：
李滨

新媒体平台支持：
1905电影网

目　录

主编前言 001
导论　主题电视剧引领的多元审美格局 003

2021年中国影响力电视剧分析案例一：《觉醒年代》 013
　　新旧文化碰撞下的思想史诗
　　　——《觉醒年代》分析 015
　　附录：《觉醒年代》编剧访谈 047

2021年中国影响力电视剧分析案例二：《山海情》 051
　　脱贫攻坚题材电视剧的创作突围
　　　——《山海情》分析 053
　　附录：《山海情》主演访谈 077

2021年中国影响力电视剧分析案例三：《功勋》 083
　　新时代国家英雄的多维书写
　　　——《功勋》分析 085
　　附录：主创郑晓龙自述 111

2021年中国影响力电视剧分析案例四：《叛逆者》 115
 "叛逆"书写与革命影像创新表达
 ——《叛逆者》分析 117
 附录：《叛逆者》原著者访谈 142

2021年中国影响力电视剧分析案例五：《理想之城》 147
 职业与职场、理想与权力的双重博弈
 ——《理想之城》分析 149
 附录：《理想之城》导演、编剧访谈 170

2021年中国影响力电视剧分析案例六：《大决战》 177
 大时代的宏大叙事及其英雄群像塑造
 ——《大决战》分析 179
 附录：《大决战》导演专访 204

2021年中国影响力电视剧分析案例七：《风起洛阳》 207
 诗意气质、"悬疑"美学与网剧"网感"增强
 ——《风起洛阳》分析 209
 附录：《风起洛阳》美术指导访谈 236

2021年中国影响力电视剧分析案例八：《小敏家》 241
 两性题材与现实主义创作的新突破
 ——《小敏家》分析 243
 附录：《小敏家》主演专访 269

2021年中国影响力电视剧分析案例九：《流金岁月》 273
 故事文本与女性命题的新书写
 ——《流金岁月》分析 275
 附录：《流金岁月》编剧专访 302

2021年中国影响力电视剧分析案例十：《大浪淘沙》 307
 新媒体语境下，重大革命历史题材电视剧的"破圈"之路
 ——《大浪淘沙》分析 309
 附录：《大浪淘沙》导演访谈 332

Contents

Preface of the Chief Editor 001

Introduction:
Diverse Aesthetic Patterns Led by Thematic TV Series 003

Case Study One of 2021 China Influence TV Series Analysis: *The Age of Awakening* 013
An Epic of Ideas in the Clash of Old and New Cultures
——Analysis on *The Age of Awakening* 015
Appendix: An Interview with the Scriptwriter of *The Age of Awakening* 047

Case Study Two of 2021 China Influence TV Series Analysis: *Minning Town* 051
Breakthrough in the Creation of TV Series on the Theme of Poverty Alleviation
——Analysis on *Minning Town* 053
Appendix: An Interview with the Lead Actor of *Minning Town* 077

Case Study Three of 2021 China Influence TV Series Analysis: *Medal of the Republic* 083
The Multidimensional Writing of a National Hero in the New Era
——Analysis on *Medal of the Republic* 085
Appendix: Autobiography of Creator Zheng Xiaolong 111

Case Study Four of 2021 China Influence TV Series Analysis: *The Rebel* 115
"Rebel" Writing and Innovative Expressions of Revolutionary Images
——Analysis on *The Rebel* 117
Appendix: An Interview with the Original Author of *The Rebel* 142

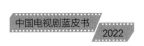

Case Study Five of 2021 China Influence TV Series Analysis: *The Ideal City* 147
The Double Game of Career and Workplace, Ideals and Power
——Analysis on *The Ideal City* 149
Appendix: An Interview with the Director and the Scriptwriter of *The Ideal City* 170

Case Study Six of 2021 China Influence TV Series Analysis: *Decisive Victory* 177
The Grand Narrative of the Great Age and Its Heroic Grouping
——Analysis on *Decisive Victory* 179
Appendix: An Interview with the Director of *Decisive Victory* 204

Case Study Seven of 2021 China Influence TV Series Analysis: *Wind Rising in Luoyang* 207
Poetic Temperament, "Suspenseful" Aesthetics and an Enhanced "Net Feel" to the Web Series
——Analysis on *Wind Rising in Luoyang* 209
Appendix: An Interview with the Art Director of *Wind Rising in Luoyang* 236

Case Study Eight of 2021 China Influence TV Series Analysis: *A Little Mood For Love* 241
A New Breakthrough in Gender Themes and Realism
——Analysis on *A Little Mood For Love* 243
Appendix: An Exclusive Interview with the Lead Actor of *A Little Mood For Love* 269

Case Study Nine of 2021 China Influence TV Series Analysis: *My Best Friend's Story* 273
New Writing of Story Texts and Female Propositions
——Analysis on *My Best Friend's Story* 275
Appendix: An Exclusive Interview with the Scriptwriter of *My Best Friend's Story* 302

Case Study Ten of 2021 China Influence TV Series Analysis: *Great Waves Sweeping Away Sand* 307
The Road of "Breaking the Circle" of Major Revolutionary Historical TV Series in the New Media Context
——Analysis on *Great Waves Sweeping Away Sand* 309
Appendix: An Interview with the Director of *Great Waves Sweeping Away Sand* 332

主编前言

2021年的中国影视业，虽历经新冠肺炎疫情反复，但稳步前行，表现出强劲的生命力与可观的发展前景。

《中国电影蓝皮书》《中国电视剧蓝皮书》是由北京大学影视戏剧研究中心与浙江大学国际影视发展研究院合作推出的年度"影响力影视剧"案例报告，从2018年开始至今已步入第五届。

蓝皮书通过影/剧迷（1905电影网平台）、北大/浙大学生、50余位国内知名影视专家的三轮票选，选出年度电影十佳与电视剧十佳，产生"中国影视影响力排行榜"。进而以这20部作品为个案，以点带面，以个案见一般，深入剖析中国电影、电视剧行业年度重要现象，从中学理研判、归纳总结中国影视产业创作与发展的特征和规律，以此见证并助推中国影视创作的质量提升、影视产业的升级换代，以及电影工业美学的理论建构与批评实践。

蓝皮书"十大影响力电影""十大影响力电视剧"的评选标准，不同于票房、收视率等商业指标，也不同于纯艺术标准。"中国影视影响力排行榜"兼顾商业与艺术，主要考察作品的影响力、创意力、运营力，以及深入分析探讨可持续发展的标本性价值，充分考虑影视作品类别、类型的多样性与代表性。

尤其此次蓝皮书的评选继续与1905电影网通力合作，更为注重广大普通网民影迷的意愿，以"影响力"为关键词，充分考虑后疫情时代影视行业的变化与新现象，在作品把控（保证作品的多样性、影响力）、投票人数、民意调查、数据整合、涉及题材范围等诸多方面均更上层楼。因此，参与本次网络评选的影迷观众非常踊跃，投票量极大；参与最终评选的50余位影视界专家学者星光熠熠，组成了颇具学术研究和评论话语影响

力的强大评审阵容。

榜单评选不是回顾的终点,而是展望未来的开始。此次获选年度"十大影响力电影"及"十大影响力电视剧"的作品发布后,我们会聚影视行业专家学者和北大、浙大的博士生、博士后等对其进行了深入分析,内容涵盖创意、剧作、叙事、类型、文化、营销、产业等方面,撰写完成《中国电影蓝皮书2022》及《中国电视剧蓝皮书2022》。

与现有的一些年度报告重视全局分析、数据梳理与艺术分析相比较,《中国电影蓝皮书2022》与《中国电视剧蓝皮书2022》侧重于以个案切入来分析年度影视业的十大现象,选取的作品包括但不限于最具艺术性与文化内涵之作、票房冠军与剧王、最佳营销发行案例、最佳国际合拍之作与最佳网台联动剧集等。无论从哪个维度切入,每篇文章都将结合具体文本,归纳出该作品的核心创意点,进行全案整合评估,总结其可持续发展性。这不仅具有较高的学术价值,还具有一定的实践指导意义。

蓝皮书深入剖析年度中国影视业的发展、成就、问题、症结与未来趋向,为中国影视产业的可持续、良性发展提供了类似于哈佛案例式的蓝本。

丛书由北京大学出版社出版,并特别感谢1905电影网和北大培文的鼎力支持。

我们相信,"中国影视蓝皮书"与中国影视行业发展的辉煌、曲折和顽强都休戚相关、命运与共并共同成长,它始终镌刻、见证着中国影视的远大前程,为建设中国影视的新时代贡献智慧与力量。

2021年过去了,我们会迎来一个美好的新时代。

<p style="text-align:right">北京大学影视戏剧研究中心
浙江大学国际影视发展研究院
2022年3月</p>

导论

主题电视剧引领的多元审美格局

2021年是中国共产党成立100周年，也是中国人民志愿军抗美援朝出国作战71周年。基于这两个主题，电视剧创作迎来新的高峰，并涌现出诸如《觉醒年代》《大浪淘沙》《跨过鸭绿江》等一大批优秀剧作。与此同时，电视剧创作继续深化类型化创作，都市题材剧、谍战剧、职场剧、军旅题材剧等都产生了众多有影响力的精品力作。经由73.95万影/剧迷、数百名北大/浙大影视专业学生代表、50余位国内知名影视专家的三轮依次票选，由北京大学影视戏剧研究中心、浙江大学国际影视发展研究院合作推出了"中国影视蓝皮书2022"之2021年度中国十大影响力影视剧，入围影响力前十名的电视剧分别是《觉醒年代》《山海情》《功勋》《叛逆者》《理想之城》《大决战》《风起洛阳》《小敏家》《流金岁月》《大浪淘沙》。其中主题剧5部、都市剧2部、职场剧1部、谍战剧1部、古装网剧1部。入围作品的类型分布基本反映了2021年国产电视剧的创作态势。

与此同时，2021年全国备案拍摄制作的电视剧为498部，与2020年的670部相比，下滑近三成。国产电视剧制作数量连创新低，其中固然有疫情的困扰、热钱的退潮，以及资本投资渐趋理性的因素叠加，但更重要的是国产电视剧供给侧结构性改革的继续深化。2018年以来，国家广播电视总局积极倡导"小正大"，即"小投入"制作节目，传播"正能量"，节目制作者要有"大格局"。在这种观念的影响下，影视公司制作方日益注重提质减量，深化内容创作，影视创作精品化态势日趋明显。

一、"三个重大"题材电视剧创作走向繁荣

2021年是国家广电总局全面推进"十四五"重点电视剧选题规划编制工作的开篇之年,国家广电总局充分发挥"全国一盘棋,集中力量办大事"的制度优势,努力打造新时代重大现实、重大革命、重大历史"三个重大"题材电视剧,主动出题、委托创作,推动了主题电视剧新时代精品创作走向繁荣,涌现出《觉醒年代》《跨过鸭绿江》《功勋》《山海情》《经山历海》等一批优秀作品。这类剧作有的回望党的百年历史,呈现党领导人民创造历史的新篇章;有的展现了新时代新农村新气象,描绘脱贫攻坚的伟大胜利。通过全景的叙事、立体的人物,呈现出创作上返璞归真的态势,构成了2021年主题电视剧创作的一道亮丽景观。

(一)史诗性成为主题电视剧的重要特征

年初的《觉醒年代》《大浪淘沙》《跨过鸭绿江》《山海情》等主题电视剧,无论是题材的深挖,还是艺术的表达都达到了新的高度。这些电视剧以独特的美学气质回望党的百年历史,展现党领导人民走向人间正道,弘扬时代精神谱系,呈现出一种史诗性的品格。

我们经常提到艺术作品的史诗性。所谓史诗性由两方面构成:一个是"史",另一个便是"诗"。史的创作原则要求艺术作品真实地反映历史,做到历史真实和艺术真实的统一;而诗可以理解为艺术作品所传递出的一种艺术意蕴和美学精神。从某种程度上说,史诗性应该是党史题材影视剧追求的重要美学品格。"民族精神、悲剧意蕴和反思意识是衡量一部作品是否具有史诗性的重要标准。革命历史史诗题材的年代剧想要获得史诗品格,必须在对历史再现的过程中深入到作品,将不可避免的悲剧叙事升华为一种悲剧意蕴,从而有效地去传达民族精神……不断呈现出新的思辨内涵。"[1]因此,无论是《觉醒年代》中思想的觉醒、革命的信仰和必胜的信念,还是《大浪淘沙》中以救国救民为己任所进行的不屈不挠、艰苦卓绝的奋斗历程,或者是《跨过鸭绿江》中对爱国主义、革命英雄主义、革命乐观主义的民族精神的诠释,或者是《百炼成钢》中以"牺牲"故事来诠释"淬炼"历程,以及《山海情》中不畏艰辛、勤劳勇敢、用劳动创造美好生活的奋斗精神,都构建出个人/小家和大家/大国为一体的民族价值观,让观

[1] 陈旭光、潘国辉:《电视剧的诗化风格与百年党史的抒情史诗创作》,《文学报》2021年7月。

众从历史浮沉和时代变迁中体味到伟大的生生不息的中华民族精神。

（二）"祛魅""群像""青春"成为主题影视剧人物塑造的主要特征

祛魅和反脸谱化成为近年来主题影视剧人物塑造的重要原则，这些电视剧不刻意追求"高大全"的人物塑造，也没有将人物的弱点进行弱化处理，而是将人物个体的命运和宏观的时代背景相勾连，来增加党史叙事的鲜活性。《觉醒年代》在对历史伟人进行塑造时，没有夸张地对人物形象进行高光处理，也没有刻意剔除人物的性格瑕疵，从而塑造了一幅真实、生动的时代人物图谱。例如，剧中的陈独秀性格直爽、不怕牺牲、不虚伪、积极进取，是一个富于激情的革命者。但是，作为一个父亲，他性格急躁，仿佛和儿子之间隔着一堵打不通的墙，这让观众对陈独秀这一人物又有了新的了解，增强了观众的认同感和代入感。

《跨过鸭绿江》从中、苏、美三国角度全景式展现了抗美援朝战争，作品注重不同人物的身份、经历，力求表现出不同形象的鲜明个性。该剧刻画了彭德怀临危不乱、指挥若定的大将风范，也表现了他丰富的个性；还有邓华的沉着周密、韩先楚的寡言干练、洪学智的机智风趣等。《百炼成钢》也重点呈现了一群平均年龄不到18岁的少共国际师战士马胜、杜春风、朱勇等人，他们不怕牺牲书写着长征精神；而为了寻找丈夫而前往东北、性格火辣的春苗，则成为解放战争时期的后备力量。这些细微的英雄群像和宏大的主题叙事相互协调、虚实相生，既让观众感受到人物群像的鲜活质感，又给观众呈现了历史的波澜壮阔。此外，《大决战》展现了对诸如乔三本这样的小人物的描写和对细节的关注，反而更有说服力。这些都是共情叙事、时代表达艺术手法的魅力，也是2021年主题剧集创作的点睛之笔。

艺恩发布的《主旋律剧集市场研究报告》进一步显示："2021年主题作品主要受众集中在18～29岁。"[1]因此，近年来主题影视剧日益侧重呈现充满朝气的青春形象，以吸引青年观众的喜爱与共情，可谓别开生面，令人耳目一新。例如，《大浪淘沙》以当代青年陈启航在网络平台做党史专题为引子，以年轻人的视角来叙述当年同样年轻的中国共产党的缔造者和领导者追求真理、追求民族解放与独立的革命历程。《觉醒年代》在宏大的历史背景下，重点演绎了新文化运动的先驱陈独秀和他的两个儿子（陈延年、陈乔年）之间矛盾复杂的关系。当陈独秀送别两个孩子赴法留学时，剧作采用"闪前"

[1] 艺恩数据：2021主旋律剧集市场研究报告（https://mp.weixin.qq.com/s/6Y1zkPeS_Ldur3f5dd8BCQ）。

的预叙方式，陈独秀仿佛透过历史风云，目睹若干年后两个孩子为革命壮烈牺牲，"去时少年身，归来烈士魂"。很显然，主题剧集中的这种青春叙事，"让故事有温度有情感，将广阔复杂的社会生活转化为互联网时代青年一代易于理解的影像符号话语体系，从而巧妙地将其所表达的主题，内化为青年观众自身的情感判断和价值体系，最终赢得青年的广泛认同与共鸣"[1]。

二、电视剧类型化创作丰富多元

2021年，电视剧类型呈现出多元的局面，其中"她"题材电视剧《流金岁月》《我在他乡挺好的》等剧作表现突出。除此之外，谍战剧、职场剧、心理剧、法治题材剧、军旅题材剧、体育题材剧、医疗题材剧垂直细分，百花齐放。

（一）"她"题材热度继续延续

电视剧反映现实，是社会的镜像，在某种程度上也表现出受众的一种自我想象。2021年，"她"题材电视剧扎堆出现，《流金岁月》《我在他乡挺好的》《爱的理想生活》《爱很美味》等一大批聚焦当代女性的影视作品涌现出来。这些电视剧关注女性的家庭、情感和职场生活，折射出现代都市不同阶层青年女性的价值追求，呈现出影视剧作品对当下女性群体的关切。这些女性题材的影视作品在契合现实、抓住社会的痛点同时，又让广大的女性观众实现自我认同。

《流金岁月》改编自亦舒的同名小说，该剧通过双女主的叙事模式，讲述了从校园时期结下友谊的蒋南孙与朱锁锁互相扶持、同甘共苦、历经生活考验的故事。这部剧聚焦女性的友情与成长，触达社会话题，弱化主人公之间的矛盾冲突，强调女主之间的相互扶持和独立性。该剧将故事的发生地放在上海，融入具有上海特色的生活气息，通过对人物不同侧面的剖析、温情治愈的情节和时代质感的影像，呈现出当下的时代景深，引起广大观众的共鸣。

《我在他乡挺好的》通过群像的方式，塑造了新时代的女性形象。该剧聚焦异乡者到大都市打拼生活，勾起众多观众的回忆，引起情感共鸣。剧中四位女性形象鲜活立体

[1] 范志忠、刘清圆：《将宏大叙事转化为互联网时代的青春话语》，《文汇报》2021年4月8日。

且极具代表性，她们在生活、事业、感情上遇到种种考验，却又能在漂泊之中彼此安慰和疗愈。该剧直面社会焦虑，精准捕捉当下热点，深入挖掘了"北漂"女性之间的友谊和成长，张扬的是一种独立自主、自强不息的奋斗精神，风格温馨、感人且治愈。

（二）类型剧创作垂直细分

《叛逆者》一改传统谍战剧在共产党、国民党以及日本特务三大阵营之间的结构探讨，讲述了林楠笙跨越上海、南京、重庆等地，从一名特训班学员最终成长为一名合格的共产党员的故事，在潜移默化中向观众传达了主流价值观念。该剧将个人成长融入国家命运，在情节和悬念设置上追求逻辑性的同时，也重点呈现人物内心焦灼的状态，实现了谍战剧叙事的突破。

职场剧《理想之城》以一种接地气的表达方式，讲述了初出茅庐的女主人公苏筱的职场之路，故事通过展现主人公在权力和实力之间的博弈与争斗，向观众呈现了欲望之城、权力之城和理想之城。该剧融合优化了多种电视剧类型，凭借着扎实的剧作、丰满的表演、精湛的影像表现和"美美与共"的共同体美学价值观念，为观众呈现了又一部现实风格的力作。该剧塑造了丰富多彩的职业群像，从老总到员工，从一把手到部门经理，向观众呈现了不同的职业侧面。在主人公的设计上，该剧没有把女主人公塑造成博人同情的人物，而是将苏筱塑造成一个遇到挫折敢拼敢干、会报复和反击的形象，在剧中她一路"打怪升级"，给人一种爽剧的快感。该剧弱化人物之间的矛盾和冲突，人物塑造上的"好坏"不再明显，重点呈现的是职场人面对不同利益和冲突时如何应对的智慧。另外，该剧在叙事上情感线成为事业线的辅助，做到了情感戏和职场戏的完美契合，值得当下的很多电视剧学习借鉴。

法治题材电视剧再创佳绩。《扫黑风暴》根据我国公安民警在"扫黑除恶"专项斗争中的真实事件改编，因此和现实更加贴近。不同于以往的法治题材剧，该剧具有喜剧和悬疑的元素，让观众目睹了"扫"的边界和"黑"的尺度。对比而言，《人民的名义》是根据小说改编的，虚构性更强，因此编剧导演的艺术创作空间也更大，真实度和可信度自然会降低；而《扫黑风暴》的口碑，则源自对真实社会的展现，可以说具有深远的社会意义和使命担当。该剧的看点除了申冤无力带来的窒息感牵动着观众的神经，还在于当黑恶势力被铲除后带给观众的大快人心之感，让人产生追寻光明与正义的信念，同时也展示出中国法治的成果，彰显新时期公检法战线捍卫社会公平正义、依法履职尽责的风采。

军旅题材剧《号手就位》着眼于四位家境、性格迥异的当代大学生毕业后进入火箭军部队当兵的人生旅程，为观众解答了"大学生为什么要当兵""大学生怎样当好兵"的问题。该剧以年轻人容易接受的方式塑造了贴近普通人视角的英雄群体，一改军旅题材中不可避免的恐怖分子、海外势力和血腥打斗镜头，强调素质作战，将镜头聚焦于部队最普通、最平常的训练，时刻为"召之即来、来之能战、战之必胜"而准备着，向观众展现了军改后的火箭军作为镇国重器的全新精神面貌，凸显了新时代强军思想和当代军人的昂扬状态，塑造了新时代的英雄群像。

《女心理师》是一部讲述心理治疗的电视剧。该剧专业且治愈，剧中的心理咨询师贺顿，在帮助他人解决心理问题的过程中也获得了自愈。该剧案例多元，直面伤痛，涉及产后抑郁、职场生存、原生家庭、空巢老人、夫妻关系、亲子教育等触达观众心灵的共情话题。该剧在叙事上悬念迭起，让观众了解到心理师这个职业，是对社会焦虑的有效投射和剖析。

体育题材剧《荣耀乒乓》当数一股清流。该剧以"成长"为主题，摒弃主人公一路过关斩将、激情热血式的爽剧叙事风格，站在观众的角度，从细微处入手，将主人公的心路历程层层剥开，以一种共情式的叙事方式，唤起观众的情感共鸣。在人物塑造上，剧中对徐坦和于克南两位主人公的性格特质以及行动目标进行差异化处理，形成反衬和互补；在叙事技巧上，该剧采用多时空交叉叙事，通过主人公现实和回忆的交替来向观众交代人物经历和背景；在剧集风格上，该剧弱化运动风的偶像剧风格，着重强调体育精神，展示运动员身上的青春和热血，从而实现运动和人生之间的平衡，向观众传达了永不言弃的体育精神。

12月份开播的医疗题材剧《埃博拉前线》，以2014年中国援非抗击埃博拉疫情的事迹为背景，讲述了病毒学家郑书鹏和他所在的中国援非医疗队成功遏制病毒蔓延并圆满完成任务的故事，向世界展现了可信、可爱、可敬的中国形象。从叙事来看，该剧采用写实手法，围绕以郑书鹏为代表的援非医疗队抗击疫情和华裔记者何欢揭秘钻石走私案两条线索展开，两条线索环环相扣；从人物塑造的角度来看，该剧是群像化的，塑造了一群鲜活的、有血肉的平凡且伟大的英雄，让观众在悲喜交集中感受到医者仁心的悲悯情怀和中国作为一个大国的使命、气度与担当，呈现出一种共同体美学特征；从类型元素来看，该剧涉及医疗、纪实、灾难、悬疑、军事、动作、爱情等多个维度；从影像语言来看，该剧采用电影化的镜头，构图考究，内外部节奏张弛有度、有机统一，多次使用长镜头增加电视剧的纪实性和流动性，使用头盔摄像机拍摄和探针镜头来增加

观众的主观代入感。

（三）家庭剧直面生活痛点话题

2021年家庭剧继续呈现出现实关切的艺术自觉，《乔家的儿女》《小舍得》《小敏家》等电视剧以家庭和都市生活为题材开创了电视剧的新风貌，这些作品突破了以往聚焦婚姻、婆媳关系的叙事模式，深入探讨中国式家庭关系和诸多焦点矛盾。

《乔家的儿女》根据未夕的同名小说改编，讲述了乔家的五个孩子一成、二强、三丽、四美、七七在艰苦的岁月里彼此扶持的故事。在叙事风格上，该剧与其他家庭剧不同，凭借细节取胜，再现生活又高于生活，以扎实的现实主义回应时代的呼唤，将个体、家庭、民族、社会、国家联系起来，用一家人的故事牵动起家国情怀。在人物设置上，该剧围绕乔父与乔家五兄妹等人物群像展开叙事，每个人物都存在不足与缺点，远离之前剧中常用的"高大全"手法，将人物立足于生活之中，展现出人物的立体和人性的复杂，使观众在剧中找到情感共鸣。在场景设置上，该剧力求将场景布置与当代实际相结合，剧中墙上的宣传画、花床单、黑白电视机、煤油灯等是20世纪七八十年代人们的共同回忆，使观众的记忆与影视作品产生共情，达到身临其境的效果。

《小舍得》聚焦于校外培训、学区房等教育领域的社会焦点话题。从叙事来看，该剧将三个家庭交叉叙事，将不同家庭的经济条件、教育方式呈现出来，最终聚焦到孩子升学的教育问题上来；从人物塑造角度来看，剧中个体形象对应社会群体形象，从而使观众完成对女性角色的认同；从主题来看，该剧聚焦于当下的社会现实问题，具有本土化和时代化特色，引发观众对孩子教育、成长问题的思考。

《小敏家》聚焦于中国家庭关系，故事从刘小敏和陈卓的中年恋爱展开，讲述了两个有过失败婚姻的中年人面对原配家庭和社会阻隔等困难仍相互依靠，最后取得家人认可并成为一家人的故事。在题材上，该剧把都市人的生活从职场竞争中拉回到家庭关系，关注中年家庭内部和两个家庭之间的矛盾问题；在叙事上，剧中主要以代际冲突为叙事动力，以中年人的生活为描述重点，形成了老中青代际的情感对比；在主题表达上，该剧构建了多元家庭及人物群像，以一种平视的角度和以小见大的手法呈现了不同人物之间的不同境遇，真实地传达了生活的烟火气和人情味，是一部温暖的现实主义作品。

三、网剧"减量提质"初见成效

在网络剧方面,经过政策调控和市场选择,网剧正向质量提升和价值品质转变。根据艺恩发布的数据,"2021年共上线233部网络剧,占总体剧集数量的70%左右,同比下降21.5%;2021年播映指数TOP50剧集中,有30部网络剧,高质量网剧占比越来越高"[1]。其中,古装剧、甜宠剧和悬疑剧表现突出。

(一)古装剧强化历史氛围,追求文化质感

2021年,古装剧《赘婿》《风起洛阳》《周生如故》等作品表现突出,热度很高。在这些古装剧中,可以看出"IP"和"CP"依然是流量密码。《赘婿》根据作家愤怒的香蕉同名小说改编,《风起洛阳》改编自马伯庸的小说《洛阳》,《周生如故》根据墨宝非宝原著小说《一生一世美人骨》的古代篇改编。

值得注意的是,这些古装剧呈现出较高的文化品格。《周生如故》女主漼时宜是漼氏家族的独女,她饱读诗书,家里有天下最大的藏书阁,和师父用诗词传达情感,表现两人的暧昧情愫。漼时宜将藏书阁中藏书八百卷的手抄本给了另外一个国家,为文化的传播做出贡献,呈现出较高的文化品位和格局。

另外,这些古装剧也蕴含了历史文化质感和东方神韵,比如《风起洛阳》等古装题材进一步强化对文化质感的追求和历史氛围的营造。《风起洛阳》以神都洛阳为背景,讲述了不同阶层出身的高秉烛、武思月与百里弘毅共同守护神都洛阳的故事。该剧以传统文化为依托,将河南洛阳带到观众面前,向观众呈现了这里的市井烟火、庙堂与江湖。剧中不仅通过胡辣汤、饽饽、馎饦、水席、酥酪等带有地域特色的美食再现了"食"的细节,而且在城楼建筑、布局方面也充分还原了神都洛阳的盛世美景。其中的应天门、洛水与太初宫、仙居殿等建筑和都城中的赌坊、南市等布局让人印象深刻。该剧还展现了洛阳丰富的水资源,淮河、长江、黄河流经此地,剧中百里弘毅家中的水塘设计、洛阳水席以及南市的水市等,都成为"水"元素的载体。除此之外《玉楼春》《赘婿》《大宋宫词》等网剧的"服化道"堪称精美,推动了传统文化的创造性转化和创新性发展。

[1] 艺恩数据:2021国产剧集市场研究报告(https://mp.weixin.qq.com/s/2f-FkEvcpqj7Scx9xNkPfg)。

（二）甜宠剧更具烟火气，突出温馨治愈主题

甜宠剧大部分以新生偶像演员为主，或"当红明星＋新人演员"的组合，成为造星的重要渠道。甜宠剧向观众呈现了理想化的人际关系和价值观，成为网络剧市场新宠，播出数量呈现递增趋势。2021年，《变成你的那一天》《你是我的城池营垒》《御赐小仵作》《你是我的荣耀》《暗恋橘生淮南》《嘉南传》等甜宠网剧表现突出，成为网剧的半壁江山。

《你是我的城池营垒》和《你是我的荣耀》这两部网剧，在剧名上便体现出甜宠意味。这些网剧改变了以往套路化的创作方式，突出对航天、特警等行业的描写，更加贴近现实；人物设置也更具烟火气和现实感，增添了剧集生活的多样性，从而让观众产生情感认同。这类剧的男主设置舍弃霸道总裁这一角色定位，如在《你是我的荣耀》中，当男主于途看到父母住破旧小旅店时，于心不忍，于是决定从航天事业转行做金融挣钱报答父母。这种富有人间烟火气息的人设既合乎情理又能让观众产生共情。

这些甜宠剧的剧情很甜，排除"虐"的情节，将重点放在男女主的事业线和成长线，突出温馨治愈的大主题，让观众在相对轻松、愉悦的剧情中得到释放。这些剧没有出轨情节、婆媳矛盾关系，男女主之间的矛盾变成了小打小闹式的调味剂。《变成你的那一天》《你是我的城池营垒》《你是我的荣耀》《我的小确幸》《一生一世》等在你我之间上演着一生一世的约定。值得注意的是，这类甜宠剧拒绝女主"白莲花"和"傻白甜"的人设。比如《一生一世》的女主角是一位很有名气的配音演员，她在面对未来婆婆对自己家庭出身的不满时，并没有退缩，而是迎面直上，努力完善自我、展示自我，在男友家族企业受到威胁时，和男友一起重振家族企业；《我的小确幸》的女主角丛容从一名实习生做起，最终成为一名专业过硬的律师。

另外，甜宠剧的文化品位也有所提高。《暗恋橘生淮南》根据作者的真实经历改编，原著作者是笔名为八月长安的北大学生，曾经创作出《最好的我们》《你好，旧时光》等口碑反响都不错的作品。该剧突破了以往甜宠剧叙事、人物塑造的窠臼，将暗恋的戏份写到极致，重点呈现男女主角盛淮南和洛枳之间的一种"克制的情欲"，其中青春成长的主题引起观众共鸣。

（三）"慢悬疑"注重生活流，对社会现象进行反思

2021年，《八角亭谜雾》《风起洛阳》等网剧呈现出一种"慢悬疑"的风格，这些剧在悬疑之外融入了对社会问题的反思。作为一部"披着悬疑剧外衣的家庭伦理剧"，《八

角亭谜雾》借悬疑元素对原生家庭、亲情、人性等问题展开深入探讨。该剧没有将重点放在是非、正邪等二元对立关系的解决上,而是在扑朔迷离的故事背后探讨了原生家庭的深远影响以及人性的阴暗面。从叙事节奏来看,该剧故事时间跨度19年,围绕玄家小妹玄珍在八角亭被杀害的事件展开。该剧节奏是慢的、生活化的,让观众在静水流深般的氛围中感受到悬疑的气息。在镜头语言上,该剧大量使用手持摄影、慢门摄影来渲染人物内心焦虑不安的情绪。除此之外,阴雨连绵、白墙黛瓦、青石板、水巷等画面也为这部剧增加了神秘感。

《风起洛阳》突破了古装类型剧的既往样式,对传统文化的诗意气质与青年话语的"网感"进行巧妙融合。该剧将悬疑元素嵌入唯美的画面中,讲述了在时值盛世的神都洛阳,出身不同阶层的高秉烛、百里弘毅、武思月因为共同的目标而结盟,调查洛阳的各种悬案,最终粉碎春秋道的阴谋,守护神都太平的故事。该剧在书写古代传奇的同时,也保留了对于传统文化与现当代文化的反思,这使得它超越了一般商业剧的娱乐功能,而具有了跨越时空的深度与厚度。

在第十一次全国文代会上,习近平总书记指出:"希望广大文艺工作者用情用力讲好中国故事,向世界展现可信、可爱、可敬的中国形象。"国产电视剧创作要继续立足现实、扎根现实,重建中国文化的主体性,从现实的土壤中获取宝贵的创作资源,坚持共同体美学的创作观念,去传递和平、公正、幸福等为全人类认同与追求的理念。在坚守现实主义创作精神的原则下,以与时俱进的叙事话语和传播方式,突出反映新时代新气象,讴歌人民新创造,突出党史、新中国史、改革开放史、社会主义发展史,建构并塑造当下与历史、个体与国家的意识形态图景与时代社会的生活画卷。

2021年
中国影响力电视剧分析案例一

《觉醒年代》
The Age of Awakening

一、基本信息

类型：重大革命历史题材
集数：43集
首播时间：2021年2月1日
播放平台：CCTV-1、爱奇艺、优酷
豆瓣评分：9.3分

二、主创与宣发信息

编剧：龙平平
导演：张永新
总制片人：刘国华
主演：于和伟、张桐、侯京健、马少骅、朱刚日尧、张晚意、曹磊、夏德俊等
摄影：张文杰、杨敏
剪辑：廖威
灯光：张强
录音：张唤豹
音乐：阿鲲
美术设计：韩忠、李太平、额尔敦图、高诗文
服装设计：银燕
视觉特效：历彦青、李敏、夏召军
出品：中央电视台、北京北广传媒影视股份有限公司、安徽华星传媒投资有限公司、优酷信息技术（北京）有限公司、上海克顿文化传媒有限公司

三、获奖信息

第27届上海电视节白玉兰奖：电视连续剧最佳导演张永新、最佳原创编剧龙平平、最佳男主角于和伟、最佳男配角马少骅（提名）、最佳女配角刘琳（提名）、最佳摄影（提名）、最佳美术（提名）

新旧文化碰撞下的思想史诗

——《觉醒年代》分析

在纪念中国共产党成立100周年之际，电视剧《觉醒年代》的播出产生了广泛的社会影响，不仅收视与口碑俱佳，而且引发了报刊媒体和网络媒体双重空间的热烈讨论。毛泽东曾言："五四运动时期虽然还没有中国共产党，但是已经有了大批的赞成共产主义思想的知识分子。五四运动是在思想上和干部上为1921年中国共产党的成立做了准备。"《觉醒年代》就是以20世纪初为历史大背景，以陈独秀、李大钊、蔡元培、胡适、鲁迅等先进知识分子和陈延年、陈乔年、毛泽东、周恩来、邓中夏等革命青年为群像，全景式地再现了从新文化运动、五四运动到中国共产党成立这段波澜壮阔的"建党前史"，展现了一代文化名流的"思想交锋史"，亦是一部令人热血沸腾的"青春之歌"。作为"理想照耀中国——国家广播电视总局庆祝中国共产党成立100周年电视剧展播活动"重点剧目，《觉醒年代》在某种意义上是一篇"命题作文"，但它作为国内第一部讲述近代思想史嬗变的剧作，努力在"思想的审美化"和"艺术的思想化"之间寻求平衡，构筑起一种刚柔并济的史诗气质，以足够的真挚和赤诚营造出不可多得的艺术形态，在重大题材表现上具有开拓精神，体现出精品之作的执着、勇气和担当。

一、人物群像：价值观博弈下的启蒙和觉醒

在时代的抒写中，《觉醒年代》通过对各大历史人物故事的深度挖掘，一一塑造了鲜活可感的人物形象，并让他们在交叉汇集下全景式展现了"多元归一"式的历史人物群像。剧集在群像的设置上利用"觉醒"作为核心点铺开宏观全景式的人物图谱，以名冠中华的文化大师为节点，向外辐射至家庭成员、进步人士、反对人士、青年学生、群

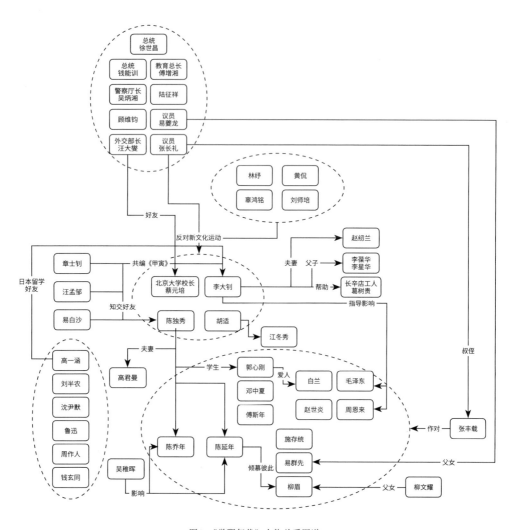

图1 《觉醒年代》人物关系图谱

众百姓的宏观全景结构中。剧集在他们的互动之间既演绎了"知识分子觉醒—新青年觉醒—人民大众觉醒"的路径,也为伟人形象注入了烟火气。

(一) 救世济民情怀下的知识分子写照

"救亡图存"是中国革命历史题材电视剧在叙事上的核心主题之一,其中"救亡"是指反抗外来的侵略势力和反对国内的腐朽势力,"图存"既指保卫祖国独立和民族生

存，也指建设祖国、繁荣祖国，使中华民族走向世界，走向近代化，跻身于世界民族之林。二者一破一立、相辅相成，组成了中国近代爱国主义的历史主题，包含着反帝、反封建和建设祖国三方面的本质内容。[1]在反帝反封建领域的革命历史题材电视剧中，叙事主体通常为以工农大众、军人、青年和领袖伟人为主体，如《红色娘子军》《敌营十八年》《人间正道是沧桑》和《红色摇篮》等，电视剧通过对不同主体背后的革命历史进行观照，传递出一种革命精神，如《红色娘子军》描写了农民吴琼花奋起加入红军反抗恶霸南霸天的阶级斗争，《红色摇篮》则聚焦毛泽东等老一辈无产阶级革命领袖进行共和国建设伟大预演的历史故事。相比于以上较为常见的叙事主体，《觉醒年代》罕见地塑造了一批由启蒙知识分子转向为革命英雄的群体形象，如陈独秀、李大钊、陈延年等。此时叙事的主体矛盾从阶级斗争、战争对立、正邪对立和信仰对立变成了一种思想文化的立场对立以及人与时代之间的对立。在这种矛盾下，剧作将士人身上和而不同的君子风骨、"离经叛道"的革命思想以及理想主义的救世精神融入革命英雄形象中，完成了现代性的士人精神和新英雄气节的书写。

传统士大夫精神的内涵其实有丰富的来源，如儒家和道家等流派的思想内容，其中儒家奠定了士大夫精神的基础，孔子"士志于道"的精神一直居于这种精神的核心地位。孔子曾说："朝闻道，夕死可矣。"（《论语·里仁》）士大夫这种求道精神的萌发与春秋战国时期礼崩乐坏的文化焦虑有关，礼乐文明就是"天下有道"的世界，孔子希望士大夫重建"天下有道"的文化理想。如果说求道是士大夫在礼崩时代的天职，那么东汉党锢之祸时那些不惜牺牲自己生命与宦官团体斗争到底的名士，则践行了士大夫精神的另一精神内涵——"天下无道，以身殉道"（《孟子·尽心上》）。当士大夫精神发展至宋代时，张载的"为天下立心，为生民立命，为往圣继绝学，为万世开太平"就很好地诠释了当时对"圣贤气象"士大夫精神的推崇，也表现了当时的士大夫群体强烈的经世治国以安民的思想。当中国走到近代化拐点时，与西方中世纪后期城市市民阶级为了追求经济政治权利从而推动欧洲近代化进程不同，中国的近代化正好是一批儒家士大夫来推动的，他们的思想动机和奋斗目标不是为了获得自己的经济权利和政治权利，而是以一种"圣贤—豪杰"的救世情怀和士大夫精神为动力，从事推动中国近代化的政治变革，以拯救中华民族的命运。[2]《觉醒年代》中陈独秀和李大钊这一批从传统士大夫向

[1] 戴宗芬：《救亡图存：中国近代爱国主义的历史主题》，《中南民族学院学报（人文社会科学版）》2000年第4期。
[2] 朱汉民：《士大夫精神与中国文化》，《原道》2015年第1期。

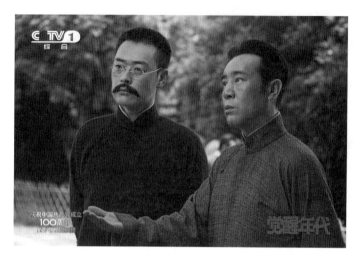

图2 陈独秀与李大钊——现代性士人精神和新英雄气节书写的典范

近代型知识分子转化成功的文化思想先驱,一方面承继了中国传统士大夫精神,怀抱着经世致用的治国理想,可中国封建旧体制却轰然倒塌,帝师不再和科举无路的落寞境地让这种精神丧失了所用之地;而另一方面他们又面临着西方思想新潮流影响下多变的政治变革旋涡,"无道"的时代背景和"求道"的身份使命相应和,成为他们这批文化思想先驱的立身之本。他们在昏庸的政治乱象、麻木的民众精神以及不稳定的自我身份认同等种种窘困境地之中,依旧坚持救世济民的理想。剧中,陈独秀创刊《新青年》发起新文化运动以唤醒青年民众的毅然、屡次被捕入监狱如进研究室的恣意、见海河岸边卖儿鬻女的悲戚、抛撒传单时虽九死其犹未悔的决然,是士人在大夫身份消隐下积极为民求道救世的一次真实写照,也是士人在历史转折处找准了自己最本质的定位。他们所做的不仅是对当时社会思想文化的一种革新,也是对自我身份的一种革新。这种革新与以往封建时代士人的政治改革和近代些许知识分子的资产阶级改良提议都有所不同。《觉醒年代》中先进知识分子们选择的革命思想体现出一种"无我"的境地,是一种超越阶级利益的思想选择。因为新秩序下将不复有旧时代之士的位置,然而即使如此他们也未有怨言,为了国家民众牺牲自我的凛然大义是士人前所未有的,他们用巨大的"变"道来反抗延续了两千多年沉重的封建残余,成为"筚路蓝缕,以启山林"的探路人和先驱者。

知识分子是时代的风向标,知识分子的生存状况、精神状态,是一个国家和民族整

图3 辜鸿铭——旧文化与新思想交锋的立体刻画

国家的历史文化和传统习俗，保持秩序与自由之间的适度张力，坚守民族文化自信。"[1]他的文化保守主义不是同中国近代化逆向的精神力量，而是"以一种与主流文化异质的思维方式和思想系统参与了中国近代思想文化的构建，在一定程度上为文化激进主义纠偏，使人们认识到非循序的文化变革会导致社会秩序与伦理秩序的失范，也引导人们认识到物质与心性伦理的共同进步才是近代化的本质，但因为偏离了当时中国'启蒙'与'救亡'的时代主题，现实意义大于历史意义"[2]。剧集将辜鸿铭这个人物的塑造就落点在他的"文化保守主义者"这个身份上。没有将他片面地放在革命的反方向，而是在介绍了他通晓古今的博学才识外，试图去挖掘辜鸿铭"保皇"的深层原因。"文化是割不断的，新文化只能在旧的文化襁褓中生长"，看到了辜鸿铭对革新浪潮中文化断层的担忧，在肯定了他对于文化的尊重的同时，也能够促使荧幕外的观众进行反思。其次，剧集将保守派文人的操守置于思想冲突之上，体现了旧派文人的风骨。精神矍铄的林纾是位鸿儒硕学，年少时校阅古籍两千余卷，他推崇桐城派古文，反对白话。他写信给北京大学校长蔡元培："若尽废古书，行用土语为文字，则都下引车卖浆之徒所操之语，按之皆有文法……凡京津之稗贩，均可用为教授矣。"在剧中，"耄耋老人林纾作为保守

[1] 季卫兵、刘魁：《西方保守主义的国家治理主张及其影响》，《理论月刊》2017年第3期。
[2] 史敏：《辜鸿铭研究述评》，《烟台师范学院学报（哲学社会科学版）》2003年第1期。

派的领袖,颇有泰山北斗的风范。但当他的学生阳奉阴违,居心叵测,想利用他使用诡计对付陈独秀时,他对其大加驳斥,显示出了旧派文人的节操和风骨"[1]。

这种价值观博弈几乎组成了剧集的大部分冲突,而这一立足人物构建情节的办法,体现出每位人物的性格和行为合理性,让每个人物角色都在努力追寻内心的真理,展现出人性之光。保守派的林纾、黄侃、辜鸿铭虽然痛恨新文化,但绝不对激进派进行构陷和污蔑,甚至颇为欣赏激进派的家国情怀和学识。这无疑在多向互动中实现了冲突与认同的适恰,下渗至新思想与旧道德在家庭伦理纲常中的对峙与和解,宏大历史和精神有了更实在的质感和肌理。

(三)觉醒呼唤下的群像刻画

新文化运动虽然局限在校园和文化圈,未能在更大范围内唤醒民众,但是它鼓舞、激励、培养了青年,这些被唤醒的新青年成为五四运动的骨干力量,更把新文化运动的精神从北京推向全国。从文化圈普及到普通民众,从"新"青年到"新"民,剧集呈现了被《新青年》影响的青年学生逐渐从思想文化启蒙走向社会实践、从校园的象牙塔走向社会空间,并唤醒广大工农群众的过程。"一是陈延年、陈乔年由信仰无政府主义到进行互助社的试验再到信仰马克思主义,毛泽东、邓中夏、赵世炎等青年学生在李大钊的带领下深入工人棚户区调研,并组织平民教育演讲团和创办工人夜校;二是中国在巴黎和会上遭遇不公平待遇,新文化运动的同人与青年学生、工人阶级等一起发动和参与五四运动,用政治评论和示威游行的方式对内给北洋政府施加压力,对外传播中国民众的声音;三是剧中演讲路人的慷慨响应和北洋政府官员对千古骂名的畏惧,这些都是从思想争辩走向社会领域的实践,是一种用行动来唤醒民众的社会斗争模式。"[2]

在觉醒的路径中,陈延年和陈乔年深刻例证了"觉醒"之难。陈延年、陈乔年早期笃信无政府主义,自信做出的选择绝对理性、正确,并且组织工读互助社进行实验。实践很快以失败告终,这场失败带给他们的经验就是无政府主义不符合中国实际,他们进而认识到社会改良行不通。最终,两兄弟在留法勤工俭学时经过反复比较,以及学习陈独秀从国内寄给他们的资料,才逐渐转向对马克思主义的忠诚信仰。

如果说陈延年和陈乔年的角色塑造是为了体现觉醒之后信仰路线选择的问题,那么

[1] 杨晓林、丁小槿:《〈觉醒年代〉:建党前文化名流的"思想交锋史"》,《上海艺术评论》2021年第3期。
[2] 张慧瑜:《〈觉醒年代〉呈现历史的三重觉醒》,《电影评介》2021年第11期。

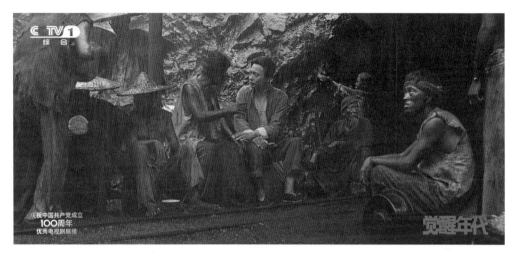

图4 毛泽东考察安源煤矿

毛泽东、邓中夏和赵世炎等人的故事体现的就是觉醒过程中深入群众和深入政治的必经之路。毛泽东在《新青年》杂志的影响下发起的新民学会最初只是文化觉醒团体，后在政治时局的影响下开始进行政治活动。在李大钊等人的帮助下，毛泽东接触到俄国十月革命的思想。在亲身考察安源煤矿，历经五四运动、湖南"驱张运动"等政治活动后，他放弃对社会改良道路的幻想，转为社会主义的信仰者，主张对社会进行彻底改造。剧中，青年学生把《新青年》第四卷第三号《复王敬轩书》排成了活报剧，在校园、街道公开演出，传播科学与民主的精神，引发轰动并获得了一些路人的慷慨回应，这是一种轻松形式的传播。而针对国将不国的状况，继承了新文化运动精神的青年群体自发组织起来举行爱国示威游行，并通电、动员各省举行爱国示威游行，则是一种严肃的社会运动形式的传播。两种路径都再现了在爱国学生的感召和动员下，思想从青年走向工农大众的过程。

此外，该剧还刻画了在觉醒呼唤下，各阶层、各派别的人物群像，以此突出觉醒的过程和范围。特别值得一提的还有几位北洋政府的保守派代表人物。他们带有某种历史的"先见之明"，如徐世昌和钱能训等。剧中，徐世昌与钱能训话别时坦言，自身跟不上时代将遗臭万年。这种提前面对历史审判的懦弱与胆怯，混杂着几分预判身后事的"英明"，增添了人物复杂的层次。虽然此种表达可能会引发真实性存疑，但从戏剧情境的角度出发，保守派在面对五四运动觉醒浪潮时的动摇表现，也恰恰印证了历史潮流

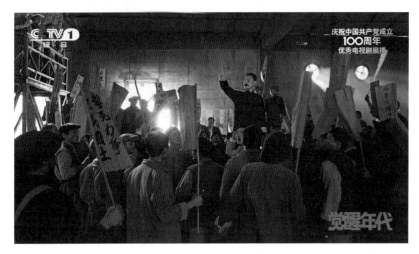

图5　五四运动走向社会各界

不可阻挡的真理。可以说《觉醒年代》通过弱化保守派政府与五四运动的矛盾，完成了对"觉醒"的正向书写。

二、叙事：诗意与镜像交织的觉醒图谱

（一）历史场域的启蒙叙事

法国社会学家皮埃尔·布迪厄指出，社会是由多个具有自身逻辑和必然性的空间组成的，在这些空间所建构的"场域"中，每个个体"就被抛入这个空间之中，如同力量场中的粒子，他们的轨迹将由'场'的力量和他们自身的惯性来决定"[1]。

《觉醒年代》中陈独秀、李大钊、陈延年、葛树贵以及北洋政府官员的个体命运沉浮都与时代相勾连，被迫冥婚的少女与三寸金莲的妇女等群像组成了国民麻木愚昧现象的时代背景，学术争鸣、提倡白话文、倡导自由民主等情节体现了领袖者传递思想的启蒙之举。这些都共同建构了历史场域，并通过对"启蒙—觉醒"这一主题的书写，完

[1]　［法］皮埃尔·布迪厄:《艺术的法则：文学场的生成和结构》，刘晖译，北京：中央编译出版社2001年版，第15页。

成中国共产党成立前因的回溯。"这100年来,在中国的现代化讨论中,人的现代化曾经一次一次地被人们提出来,以人的觉醒为核心的启蒙主义思想,是这部电视剧重要的思想主题,也引发了观众广泛的思想共鸣。当然,电视剧也呈现了启蒙与救亡、思想与政治的双重性,从一开始就已经是中国历史进程的宿命。当胡适还停留在'新文化''新人'的阶段时,面临民族危亡的陈独秀在李大钊影响下,已经从启蒙之路急不可待地走上政治之路、政党之路、革命之路。"[1]因此本剧瞄准"启蒙"这一过程和"救亡"这一目的,将主要情节和叙事落脚点放在建党前因上,从陈独秀创办《青年杂志》、蔡元培继任北京大学校长说起,以文化觉醒反映政治社会之大变革,经由"南陈北李"、毛泽东、周恩来、蔡元培、鲁迅、胡适等人物的思想探索,最后触发中国共产党建立的燎原之火。以"文化—思想—人"三重觉醒的叙事逻辑为核心,用"大师—青年"并行的叙事线索和"《新青年》—红楼—红船"的叙事时空构建起一幅完整的思想觉醒史的叙事图谱。

在工业文明的冲击下,以陈独秀为代表的先进知识分子将视角从政治改革转向民众的思想启蒙,创刊《新青年》致力于文化的觉醒,成为一条叙事主线。在新旧文化的冲突中,以陈独秀、胡适、钱玄同等为代表的革新派发动了新文化运动,以北京大学为阵地,将写作、约稿、研讨、论战作为武器力战辜鸿铭等保守派,体现出新旧思想碰撞的图景。

而在新文化运动的感染下,以陈延年、陈乔年、毛泽东、周恩来为代表的青年一代逐渐觉醒成长为"新青年",成为一条叙事辅线。新文化运动和《新青年》杂志接连受到林纾非难,蔡元培和陈独秀受到张长礼、易夔龙等议员的弹劾和驱逐,遭遇最大危机。国会质询会上,在蔡元培、陈独秀、李大钊和胡适等人的抗议斗争下,新文化运动取得了胜利,《新青年》杂志脱离北京大学,走向更加广阔的社会和群情激昂的青年。

在中外民族的矛盾中,知识分子群体和青年学生群体跳脱出校园的桎梏,积极响应外部时空的号召。与北洋政府连续不断地抗争,与外国使节有理有据地谈判,走上街头慷慨演讲,深入民间仔细体察,觉醒的力量逐渐从原先的先进知识分子和新青年学生群体身上传递给人民大众。以一场标志性的五四运动作为叙事高潮充分展现了觉醒的力量,也为结尾的政治建党酝酿了必然性。在新文化运动中受到思想激荡和精神洗礼的新

[1] 尹鸿、杨慧:《历史与美学的统一:重大历史题材创作方法论探索——以〈觉醒年代〉为例》,《中国电视》2021年第6期。

图6 李大钊和毛泽东与群众在一起

青年,成为五四运动的主体,并在实践中形成了"五四"青年精神。

紧接着,镜头一转,到了1919年巴黎和会中国代表团的两项提案均被驳回,由弱国外交引发的政治形势急转直下的场景。外交窘迫,国人关切,镜头在北洋政府外交部、各社会团体和学生群体之间来回切换,营造了紧张的政治和群情氛围。启蒙的先行者陈独秀等人出于对政治的失望,为觉悟国人,发起了新文化运动,和旧文化、旧道德、旧文学等划清界限,以唤醒国人、塑造新人。而经过新文化运动洗礼的青年,在面临外敌无端霸占山东、国将不国的严峻政治形势下,成为抵制日本威胁和呼吁拒签巴黎和约的主体,更成为践行新文化运动的实践者。在国家存亡绝续的危急时刻,青年们迅速联合和行动起来,于1919年5月4日举行爱国示威游行,通电、动员各省举行爱国示威游行。"在爱国学生的感召和动员下,五四运动逐渐由学生群体扩展到社会各阶层,由北京蔓延到全国。从新文化运动到五四运动,青年从思想走向实践,并形成了独特的'五四'青年精神:爱国、担当、勇于牺牲,因此青年的成长、实践和牺牲也是该剧宏大叙事的一部分。"[1]

[1] 李鋆:《〈觉醒年代〉:从文化变革到政党新生的宏大叙事》,《粤海风》2021年第5期。

(二）小家大国的镜像叙事

《觉醒年代》突破了以往影视作品对重大革命历史事件的单一化、粗线条的把握，从家国同构的视角出发，以个人和家庭为切入点，以国家和社会为落脚点，在个人的成长抗争和家庭的悲欢离合中演绎国家民族的盛衰巨变，实现了宏大的民族兴衰与个人命运的叙事同构，于广阔的历史图景视野下融入对个体成长的观照与刻画。

在20世纪初时移世易的动荡背景下，个人命运总是伴随着国家命运在风雨中飘摇，可谓覆巢之下焉有完卵。在《觉醒年代》宏大的总体叙事之下，是由一个个角色的命运沉浮编织起来的真实的时代场景。无论是延年柳眉相爱莫及的爱情泡影，还是心刚白兰碧血丹心的生离死别，又或是易白沙报国无门的命运沉沦，都在个人成长与时代命运的高度统一中，书写着中华文化"家国同构"的叙事逻辑。放眼全剧，剧集之间没有明显的段落层次，但通过部分标志性的历史事件的划分，整部剧的叙事起伏呈现出段落式的推移，大致可以被划分成四个阶段。

表1 《觉醒年代》剧情结构

集数	叙事阶段	剧情内容
1～6	第一阶段：新文化运动在萌芽中诞生。	从第1集开始，到第6集蔡元培三顾茅庐，陈独秀出任北大文科学长为止，构成了全剧的铺垫部分，着重介绍、展开人物性格，描述新文化运动诞生时中国的社会时代背景。
10～24	第二阶段：新文化运动在与保守派的论战中如火如荼地发展成长。	该阶段从第10集胡适登场、新青年同人编辑部聚首开始，到第24集国会质询决战落幕、巴黎和会外交危机酝酿而结束。该部分的焦点集中在革新派与保守派的论战之中，新文化运动在与保守派的论战中逐渐认识自己。
27～37	第三阶段：五四运动爆发，多种救亡思潮激烈交锋。	该阶段迎来了全剧冲突矛盾最激烈的部分，从第27集郭心刚一夜白头开始，到第37集陈独秀出狱而告一段落。由巴黎和会外交失败引爆的一系列危机，直接导致五四运动的爆发，其中包含各种救亡思潮的碰撞交锋，无政府主义与马克思主义，胡适路线与李大钊、陈独秀路线之间的冲突构成了本阶段的思想主体。
40～43	第四阶段：共产党诞生前夜。	从第40集"南陈北李"相约建党，到全剧收尾，在丰富铺陈的时代动因驱动下，从思想角度昭示了中国共产党诞生的必然性。

陈独秀父子构成了《觉醒年代》中一组极富张力的二元对立："在全局性的新文化运动中，陈独秀是当之无愧的思想领袖，象征着革新与启蒙；而在局部性的陈氏一家中，陈独秀又天然、被动地在他人眼中成了'封建大家长'式的父权代表。"[1]剧集中，陈独秀父子之间的态度转变，经历了在思想驱动下的情感变迁。父子双方一边在时代发展中摸索着属于自己的前行道路，又一边不知不觉地向着对方靠近，最终以革命战友的身份走进了同一条战壕之中。第32集中，自父子二人在桌前探讨新旧两派之争的性质与革新派对旧学的态度问题开始，尽管信仰仍有分歧，陈独秀却已经将延年视作一个能够见证和传承其思想的革命战友。而回望真实历史，陈独秀父子之间却并无剧中所描述的交集。相反，历史中的陈独秀父子关系冷漠、充满隔阂，现实中相见也多以"同志"互称，毫无父子情谊可言，更加贴合剧集开篇时父子之间的状态。然而本剧却在此基础上，集中塑造了父子的关系"由分向合"进行转变的过程，由最初的视同陌路走向最后的战友情谊，这其中有着编剧基于戏剧性需求为叙事服务的考量。

剧集开篇，陈独秀自日本返回上海，于家中与朋友聚会，延乔二人将癞蛤蟆包裹于献给父亲的压轴菜荷叶黄牛肉中，以此表达对陈独秀抛家弃子的愤慨。身为长子的陈延年在受到长辈指斥的情形下，痛言陈独秀抛妻弃子，于其父去世之时拒不奔丧，这种行为才是"大逆不道"，并以"恩怨两清"作为结语，宣判了父子关系的"决裂"。"究其本质，在延乔二人所做选择的背后，是由'三纲'中强调的单向度的'父不父，子不可以不子'，转变为以独立人格为基础的无依附的相互平等的人身关系。陈独秀'父亲'身份的危机在很大程度上并非来自吴虞式的家庭内部的'失德'，而是陈独秀所倡导'青年'原则在其子身上得到充分实践并推演至极的自然结果。"[2]对延乔二人所表现出的"离经叛道"，陈独秀不仅不感到愤怒，反而因兄弟二人注重仁义、自立自强而引以为荣。陈独秀的这种立场，是基于其作为新文化运动的开创者对"新"思潮的推崇与家庭观念的"觉醒"，剧集以此作为陈独秀父子交集的开端，奠定了陈独秀"破三纲"的思想之"新"。

随着剧情的不断推进，延乔二人也逐渐被父亲的思想所吸引，每逢陈独秀于台上家中大抒其见，兄弟二人必在某处侧耳倾听。延年向父亲阐述自己的无政府主义信仰时，将自己同父亲、柳眉的关系形容为"基于道德自律的超越家庭、恋爱的友爱关系"，并

[1] 何青翰：《重思革命与"父亲"——以〈觉醒年代〉中的父子关系为中心的讨论》，《上海文化》2021年第8期。
[2] 同上。

带领学生们基于互助论的理论,进行了工读互助社的实践。陈独秀与延乔二人的家庭矛盾,在剧集的发展中化作思想的交锋进行呈现,马克思主义与互助论的碰撞,就如同那个时代百家争鸣的众多思潮一般,都在互相交锋之中认识彼此而完善自身。陈独秀对延乔二人的无政府主义信仰并不阻止,反而积极鼓励延年进行互助社的实践,因为他作为新文化运动的创始人,理应鼓励青年创新求变、积极变革,而延乔二人对无政府主义的憧憬,也恰恰迎合了陈独秀对"新"思想的追求。如陈独秀所言:"青年之于社会,犹新鲜活泼细胞之在人身。新陈代谢,陈腐朽败者无时不在天然淘汰之途,与新鲜活泼者以空间之位置及时间之生命。"

巧合的是,尽管宏观上来讲,陈独秀作为新文化运动的创始人,极尽其"新"的特质,但具体到陈独秀个人身上,其饱受延年诟病的"封建大家长"气质却将他自身置于"旧"的一面,使陈独秀陷入了既为新文化运动领袖之"新",又为封建大家长之"旧"的悖论之中。"在陈独秀身上,闪耀着勇于变革的时代精神,而在北大同人与陈延年、陈乔年眼中,这种'舍我其谁'的气质却在另一面显示了陈独秀所反对的'专断'与'傲慢'。"[1]陈独秀就是这样,一手挥舞着新文化运动的大旗,一手栽培着自己的家庭,在"新"与"旧"的博弈中,在传统文化与现代革命性集于一身的巨大张力之中,将人物的厚重与深沉体现得淋漓尽致。

除陈独秀父子外,《觉醒年代》所展现的李大钊与赵纫兰的关系朴素却动人,两人的关系极为简单地在生活伦理中展开。最后一场戏中,怀孕的赵纫兰带着饭菜和换洗衣服去北京大学看望多日没有归家的李大钊,赵纫兰说起自己不识字的遗憾,李大钊就在她的手臂上写了"李大钊"三个字,面对亭子外即将到来的时代风雨,亭子里是家也是国。李大钊因为革命危机不能庇佑妻女而产生的愧疚感,都通过生活化的场景、对话等进行沟通疏解,在细节的累积中实现了一种无声的"和解"。革命伦理和家庭伦理在碰撞之下,英雄形象的"神之人性"与"人之神性"两个层面兼容并蓄,"舍小家为大家"的英雄符号得到深层次的体现。

(三)诗以言志的视听叙事

《觉醒年代》在视听语言上独具匠心,无论是第3集中的伟人登场、第15集中《狂人日记》的诞生,还是第39集中延乔二人慷慨赴义的场景,都令观众印象深刻、回味

[1] 何青翰:《重思革命与"父亲"——以〈觉醒年代〉中的父子关系为中心的讨论》,《上海文化》2021年第8期。

图7　赵纫兰给李大钊送饭

无穷。制作者以诗意化的蒙太奇语言构筑起电视剧的舞台空间,以声画共振的澎湃配乐形成电视剧的舞台时间,在情景交融间赋予影像以诗意之境界,连同鲜明的时代隐喻与木刻版画这一视觉主题的运用,在全剧的综合视听中彰显出独具特色的中华美学精神。

本剧视听语言的一大特点,就是运用符号与象征抒发富有鲜明时代性的意境,创造富有诗意的影像场面,增加作品的表意空间与情感厚度。在剧中的对白之外,常常出现不带对白的、富有仪式感的"场面化"刻画。如在第1集中被延年轻轻从一碗水中挑起,随后放在一旁草丛中的蚂蚁,在第3集中又出现在陈独秀进行《青年杂志》创刊演讲时的话筒之上,缓缓向上摸索攀爬,以一组自身连贯的影像,令相隔较远的两段剧情相互交织,在经过精心编排的诗意语境中引发观众的联想与思考。

在这些场景之中,最令观众啧啧称道的一个片段来自第3集中毛泽东形象的首次登场。片段中,毛泽东抱着新出版的《青年杂志》在雨中奔跑穿行。"街道泥泞、大雨滂沱的晦暗情境,无疑是当时中国社会环境的真实写照。集市上叫喊声、马蹄声、车轮声嘈杂乱耳,好比各方势力拉帮结营、你方唱罢我登场,却只是颓唐的靡靡之音,迟迟找不出救亡图存的可行路径。军阀招摇过市、商贩鱼篓翻倒、乞丐在瓢泼大雨中匍匐求援,一幅凄苦的乱世众生相点明了中国已危难临头的处境。富家公子在车内悠闲休憩,麻木地看着街边穷人卖儿鬻女,贫与富、哭与乐的尖锐对比真实地再现了旧社会残酷的

图8 鲁迅书写《狂人日记》

阶级差异。此时,怀抱《青年杂志》的毛泽东踏开污泥,不顾凄风苦雨毅然向前奔跑,暗喻着他决心踏破一潭死水、开天辟地救中国的决心。"[1]片段运用一系列极具视觉冲击力的对比画面,简明却又一针见血地展现了旧中国水深火热的社会现状。这条路上风雨交加、崎岖泥泞,青年毛泽东却依然无畏地前行,不仅象征着他不畏艰险的革命勇气,也暗示了他正是那个能在革命道路上砥砺前行的领路人。配以极富感染力的背景音乐,在情绪的一张一弛之下,寓天下之疾苦于短短几百米的拥挤道路的画面之中,协同"执牛耳者""缸中金鱼"等鲜明的隐喻,使伟人诞生的必然性不言而喻。"电视剧中,这样带有人间冷暖、充满诗情画意的场景仿佛又把观众从历史情境中拉出来,更加深情地去凝视、怀念、敬仰和尊重那已经一去不复返的人与事。电视剧在这种诗意的'间离'中,完成了史诗品格的美学定位。"[2]

本剧还大胆运用了许多蒙太奇的手法,包括相似蒙太奇、隐喻蒙太奇等。如第25集中,学生们的工读互助社实践失败,宣告解散之时,出现的"羊羔跪乳"的镜头,喻示着这群富有实践精神的学生依然没有脱离其小资产阶级依附于资本的局限性。又比如,在第40集"南陈北李"相约建党的片段中,穿插以马夫与自己的马匹以首相扣、惺惺相

[1] 黄晴:《〈觉醒年代〉:以个体化叙事展呈历史真实与精神图像》,《电影评介》2021年第12期。
[2] 尹鸿、杨慧:《历史与美学的统一:重大历史题材创作方法论探索——以〈觉醒年代〉为例》,《中国电视》2021年第6期。

惜的画面,陈独秀在目睹难民营百姓们悲惨艰难的生活状况之后,发出的发自肺腑的痛哭哀号,连身后的马夫都受其感染,止不住落下热泪。

本剧深谙考据与用典的妙处,将经典文字甚至文学作品视觉化、艺术化,以具有仪式感的画面复现历史本貌。如第8集中鲁迅登场的片段,还原了鲁迅所著短篇小说《药》中所描述的"人血馒头"与"看客"之场景,并在结尾借钱玄同之口叙述《呐喊·自序》中著名的"铁屋"之喻。又如第14集中,安排《狂人日记》中"狂人"之原型——鲁迅的表弟九苏与鲁迅相见,形象地复现了《狂人日记》诞生背后的心路历程。本剧将高中课本中人们耳熟能详的经典文本,通过富有仪式感的影像加以呈现,使观众,尤其是对课本印象较为深刻的年轻人群体,能够对那段历史有更加生动形象的了解。

本剧中还安排了大量鲜明的隐喻,能够立刻引起观众的联想,并通过蒙太奇的手法将之通过精心设计的画面表现出来。顾维钧立身于凯旋门洞之下,喻示着中国外交使团理想与现实的巨大割裂;李大钊将手炉传递给毛泽东,喻示着马克思主义思想的薪火相传。第35集中《新青年》编辑部成员散发传单时,戏台演出的京剧名段《挑滑车》,对应着陈独秀、李大钊等人不顾生命安危竭力唤醒群众的行为。

本剧对木刻版画的视觉主题运用也是一大美学上的创新。鲁迅是中国新兴版画之父,版画代表着一种刚健质朴的美感,风格硬朗深沉,看起来极具战斗性与号召力,将鲁迅这位新文化运动的旗手的个人风格融入了整部电视剧的视觉主题当中。"制作组邀请天津美术学院教授张耀来担任版画设计,仅草图就画了近千张。版画不仅在片头片尾起到形式感效果,也常在剧中取代历史资料镜头产生新意,以较为灵活的方式和文字、事件、人物配合呈现。"[1]

三、文化与美学:崇高、记忆和浪漫的合力呈现

(一)崇高与日常交融的审美张力

"中华人民共和国成立之后,'崇高在著名美学家李泽厚等人的手中与马克思历史唯

[1] 尹鸿、杨慧:《历史与美学的统一:重大历史题材创作方法论探索——以〈觉醒年代〉为例》,《中国电视》2021年第6期。

物主义产生了共鸣。它成了装饰人民伟大形象的美学，提升改造世界以完成历史使命的主体的形象'。崇高美在叙事的层面上就被赋予了英雄主义的悲壮意味：当个体呈现出超人的强大意志力和战斗力，在与恐怖的客观物象进行斗争的过程中，个体转变为崇高的主体，崇高美就在这个抗争的过程中诞生了。这种对于崇高美的塑造方式，成为新中国作为社会主义国家的独特崇高审美文化逻辑。"[1] 从"十七年"时期强调崇高感、20世纪80年代末解构崇高美、21世纪初期崇高美的他者体认再到消费主义下主旋律崇高美的市场困境，革命历史题材的崇高美在中国影视领域经历了一系列的审美嬗变。在如今的主旋律题材创作中，《觉醒年代》以一种创新回归的姿态将崇高美融合进了个体的日常叙事中，让陈独秀和李大钊等人物在普通百姓、文人大师、革命英雄的三重身份反差下，用超越阶级的理想、视死如归的精神和以身殉道的力行加剧了人物和剧集崇高美的意味，给予观众强大的心理冲击，加强情感认同。

美学意义上的"崇高"，是一种具有超常性的审美对象，指的是审美客体所具有的超常的力量和超常的体积，它通常引起人们在感觉上和心理上对"无限"事物的感知。《觉醒年代》所体现的崇高感并没有堆砌在宏大的场面和强烈的口号声中，而是以一种庸常的场景和平淡的情感反衬出扎根于泥土的"崇高"之花。在陈家的饭桌上，陈独秀在决定投身革命斗争后，以酒向妻儿赔罪："我不是一个合格的丈夫和父亲"，"今后你们可能会因为我而吃苦受累"，"但我爱这个国家"，"我要为这个国家去做点什么"。曾与父亲不和的长子陈延年此时也向父亲深表由衷敬意，"我也是立志要为国家献身的"。儿子对父亲的尊重升华为革命青年对革命先驱的敬仰，父子一家对家国利益的取舍更是民族大义的体现。这一段饭桌上的对话体现了陈独秀身上普通百姓对家庭安稳的诉求，和作为革命者投身革命大义之间不可磨合的矛盾。他作为家庭的大家长所感到歉疚的痛苦在一定程度上和其革命的崇高感所联结，加剧了崇高感的复杂意味。

互文下的崇高感升级也隐藏在《觉醒年代》的叙事段落中。当陈独秀、李大钊到天桥新世界游艺场撒传单，舞台上正在上演的戏是京剧《挑滑车》，高宠正在唱："怒冲霄，哪怕他兵山倒，杀他个血染荒郊，匹马单枪把贼剿，俺要把狼烟尽扫，一马冲出战场道，俺定要威风抖擞把贼扫！"当台上的高宠最终被滑车压倒时，凝视着舞台的李大钊泪光闪动，毅然开始从二楼撒下传单。这一段在规定戏剧情境下的设计，将戏中戏与电视剧、戏中人与电视剧中人巧妙地进行了互文。岳飞麾下名将高宠在挑第十二辆铁滑

[1] 陈亦水：《银幕上的崇高客体：当代中国电影中的崇高审美文化流变》，《艺术学研究》2021年第3期。

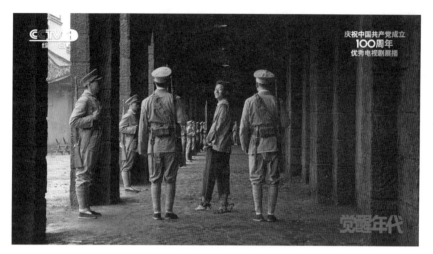

图9 延乔二人慷慨赴义

车时,因马匹力尽最终战死,而戏台下陈李二人为救国而奔走。旁人兀自沉醉于戏台上的刀光剑影,却对身旁同样是为国尽忠的两人熟视无睹。台上台下两出慷慨和鸣的悲剧,道尽了"众人皆醉我独醒"的悲哀无解,共同暗示着日后陈独秀身陷囹圄、李大钊为国殒命的结局。[1] 在这一情境中,《挑滑车》这一设计无疑将言外之意点透,将高宠慷慨赴死的崇高之举与陈独秀和李大钊的"九死而不悔,虽千万人吾往矣"的精神相重合,呈现出一种新升级。

陈延年英勇就义的情节更将本剧的悲剧意识和崇高感推向了巅峰,背负枷锁的陈延年步履坚定,鲜血如花般在革命者的脚边绽放,陈延年面露微笑,眼神清澈坚定,背景里悲怆的音乐与"陈延年宁死不跪,被国民党反动派乱刀砍死"的字幕说明形成强烈的反差感,血泊与花、少年与死亡、血泊肉体的陨灭与革命精神的永生碰撞出强烈的悲剧感,视死如归的壮烈拔高了全剧的崇高感。

(二)个体与集体记忆的共同体美学

集体记忆的概念由法国社会学家莫里斯·哈布瓦赫于1925年提出,他认为集体记忆是"一个特定社会群体之成员共享往事的过程和结果,保证集体记忆传承的条件是社

[1] 康伟:《以深刻、鲜活、丰盈的方式打开历史——电视剧〈觉醒年代〉观后》,《当代电视》2021年第5期。

会交往及群体意识需要提取该记忆的延续性……尽管集体记忆是在一个由人们构成的集合体中存续着，并且从其基础中汲取力量，但也只是作为群体成员的个体才进行记忆。"[1] 首先，集体记忆应该是国民个体记忆的最大公约数；其次，集体记忆需要并且能够实现自我的建构，而且这种自我建构的过程是通过民众对其的不断"延续"来实现的。因此对于《觉醒年代》来说，它不仅要在创作阶段将大众对于该段历史素材的集体记忆进行一定的激活，还需要在整个故事和作品的层面上强化或者重构某种集体记忆，更将这种集体记忆与个体的国族身份相勾连，完成个体和集体层面的认同。

关于这段历史的档案、回忆录、口述史等，乃至前述的课本和众多深入人心的文艺作品，都经年累月地在大众的心里沉淀。《觉醒年代》对历史经典桥段的叙事，用人物形象的"实"、文学作品还原的"实"与影视剧部分文本故事的"虚"，共同激活受众的集体记忆，形成情感共鸣。"如剧中的鲁迅形象与课本中的鲁迅十分相似，编导通过对历史人物外貌的还原来展示历史的'实'。在众人围观刽子手处决犯人的一场戏中，一位妇人拿着馒头蘸上人血，高兴地大喊着'我儿子有救了'，这一场景生动地还原了鲁迅的作品《药》，巧妙地连接起受众的文字记忆，强化了观众对其画面感的记忆。"[2]

如海登·怀特所说："历史片对于历史的重现与还原还具有文字无法比拟的表现力，革命历史题材电影通过有真实历史原型的英雄故事使人们重回历史现场，确认政权合法性的历史源头和重塑民族国家的集体记忆。"建构其民族认同或国家认同的内在心理机制，很大程度上取决于每一个人共同的集体记忆。《觉醒年代》将迎合主流意识形态的真实历史片段搬上荧屏，通过对其的再现甚至凸显，使得主流意识形态色彩浓厚的历史事件占据了大众的记忆空间，来询唤个体对民族的自觉皈依。安德森在《想象的共同体：民族主义的起源与散布》中提出"民族是一种想象的共同体"。[3]《觉醒年代》在个人主义风行和国民精神匮乏的当下传达出一种信仰重聚与精神引渡的力量，通过建构人们关于意识形态中大写主体的集体记忆，打造了一个"想象的共同体"，为人们提供了一个心灵的避风港。在这个想象的共同体中，我们看到先觉者们是如何在一片混沌中，手执利斧划破夜空，把马克思主义传遍中国大地，唤醒了沉睡东方的雄狮。这一集体记

[1] [法]莫里斯·哈布瓦赫：《论集体记忆》，毕然、郭金华译，上海：上海人民出版社2002年版，第40页。
[2] 沈行：《从〈觉醒年代〉看红色题材影视剧中的文化记忆与家国认同》，《视听》2021年第12期。
[3] [美]本尼迪克特·安德森：《想象的共同体——民族主义的起源与散布》，吴叡人译，上海：上海世纪出版集团2005年版，第6页。

忆与人们的国族身份相勾连,激发起民众强烈的民族自豪感与国族认同感。

(三)现实与浪漫相间的审美追求

《觉醒年代》作为革命历史题材电视剧,将思辨性的精神气质以柔性浪漫的呈现手法使其在一众类型剧中突围。其脱骨于特定历史文本的现实性和思辨性极大地软化了重大题材的严肃与刻板,而电视剧文本中柔性浪漫的文学性致力于影像呈现时又丰富了视听的内涵与联想,创新了类型剧的表达范式。

《觉醒年代》遵循现实主义创作原则,真实客观地再现了历史和现实。创作者在丰厚生活经验基础上进行艺术表达,将充沛情感和艺术个性灌注其中,深刻反映了时代的历史巨变和中国人的审美追求,体现了生活的质感,有强烈的现实冲击力和感染力。《觉醒年代》在历史再现和艺术加工之间的尺度平衡体现在三方面:求真的创作精神、思辨叙事的浪漫加工和剧集强烈的文学气质。

该剧导演张永新说:"整个创作过程,使我产生了一个相当强烈的创作体验——制作一部剧强调真实是它的最核心的一个创作方向。我认为这个'真'不仅仅体现在剧本写得要真,我们作为导演二度创作的时候,更要把这个'真'落实到方方面面。"[1]这种求真化作场景真实和表演真实,呈现出来的人物不是脱离具体历史条件和特定社会关系的抽象人性的化身。就连剧中北洋政府官员汪大燮、徐世昌、钱能训、陆征祥等也都具有复杂的性格内涵和思想内涵。将每个人物都当成真实的人物,创作既要用心地一一铺排其所思所想、所喜所忧,又要狠心地见他们被时代浪潮所裹挟,方能让身处现实的观众同样可感可叹。

《觉醒年代》作为一部聚焦思想变迁的史诗,创作者没有将其发展为一部严肃性和纪实性相交织的政论剧,而是将这种思想表达融入人物的情感和戏剧情节之中,描绘出一副形象来。张永新导演曾在采访中提及,这部电视剧的特点是"书写思想流变过程",这样它"在常规意义上的戏剧性就会比较弱",因此剧集要"在保证正常的叙事以外","把写实与写意相结合",把"隐喻""留白"等美学表达手段"嵌入这部剧中来"。这种美学的表达手段也正体现了剧集本身强烈的文学气质,这种文学气质并非产自固有的文字文本,而是从电影的文学性中借鉴来的。"文学性存在于话语从表达、叙述、描写、意象、象征、结构、功能以及审美处理等方面的普遍升华之中,存在于形象思维之中,

[1] 张永新:《〈觉醒年代〉:拍出中国人真正的大美与大爱》,《上海广播电视研究》2021年第3期。

形象性和文学虚幻性、多义性、暧昧性是文学性基本特征。文学性非文学作品所独有，并且存在于其他的审美建构中，这其中就包括电影作品。不论从原创剧本到电影，还是从文学作品到改编剧本再到电影，都是从文本语言到画面语言的解构与重塑过程中建构起电影艺术文学性的转换生成。"[1]正是这些象征、隐喻手法的大量应用，使导演的思想有所附载，并起到了言简义丰的作用，引导观众自觉地去追寻和探索隐藏在剧作中的深邃的微言大义。

面对庞大的思想变迁史，争辩及演讲的形式确实增添了剧集的思辨性，剧集单单从人物和情节出发未免无法完全阐释此类思想内容的前因后果和应有之义，确实消解了剧集一部分的思辨气质。

四、产业与传播：去类型化的破圈传播和收视反思

（一）类型化和工业化的思维创新

比起同类型的革命历史题材电视剧，《觉醒年代》正是杂糅了各种类型气质才超越了以往题材类型化创作的水平。其中编剧龙平平的历史文献的研究功底、张永新导演对于现实主义的质感把握、于和伟等演员的体验派演技以及非特型演员的神似表现都合力呈现了一种独特的剧集气质，突破了类型剧的审美疲态。

《觉醒年代》仅剧本就磨了六年。编剧龙平平有过电视剧《历史转折中的邓小平》的创作经验积累，此次又反复深入当年陈独秀、李大钊、毛泽东等战斗过的地方考察学习，收获了相当充足的党史学养和修养，具备了相当厚实的史识和史德，为剧本品质打下了坚实基础。入行近三十年，张永新独立执导的作品量少却质优，其中《马向阳下乡记》一改农村剧旧有的刻意搞笑逗乐的庸俗化风格，真正从农村喜闻乐见的生活中挖掘幽默元素，接地气的同时又兼顾"高大全"。《大军师司马懿之军师联盟》则从现代人的职场视角去看待千年前司马懿这一人物和那一时代，避开了所谓的黄钟大吕，更多地将笔墨用在司马懿作为一个丈夫、父亲和兄弟的普通人的感受。由此可以看出张永新导演一直在思变，在创意上求真求变求新。配以在人物塑造和戏剧矛盾上表现出的扎实功底，才能将"既堂堂正正又可亲可感"的诚意熔铸进《觉醒年代》这部佳作中。在保留

[1] 夏曼丽：《解构与重塑：电影艺术文学性研究》，《南京师大学报（社会科学版）》2008年第2期。

历史真实性的基础上对史料进行细心加工，使部分内容呈现出年轻化、轻松化的叙事特点，用观众喜闻乐见的方式传播主流价值观。

在演员角色的甄选上，也能看出剧组对人物塑造的重视。《觉醒年代》以真实历史为依托，坚持"不虚"和"不拘"辩证统一的创作理念，完成了对真实历史人物群像的塑造。由于身高落差，扮演李大钊的演员张桐与历史上的李大钊仍有较大差距，但是剧组在张桐版李大钊身上强调了一个"塔"字，"燕赵慷慨悲歌之男儿，像一座塔一样，矗立在画面中，从这个角度看，张桐的身高并非劣势，反而是优势"[1]。同样，扮演陈独秀的演员于和伟，无论是容貌还是身高，均与陈独秀本人相去甚远。剧组最终没有启用特型演员。换言之，"相较于演员外形，《觉醒年代》更看重演员精神上是否契合剧本所要表达的角色塑造"[2]，真正做到了"形似"与"神似"的有机结合。

这种神似也仰赖于演员们的演技加持。在目送孩子们留学远去的段落中，于和伟塑造出陈独秀作为父亲的一面，将台词、激烈的情绪、毫无顾忌的表情以及大幅度动作统统拿掉，只留下一个稍显驼背的身姿和将所有不舍都简化为被抽空了精气神的眉目。斯坦尼斯拉夫斯基在《控制与修饰》中说道："当一个人强烈地感受着内心悲痛的时候，他不可能很连贯地把这种悲痛说出来，因为这时眼泪窒息了他，使他泣不成声，激动也使他思想混乱……谈话者本人比较平静的时候，听得人就落泪了。"[3]当这种"控制"的表演与情绪的递进、"闪前"的手段相结合，角色内心的悲痛经过四两拨千斤的演绎，让观众感同身受、万般不舍但又引以为豪。

"互联网+"影视工业大潮的思维已经影响了许多电视剧创作的前中后期。大数据的影响将观众的喜爱和倾向贯彻于剧本创作、选角、制作等各个环节，但互联网文化基因的草根性和后现代性也使一些网络剧集出现了文化品质较低的现象。对比之下，《觉醒年代》从剧集本身出发的创作思维让观众眼前一亮。在资本逻辑的支配下，电视剧成为娱乐经济的一部分，电视剧的娱乐功能是资本获得利润最大化的手段。在资本的驱动下，电视剧需要根据大众和市场进行细分，为不同的目标受众生产不同类型的作品。这带来电视剧的类型化，形成了一种类型剧的生产关系。《觉醒年代》的创作团队在对这一题材进行处理的时候没有用类型化的思考方式，即从市场角度和经验角度出发对故事

[1] 张赫：《重大历史题材剧热播〈觉醒年代〉于细节处见真章》，《新京报》2021年3月1日。

[2] 李夏至：《〈觉醒年代〉主创披露：追求细节真实，还原历史质感》，北京日报客户端，2021年2月3日（https://baijiahao.baidu.com/s?id=1690678913673245310&wfr=spider&for=pc）。

[3] ［苏］斯坦尼斯拉夫斯基：《演员自我修养（第二部）》，郑雪来译，北京：中国电影出版社2006年版，第200页。

架构进行一定的格式化；而是站在现实主义精神的立场上，主张摒弃俗套模式和靶向思维，真实、全面、深刻地反映那段历史的本来面貌。更重要的是，《觉醒年代》不是把观众预设为作为资本牟利工具的消费大众，而是设置为从观剧愉悦中获得认知与教益的能动的思考者，让观众和创作者一起完成对作品的书写。

（二）主旋律破圈传播的青年话语路径

《觉醒年代》这部现象级的电视剧，牢牢把握主旋律叙事与大众话语之间的认同纽带，在观众之中形成了跨越年龄、世代阻隔的集体审美图景，其中不乏青年群体的自发传播。在品质和口碑的号召下，青年群体自觉地对《觉醒年代》发起了全方位、多元化、跨媒介的传播，从线上微博热搜的自发安利和B站视频的二次创作延续至线下文创产品的自产自销和烈士墓碑的组团探望，青年群体用独特的审美倾向和传播渠道为主旋律宣传开辟了新思路。优酷平台站内数据显示，《觉醒年代》发布弹幕的人群中，"90后""95后"占比是全站基准值的1.6倍。

内容层面，《觉醒年代》契合受众期待，以形神兼备的方式塑造了新文化运动领导者以及毛泽东、周恩来、邓中夏、赵世炎、陈延年、陈乔年等一代新青年形象。通过情节内容上的"现实倒影"实现了"电视剧里的青年们"与"电视剧外的青年们"的情感共鸣。第6集中，蔡元培在北京大学发表的就职演讲深入年轻人的内心深处，戳中了不少年轻人生活学习中的痛处，引发了青年群体的集体自省。蔡元培的这番话语鞭辟入里，贯穿百年时空，赋予了电视剧超越自身文本的时代秉性。

思想层面，《觉醒年代》树立青年群众文化自信，激发年轻群体对中国特色社会主义文化的认同感。剧中用影像阐释"觉醒"真谛，以质朴的语言勾勒中国共产党成立背后的历史逻辑，凭借形象的画面激发与调动观众的爱国热情。在剧中，我们看到了郭心刚一夜白头、忧国而亡的命运悲剧，看到了易白沙报国无门、道尽途殚的愤慨，看到了外交使团在列强压迫、政府无能之下视死如归、石赤不夺的决心与意志。全剧通过展现中华民族处于危难之际进步人士思想和行动的觉醒，为当代青年爱国主义教育提供了丰富而生动的素材。

传播层面，《觉醒年代》在其优质内容引领下，突破以往历史题材影视剧受限于以电视为主的传统媒体平台格局，通过央视频道与爱奇艺、优酷等新媒体平台同步上线的方式，实现传播平台向互联网的迁移。同时，《觉醒年代》深耕社群传播，在制播过程中开通了微博和抖音短视频官方账号，紧接正在播出的剧情发起讨论，引来观众热议并

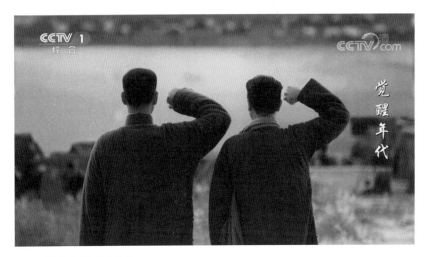

图10 "南陈北李"相约建党

实时获取反馈。微博"觉醒"系列人物表情包的走红,知乎、豆瓣等各大论坛掀起关于《觉醒年代》的论题热潮,更是扩大了其传播范围和影响力。

《觉醒年代》充分调动了互联网用户的二次创作欲望,观众通过弹幕来表达心绪,通过点评来交互看法,通过转发来接力影响,通过混剪来二次传播,既表达了他们对于《觉醒年代》的尊敬与喜爱,又在接受美学的维度上大规模地参与了电视剧的意义生产。

(三)高口碑反差下的收视思考

"作为庆祝中国共产党成立100周年优秀电视剧展播剧目,《觉醒年代》于2月1日至3月19日在中央广播电视总台综合频道黄金时间和优酷、爱奇艺等网络平台同步首播,随后在北京卫视和安徽卫视完成二轮播出,社会反响良好。"[1]从口碑角度来看,《觉醒年代》的高水平和高质量是毋庸置疑的。截至2021年12月29日,《觉醒年代》的豆瓣评分人数为38.9万,超越了年度热播大剧《扫黑风暴》;豆瓣评分9.3分,超越了2021年所有的国产剧集。从数据来看,《觉醒年代》是2021年热播电视剧中豆瓣评分人数第二、豆瓣评分第一的剧集。《觉醒年代》从豆瓣评分人数越多,豆瓣评分越可能下降的规律

[1] 潘俊强:《电视剧〈觉醒年代〉作品研讨会举办》,《人民日报》2021年4月19日。

中跳出来,以接近40万的豆瓣评分人数和高达9.3分的豆瓣评分证明了自身的高关注度和高口碑,堪称2021年电视剧的标杆之作。

不过,在豆瓣评分9.3分的品质认证和频频出圈的口碑宣传下,《觉醒年代》没有显示出相同高度的收视成绩。与同年播出的部分作品相比,其收视率与网播率水平并没能成为年度第一。

表2 2021年收视率超0.5%的黄金时段电视剧盘点

序号	电视剧名称	频道名称	集数	收视率	收视份额
1	《跨过鸭绿江》	CCTV-1	1~40	2.691%	10.108%
2	《大决战》	CCTV-1	1~49	2.540%	11.083%
3	《妈妈在等你》	CCTV-8	1~47	1.771%	7.078%
4	《代号·山豹》	CCTV-8	1~32	1.757%	7.434%
5	《红旗渠》	CCTV-1	1~31	1.691%	6.850%
6	《亲爱的孩子们》	CCTV-8	1~40	1.634%	6.735%
7	《香山叶正红》	CCTV-1	1~34	1.599%	6.558%
8	《叛逆者》	CCTV-8	1~43	1.572%	7.045%
9	《对手》(未收官)	CCTV-8	1~32	1.549%	5.894%
10	《绝密使命》	CCTV-1	1~32	1.532%	6.327%
11	《火红年华》	CCTV-1	1~32	1.516%	6.310%
12	《扫黑风暴》	CCTV-8	1~28	1.425%	6.406%
13	《花开山乡》	CCTV-1	1~34	1.401%	5.806%
14	《跨过鸭绿江》	CCTV-8	1~40	1.387%	5.178%
15	《霞光》	CCTV-8	1~44	1.382%	5.743%
16	《逐梦蓝天》	CCTV-1	1~38	1.357%	5.147%
17	《中流击水》	CCTV-1	1~30	1.348%	5.745%
18	《铁道风云》	CCTV-8	1~34	1.320%	5.996%
19	《夺金》	CCTV-8	1~38	1.317%	5.626%
20	《大决战》	CCTV-8	1~49	1.314%	5.454%
21	《我和我的三个姐姐》	CCTV-8	1~38	1.290%	5.344%
22	《觉醒年代》	CCTV-1	1~43	1.290%	4.823%

（续表）

序号	电视剧名称	频道名称	集数	收视率	收视份额
23	《流金岁月》	CCTV-8	1～38	1.226%	4.407%
24	《和平之舟》	CCTV-1	1～29	1.215%	4.867%
25	《雪中悍刀行》（未收官）	CCTV-8	1～23	1.193%	5.670%

（数据来源：中国视听大数据）

首先，从收视来看，国家广播电视总局广播电视规划院的中国视听大数据（CVB）2021年收视年报显示，《觉醒年代》在CCTV-1播出的集均收视率为1.290%，在2021年收视率超0.5%的黄金时段电视剧盘点中排名第22位，与同年台播的主旋律大剧《跨过鸭绿江》和《大决战》相比，《觉醒年代》的收视成绩似乎并没有太显眼。造成《觉醒年代》台播数据不理想的背后成因一部分来自《觉醒年代》首轮播出时的排播方式。从2021年2月1日至2021年3月19日，在长达47天的播出时间里，《觉醒年代》每周的播放频率不定。与之呼应，该剧收视率在每次播放断档之后都会有所下降。这样的排播方式无疑打断了台播剧观众的观看顺序，造成了一部分观众群体的流失。

从另一角度同样可以观察到这一趋势：根据百度指数关键词相关检索词需求图谱（用户在搜索该词的前后的搜索行为变化中表现出来的相关检索词需求）显示，2021年2月22日至2021年2月28日，关键词"觉醒年代"相关的检索词需求就有"觉醒年代为什么不播了"和"CCTV-1节目表"，由此可见观众在《觉醒年代》首轮排播期间，确实对排播方式存在疑惑和不适。此外，《觉醒年代》平均收视率相对稳定，处于1.124%至1.504%的区间内。与同年播出的《跨过鸭绿江》和《大决战》的2.691%和2.540%相比，存在较大落差。这或许也从侧面反映出，同样是革命历史题材的电视剧，注重文戏的《觉醒年代》，与注重战争场面的《跨过鸭绿江》和《大决战》相比，更难获得传统电视观众的青睐。

其次，在网播成绩上，数据显示《觉醒年代》在爱奇艺、优酷平台的热播期集均播放量为0.109亿，这一数据在2021年热播电视剧中也稍显不足。对比2021年主旋律剧集播映指数前十位的作品，《觉醒年代》和《叛逆者》《山海情》等作品相较而言稍逊一筹。这一定程度上与该剧在宣传推广方面的不足有关，也与泛娱乐化的国产电视剧市场影响有关。

首轮播放时，在极致的口碑与收视数据的反差之间，《觉醒年代》的为难之处在于

表3 《觉醒年代》CCTV-1一轮台播集均收视率

2月1日	2月2日	2月3日	2月4日	2月5日	2月6日	2月7日
1～2集 1.504%	3～4集 1.429%	5集 1.461%	《2021年网络春晚》	6集 1.430%	《经典咏流传》第四季	《故事里的中国》
2月8日	2月9日	2月10日	2月11日	2月12日	2月13日	2月14日
7～8集 1.355%	9～10集 1.381%	11～12集 1.436%	《2021年总台春晚》	《典籍里的中国》	《中国诗词大会》第六季	《经典咏流传》第四季
2月15日	2月16日	2月17日	2月18日	2月19日	2月20日	2月21日
13～14集 1.368%	15～16集 1.334%	《感动中国》	《平"语"近人》			
2月22日	2月23日	2月24日	2月25日	2月26日	2月27日	2月28日
《平"语"近人》				《2021年元宵晚会》	17集 1.150%	18集 1.124%
2021年3月						
3月1日	3月2日	3月3日	3月4日	3月5日	3月6日	3月7日
19集 1.148%	20集 1.067%	21集 1.220%	22～23集 1.227%	24～25集 1.407%	《中国诗词大会》第六季	《典籍里的中国》
3月8日	3月9日	3月10日	3月11日	3月12日	3月13日	3月14日
26～27集 1.236%	28～29集 1.210%	30～31集 1.228%	32～33集 1.228%	《国务院总理会见中外记者并回答提问》	《中国诗词大会》第六季	《经典咏流传》第四季
3月15日	3月16日	3月17日	3月18日	3月19日	全剧每集平均收视率 1.290%	
34～35集 1.150%	36～37集 1.169%	38～39集 1.186%	40～41集 1.231%	42～43集 1.296%		

（数据来源：中国视听大数据）

剧集本身的文戏气质和弱情节重人物的特性与传统革命历史题材的观众喜好无法接洽，因此拓宽收视群体是《觉醒年代》的必然之路。剧集所呈现出的激昂燃烧的思想辩论、真实可感的人物和忍俊不禁的闲笔都天然地击中了青年群体的心。不过，剧集在宣传推广方面却反应不及时。《觉醒年代》的官方宣传推广团队在首轮台网联播的热播期间，没有积极转换思维进行宣传。在二轮台播时，北京卫视的官方宣传巧妙地抓住了逐渐喜

图11 《觉醒年代》关键词需求图谱
（数据来源：百度指数）

爱《觉醒年代》的青年群体，用青年群体喜爱的粉丝文化和剧集人物做了巧妙的嫁接。比如，在微博发起了"陈独秀粉丝属性分析"，将陈独秀的好友们归为铁粉大咖（坚定喜欢他的人），陈延年和陈乔年归为"路转粉"（从无感的路人转变为粉丝），辜鸿铭归为"黑转路"（从讨厌他的人变为无感的路人）。这种贴合青年文化的宣传逐渐与青年群体"自来水"宣传合力将《觉醒年代》一步一步推出革命历史题材主旋律的固定观众圈层，融入本身较为抗拒革命历史题材的青年群体，这一破圈之旅是传统革命历史剧集以及想要贴近青年群体的剧集宣传所值得借鉴的。

破圈带来的热度让《觉醒年代》变得家喻户晓，但收视成绩证明了在当下的剧集市场里，观众圈层的固化趋势有增无减。互联网时代下，"收视—口碑—热度"形成了互相角力的三个维度，《觉醒年代》自身的品质带来了口碑，破圈宣传带来了热度，但口碑和热度无法即时有效地转化为收视。有研究认为："大众享受消遣娱乐、负责追星，形象嗜好、身体美学、颜值崇拜等畸形消费主义意识甚嚣尘上，电视剧日益失重，愈来愈向轻松休闲、喜剧化、偶像化路线发展。"[1]不得不说，当前泛娱乐化依然统治着国产剧市场，"明星—饭圈"的收视保障策略和选角大于剧本的制作策略依旧被青睐。《觉醒年代》在收视上的遗憾，对于国产影视剧市场而言，正如剧中那群启蒙者对于时代的

[1] 戴清：《时代需求与现实困境——现实题材剧的口碑与收视倒挂现象探析》，《中国电视》2015年第6期。

表4 2021年热播电视剧收视成绩数据整理（数据截至2021年12月29日）

电视剧	《觉醒年代》	《斗罗大陆》	《赘婿》	《司藤》	《叛逆者》	《你是我的荣耀》	《扫黑风暴》	《周生如故》	《一生一世》
开播日期	2021.2.1	2021.2.5	2021.2.14	2021.3.8	2021.6.7	2021.7.26	2021.8.9	2021.8.18	2021.9.6
播放平台	爱奇艺/优酷	腾讯	爱奇艺	爱奇艺/优酷/腾讯	爱奇艺	腾讯	腾讯	爱奇艺	爱奇艺
热播期集均播放量	0.109亿	1.25亿	1.38亿	1.338亿	0.452亿	1.176亿	1.777亿	0.588亿	0.666亿
收视率（CVB）	1.29				1.572		1.425/0.893/0.808		
收视排名	CCTV-1第九				CCTV-8第四		CCTV-8第六/卫视年亚/北京台第一		
Vlinkage峰值	60.44	91.86	93.64	89.74	84.13	93.88	90.88	84.29	86.57
猫眼热度峰值	8283.41	9879.17	9729.2	9495.6	9793.83	9830.45	9793.61	9728.75	9815.52
骨朵热度峰值	69.86	85.04	87.57	84.56	85.49	90.19	85.2	74.11	83.65
百度指数峰值	28万	33万	130万	37万	24万	76万	181万	41万	28万
德塔文热度峰值	0.925	3.05	2.63	2.364	2.899	2.313	3.559	1.795	1.423
灯塔热度峰值	1145225	2237975	2382703	1604960	1081728	2154402	2693319	1730464	1484247
抖音播放量	24.9亿	29.9亿	53.6亿	45.5亿	9.4亿	62.2亿	58.9亿	40.5亿	22亿
官抖点赞总量	62.2万	2942.3万	3038.9万	927.4万	337.6万	4126.5万	2057.7万	1079.5万	1184.7万
微博指数峰值	771.6万	2773万	426.5万	771.7万	1109.3万	2075.5万	664.2万	869.1万	1038.7万
豆瓣评分人数	38.9万	82.4万	23.9万	23.7万	26.2万	38.2万	33.2万	17.7万	9.3万
豆瓣评分	9.3	6.4	6.3	7	7.8	6.8	7.2	7.2	6

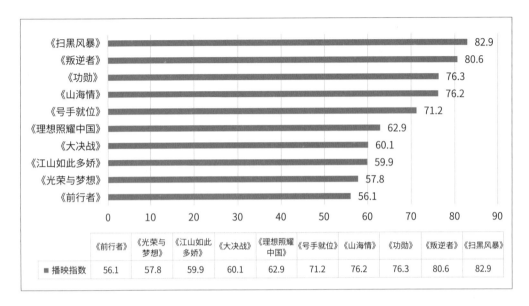

图12　2021年主旋律剧集播映指数TOP10
（数据来源：艺恩数据2021年国产剧集市场研究报告）

存在一样，在呼吁着国产剧更多良心剧作的出现，更启蒙着新一代国产剧观众的审美。有理由相信，《觉醒年代》所创造的口碑与热度将持久地留在观众心里，并不停地叩问着国产影视市场，给出"好作品和好观众之间共同进步"的答案。

概言之，《觉醒年代》在播出数据上的不足，与该剧断档式的排播方式、官方团体的营销缺位有一定关系。青年圈层的内部狂欢带动了豆瓣等以青年群体为主的社群口碑的发酵，进一步放大了口碑与收视率、点播率之间不可避免会存在的差距。也有分析认为剧集本身文化题材的局限和弱情节的短板造成了一定的影响。不过，更大的原因或许应该归结为作品的折中定位。一方面，《觉醒年代》试图打破革命历史题材的固定观众圈层，打入年轻观众群体，因而在一定程度上脱离了主旋律类型化的作品气质。另一方面，这种创作上的选择，也意味着需要与泛偶像化和泛娱乐化的市场偏好进行抗争。显然，经年累月的市场偏好很难被一部剧作扭转。需要注意的是，《觉醒年代》重拾思想内涵和价值深度这类从前被边缘化的精英文化因子，启蒙教化功能压过娱乐消遣功能，这既是一次品质回归，也是一次重大尝试。从这个角度看，《觉醒年代》所实现的成绩依然是可喜可贺的。

在《觉醒年代》热播期间，就频频有观众提到："《觉醒年代》有续集吗？你今天的幸福生活就是续集。"这句评论言简意赅却又无比精准贴切，它打破了百年时光的隔阂，将剧中的人物情节与剧外的现实生活联系在一起，而据《觉醒年代》编剧龙平平自述，自己的女儿看完该剧后不久，就毅然写下入党申请书，这些或许就是《觉醒年代》精神力量向现实转化的充分写照。《觉醒年代》更难能可贵之处，在于其内容本身志存高远的理想主义和坚定厚重的现实主义打破了戏剧空间，和整个创作群体的真诚和匠心互相依托，再通过播出和观众互动共同擦亮民族的集体记忆，完成了一种发生在现实世界的精神引渡，完成了一部伟大电视剧的叙事闭环，成为一部启蒙市场和观众的"觉醒之作"。

（盛勤、魏安东）

附录：《觉醒年代》编剧访谈

采访人：王桂环（中共北京市委党史研究室、北京市地方志编纂委员会办公室）
受访人：龙平平（《觉醒年代》编剧）

采访人：您编剧的电视剧《觉醒年代》播出后大火，您是从什么时候开始有编写这部剧的想法的？您编写这部剧的初衷和动力是什么呢？

龙平平：《觉醒年代》是2014年年底开始酝酿的。最初是时任安徽省委常委、宣传部部长曹征海和我商量的。我们讨论了很长时间，并请了党史和影视工作方面的专家在合肥开研讨会，确定了主题和初步的内容框架，由安徽省委宣传部报请立项。剧名也是我征求了曹征海的意见后确定的。在剧本创作过程中，他提出了不少有益的意见，特别是在写作遇到困难时，他指示安徽省委宣传部邀请国内一些顶级专家开会研讨解惑，给了我很大的帮助。非常可惜，他后来生病，英年早逝，没能看到这个项目的成功。今天，饮水思源，我非常怀念和感谢曹征海同志，他是这部电视剧的倡导者。我

们不应该忘记他。

《觉醒年代》写作是在2015年，适逢新文化运动100周年。我就在想，中国共产党是怎么来的，是哪些人搞起来的？当初，在中国传统文化研究方面有着很深造诣的晚清秀才陈独秀，为什么不从博大精深的传统文化中为中国找出路，而要舍近求远，不远万里从欧洲引来了社会主义、马克思主义，用它来指导中国革命，组织建立中国共产党。马克思主义有一个基本的理论，即社会主义只能建立在资本主义高度发展的基础上，像中国这样一个贫穷落后的半殖民地半封建的国家是不具备条件的，那中国为什么会找到马克思主义？为什么要选择走俄国人的道路？当初的选择对不对？这是《觉醒年代》要回答的问题。为什么要回答，因为现有的答案中有一些没有讲清楚的地方，也有一些违背客观事实的错讹之处。比如，说到中国共产党的建立，许多文艺作品总是有意无意地淡化党的主要创始人的作用，片面地夸大其他一些人的作用；说到中国共产党的由来，人们往往习惯于把上海的石库门和嘉兴的红船看成源头，却很少去追寻这条红船是从哪里驶过来的。1945年，党的七大预备会上，毛主席说过，陈独秀是有过功劳的，他是五四运动时期的总司令，整个运动实际上是他领导的。他做了启蒙运动的工作，创造了党。将来我们修党史要讲一讲他的功劳。毛主席的话距今已经76年，但还没有一部文艺作品把陈独秀的这个功劳清清楚楚地展现出来。

马克思主义在中国的传播和中国共产党最初的酝酿是在北京，北大红楼是源头。中国共产党的建立客观地存在着从北大红楼到上海石库门和嘉兴红船这样一个历史发展过程。不把北大红楼作为红船的一部分，只讲红船不讲红楼，必然是只见树木不见森林，模糊了中国共产党建立的历史必然性和无数志士仁人艰难曲折的痛苦选择。我曾经在大学生和研究生中做过调研，几乎没有人知道赵世炎、邓中夏、陈延年、陈乔年、蔡和森、何孟雄。他们都是最早的一批共产党员，二十多岁、三十多岁就慷慨赴死了。这才几十年，人们就不知道他们了。这不是一个大国大党应有的状态。这部电视剧就是要让大家，特别是青年都知道他们，不能忘了他们，要永远地纪念和缅怀他们，以他们为榜样。

采访人：豆瓣上给《觉醒年代》打出了9.3的高分，评论里一片赞声。从题材角度讲，作为主旋律电视剧和革命历史题材电视剧，该剧能够如此受欢迎，您觉得原因是什么？

龙平平：说实话，在播出之前，甚至没播完的时候，我都不相信会有这么火。可

是今天确实来了。现在想想,我觉得它火是意料之外也是情理之中的事。这部电视剧确实是我们的用心之作,用正确的历史观展现了真实的历史。《觉醒年代》播完那天,我在朋友圈发了两句感慨:实事求是不是招牌幌子,温良宽容是中国人的天性。这部剧能火,很重要的一个原因就是实事求是。以前关于建党题材的文艺作品都是围绕党的一大,围绕一大代表来展开的,我觉得这种做法有一定的局限性,没有把这段历史讲清楚讲透。很多人问我,为什么《觉醒年代》只讲从1915年到1921年这六年,而没有把重点放在建党上面?选择这六年,是反复琢磨的。这六年,世界上发生了两件大事:第一次世界大战和俄国十月革命。第一次世界大战结束,巴黎和会确定的凡尔赛体系建构了帝国主义重新瓜分世界的新格局;俄国十月革命则诞生了世界上第一个社会主义国家。这两件事,影响甚至主导了整个20世纪世界的走向。这六年,中国国内相继发生了新文化运动、五四运动和中国共产党的建立三件大事,真正地打开了中国从封建走向民主,从农耕传统走向现代文明,从封闭走向开放的历史阀门。写这六年,实际上写的是中华民族伟大复兴的奠基礼。今天中国的一切,皆是从这六年衍生而来的。习近平总书记说,五四精神是中国精神和中国力量的生命力所在,讲的就是这个道理。新文化运动、五四运动和中国共产党的建立,这三件大事是层层推进、环环相扣、缺一不可的关系。只有把它作为一个整体来展现,才能够讲清楚中国共产党的由来。

讲清楚这三件大事,要坚持实事求是。就这部剧而言,关键在敢不敢、能不能把陈独秀的历史贡献讲清楚。这是从剧本酝酿开始就一直折磨我的一个问题。我还要说,感谢新时代为这部剧的创作提供了良好的氛围和条件。2013年10月21日,习近平总书记在欧美同学会成立100周年庆祝大会上的讲话中指出:"历史不会忘记,陈独秀、李大钊等一批具有留学经历的先进知识分子,同毛泽东同志等革命青年一道,大力宣传并积极促进马克思列宁主义同中国工人运动相结合,创建了中国共产党,使中国革命面貌为之一新。"2016年5月17日,习近平总书记在哲学社会科学工作座谈会上的讲话中再次指出:"十月革命一声炮响,给中国送来了马克思列宁主义。陈独秀、李大钊等人积极传播马克思主义,倡导运用马克思主义改造中国社会。"总书记的这些论述,充分肯定了陈独秀的历史贡献,为我们正确认识和反映中国共产党建立的历史提供了根本的指导。

2019年10月,为纪念陈独秀诞辰140周年,中共中央党史和文献研究院第二研究部发表了一篇纪念文章,称陈独秀为"新文化运动的精神领袖、五四运动的总司令、马克思主义的主要传播者和中国共产党的主要创始人、中国共产党早期的主要领导人"。这种评价是陈独秀研究的最新成果,在一定程度上反映了对陈独秀历史地位的肯定。

《觉醒年代》一个重要的特点，就是坚持历史唯物主义的观点，尊重历史事实，遵循既定的历史认同，以习近平总书记的有关论述和《中国共产党历史》及党史研究的最新成果为依据，把陈独秀和李大钊作为并列的两大主角，第一次充分地、艺术地再现了陈独秀在新文化运动、五四运动和中国共产党创建这三大历史事件中做出的重要贡献，从而真实地展现了历史，弘扬了正确的历史观、国家观、文化观，正确地彰显了中国共产党和社会主义道路是中国历史和中国人民的必然选择的主题。这种做法受到了广大观众的一致肯定、高度评价。这是《觉醒年代》获得好口碑的一个重要原因。

除了刻画陈独秀的形象外，真实性还表现在这部剧再现了那个时代的百态人生。像新文化运动中那些民国大师的风采，也是特别吸引人的地方。比如对辜鸿铭的塑造，就推翻了以往给人的印象。剧中的辜鸿铭尽管有古板、固执、守旧等各种各样的缺点，但他骨子里有"士"的爱国精神，而且学识渊博，是一个真实的、立体的人。应该说唯有真实才能打动人。各种各样的人物，我都尽量让他们鲜活起来，其实这个是很难的。剧中很多都是配角，像蔡元培、鲁迅、钱玄同、徐世昌、汪大燮，但这些人都给观众留下了非常深的印象。这些人都不是编出来的，都是历史上的真人。

（节选自《用艺术精品宣传研究党史的一次尝试——访〈觉醒年代〉编剧龙平平》）

2021年
中国影响力电视剧分析案例二

《山海情》
Minning Town

一、基本信息

类型：剧情、农村

集数：23集

播放平台：浙江卫视、北京卫视、东方卫视、东南卫视、宁夏卫视、腾讯视频、爱奇艺、优酷

播出时间：2021年1月12日首播

播放与收视情况：五频道平均每集收视率1.504%

二、主创与宣发信息

出品公司：东阳正午阳光影视有限公司

制片人：侯鸿亮

编剧：高满堂、王三毛、未夕、小倔、磊子、邱玉洁、列那

导演：孔笙、孙墨龙

主演：黄轩、张嘉益、闫妮、祖峰、黄觉、热依扎、白宇帆等

摄影：杨振宇、张云童

灯光：张涛、孙来军

录音：刘磊

美术设计：王竞

服装设计：张瑶

剪辑：刘戈嘉

配乐：捞仔

发行：李化冰

三、获奖信息

第27届上海电视节白玉兰奖最佳电视剧奖等

脱贫攻坚题材电视剧的创作突围

——《山海情》分析

《山海情》自2021年1月12日首播以来就引发了互联网和现实世界的热烈讨论，它几乎满足了社会各阶层、各年龄段不同观众的审美趣味，它所携带的那种巨大的社会共情能力，一方面在于强烈地表达了它的时代性，通过展演西海固地区的变化指涉了变革中的当代农村改革的情感和叙事肌理；另一方面又通过强烈的现实主义表达方式，赋形了当代中国集体经验与情感结构，搭建起一座在新的历史条件下重新想象个人与集体之间的桥梁，唤醒了年轻人内心深处的乡土情怀，并通过影像的呈现方式，架构起新的地区间以及人与人之间情感和现实的连接方式。

《山海情》何以能够成功突围，以至于成为一种文化现象？最根本的一条就是，它在脱贫攻坚这一重大题材的艺术创造上，体现出着力追求艺术表现力的高度自觉，并取得了突出成效。据中国视听大数据（VCB）统计，《山海情》五频道首播每集平均综合收视率达1.504%，先后在26个卫视频道播出。[1]剧集一路高开高走，形成了观众追剧、舆论热议、专家赞许、业界瞩目、社交平台评分登顶的罕见现象。

一、文化内涵与艺术价值

《山海情》作为国家广电总局"理想照耀中国——庆祝中国共产党成立100周年电视剧展播"重点剧目，带有强烈的命题性。这种命题的意义，一方面在于我们需要对过去的农村改革进行经验总结，应当看到，中国共产党成立以来，尤其是新中国成立和改

[1] 国家广播电视总局广播电视规划院：《中国视听大数据2021年收视年报》2021年1月19日。

革开放以来，我们的社会面貌发生了翻天覆地的变化，我们需要总结过去的改革经验，以便更好出发；另一方面，在面对复杂的国际环境和不断污名化的中国农村改革的现实面前，需要有能够讲好中国故事、传递中国改革经验的剧集展演。实践证明，《山海情》不仅完成了命题，而且超越了命题。这种完成与超越首先就来自该剧所创造出的独特的文化内涵和艺术价值。

（一）脱贫攻坚的时代精神展演

《山海情》的故事始于1991年，通过讲述涌泉村搬迁至金滩村的"吊庄移民"以及闽宁村扩大为闽宁镇的"闽宁协作"，再到"教育扶贫""整村搬迁"的现实风貌变化等扶贫改革的故事，用典型化的方式呼应了现实世界中脱贫攻坚的伟大斗争。电视剧以马得福、白老师、凌一农、陈金山、吴月娟、马得宝、白麦苗等领导干部、基层人员和人民群众的群像为线索，串联起了一幅宁夏回族自治区人民艰苦卓绝、奋斗不息的波澜画卷。"志合者，不以山海为远"，24年来，闽宁的发展成为东西部扶贫协作对口支援的典范，也体现了中国式脱贫攻坚的致富成果。

1. 典型化的叙事策略

电视剧通过典型化的段落表现了宁夏回族自治区在西海固地区实施吊庄移民政策，开荒拓土、建设家园的奋斗故事，呈现从"东西部对口扶贫协作帮扶"到"精准扶贫"政策实施的艰辛历程，其中浓缩了大时代的精神，展现了国家在脱贫攻坚过程中取得的重大成就。该剧能够触达更广泛的圈层，首先就得益于该剧名称背后的思想内核。"山"指中国西北地区限制发展却为宁夏人民提供了长久居住资源的家园，"海"指东部促进经济发展文化繁荣的海，山海的结合既是对剧中两省对口帮扶脱贫致富剧情的总结，更是两省人民互帮互助情谊的体现。《山海情》从剧名开始便塑造了辽远的空间氛围，虽紧紧围绕涌泉村村民的脱贫故事展开，却成功地使扶贫事业得到了史诗化的影视呈现。[1]

电视剧在开端建置阶段就把吊庄移民的难度直接向观众进行了展示，对于马得福一行人来说，劝说涌泉村的吊庄户到金滩村拓耕几乎是一个不可能完成的任务。在挨家挨户的宣导和老支书的支持下，吊庄移民才真正开展，也就是在这个过程中，完成了剧作

[1] 张心怡：《主旋律电视剧讲述中国故事探析——以脱贫攻坚题材电视剧〈山海情〉为例》，《大众文艺》2021年第7期。

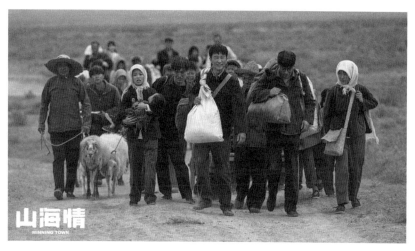

图1　马得福带领涌泉村村民吊庄移民

中开端建置的工作。马得福带领第一支搬迁队伍自涌泉村向金滩村艰难行进，途中遇到西北戈壁滩上规模巨大的沙暴天气，搬迁队伍被漫卷而来的黄土扬沙所包围，但一行人并未因此退缩。此时行进的队伍就像在历史维度中，从传统走向现代、从守旧走向变革，象征着对美好的新生活道路的艰难摸索。基于地理环境表现出的细节真实和情感震撼，从剧作来讲是村民对扶贫搬迁美好未来的憧憬，更宏观地表征出现实语境中脱贫攻坚征程的跨时代意义。[1]

2. 脱贫作为叙事主线

电视剧《山海情》一共六个篇章，分别是吊庄、移民、双孢菇、梦的翅膀、迁村、美丽家园。在这六个篇章中，虽然叙事各有侧重，框架包含了易地搬迁、跨省帮扶、科技扶贫、教育扶贫等扶贫方式，但贯穿其中的都是脱贫这一具体的工作。中间的每个叙事章节都切中了中国的扶贫经验和扶贫故事，它没有瑰丽场景，没有新奇情节，也没有长篇大论和豪言壮语，却将中国脱贫攻坚改革之路艺术化、影像化地呈现在屏幕上，引发了不仅是特定人群，还有更广大受众的精神共情，而对于参与到西海固建设的人来说，这既是艺术表现，也是如实记录。

电视剧采用"问题化"的线性叙事方式，以吊庄移民扶贫政策为核心问题，同时辐

[1] 孙鹤炀:《地缘文化·典型形象·亲缘伦理：农村脱贫剧〈山海情〉的三重解读》,《民族艺林》2021年第4期。

射其他相关议题,如女性权利、儿童教育、人文伦理、生态保护等。人物的行为与思想变化围绕核心问题在不同层面上展开,相互交织影响,并按照时间顺序线性发展,环环相扣,达到了逻辑严谨、层次丰富的叙事效果,生动地突出了扶贫干部所面临状况的矛盾性、复杂性与工作的困难性。《山海情》遵循现实生活的逻辑,但有几处线索的前后照应却充满浪漫主义色彩,饱含着对历史发展的审视和对未来的殷切期待。[1]比如,"走咧走咧走远咧,越走越远咧,心里的惆怅就重下咧"的歌声,在剧中三种不同的境遇下响起:第一次是李水花用平板车拉着孩子、残疾的丈夫和全部家当徒步400公里搬迁闽宁村时,代表着李水花对艰苦命运的忍耐与抗争;第二次是白麦苗等村里的年轻人外出务工,在海边想念家乡时,代表着新一代对家乡的牵挂与希冀;第三次是李水花的女儿在新村学校的音乐课上,她的命运俨然已与妈妈不同。同一首歌的三次出现承载了移民扶贫政策为村民带来的变化与希望。

值得欣喜的是,全剧并没有回避脱贫过程中暴露出的问题,剧中展现了双孢菇滞销时麻副县长不率先解决销售困难,反而筹办现场会欺上瞒下,忽视关系民生的紧迫问题。马得福放弃麻副县长提供的"高速路",在现场会上大胆揭露问题,最终使双孢菇销售得到妥善解决,这种自我暴露使得电视剧在现实创作上达到了另外一种高度。此外,电视剧还展现了村民在精神层面由"要我脱贫"到"我要脱贫"的转换过程。比如,马得宝在福建来的凌一农教授的技术支持下,在村中第一个盖棚种植双孢菇,马得宝不仅获得了可观的经济收益,还完成了自我价值的实现;李水花凭着一股韧劲,白手起家,从种菇到开超市,扭转因贫穷和意外造成的悲剧命运;赴福建打工的海吉女工在起步晚的情况下加倍努力学习,顺利通过工厂装配的测速考核后,留住岗位并获得福建领导的尊重。该剧没有大篇幅空洞的政策宣讲和单薄的扶贫干部歌颂,制作团队将扶贫故事修改为热血励志的"青年奋斗",聚焦村民"脱贫致富的欲望",表现他们"悲情但不悲观"的致富故事。闽宁镇轰轰烈烈二十多年的脱贫史通过马得福、马得宝、白麦苗等年青一代的脱贫奋斗故事得以讲述,两地扶贫干部是他们遭遇困境时的关键助力,有效避免了常规扶贫叙事的陈旧与空洞。

(二)符号化的景观

西北地区黄土高原的自然条件孕育了相对应的情感性格和文化观念。剧中将多处

[1] 袁媛:《浅析电视剧〈山海情〉的中国叙事与时代价值》,《当代电视》2021年第3期。

带有强烈地域色彩的文化景观作为典型符号，烘托出自然原始、朴素真实的美感。方言的使用同样成为该剧的一大特色，巧妙的方言使用不仅增加了剧集的戏剧性效果，而且也唤起闽宁两地人民的文化认同和价值共情，还在方言沟通中完成了"山海情谊"的升华。

1. 地缘美学密码唤起集体记忆

地缘美学密码是指缘于特定地理环境而生长的隐秘的美学符号系统，常常以日常言行、乡间谚语、民间传说、民俗风尚等方式存在，对当代人生活方式有着深层支配作用。就《山海情》来说，一方面，饱含黄土地深情的"宁"文化与拥有大海般宽阔无边胸怀的"闽"文化之间形成"山"与"海"的互助交融，彼此不同的地缘文化精神在此刻实现相互对话和融通；另一方面，涌泉村李姓人对逃荒而来的马姓人的慷慨接纳、融汇共生之地缘传统，也获得当代传承。这两方面的交融表明，闽宁互助而生的山海相连相依的地缘新根，与李马两姓相濡以沫的黄土地老根之间，已经交融一体，共同汇聚为旺盛的新时代生存之根。这可能正是这部剧所尽力搜寻并巧妙地深埋于闽宁帮扶故事中的独特的交融性地缘美学密码。[1]

正因为脱贫工作是针对某个地区和人群而展开的，所以脱贫题材电视剧与地域文化有着天然的亲近性。但很多脱贫题材电视剧中地域特色不够鲜明，如《花繁叶茂》《绿水青山带笑颜》等扶贫电视剧，剧中人物妆容精致，自然山水风光优美，人人说着流利的普通话，建筑民居错落有致等，好像放在哪儿都未尝不可，地域特色仅为点缀，成为背景式的片段呈现，正是这种地方性的薄弱和缺失导致了剧集的悬浮。

而《山海情》在塑造人物、传递情感和文化价值理念的过程中，使用的地理、空间、环境、场景、人物形象设计都符合宁夏西海固地区的真实风土人情。以整体大面积的黄色为主，黄土高原、土坯房、火车与铁路、蘑菇大棚、土墙巨幅白色标语"涌泉村，水最甜的地方"、小学教室中斑驳的墙皮、带有西北特色的服装、带有高原红的脸颊、皲裂的皮肤等多次重复出现，奠定了雄浑苍凉的情感基调，表现了西海固地区生存发展、时代变迁的历史进程。除此之外，福建莆田也成为重要的叙事空间。作为宁夏回族自治区的对口援助地，福建不仅为宁夏输送了大批扶贫干部和扶贫人才，更是为村民提供了宝贵的就业机会。随着白麦苗等人迁移来此，观众也随人物进入这一叙事场域。这一沿海城市通过莆仙方言、黄屿沙滩、电子厂、红团、联谊舞会等一系列元素建构起

[1] 王一川：《地缘美学密码的秘密——评〈山海情〉》，《中国艺术报》2021年1月28日。

来，组合为一个异域化、现代化、消费化、产业化的想象空间。[1]

2. 方言强化景观真实

方言作为纽带能够召唤起观众的情感认同，传递真实的人物情感。"西海固"指宁夏南部西吉、海原和固原。"宁夏境内的中原官话主要分布在南部山区固原、彭阳、海原、西吉、隆德、泾源六市县以及东部的盐池县，可分为固海、西隆、泾源三小片，分别隶属秦陇片、陇中片和关中片。"[2]地道的西北方言不仅突出了西北人纯朴的特质，使得人物塑造既生动又具有感染力，还展现了浓郁深厚的地域文化。

电视剧《山海情》共有两个版本，浙江卫视、东方卫视、北京卫视播放的是普通话版，宁夏卫视、东南卫视与跟播的深圳卫视播出的则为方言版。后者大部分演员都使用方言交流，更加贴近现实生活。对观众而言，这种真实感正是他们将剧中放大后的日常生活与自己现实日常经验衔接后的一种认同反应。郭京飞饰演的福建扶贫干部陈金山，还没到站自己的包就被小偷顺走了。他那一口浓重的福建话愣是让当地民警以为是普通话。他嘴里的"治沙"到民警耳朵里就变成了想要自寻短见的意思，吓得几个人紧张兮兮，这些方言的陌生化效果给剧集平添了许多幽默的喜剧效果。导演孔笙在接受采访时说道："当我们进入西海固地区后，对方言的感受就更强烈，那一方人就是如此，他们的性格、喜怒哀乐就是这样。"[3]当陈金山用西海固方言向马得福告别："饿（我）走了。"马得福回以闽南口音："那我好好刚作（工作）等你回来。"二人互用方言的细节起到了四两拨千斤的艺术效果，这不仅内含着互换身份、闽宁情深的价值归旨，显现了方言成为山海水乳交融的情感纽带，也传达出电视剧对乡土的眷恋和历史文化的审美演变。

（三）平民视角的人物塑造方式

神话研究者约瑟夫·坎贝尔通过对不同文化的大量神话中的英雄形象研究，得出其冒险模式：分离—传授奥秘—归来。"神话中英雄的每一次出发、冒险、归来模式，就是现实中人类认识自我模式的体现。英雄以一种新的状态，带着神的恩赐重新回归社会。最后当回到正常世界的时机成熟时，这位被传授奥秘者实际上就像经历过重新

［1］ 宋法刚：《〈山海情〉描绘山乡巨变的时代画卷》，《当代电视》2021年第3期。
［2］ 张安生：《宁夏境内的兰银官话和中原官话》，《方言》2008年第3期。
［3］ 光明网：《电视剧〈山海情〉开播 讲述宁夏西海固脱贫故事》，2021年1月13日（https://m.gmw.cn/baijia/2021-01/13/1302030936.html）。

出生一样。"[1]

1. 丰碑式英雄形象和圆形的农村人形象

马得福自农校学成归来后借调为家乡涌泉村干部。他将先进的农业生产技术、农村管理思路和农村发展理念运用到实践中，完成吊庄移民、通电、盖学校、种双孢菇、异地就业等象征着历史使命的基层工作，聚合了时代语境中脱贫攻坚干部的群像特质，发挥出一心为公、知恩图报、责任感强的人格力量，具有平民英雄色彩。此外还有凌教授、白校长等人物，通过描绘他们在扶贫脱贫工作中的贡献，塑造出三个丰碑式的平民英雄形象。

可贵的是，剧集尊重基本人性，敢于直视人物的缺点和不足。在叙事上运用细节描写的手法呈现不同人物性格，避免了一般命题电视剧的悬浮感，并未因脱贫攻坚题材而有意贴合主流意识形态、塑造"高大全"的人物形象，而是将具有历史向度的、丰富多元的农村人形象丰富立体、生动鲜活地呈现在电视艺术作品中。如宰扶贫珍珠种鸡的部分村民、自私直率的李大有、善于逢迎的麻副县长、保守拒迁的李老太爷、略带痞气的马喊水等。一方面他们是情节发展的阻碍者，但另一方面他们是思想观念层面"僵化守旧与变革发展"的矛盾体现。安土重迁耽误年青一辈发展，也给搬迁工作带来了困难。此外，马喊水性格粗犷，他对子女的教育充分体现了农村欠发达地区"父权制"的根深蒂固；以及当地一众父母阻碍子女上学、残疾丈夫阻碍水花创业工作等情节，真实地体现了赤贫农村以往的愚昧封建。故事结尾，此类矛盾一一解决，实现了村民们在新时代和新政策背景下的命运救赎和自我价值。

2. 时代变迁中的新女性形象

剧中用大量笔墨塑造了特征突出、性格鲜明的新女性形象。白麦苗、李水花、杨书记、吴月娟等个性鲜明、重情重义，面对命运困境她们表现出艰苦奋斗的精神，让全剧苍凉雄浑、苦难情深的基调中渗透出细腻柔软的情感表达。

李水花19岁时，父亲自作主张、包办婚姻，以一头驴、一口水窖等彩礼作为交换，将她嫁给素未谋面的男人。她以"逃婚"这一形式表现出独立女性的反抗意识，但之后不得已凑合的婚姻、丈夫的意外残疾、女儿的年幼待哺是她面对逆境迎难而上的行动阻碍。一系列的情节和事件从不同侧面塑造出李水花对待自我命运、家庭环境、相亲邻里的人生态度。她逆境而上，积极参与种菇，追求美好生活。剧中的典型场景和视听语言

[1] 于丽娜：《约瑟夫·坎贝尔英雄冒险神话模式浅论》，《世界宗教文化》2009年第2期。

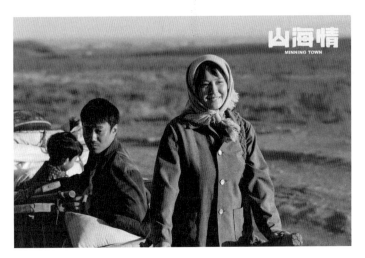

图2　李水花一家移民西海固

也为其人物性格增益。当她拉着板车在夕阳下以剪影的方式被侧跟镜头拍摄时，如同徐徐展开的一幅画卷，此时李水花宛若成年女性抗争传统守旧的人物浮雕。

此外，剧中几位女性形象，如涌泉村白麦苗、县委杨书记、扶贫干部吴月娟也体现出女性在社会生活中的无私奉献、正直坚强。面对扶贫路上的阻碍她们斩钉截铁，面对欺上瞒下的现象她们不手软，全力协助村民卖菇。同时，创作者也书写了她们在面对命运的抉择、新时代的机遇和挑战时的迷惘和两难。但在剧中这些角色始终秉持着独立自强的人格观念，性格鲜明，互利互助，综合了20世纪末以来女性社会地位等方面的变化，以点带面地投射出当代女性独立自强的典型特质。

二、影像语言与叙事结构

《山海情》在剧本叙事上是现实主义的，在视听语言上则充满着浪漫主义的色彩，正是这种现实主义为基底的创作方式，使得电视剧呈现出史诗般的壮丽。多数扶贫题材剧作受电视媒介画幅的限制，较少像电影一样使用如全景、远景这种大景别的镜头，这在观看体验上会使受众在观看完整部剧时只知"发生了什么"的大致轮廓，对于"在哪

发生"的全局意识以及该处脱贫前后大环境差别的认知印象较为薄弱。[1]《山海情》充分调动画面语言来展现西海固地区的独特风光,从20世纪80年代黄土遍地、一望无际的贫瘠山沟到21世纪初青丘连绵、山川焕颜的绿色金滩,电视剧有意识地在空间叙事上增多了大景别的使用频率,在展现吊庄初期涌泉村移民步行搬迁和后期各村村民坐上大巴集体吊庄时几次运用航拍,清晰凸显出在吊庄政策下沙土路变水泥路、荒漠变绿洲的巨大转变。在远景、全景、航拍的交替运用下,不仅丰富了视听观感和空间美感,同时也为扶贫政策的答卷做出了具象化的表达,给观众带来视觉震撼与心理冲击。

(一)视听呈现真实的影视空间

荒原、旷野、天空、白云,这些自然元素成为久居城市中的人们对诗意生活和远方田野的期盼,通过呈现自行车、拖拉机、煤油灯、大喇叭等老物件,将观众的视线拉回到属于各自的青春年代。导演和美术部门从策划之初就精心准备了各种富有时代气息的"服化道",剧中的服饰不同于现代剧或古装剧中沉稳的西装革履和华贵的金银绸缎,根植于广大群众的"布衣"是那个时代工业制品发展的见证。凡此种种,复古与怀旧思潮在视觉冲击下涤荡出观众真实的情感共鸣。

1.镜头语言推进情节发展

电视剧开篇人物的穿着和布满黄土而皲裂的脸,一下子把观众拉回到故事发生的90年代。多个长镜头、大景深的运用,再现了西北连绵的黄土坡和福建的大海,用直观的视觉还原了20世纪寸草不生、尘土飞扬的西海固。此外,剧中处处可见的棉被和毛巾的花色、院里的农具、破旧的木门、用树枝做的栅栏等,都还原了贫瘠的西海固的原生态样貌。色彩对比也对电视剧的真实性起到了渲染烘托的作用,将漫无边际的黄土和剧尾的青山绿水做对比,反映出西海固翻天覆地的变化。

秃山、戈壁、沙石、荒草,以及尘土飞扬、坑洼不平的村庄街道,低矮破落的院墙,布满褶皱、沾满尘垢的装束,诸多意象共同建构出一个完整的、与外界环境和时代进程相对隔绝的西北小世界,扎扎实实地表现了一种历史性的穷。戈壁荒滩上的涌泉村,全部由该剧创作者临时搭建,还原程度极高。在色调处理上以各种程度的黄和赤为主,戈壁滩的土黄、天空的灰黄,以及赤条条的西北汉子,角色脸上映出的高原红、日晒红,每一帧图像似乎都被各式的红黄滤镜精心修饰过,显现出一种油画般的质感。这

[1] 胡彦岚:《新时代扶贫剧的现实主义影像表达与叙事建构——以〈山海情〉为例》,《视听》2021年第6期。

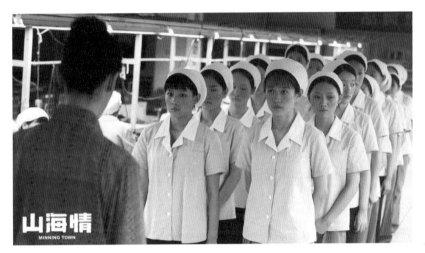

图3　白麦苗等一众海吉女工在福建打工

种精心修饰的质感是西北世界的真实写照，既是对客观现实的尊重，也是对视觉美学的尊重，更是一种对深处恶劣环境中不断为生存而奋斗的人的影像致意与观照。[1]

此外，在构图方面，镜头还着力塑造人物在新环境中的无助感。海吉女工从家乡到福建打工，面临着语言不通、手工活粗糙等现实困顿，因此不可避免地产生了工人和工厂的矛盾。电视剧在车间杨主任训话海吉女工这场戏中采用了直线构图，观众的视觉中心是透过杨主任的背影指涉一众无助的女工，海吉女工穿着朴素的工作服成排站立。在景深镜头的底部是一个又一个海吉女工，电视剧通过直线构图的方式赋予画面鲜活的生命力，打工妹队列整齐，画面可见四根平行线，平行线被一个高大的背影所阻断。车间杨主任的背影承接着目光，预示着后面女工与杨主任不免要发生冲突，这种考究的镜头语言的多次使用使得《山海情》充满了史诗般的质感。

《山海情》善于运用镜头传递理念，在展现人物关系时采用了大量的对切镜头，以此将人物放进平等的对话空间，不仅在扶贫干部与移民间、移民彼此间，而且在父子间、长幼间、存在上下级关系的人物间皆如此，从而向观众传递了一种理念：所有人都是平等的时代参与者、建设者。在书写扶贫英雄上，运用了大量的向上机位和背面、侧面打光手法，前者代表希望和未来，后者则烘托人物的崇高品格，这在移民办干部马

[1]　田小川：《所爱隔山海，山海皆可平——探析〈山海情〉的视听表达张力》，《视听》2021年第9期。

得福、张树成，扶贫教授凌一农等人身上均有体现。

2. 多维度交代时空关系

在以"山"（即宁，代表贫困者及其环境）为主基调的影像结构中，"海"（即闽，代表扶贫者及其环境）的视觉表达无疑是辅助和补充性的，整体篇幅并不大。与山之篇章的滞重相比，海之段落的影像表现出摆脱历史包袱、积极拥抱变革的轻快感，并且主要透过陈县长、凌教授、女工长、务工的白麦苗等一系列人物形象及其变化进行了集约化表达，没有扩展开来及单独建立以海为主的视觉系统和语言逻辑。这主要是因为对于多数观众而言，海所代表的市场经济和资本文明及其主要的视觉要素、形象符码已经与我们的日常生活感知趋同。

电视剧也善于就地取材，挖掘自然环境的抒情性。戈壁滩日照强烈，是其恶劣的自然条件之一，但在主创的镜头下，太阳一次次从地平线缓缓升起，散发出金色光芒，为人和故事打上了诗意的高光；每当有困难和悲伤，正是这光芒驱赶阴霾，抚慰了芸芸众生。在移民的路上，一望无际的戈壁滩，都以空镜头来呈现，让故事更具传奇性。航拍的大全景让观众以不同的视角看西海固地区的景象，大全景配合多个不同的角度，以及生活全景、镜头间的组接，使得画面更为饱满，更为全面地展现了西海固地区过去的贫瘠和今天的富饶。今日的西海固的人与自然和谐共生的新景象，都在航拍镜头下得以更为直接的呈现。航拍的大全景，通过镜头和蒙太奇的组接，更容易进行场景上的转换。

此外，电视剧《山海情》在剧首、剧中、剧尾各有一次话外叙事者出现。如第1集开头，伴随着主人翁马得福上楼的场景，一个雄厚的男声响起："故事还得从1991年讲起，宁夏回族自治区，为西海固贫困地区的老百姓能吃饱肚子，实施'吊庄移民'政策。"这个具有全知视角的话外叙事者，言简意赅地介绍了故事发展的历史背景，使观众掌握有效信息快速入戏，为即将发生的剧情做好必要铺垫。随着动员村民种菇、蘑菇销路等问题的解决，农技专家凌一农功成身退，旁白再一次响起："当蘑菇产业成了玉泉营经济开发区的支柱产业时，凌教授却要离开了，完成了福建贫困工作组交给他的任务，接下来，他要去新疆地区，继续他的菌草研究。"这段旁白表现了凌教授对玉泉营产业发展所做出的贡献，以及技术专家在脱贫攻坚中发挥的巨大作用，同时交代了凌教授的去向，丰富了人物故事。剧末旁白"志合者，不以山海为远"，歌颂了闽宁镇作为东西部对口扶贫的典型，体现了中国式脱贫致富的成果，片尾随着民谣出现的以"变迁"为首几行小字，用诗一般的语言描绘了玉泉营的奋斗历程。

(二)叙事强化历史纵深感

《山海情》的核心编剧之一王三毛曾在一次访谈中表示,"编剧写剧本,只有扎根在百姓中间,才能看到百姓真正的问题、需求与国家意志的交集与融合点","编剧的创作要跟上时代的步伐,也需要在创作上进行脱贫。这个贫,就是生活积累与时代担当的贫乏……编剧要脱贫,就得扑下身子,到火热的生活中去,扎到老百姓人堆里,看清楚他们饭碗里的稀稠,读明白他们眉宇间的喜怒哀乐,才有可能写出滚烫的、鲜活的、贴近百姓、反映时代真谛的高质量的剧作"[1]。这是人民性原则的最本真的表达,正是基于这样的创作初心,我们才能理解为什么《山海情》以一种高涨的人民性、主体性精神,不仅实现了影像逻辑与国家治理逻辑的同构同向,而且实现了国家叙事与个体命运的交织、平民视角与人文情怀的共融、民族奋斗与青春成长的共生,使《山海情》连通了小和大、他和我。这种处理策略是主旋律题材剧的共通规律,剧中马得福带着乡亲们与天斗、与地斗,不仅仅是为了完成国家任务,更是为了个体生命的尊严与幸福,这是打动观众之处。

1. 文学式的章节结构

剧作中的六段故事,在结构上颇似传统的章回体小说,每段故事一一对应着闽宁镇脱贫攻坚的各个阶段。该剧的叙事容量虽小,但情节展现的脱贫攻坚的历史时段却很长。它没有像一般的同类题材创作那样仅仅局限在表现第一书记挂职、履职的两三年,也没有从党和国家确定"打赢脱贫攻坚战"的时间节点写起,而是将观照视野展延到20世纪90年代初期,从当地摆脱贫困的生活实际与艰辛努力出发,起笔于宁夏西海固的吊庄移民、1996年闽宁之间的对口扶贫,这样就把创作根脉深深探入生活厚土与历史远景中,使这个脱贫攻坚的故事拥有了一种真实的全景感,也因其完整性与丰厚性获得了其他脱贫攻坚题材剧少有的历史纵深感。

全剧开篇就通过吊庄困难户的语言描述呈现出一个条件糟糕、对村民毫无吸引力的吊庄移民区——"一年一场风,从春刮到冬;大风三六九,小风天天有"。因为生态环境恶劣,几户原本同意参与"吊庄"的涌泉村村民纷纷变卦,从移民区返回村中。对村民们抵触情绪的细致刻画加上质朴、克制的镜头语言所营造出的苍凉的空间意蕴,生动地从侧面映射出当时移民区不适宜人类生存的环境状况。这种人与自然对立、矛盾的状

[1]《〈山海情〉编剧王三毛创作谈:深入到人民大众的情感中去》,2021年1月27日,文艺报(https://new.qq.com/rain/a/20210127A02TER00)。

图4 西海固吊庄移民群像

态,为后期书写北疆荒漠变塞上江南的绿色传奇奠定了基础。随着剧情的推进,在政策和干部的引导下,村民们陆续开始进行吊庄移民,移民区的生态环境随着人的到来开始有所改善,树木立地生根、农作物拔地而起。曾经黄沙漫天、一片荒芜的戈壁因人的开发而焕发生机,同样,自然也将好收成、好环境回馈给村民。

2. 叙事空间的延展

该剧表现内容的全景性还直接体现在其空间特色上。剧中,福建、宁夏对口帮扶的脱贫攻坚故事绝不局限于一村一镇,在地域上涉及福建、新疆、宁夏闽宁镇、西海固涌泉村等多地、多个空间。主要人物的活动、经历成为故事推进、人物聚拢、情节散射的基本缘由,由此极大地加强了作品建构出来的生活世界的真实感和可信度。剧中,白麦苗等女工在福建工厂打工,得宝去新疆找尕娃、下煤矿,水旺去福建打工、携女友探亲,尕娃返乡等情节收放自然,与闽宁镇脱贫致富的主干叙事线索彼此配合、相得益彰,既不喧宾夺主,也不左支右绌,这一切都体现了编导把握叙事线索、掌控剪辑节奏的艺术功力。

从涌泉村到闽宁镇,从宁夏到福建,传统空间认知往往基于物质基础构建的地理性空间,其中包括"天然的自然景观和人为建筑空间的总体结构、表面装饰、平面布局、

立体构成、色彩倾向、环境气势、风格类型、时代特征等"[1]，《山海情》的叙事起点就在于物理空间的迁移。为了让西海固的居民过上好日子，宁夏回族自治区政府开展移民吊庄工程，从涌泉村选调七户居民搬到玉泉营建设新家园。这一过程中，实际的空间距离造成物质性地域空间差异显著，构成了空间叙事的差异性环境基础。《山海情》强化了隐藏在时间流动背后的空间变迁，在空间维度上被不断放大，使之成为该剧重要的叙事元素。

（三）家庭化的人物关系图谱

该剧打破了一般脱贫剧常见的第一书记/扶贫干部与村民之间拯救与被拯救、扶助与被扶助的简单关系，从开篇就表现了大山里的青年一代对外面世界的强烈向往，以及他们对摆脱贫困发自内心的渴望。创作者对得宝、麦苗等年轻人的自主意识与勇气意志给予了浪漫化的生动处理。向着火车奔跑的身影、伴着小提琴圆舞曲的彼此追逐正是这种青春朝气与精神主体性的外化呈现，也由此为那片贫瘠、荒芜的大地上播撒了最为可贵的希望种子，并自然地为整部作品的现实主义风格平添了一抹诗意的浪漫。

年轻人的主题是"出走"。虽然在最初的出走计划中失败了，但后来却都以不同的形式出走。尕娃扒火车真正地离家出走，得宝为了寻找尕娃出走新疆，麦苗和水旺先后出走福建打工，水花虽没有离开闽宁镇，但却带着瘫痪的丈夫和幼小的女儿，拉车七天七夜主动吊庄，这是一场真正勇气可嘉的出走。

和年轻人不同，老一辈的主题是"观望"。吊庄移民要观望，种蘑菇没看到实际成果要观望，外出打工要观望，让孩子读书也磨磨叽叽。老一辈就是前文讲的具有贫困思想的典型。得宝第一个出资建棚种蘑菇，成功赚钱后人们纷纷效仿，让闽宁镇成为蘑菇种植基地；麦苗第一批报名福建打工，还被评选为优秀代表回乡宣讲，带动更多人外出。在这个过程中，年轻人也完成了自身成长，从乳臭未干变成了有为青年，对父辈也有了更深的理解，麦苗与白校长、得宝与马喊水、水旺与李大有，渐渐消除紧张关系，最终形成和解。

[1] 周登富：《银幕世界的空间造型》，北京：中国电影出版社2000年版，第2页。

三、产业与市场运作

改革开放四十年以来,中国的文化格局呈现多元共生、多足鼎立的特征,主要表现为大众文化、主流文化与精英文化并存。[1] 三者在目的、特征、功能上各有差异,构成了三种文化上的矛盾,而三种矛盾你中有我,我中有你。摩擦与冲突长期共存,但这三种形态并非代表不同的经济制度、不同政治制度的文化形态,并非意味着一方完全要取代另一方,而是同属于当代文化范畴下,从不同角度、层次对当代中国社会生活的反映。不能简单地以一种文化形态排斥或否认另一种文化形态,创新新时代的文化语境,则主动寻求三种文化的"交集",折射出三者的博弈竞争和聚集共谋。扶贫剧《山海情》较好地处理这三者的关系。它没有瑰丽场景,没有新奇情节,没有长篇大论、豪言壮语,却将1996年中央做出东西扶贫协作的重要战略部署艺术化、影像化地呈现在屏幕上,牢牢抓住挑剔的年轻观众的心,既是艺术表现,也是如实记录。制作方考虑到题材的特殊性,启用了具有收视号召力的演员和部分老戏骨,"传帮带"的痕迹较为明显。演员的年轻化有利于吸引年轻的观众,有助于扩圈和破圈。《山海情》中的七位年轻演员,丝毫不逊色于被称为老戏骨或当红炸子鸡的演员。他们对不服输、具有战天斗地坚韧品格的成长型青年一代的塑造出彩出新。

主旋律剧集近年来从一众古装、偶像剧市场中突围,涌现出一大批有口皆碑的作品。其中脱贫攻坚类影视剧就有《绿水青山带笑颜》《我的金山银山》《我们在梦开始的地方》《一个都不能少》《最美的乡村》等,还有十余部聚焦脱贫攻坚的影视剧集仍在路上,可以说扶贫剧已成为近两年影视创作的主要类型题材之一。《山海情》无论从创作还是传播等方面都有着可圈可点的表现。出品方独特的故事表达方式以及全面的电视剧题材市场探索,展现了对市场的把控力;新媒体平台矩阵式链路营销以及白玉兰等电视剧主流奖项的加持,也证明了正午阳光在电视剧行业的影响力;更重要的是,《山海情》在一大批脱贫题材剧作中脱颖而出,不仅仅靠着对剧中人物的鲜明刻画,也有着观众层面"自来水"所引领的有效助力。

[1] 刘妍:《扶贫爆款剧〈山海情〉如何从现实主义标尺开启新模式》,2021年2月9日,搜狐网(https://www.sohu.com/a/449628120_182272)。

（一）正午阳光的现实主义创作

近年来，时代主题与节点交汇演变成新的主流表达，主题创作迎来市场红利期，观众对电视剧的品质需求迭代升级，好的剧集应具有沉浸真实的时代感、生动立体的人物、好看精彩的故事，三个元素缺一不可。正午阳光推出的现实主义电视剧，在文化表达、价值引领以及深刻反映社会现实等方面，越来越多地对社会大众产生深刻影响。而正午阳光之所以具有广泛的影响力，在于能够对民族精神、家国情怀、中国故事进行自信而艺术的深刻表达，体现了身为现实主义创作者的格局与担当。

1. 独特的故事表达方式

电视剧产业与其他产业具有明显的区别，这主要表现在其他产业可以用工业流水线量化生产，而电视剧产业要强调创意先行，无法批量化、简单化地复制。在电视剧产业链中，最关键的环节是创意，苦瘠甲天下的宁夏西海固地区，被联合国教科文组织定性为"不具备人类生存的基本条件"，东西协作、脱贫攻坚，就必须"拔穷根"，整体搬迁是必由之路。这既是社会主义制度优越性的体现，也是新时代的社会现实状况。《山海情》正是深层把握住这一不可能完成的任务，进行故事的深度挖掘。它塑造的不是群像化的模糊不清的大众脸，而是个性鲜明、性格突出的常人的"日常"。

《山海情》延续了正午阳光一贯对主旋律电视剧生活表达的创作理念，以小见大展现了脱贫攻坚的中国智慧。《大江大河》讲述的是以宋运辉所代表的国有经济、以雷东宝为代表的集体经济、以杨巡为代表的个体经济，他们个人在激荡的三十年中的起起伏伏。千千万万个他们，共同成就了新中国经济腾飞的三十年。而《山海情》则主打扶贫，延承正午阳光一贯对主题创作电视剧的理念，在百态人生的强烈戏剧张力中构建起家与国的同频共振，激发国人对脱贫攻坚国家战略的精神共鸣和审美感动。《大江大河》描述改革开放的场景比较多，因此剧集要展现的机遇和挑战也很多，这些均来自市场、生活方式、文化观念的范畴之内。而《山海情》则更多侧重于扶贫、思维意识的启迪和实际操作过程中的障碍。这两者虽然指涉的故事各不相同，但本质上表达的是腾飞的中国在改革、扶贫等命题上的中国故事和中国经验。

中国共产党成立100周年，主旋律题材迎来爆发，2021年上半年共上线主旋律剧集27部，占上线剧集总量的15%。在2021年1—6月上线剧集好评度TOP10中，主旋律剧占4席，其中扶贫剧《山海情》、革命剧《觉醒年代》好评度高于93分，这不仅显现了国产电视剧在主旋律创作上所达成的新高度，同时也表明了新的主旋律题材电视剧突破圈层，传播和触达到更广泛的层面。

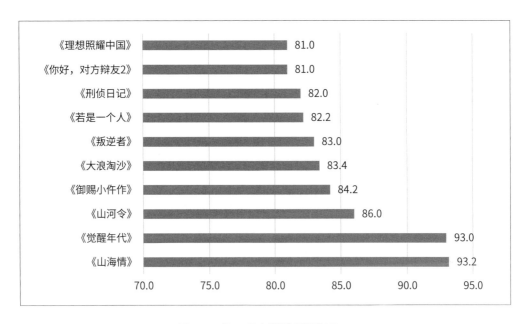

图5　2021年1—6月上线剧集好评度TOP10

2.多题材的市场探索

2011年,东阳正午阳光影视有限公司(以下简称"正午阳光")正式成立,其主要成员为孔笙、李雪、孙墨龙,三人曾是山东电影电视剧制作中心(以下简称"山影")的成员。1990年入行的孔笙导演,曾拍摄过《前门楼子九丈九》《闯关东》《生死线》等经典影视剧作品;李雪、孙墨龙也曾以摄影、副导演等身份参与多部影视剧作品,积累了大量的实践经验。[1] 2011年左右,这一阶段正午阳光的主营业务是影视后期制作。2014年,侯鸿亮离开山影,携带策划、宣发、制作、经纪、商务等部门加入正午阳光,至此,正午阳光有了一条完全属于自己的产业链条,出品了一系列影视剧作品。如表1所示,2014年至2022年年初,正午阳光共出品21部作品,其中豆瓣平均分为7.9分,正午阳光正不断用作品证明"正午出品,必属精品"。

如果对近几年的电视剧市场做一个总结,现实题材一定是绕不开的关键词。古装剧连年式微透露出观众的审美疲劳,爽文爆款剧频繁遭遇市场冷眼,而多种类型的现实题

[1]　马立军、张轩宁:《浅析"正午阳光"电视剧作品成功的原因》,《当代电视》2020年第3期。

表1　2014—2022年正午阳光出品剧集

年份	作品	导演	主要演员	豆瓣评分
2014	《战长沙》	孔笙、张开宙	霍建华、杨紫、左小青、靳东	9.1
2014	《北平无战事》	孔笙、李雪	刘烨、陈宝国、倪大红、廖凡	8.9
2014	《父母爱情》	孔笙	郭涛、梅婷、王菁花、刘琳	9.5
2015	《伪装者》	李雪	胡歌、靳东、刘敏涛、王凯	8.6
2015	《琅琊榜》	孔笙、李雪	胡歌、刘涛、王凯、陈龙	9.4
2015	《他来了，请闭眼》	张开宙	霍建华、马思纯、张鲁一、王凯	6.5
2015	《温州两家人》	孔笙、孙墨龙	郭涛、任程伟、袁咏仪、陈丽娜	7.9
2016	《如果蜗牛有爱情》	张开宙	王凯、王子文、徐悦、于恒	7.2
2016	《欢乐颂》	孔笙、简川訸	刘涛、蒋欣、王子文、杨紫、乔欣	7.4
2016	《鬼吹灯之精绝古城》	孔笙、周游、孙墨龙	靳东、陈乔恩、赵达、岳旸	7.9
2017	《欢乐颂2》	简川訸、张开宙	刘涛、蒋欣、王子文、杨紫、乔欣	5.4
2017	《琅琊榜之风起长林》	孔笙、李雪	黄晓明、刘昊然、佟丽娅、张慧雯	8.5
2017	《外科风云》	李雪	靳东、白百合、李佳航、刘奕君	7.4
2018	《大江大河》	孔笙、黄伟	王凯、杨烁、董子健、童瑶	8.8
2018	《知否知否应是绿肥红瘦》	张开宙	赵丽颖、冯绍峰、朱一龙、施诗	7.7
2019	《都挺好》	简川訸	姚晨、倪大红、郭京飞、杨祐宁	7.7
2020	《我是余欢水》	孙墨龙	郭京飞、苗苗、高露、岳旸	7.3
2020	《清平乐》	张开宙	王凯、江疏影、任敏、杨玏	6.4
2020	《大江大河2》	李雪、黄伟	王凯、杨烁、董子健、杨采钰	8.8
2021	《山海情》	孔笙、孙墨龙	黄轩、张嘉译、闫妮、黄觉、姚晨	9.2
2022	《开端》	孙墨龙	白敬亭、赵今麦、刘奕君、刘涛	7.9

材剧集则出现了多个市场爆款。正午阳光也在不断进行多题材的探索，通过多样化题材将不同层级观众进行受众细分，并且致力于同类题材的类型融合与范式突破。例如，《琅琊榜》将权谋斗争、家国情怀和崇高的政治理想衔接；《知否知否应是绿肥红瘦》用一种细水长流的家庭生活、平静淡泊的人生智慧取代了传统宫斗剧的阴暗；《伪装者》则用明星策略和喜剧、悬疑的商业化包装消解了以往谍战剧的政治严肃性。对于现实主义题材，正午阳光往往直面社会层级差异和矛盾冲突，改变以往家长里短的叙事模式，真实揭露当下社会生存状态，并提出一种可供借鉴的解决方式。不管是哪种题材，团队

的前期策划都将精神旨归放在主流价值的引领上,播出后往往都能得到官方与民间的认同。成熟的创作思路需要稳定的创作团队,除了经典的"铁三角"团队(侯鸿亮、孔笙、李雪),还有以阿耐、曾璐、吴桐为主的策划团队和以雷鸣为主的摄影团队,团队在共同理念的熟稔和默契中摸索出一套关于精品创作的正午模式。

(二)话题引导、内容营销

何谓"山海情"?"山"是指宁夏的闽宁镇,"海"为沿海的福建,"情"是相距两千多公里、历时二十余年对口帮扶的"兄弟姐妹情"。从飞沙走石的"干沙滩"到寸土寸金的"金沙滩",《山海情》描绘了一幅东西协作、对口扶贫的生动画卷,铭记了一场脱贫攻坚的伟大实践。浓郁地道的西北风情、扶贫也扶志的价值表达、实力阵容的创作保障、真实细腻的人物刻画,都让本剧在浓浓烟火气中升腾起团结奋进的时代荣光。

超"30W+"的评论,成功地将《山海情》从过去主旋律的特定受众,破圈到更广泛的群体。然而该剧并不是以"买热搜""大搞宣发"的形式触达更多的代际视野中,而是依靠"自来水"的强大动力,以及剧方的引导和内容营销的导向。据艺恩数据统计,《山海情》在全网的舆情声量超七成来自微博,其中爱奇艺电视剧发布的《山海情》相关微博粉丝互动量最高。另外,新闻、论坛、短视频平台也贡献了较高的声量。短视频营销更侧重B站和西瓜视频,其次为抖音、快手、小红书。在开播期间,《山海情》共登上微博热搜榜23次,最高热度超700万,网友多围绕剧中演员对角色的传神演绎,如"黄轩连发两条微博告别山海情""童瑶、热依扎在山海情里演得特别好"两条微博

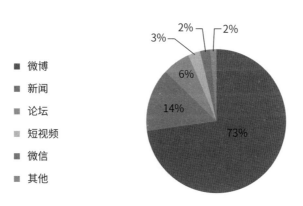

图6 《山海情》声量平台分布

热搜都曾占据微博热搜主榜第一名，实时热度分别为394万和282万。实力主创的加持不仅增加了电视剧的质感，也在相当程度上作用到剧集的传播之中。

在项目营销上，正午阳光以资本优势手握大量优质IP资源，为作品形成了先期粉丝效应和话题储备。以《山海情》为例，在营销上选取婚姻、家庭、恋爱、农村改革等敏感度较高的社会话题，以互联网思维为主导，在播出后采取跨平台传播、用户互动、话题制造等方式进行口碑的渐进式发酵，实现社交平台与视频播放平台的完美联动。"IP+明星"形成的粉丝效应，使电视剧从播出到结局始终与受众保持着很高的黏合度。"你敢信我在上头一部扶贫剧？"这是《山海情》热播时高居榜首的讨论话题，这一热搜榜单的高热度至少显现了两个维度的故事：一是普通群众对扶贫剧是陌生的，这种陌生的主要原因在于过去的扶贫剧的特定创作方式和特定观看人群；二是说明有越来越多的非扶贫剧观众加入这场视听盛宴之中。除了话题导向之外，《山海情》播出后，宁夏文化和旅游厅联合区内26家A级旅游景区、15家星级饭店、6家星级乡村旅游示范点和乡村民宿，面向全国发行"宁夏自驾游护照"，线上线下联动，使宁夏美食也随着《山海情》的走红而热销。

四、创作与传播启示

《山海情》不仅有对现实问题的反映与思考，也有对农村生活的期许和展望；既艺术化地传达了主流价值观，也实现了对农村的人文关怀，可谓是一部既能紧扣时代主题、把握受众需求，又实现了对此类型剧集叙事策略有益探索的成功剧集。传播上，审视其传播策略，基本可以概括为艺术与商业的巧妙结合、新旧媒体的有机联动，以及以小见大的接地气表达方式。剧集用电视剧的影像文本完成了对时代精神的互文对应关系，通过运用恰当的传播策略令其所要表达的内容能够被受众所接受，并由此取得了不俗的传播效果。[1]

（一）坚守现实主义创作方向

如果说现实主义电视剧是让人打开自我的阀门从而望向他者，对陌生化的生活投之

[1] 郑心怡、张景:《〈山海情〉的叙事主题及人物谱系建构探析》,《山西广播电视大学学报》2021年第26期。

以观照，不断丰富和拓宽观者的知识边界的话，那么爽剧则提供一个欲望即时反馈的空间，在充斥着玛丽苏式的情节里带领观众逃避现实，以一种虚拟化的面目吞噬观者的精神生活，以期获得一种虚假的、"YY"式的满足。于是荧幕上充满了"加倍磨皮"的年轻化效果、林立的高楼大厦以及远离普通人的"唯美"生活，主角生性顽劣却有天助的"爽文"人设……

在这种快感生产的逻辑主导下，不少创作者已经失去了痛感体验的愿望和能力，这也造成了众多电视剧现实主义精神的缺席，从而被打上"烂剧"的标签。现实题材电视剧要想走出悬浮化的怪圈，首先就应拒绝爽感思维，不仅以现实为导向，更应该回归底层立场，回到粗粝的生活现场，去直面现实痛点和矛盾，站在真实的地理空间之上，表述平民的生命经验。[1]

自1987年"主旋律"作为一个明确概念提出以来，宣传党的主张、反映人民心声、唱响主旋律、传播正能量成为中国影视创作的自觉追求。近年来，主旋律影视作品的叙事方式不断丰富。《山海情》通过对精准扶贫工作典型案例的艺术化表达，以小马拉大车的方式，通过个人化的故事情节展现脱贫攻坚的伟大实践，获得了包括年轻人在内的各个圈层的广泛认同，成为主旋律影视作品的成功典型。回顾该剧的创作，它以现实主义的创作手法表现了宁夏西海固地区的自然环境、生活环境和当地人的思维习惯。宁夏西海固地区自然环境恶劣，黄土为伍，荒山为伴，成为阻碍当地人生存发展的直接障碍；生活环境落后，破落的街道、低矮的土墙、破旧的土坯房，村里户户家徒四壁，这些画面构成涌泉村搬迁前的生活场景。而致贫致困的更深层原因是来自思维习惯上的因循守旧、思想保守和不良习俗，正如村民李老栓用女儿水花换来一口水窖、一头驴、两只羊、两笼鸡后变成村里的有钱人一样，落后的思想观念成为涌泉村贫困生活的最大阻碍。《山海情》在主题创作上摒弃了传统创作中的程式化、套路化模式，依据对支援地区扶贫与扶志、扶智相结合的闽宁模式进行创作，顺应了精准扶贫、脱贫攻坚的国家战略，回应了"为谁创作，为谁立言"的现实问题，满足了受众对现实主义艺术的心理需求。[2]

如今，在消除了绝对贫困的后扶贫时代，相对贫困情况的妥善改变将成为我国美丽乡村建设事业的一大重点，类似《山海情》这样以典型脱贫案例为主要题材进行创作的

[1] 范志忠、陈旭光：《中国电视剧蓝皮书2021》，北京：北京大学出版社2021年版，第47页。
[2] 朱旭辉、吴金娜：《在现实主义创作中追求真善美的精神旨归》，2021年1月28日，光明网（https://m.gmw.cn/baijia/2021-01/28/34579507.html）。

影视剧亦将会成为电视剧市场最具潜力、平台最为青睐的创作选择之一。因此,对于创作者而言,更加应该深耕现实主义题材,从脱贫攻坚战的真实案例中汲取营养,遵循艺术创作规律,坚持内容为王的原则,积极开拓创作视野,创作出既令观众喜闻乐见,又能给予其情感共鸣和精神指引的优秀作品。正因为踏踏实实地创作,对细节下足了功夫,本剧才得以将宏大的国家叙事自然贯穿在生活气息浓重的画面里,有网友感慨:"浓浓的生活情,宏大的命题之下也不乏烟火气。"

(二)团队协同助力文化精品

《山海情》的热播对于主旋律影视作品的传播具有示范意义。主旋律影视作品不应停留在概念化、口号化的层次,更应通过对丰富多彩的人民生活和实践的艺术化叙述,挖掘时代的丰富内涵,特别是对公共性议题进行合理的影视建构,引发观众的精神共鸣,凝聚社会正能量。与此同时,《山海情》在文化立意方面,树立了求专和求真的理念,并贯穿于整个创作过程。所谓求专,就是保证内容创作的专业水准。《山海情》的创作团队由孔笙领衔,导演在接受访问时谈到了在保障专业性方面团队所做的诸多尝试和努力。仅剧本创作环节就能体现对这一理念的极致追求。在2020年年初剧组刚启动时,编剧首次在故事发生地宁夏完成实地走访。后在疫情防控紧张期间,调研工作受到限制,但团队并没有通过想象来补充剧情,而是搜集了大量相关资料,编剧与导演通过多次线上沟通对剧情细节进行推敲、把控,以保证情节的吸引力和说服力。疫情防控进入常态化之后,剧组又分两次进行实地调研采访,确定了剧本的最终方向。在拍摄过程中,依然通过不断与亲历者交流对剧本进行再完善。

所谓求真,就是坚持讲真实故事。一方面,剧中诸多情节、人物形象都不是凭空设定的,而是在真实的故事、人物原型的基础上进行艺术加工。创作团队希望通过求真的理念达到让扶贫剧不悬浮的目标。导演在接受访问时谈到,真实和真诚是《山海情》创作成功的秘诀。求真的另一个面向是不回避现实矛盾。如扶贫过程中传统与现代、开放与保守的碰撞均被全力展现。再如扶贫干部形象也并非都是"高大全",农民形象也并非都纯朴无华,亦有狡黠自私的一面。故事情节和人物形象也因此变得立体丰满,可信度增强。创作团队希望讲述一个先让自己相信再让观众相信的故事。求专和求真的文化立意使《山海情》具有了较高层次的文化追求,保证了整个创作过程的高标准。

（三）瓶颈与创作反思

现实题材一直是电视剧创作的重要类型，创作者往往以现实主义的手法将时代风貌、国家意识、审美意蕴结合呈现。《山海情》在播出后引发观众好评与情感共鸣，探究其原因可发现，这不仅源于创作真实再现了生活质感和对贫困群体的关注，也包括对帮扶群体心理变迁的聚焦与地域文化的彰显。回顾整部剧，种种细节离不开一个"真"字，画面中人物灰头土脸的造型、简陋的办公室与漫天黄沙的户外环境，高度还原了当地20世纪90年代贫困的生活状态和自然地域特征。"一年一场风，从春刮到冬""蚊子都能把人给吃了""饿得直吐酸水"，剧中还通过村民看似幽默实则质朴真切的抱怨，全面立体地再现了故事主角所处的环境。

他们不仅走出了地理意义上的"山"，更走出了思想观念意义上的"山"，走向了广阔美好的新天地。这段改天换地的真实历史，创造了人类改变自身命运的奇迹。基于这段真实历史改编创作的电视剧《山海情》，在短短23集的篇幅里成功再现了这一奇迹，这种短剧的形式决定了电视剧不会用太多的镜头去讲述风花雪月的爱情故事，实际上，也正是紧凑的叙事方式让它收获如潮好评，在一众"水一集"的电视剧中脱颖而出。但这种短剧的形式，也给电视剧带来了一些弊端，比如很多人物的走向不明，麦苗一众人的描绘浅尝辄止，常让观众摸不到头脑；再比如剧中主角马得福转眼就有了怀有身孕的老婆，缺少剧情提要。这种跳跃固然是围绕脱贫这一主题的省略，但也不可避免地造成了叙事的游离。

电视剧中几处隐藏的线索前后呼应，展现出该剧的工整严谨和浪漫主义色彩。剧集开始得宝、麦苗、尕娃以及水花一众在黄土高坡中奔跑着走出大山，与结尾处得花带着孩子们回到已经是青山重叠的西海固相呼应，孩子们的身影相互交叠，让观众切身感受到从苦瘠甲天下到塞上江南的转变，以及新一代对故土的眷恋和对未来初心的坚守。但不得不说此前的发布会段落、众人寻找孩子的节奏把握有些拖沓，为了展现这几个从西海固出发的年轻人的现状，刻意使用了平行交叉蒙太奇的方式，使剧作变得特别累赘，与前面干脆利落的剧情产生较大的区隔。结尾处马得福作为县长参与当地葡萄酒推介，也让观众产生一种巨大的抽离感。虽然电视剧意在结尾处对西海固地区的整个扶贫工作以及主要人物进行收尾，但是这种美化效果反而使得主人公跳脱了剧集本身的魅力，使观众产生了悬浮的观看体验。

但总的来说，《山海情》将恢宏主题经由平凡个体，以平民化生活视角进行展现，既有现实主义影像表达的真切，又不失理想主义叙事建构的浪漫，在特定的历史长度和

纵深里彰显出独特的思想深度和意义高度。它所塑造的典型人物，在反映历史社会变迁的同时，不仅彰显了中国脱贫攻坚改革的优秀成果，也让人们看到脱贫攻坚题材电视剧繁荣兴盛的春天。

<p style="text-align:right">（高含默）</p>

专家点评摘录：

《山海情》深入挖掘故事所蕴藏的地缘美学密码。一方面，饱含黄土地深情的宁文化与拥有大海般宽阔无边胸怀的闽文化之间形成"山"与"海"的互助交融，彼此不同的地缘文化精神形成相互对话和融通；另一方面，涌泉村李姓人对逃荒而来的马姓人慷慨接纳、共生的地缘传统，也获得当代传承。

<p style="text-align:right">——王一川</p>

闽宁镇的故事题材既厚重宏大，又真实具体；既有心酸的贫困史，又有美好富足的现实成果，有足够的思想和艺术表达空间。更重要的是，这个故事还具备为人类消灭贫困提供中国经验的国际表达意义。它从一家一户、一村一镇起步，写出了我们国家脱贫攻坚战的伟大成果。

<p style="text-align:right">——李京盛</p>

附录：《山海情》主演访谈

采访人：澎湃新闻

受访人：热依扎（《山海情》主演）

澎湃新闻：在拍《山海情》这部戏的过程中，遇到的主要困难是什么？

热依扎：从演员的角度说，首先我们不会把它叫作困难，我们会把它当成课题一样，去研究去分析，困难总会有办法解决，看你愿不愿意找办法。

首先第一关是方言。一开始就跟导演聊过，我说可不可以给我些准备时间让我练方言。创作一个人物之前，肯定希望有一些做功课的时间。方言对我来说，是一个最大的障碍，因为我们家虽然从新疆来到北京，但我是在北京出生长大的，所以西北的方言真是不太会。这是必须攻克的障碍，我也希望方言能增加这个人物的魅力，就是让观众更相信她是这个地方的人。然后那些肢体动作之类的，在我看来，它们都是建立在方言表演上，你要是说话先像了，别的大家就容易相信一些。

肢体动作这些设计，要观察生活，观察身边接触过的、看到过的人，包括新闻上的采访，我之前看过闽宁镇在电视上的一些采访，然后去找当地人说话和肢体的感觉。还有就是以往看到的很多质朴的农村女性，她们平时说话走路的动作，吸取进来，然后再变成水花的特点。而且水花她不是只有一种面向。人是多面体，我不希望只给观众体现出一个样子的水花。比如你看水花有时候跟人说话是怯怯的、不好意思的；有时候得宝他们开玩笑水花又能接得住；有时候她老公说气话，她会特别理性地反驳。人都会有各个面，就看怎么把每个面都融进去，因为我也希望观众能相信我演的这个人是水花，而不是只完成剧本上给出的东西。我需要自己去丰富剧本以外的东西，完成心里的信念感。

比如说要去想，水花的家庭是什么样的？为什么只出现了父亲没有母亲？水花逃婚的事筹备了多久？为什么逃婚的时候得福给她塞那些钱，她会哭成那样？后来走七天七夜去金滩村，她如何做的决定？这七天她经历了什么？当然，作为影视作品，不可能把人物的每一个细节都抛给观众，这不是流水账。但作为演员我内心要有一本账，要对人物前史心里有数，这才能完成人物行动的合理性。

澎湃新闻：对于当地的扶贫历史，去到当地之后，有没有一些比较具体的认识和亲身的感受？

热依扎：拍摄地其实是在戈壁滩上搭建起来的，但你想想，咱们演员在那演戏，剧组有水有饭，拍完了有车接送回银川。但那个时代当地人没有这些，而且20世纪90年代当地的服装，其实更像我爸妈他们七八十年代的衣服。所以看剧本，知道这是一个扶贫剧，但去了以后看到搭建起来的景，才真的感觉到当地老百姓真是太不容易了，脱贫致富对他们来说，真是生活上质的飞跃、人生巨大的转变，真的挺感动的。你不真的走到那儿，不是跟当地人聊了，根本无法想象那些故事。

澎湃新闻：在实际拍摄过程中，有没有遇到过一些困难需要去克服？

热依扎：我一直都处在一种自己到底能不能演好这个角色的自我怀疑当中。因为作为演员，当然希望自己能演好，但看到团队里有那么多很好的演员，黄轩、闫妮姐，然后张嘉益老师、尤勇智老师等，其实是有压力的，希望自己的戏不拖大家后腿。

澎湃新闻：所以你觉得你主要面对的困难就是自己内心的怀疑和不确定？

热依扎：对，再加上生活上的一些新转变、新身份。可能一方面是生活上的责任，另一方面是事业上的责任，就更想把两边都给兼顾好。事业方面已经做了很多年了，起码知道摄制组是怎么拍摄的，但"妈妈"这个新身份，还没有游刃有余。

澎湃新闻：成为母亲之后，觉得自己最大的改变是什么？而且对于新身份来说，你觉得母亲的身份，对于你在表演上有没有带来一些启发和影响？

热依扎：我觉得是会做的东西越来越多了。原来可能我性格稍微有一点点不自信，没办法，从小到大养成的，所以以前有什么戏、什么事来找我，第一反应先是我不行，我不会，我做不好。老是这样。但成为妈妈以后，我没有资格向后退。因为你后面还有一个需要你保护的人，你怎么往后退？你总得先试试。所以我就跟我自己说，没什么不行的，行不行先别多想，你先去做。

澎湃新闻：拍戏是特别耗精力的高强度工作，在这样的情况下，同时还要兼顾孩子感觉还是挺难的，但你还是把水花这个角色塑造得很好。

热依扎：主要是孩子太小了，然后又要跟我一起去工作。但我还好，起码我有一个

比较好的阿姨，能在拍戏的时候帮助我照顾孩子，让我能安心工作。但你知道，很多妈妈没有能帮忙的阿姨，我已经很幸运了。

我觉得我塑造这个角色，不是一个人能做成的事，是很多人的努力。我也感谢大家对水花的喜爱，但确实是高抬了，确实是把我捧得太高了。合理地去看这个事，人物的成功是大家共同的付出和努力。一句台词是对陌生人说还是对亲人说，反馈是不一样的，如果对手演员不给我一些闪光的东西，我不可能呈现出这样的水花。

澎湃新闻：所以你觉得，大家的善意和帮助，都是你能顺利完成这个角色的因素和助力？

热依扎：对。当然作为新手妈妈我有我的辛苦，但新手妈妈里比我辛苦的大有人在。每个人都在承受着自己的辛苦，所以我不愿意跟公司、跟剧组、跟大家去多说这些，反而我会尽量展示积极的一面给大家。为什么？因为不想给别人带来焦虑感。我是妈妈，我知道当妈妈焦虑的时候是什么样的状态，可能只有当过妈妈的人才能理解那种辛苦，妈妈们已经很辛苦了，我怎么能去放任自己的焦虑让她们更加焦虑呢。

澎湃新闻：带着孩子拍戏挺辛苦的，整个拍摄过程你感受如何？

热依扎：辛苦这个事情，只能是相对来说，可能你当下生活比你以往的生活辛苦一些，但辛苦就怕比较，很多妈妈比我更辛苦。在这部戏里，在一个职业环境中，大家对我的新手妈妈身份给予了理解和尊重，我很感谢我的工作环境。导演在剧组也经常说起，说扎扎带着孩子来拍戏真是不容易，听到这些我很暖，真的很感谢。我曾跟导演发消息，说其实当时我生完孩子，如果没有戏来找我，肯定是有一段时间就接不到戏了；如果不是因为你们选择我演这个角色，我可能自此就沉寂下去了。人与人的相处建立在彼此的尊重上，因为工作伙伴的理解和尊重，我也特别怕给大家添麻烦。别人对你好不是理所应当的事，咱们应该感恩，应该回馈。

澎湃新闻：水花身上你最欣赏的是什么？你觉得这个人物跟你有相似之处吗？

热依扎：我觉得李水花太伟大了。在网上看到很多人说，水花是我们母亲那一辈人的典型形象，外柔内刚、坚韧不拔、心胸像海一样广阔。我觉得她有一点特别好，就是她永远是向上而生，她相信虽然命运对她不公，但她能靠自己的力量改变。我就特佩服她，我可能做不到她这样，但我希望向她的优点学习。而且她有句话，说希望她的女儿

能够自由自在地生活，这也是我们母亲这辈人对我们的希望。女性永远希望下一代的女性比自己当下的生活和状态更好，所以我们在不断强大，在越来越好，你看这两年，女性的声音越来越亮了。

澎湃新闻：我印象很深，水花跟福建来的大学生技术员学种蘑菇，她说希望女儿将来能像他一样，好好读书，好好恋爱，去过自由自在的生活。

热依扎：对，就是自由自在，自己能选择自己的道路，把控自己的人生。

澎湃新闻：每一代女性都会牢记自己身上遭受的不公、伤害和侮辱，然后竭尽全力，希望自己的女儿们能避免这些。

热依扎：对，这一代人对下一代人是有期许的。可能我们不是那么富有，但是妈妈永远希望在自己的能力范围内给孩子最好的，不管是物质上还是精神上。为什么说女性成为妈妈以后变得特别强大，所谓为母则刚，我觉得它说的不仅仅是身为母亲照顾孩子的责任感，也是作为一个人的责任感。这种责任感包括让自己变得更好，让这个世界变得更好，让这个世界更适合我们的孩子成长为更好的、更健全的人。

所以水花这个人物我非常欣赏，她没上过那么多学，也没见过那么大的世界。我们是因为生活富裕了，可以旅行、读书了，见识广了，才能不断拓宽视野。她没这些条件，但她的想法、决定依然不输我们，如果换作我生活在她那样的环境，我不及她。

澎湃新闻：但我也看到网上有一种声音，说水花这样的女性形象太传统、太自我牺牲了，连包办婚姻都不反抗，正面塑造这样的女性形象，不符合时代的潮流和需求。

热依扎：我们在做现实主义戏剧创作的时候，要符合当时当地的真实情况，要接地气。水花在当时的情况和条件下，她已经很牛了，已经很努力了，而且她贵在有意识。很多生活在城市里的人，还没她有意识。在逼仄的夹缝之中，她依然尽量主动去选择她的人生。你可以不认可她的人生选择，但不可以贬低她。

水花特别能容忍，也特别善良，她自己的人生不公不易，但她也看到了永富的人生不易，而且永富对她是好的。包办婚姻肯定是不对的，我们也绝不提倡这样的婚姻，但在那个时代、那样的生活背景下，谁能救她？现在看戏的你过去救她？

这个戏看了以后，我觉得人首先是要感恩，感恩别人的帮助，然后就是不管当下有多不如意，我们都应该往上走，要有这种心气儿。水花有一句台词，也是我挺欣赏的一

句话,"争气让一家人过得更好"。

澎湃新闻:我印象很深的一点是,白麦苗说水花姐你太可怜了,但水花说有什么可怜的,所有的选择都是自己做的。

热依扎:所以我特欣赏水花,她把人生看得很透彻,她曾经被生活压到土里了,可她还能破土而出。之前我还跟别人说,水花这个名字起得好,生活带来的困难如一颗颗石头一般砸向你,但永远是砸过来的石头有多大,它激起来的水花就有多大。

(节选自《热依扎谈〈山海情〉:命运如石,砸向生活,激起水花》,

原载于澎湃新闻2021年1月25日)

2021年
中国影响力电视剧分析案例三

《功勋》
Medal of the Republic

一、基本信息

类型：年代、主旋律、传记

集数：48集

首播时间：2021年9月26日

首播平台：东方卫视、浙江卫视、北京卫视、江苏卫视

收视情况：全剧每集平均综合收视率0.975，北京卫视平均收视率为0.27，浙江卫视平均收视率为0.23，东方卫视平均收视率为0.33，江苏卫视平均收视率为0.14；线上累计播放量为10.6亿次

二、主创与宣发信息

编剧：刘戈建、李修文（李延年单元），王小枪（于敏单元），陈枰（张富清单元），申捷（黄旭华单元），巩向东（申纪兰单元），徐速（孙家栋单元），王小平（屠呦呦单元），宋方金（袁隆平单元）

导演：郑晓龙（总，屠呦呦单元）、毛卫宁（李延年单元）、沈严（于敏单元）、康洪雷（张富清单元）、杨阳（黄旭华单元）、林楠（申纪兰单元）、杨文军（孙家栋单元）、阎建钢（袁隆平单元）

制片人：曹平（总）、敦勇（总）、李伟、范霞、李义华

主演：王雷（李延年单元）、雷佳音（于敏单元）、郭涛（张富清单元）、黄晓明（黄旭华单元）、蒋欣（申纪兰单元）、佟大为（孙家栋单元）、周迅（屠呦呦单元）、黄志忠（袁隆平单元）

摄影：王逸伟（李延年单元）、李希（于敏单元）、江兆文（张富清单元）、葛利生（黄旭华单元）、申东辉（申纪兰单元）、石栾（孙家栋单元）、张成武（屠呦呦单元）、彭文俊（袁隆平单元）

剪辑：李渊（李延年单元）、贾萃平（于敏单元）、周影（张富清单元）、刘氢（黄旭华单元）、贾建萍（申纪兰单元）、宋辉（孙家栋单元）、金晔（屠呦呦单元）、周新霞（袁隆平单元）

美术：王刚（李延年单元）、申小涌（于敏单元）、毛怀清（张富清单元）、蒲哲英（黄旭华单元）、王江（申纪兰单元）、赵海（孙家栋单元）、会志勇（屠呦呦单元）、刘勇奇（袁隆平单元）

灯光：宋光辉（李延年单元）、陆南南（于敏单元）、宋德巍（张富清单元）、董建国（黄旭华单元）、杨垄（申纪兰单元）、朱林（孙家栋单元）、李天雷（屠呦呦单元）、黄兆亨（袁隆平单元）

发行：曹平（总）、程婷

出品公司：上海广播电视台、东阳春羽影视文化有限公司、东阳市乐视花儿影视文化有限公司、融创未来影视文化传媒（北京）有限公司

三、获奖信息

影视榜样·2021年度总评榜年度品质剧集

新时代国家英雄的多维书写

——《功勋》分析

2019年9月29日，国家勋章和国家荣誉称号颁授仪式隆重举行，习近平总书记授予于敏、申纪兰、孙家栋、李延年、张富清、袁隆平、黄旭华、屠呦呦八位在共和国历史上为国家做出特殊贡献的人"共和国勋章"。2021年，按照中宣部的部署要求，国家广电总局围绕庆祝中国共产党成立100周年，组织开展了"理想照耀中国"主题作品创作展播活动，一批重大主题电视剧接续热播。"一个有希望的民族不能没有英雄，一个有前途的国家不能没有先锋。"作为"理想照耀中国——庆祝中国共产党成立100周年"展播活动的重点剧目，电视剧《功勋》取材这八位"共和国勋章"获得者的真实故事，并通过单元剧的形式，每六集讲述一位人物，这八位人物有两女六男，其中有五位是科学家（科学领域涉及物理学、农业和医学这几类基础理科）、两位军人、一位改革先锋。剧中描绘的时间段横跨抗美援朝到改革开放前，全方位勾勒出新中国成立之后的英雄图谱。《功勋》用"国家叙事、时代表达"的艺术手法，借由功勋人物个体经历来反映时代的变迁和不同历史时期的人文特色，可歌可泣地诠释了功勋人物在一生中是如何以"忠诚、执着、朴实"的崇高品格和专业素养，在科技、民生等领域共同助力共和国的历史建设，献身祖国与人民的光辉历程。

《功勋》有着创新的表达方式，以差异化的独立单元集分别展现功勋人物的荣耀画卷，剧中八个单元，均冠以功勋人物原型姓名，体例上类似人物传记，却不求事无巨细展现其成长背景，而是截取他们人生中的高光时刻，浓缩强烈的戏剧冲突，并以外部冲突内部抵消的人物弧光，充分展现有着先锋、专业和忠诚品质的国家英雄一生中的成长、牺牲与弥补，以平视视点还原英雄日常化的平民生活。同时，《功勋》中还有着真实且动人的英雄群像，与主角构成对比、映衬的弱二元对立的人物关系，在实现帮衬英雄伟大的人物功能的同时也丰富了《功勋》的文本厚度和情感浓度。此外，该剧现实内

核与艺术视听的高度融合，在文本真实、呈现真实、本质真实的基础上，实现了影视文本的审美价值与艺术感召功能，凸显了创作者的浪漫情怀，满溢润物无声的情感张力。

《功勋》作为新时代主旋律电视剧，表现出了"在解构中建构"的鲜明时代特征，与过往的主旋律影视剧和红色经典影视剧相比，传承并丰富了传统的英雄精神与文化内核，建构了国家英雄的时代表达；而与同时代的主旋律影视相比，《功勋》更侧重于"国家英雄"与国际的关系，透过影像再现历史场景，以凸显"国家在场"和马克思主义群众英雄观的方式，在观看场域下生成想象的共同体，为观众建构起共和国集体记忆，使观众在对国家英雄产生价值认同和情感认同的同时，潜移默化中将自我与国家命运捆绑，唤起曾被解构的民族与爱国之情。

一、新时代共和国英雄及群像人物

"共和国勋章"属于国家勋章，是国家最高荣誉，授予在中国特色社会主义建设和保卫国家中做出巨大贡献、建立卓越功勋，道德品质高尚，群众公认的杰出人士[1]。"共和国勋章"的获得者也当之无愧配得上"国家英雄"的称号。电视剧《功勋》采用了人物传记的形式，每六集讲述一位功勋人物，还原了于敏、申纪兰、孙家栋、李延年、张富清、袁隆平、黄旭华、屠呦呦八位英雄为建设共和国奉献的一生。一方面，《功勋》以小见大，以微观角度切入宏大的国家英雄人物命题，用去扁平化的视角和人文主义的关怀立足普通人，塑造了八位功勋人物和以此为核心而辐射的群像人物；另一方面，"英雄也是建构时代和大众认知的重要话语符码"[2]，《功勋》透过影像还原李延年等八位勋章英雄在战争、科技等领域克服困难、献身祖国这一历程的同时，也凸显了鲜明的时代特征，自上而下地传递了新时代中国的价值体系，并潜移默化地为大众建立和巩固了"自我价值和民族复兴伟业合二为一，才是中国的国家英雄"的基础认知。

[1] 新华社：《中办印发关于做好国家勋章和国家荣誉称号提名评选工作的通知》，2019年1月28日，中国政府网（http://www.gov.cn/xinwen/2019-01/28/content_5361777.htm）。

[2] 周安华、尹相洁：《国家英雄书写：历史叙述与民族想象——浅谈电视剧〈功勋〉的美学意蕴》，《中国电视》2021年第12期。

（一）英雄品质：先锋、专业与忠诚

党和国家历来高度重视英雄，"英雄精神是一个民族生命力和凝聚力的重要体现，是一个民族赖以生存和发展的精神支撑"[1]。对于"国家英雄"这样宏观的命题，《功勋》将人物特点细化到更细微、更具体的层面。这八位人物来自不同的领域，按其对共和国的贡献来划分，可分为科技英雄（于敏、孙家栋、袁隆平、黄旭华、屠呦呦）、战斗英雄（李延年、张富清）和改革英雄（申纪兰）三大类。尽管这八位人物的生平事迹都大相径庭，但在《功勋》里着重表现了他们身上存在的三种共同特征，它们凝聚成英雄精神，使得英雄文化有了具象化的传播载体；尽管这八位人物的贡献不尽相同，覆盖各行各业，但都和共和国及中华民族之命运息息相关、紧密捆绑，联手铸造"新长城"的同时，也为自上而下的民族集体记忆塑造了独特的时代表达。

1. 敢为人先的先锋者

电视剧《功勋》中的八位功勋人物都具备先锋的开创性，即在共和国历史的时空范围内，他们所耕耘之事都未曾有前人尝试，所探索之路无经验和领路人，这意味着英雄既需要有高瞻远瞩的视点去定向，也要有敢为人先的勇气去实践，其中的艰难不言自明。《功勋》通过三个阶段来展现功勋人物的先锋性：先是在每个人物单元的开篇，借主角或他人之口，正面点题主角人物将行先锋开创之事，然后在中期以主角所遇困难为衬托强化此先锋精神，最后则以完成后的巨大成功及其深远意义坐实先锋的伟大。《无名英雄于敏》单元中，于敏开篇就被上级领导谈话转变研究方向，准备进行氢弹的理论预演。面对于敏坚定的回答，上级领导笑问："你会吗？"于敏却反问道："你也不会啊，全中国没一个人会的。"简单一句话，就解释了造氢弹在当时中国的社会背景下，是一件史无前例的先锋之事。在《申纪兰的提案》单元里，1946年的山西农村仍残留着落后、封建的重男轻女思想，远嫁而来的申纪兰率先打破偏见，倡导妇女走出家庭干活，并一手建立了妇女互助会；刚有起色之时，骨干成员秀芝却因不科学生产而死亡，秀芝一家人甚至村民都将秀芝的死亡怪罪于"先锋必然产生的风险"，对申纪兰后续工作的推进造成极大阻力。秀芝的爹对着申纪兰辱骂："若不是你撺掇秀芝下地干活，动了胎气，早产又中了四六风，你抵értés 去！""就这个害人精，她撺掇妇女搞什么互助会，你给我秀儿偿命！"这些情节都直观地在中期揭示了英雄人物所行的先锋之事可能会带来的后果和时代隐患，而每个单元最后的史实新闻与画外解说，则立足当下，进一步阐

[1] 庄文城：《论英雄爱国的价值捍卫与时代传承》，《思想教育研究》2018年第4期。

释了功勋人物在当时所行先锋之事的伟大。《功勋》正是通过行先锋之事必然经历的三个阶段,以模式但却经典的手法,生动而丰满地塑造了八位敢为人先的先锋者。

2. 无可替代的专业者

勋章人物身上的先锋性得以体现,离不开本身拥有的无可替代的专业性。每位人物在自己的专业领域都拥有绝对的专业能力,这种能力不只停留在理论和技术层面,更体现在对专业领域绝对熟悉基础上的全局把控和领导能力。科技英雄自然是将专业性体现得最淋漓尽致的一种英雄。以《孙家栋的天路》单元为例,故事开始之初,苏联需要一个俄语过硬的中文翻译,曾在俄国留学、拿过斯大林金质奖章的孙家栋当仁不让成为最佳人选。在第一次给苏联专家翻译时,孙家栋不仅做到了流利的同声传译,还及时发现了苏联专家故意设计给翻译的"陷阱",坚定地纠正了关于P-2导弹推进剂的长度数据,获得苏联专家的肯定。而在研制完导弹后,面对发明人造卫星的困境,孙家栋的统筹和协调能力被钱学森看中,临危受命担纲总设计师,以其全局观和长远视野凝聚了卫星制造业所需要的各路人才;在初创团队内部发生争执时,他巧妙地用打球赛的方式进行开导,使众人心服口服。后期孙家栋因政治问题被开除,面对卫星上天天线无法伸展的难题,团队十几位科学家无计可施,只能悄悄地找擅长动力学分析的他帮忙,再次强调了孙家栋无可替代的专业能力。而战斗英雄李延年文能劝服逃兵、巩固人心,武能指挥作战,以少胜多守住346.6高地;改革英雄申纪兰则靠着突出的纺织能力和犁地能力拿下男女平等、同工同酬的话语权,以出色的领导力成为妇女互助会的主任,都体现了他们身上无可替代的专业能力和领导能力,使英雄得以在普通人中脱颖而出。

3. 以国为信仰的忠诚者

如果只是具备先锋性和专业性,人也远远够不到国家英雄的高度,只有具备以家国为信仰的绝对忠诚,真正将自己的命运与民族复兴之使命紧密捆绑,才能不在苦难时轻易退缩、不在瓶颈时怀疑自己,从而创造出普通人无法想象的奇迹。习近平主席在颁发国家勋章时发表的讲话,也将国家英雄忠诚的品质放在第一位。他强调:"忠诚,就是英雄模范们都对党和人民事业矢志不渝、百折不挠,坚守一心为民的理想信念,坚守为中国人民谋幸福、为中华民族谋复兴的初心使命。"[1] 而以国为信仰这一抽象命题,落实在每一个人物及其生平事迹上则变得更具象化,主要体现在两个方面——国防与建设。如果说前者是为国家培育稳定发展的土壤,那么后者就是在这片土壤上播种粮食

[1] 习近平:《在国家勋章和国家荣誉称号颁授仪式上的讲话》,《思想政治工作研究》2019年第10期。

的园丁。战斗英雄李延年、张富清,科技英雄于敏、黄旭华、孙家栋,他们有的在前线奋勇杀敌,守护住中国在世界谈判桌的底线,有的耗费毕生心血钻研氢弹、核潜艇、导弹等国防武器,让新中国免受他国威胁,筑起守护新中国的新长城;而科技英雄屠呦呦、袁隆平,改革英雄申纪兰,前两者在医疗和食品上的贡献解决了中国人民的生存问题,后者在社会结构上的建设性突破则让新中国有足够的动力继续前进。然而最重要的是,支撑英雄们坚持下来的信仰都与上述贡献完全一致,即人物的驱使动力不在钱、不在名或是其他,甚至在深知会名利双失的情况下,甘愿以国之大计为信仰。就像《无名英雄于敏》单元里于敏被问及为何如此坚决时,于敏回答:"你有,我也得有,国家和国家之间,都一样。你想要和平,就要有不怕打仗的底气。什么是底气,我们造的就是底气。"

(二)去扁平化:成长、牺牲与弥补

作为新时代的主旋律剧,《功勋》跳出了过去"高大全"的公式化英雄形象,反而通过不断给英雄人物施加外在和内在压力的方式,逼迫人物在进阶的矛盾冲突中做出艰难的尝试或选择,展现出功勋人物内在本性的弧光,以此向观众展现"普通"的成长型英雄,从本质上击碎了英雄的神话特征。另一方面,《功勋》并没有将所有笔墨都放在英雄的成长上,而是以平视的视点还原了人物日常化的平民生活,在人文主义的烟火气中烘托出其温情的一面,增加观众对英雄的情感共鸣,以此实现英雄召唤的社会意义。

人物弧光是影视剧中常用的塑造人物的手段,即在剧作的讲述过程中展现人物内在本性中的弧光或变化,无论变好变坏。[1]其结构主要分为铺陈出主角的人物塑造特征、引入人物内心揭示真实本性、给人物施加压力逼迫人物做出行动、行动促使人物通过考验和磨难脱胎换骨。但必须强调,在《功勋》中,人物弧光所呈现的改变是外在的而非内在的,即创造改变的压力来源是向外的,而动力则是源自内部的。功勋人物所遭遇的主要在于社会公共领域的压力(包括社会压力和政治压力)和客观世界的压力(自然界的科学探索压力),其中也会涉及私人领域的压力(来自家庭和父母的压力),但几乎没有呈现过个体内部的心理压力,因为主角具备超出常人的自我意志,并以始终坚

[1] [美]罗伯特·麦基:《故事:材质·结构·风格和银幕制作的原理》,周铁东译,天津:天津人民出版社2016年版,第80页。

定的意志作为克服困难的原动力。不管是哪种压力,主角都能绝处逢生,在困境中一一将其克服,最后呈现出完美与理想的效果。以《袁隆平的梦》单元为例,袁隆平经历了从研究嫁接番茄与红薯到研究水稻,最后成功让中国人吃饱饭的人物弧光的转变。袁隆平研究初期的方向与水稻无关,虽然用嫁接的方式培育出特等的番茄和红薯,却因为坚持试验失败和"获得性遗传的理论无法成立"的真理而得罪了领导王贵,或者说是与当时"大跃进"的浮夸社会风气相悖而受到了第一次考验。王贵收回袁隆平的实践田,并将他调离岗位,去乡下进行劳动实践。袁隆平没有自怨自艾,而是坚持在空无一人的教室上完了最后一堂课,用类想象式的自白,将内心坚定向前的意志用具象化的方式完整演绎出来。在下乡劳改的过程中,他深入当地生活,深刻体会到人民有地吃不饱饭的苦难;社会大环境的压力激发了袁隆平"作为一个学农的知识分子,我欠天下一碗饭"的心理转变,由此改变自己的研究方向,实现了人物弧光最关键的转变。在决定研究"水稻王"种子后,袁隆平接连遭受找不到正确的研究方向和水稻良种等客观存在的科学研发压力,与此同时还面临因出身不好而带来的政治压力,导致研究经常无法推进。但每一次困难都在袁隆平坚定的信心和探索中成为下一次成功的转机,生动展现了袁隆平如何从一个普通的教师,经历了一次次的失败和困难,实现人物弧光的转变,最后蜕变成国家英雄的过程。

除了用密集的带有矛盾冲突的剧情编排方式来凸显英雄人物弧光的转变,并以此展现英雄完整的成长过程,《功勋》还以平视的视点还原了人物日常化的平民生活,给英雄人物的私人生活留出较大的展示空间,以人文主义的现实之风展现了英雄在家国同构下对"小家"的牺牲与弥补、对"大家"的优先成全。在《无名英雄于敏》中,于敏和同事因争论物理理论而打赌,输了一个鸡蛋后偷偷从家里的橱柜里"偷"走一个,还郑重其事地打了欠条。于敏离家工作太久,导致小儿子长大后不认识自己,回来后就用给儿子制作木头飞机、替儿子出气的方法来"补偿"他。在《黄旭华的深潜》中,黄旭华每次有要事离家,都要让老婆帮忙理发,而在理发的时候,黄旭华都会拿起镜子,借着镜子端详身后老婆的身影,深深地记住她的样子。在《屠呦呦的礼物》中,屠呦呦在处理完工作后难得回老家一趟,给寄养在外婆家的大女儿带一双鞋子作为礼物,女儿穿上后却发现屠呦呦不小心买了同一只脚的鞋子。在《孙家栋的天路》中,孙家栋的妻子因生病住院,为了孙家栋能专心工作没有及时告知他,孙家栋在疲劳工作后赶至医院却无法探望,心急火燎之下也晕了过去,醒来后刚好躺在妻子身边的病床上,终于得以与妻子双手紧握……《功勋》中还有无数这样朴实却带有烟火温度的片段,它们强化了英雄

牺牲小家利换取大国义的无私，而其后对家庭和情感的弥补则抹上了一层温情的色彩，使得《功勋》跳脱了扁平化、"高大全"的英雄框架。在真人真事的调研基础上，对英雄表彰事迹中缺席的英雄日常生活做了戏剧化的处理与改编，替观众补齐了对英雄另一面的想象。正如习近平主席所言："朴实，就是英雄模范们都在平凡的工作岗位上忘我工作、无私奉献，不计个人得失，舍小家顾大家，具有功成不必在我、功成必定有我的崇高精神。"[1]

（三）弱二元对立：帮衬英雄的平民群像

除了八位功勋人物，《功勋》的每个单元都以功勋人物为辐射，刻画了5~8位以英雄为核心的群像人物，这些群像人物或为家庭成员（如妻子、丈夫、儿女、父母），或为同事朋友，或为领导。《功勋》对主角身边群像人物的塑造原则上以现实主义为基础，以植入细节等特殊记忆点的方式为手段，重点突出其瑕不掩瑜的性格，塑造了一群有血有肉的平民英雄形象，主要可分为男性的战友和女性的伴侣群像。在《申纪兰的提案》中，身为西沟村民工队队长的石铁猛虽然一开始也不支持女人在外抛头露面，认为"好男走到县，好女走到院"，却还是尊重心上人秀芝的选择，不但给秀芝外出干活的自由，还为妇女互助会制作了纺花车；虽然他始终带着封建的旧偏见，在给工分的时候偏心男性劳力，但却在认识到妇女的能力后愿赌服输，公正不阿地做到男女同工同酬，为申纪兰的提案在全国推广做出了关键的助推作用。在《能文能武李延年》中，二班班长陈衍宗好大喜功，崇尚个人英雄主义，作战时单打独斗，不顾班里其他成员的死活，却在李延年和连里其他战友的感染下逐渐学会了团队合作，把队友视如己出，最后为了遵守队友的遗愿、保护小安东而壮烈牺牲。在《无名英雄于敏》中，陆杰一开始时恃才傲物看不上于敏，又因发现于敏多拿公粮而处处针对，却在知道于敏胃病的真相后将自己的食物偷偷塞进于敏的饭盒；在研究氢弹数据时，即使于敏与自己所支持的观点相悖而争吵，但却在真理面前放下自己的尊严，与于敏站在一起。在以男性为主角的六个单元中，他们身边都有一位打理家事、在身后默默支持他们的妻子，这部分女性群像则更凸显出悲剧化的象征意义，尽管总有过"不懂事"和"不理解"，但最后依然以自己作为妻子身份的牺牲成全了丈夫作为国家干部身份的奉献。比如于敏离家工作时，正值妻子孙玉芹生产，无人陪伴的孙玉芹只能在半夜挺着大肚子，独自一人拿着脸盆背着包

[1] 习近平：《在国家勋章和国家荣誉称号颁授仪式上的讲话》，《思想政治工作研究》2019年第10期。

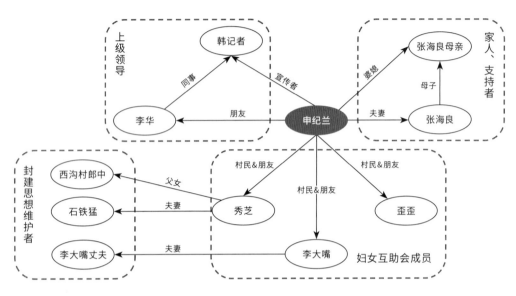

图1 《申纪兰的提案》单元人物关系图

前往医院,看似坚强,却仍然痛得停在路中央,看着夜空流下眼泪。这些平民群像并不完美,或多或少都有一些缺陷,但瑕不掩瑜,这些缺陷甚至成为让他们形象更立体的标志,大大增加了《功勋》文本的厚度。

但值得注意的是,《功勋》各单元几乎都弱化了人物二元对立的正反对抗关系,"反派"并没有以具体角色的形式出现,而是被简化成某种影子符号。因此尽管主角英雄身边的人物相对饱满立体,其功能也大多在于帮衬英雄形象之伟大,这导致《功勋》的人物关系处理相对简单,少或者无冲突型,更多的是对比型、映衬型的人物关系。[1] 这种帮衬包括两种类型——个体帮衬和群体帮衬,其中个体帮衬还包括正反衬的区别。个体帮衬的正衬主要出现在映衬型人物关系中,即两个剧中人物的目标和意志相同,在行动方向上也一致,形成互为补充、相互映衬、相得益彰的艺术效果。[2] 比如在《申纪兰的提案》中,西沟村的秀芝和李大嘴深受农村封建思想之苦,在父亲和丈夫面前抬不起头,因此积极响应申纪兰"男女平等"的召唤,并将申纪兰认作精神榜样,"只要大兰

[1] 孟森辉、陆寿钧:《电影剧作中的人物关系》,《电影新作》1984年第4期。
[2] 同上。

子一句话，我就放心地跟着干"，正面衬托出申纪兰在村中的威信。在《孙家栋的天路》中，面对寻找中国第一颗人造卫星总体设计负责人的难题，钱学森在听到"这个同志不仅要懂专业和技术，还要有大局观，还要能团结同志，可以说集魄力、智力和领导力于一身"时，主动推荐了孙家栋，借他者之口正面衬托出孙家栋具有的优秀品质。反衬则主要出现在冲突型和对比型的人物关系之中，即两个剧中人物在思想感情和性格上存在差异，冲突型的人物关系在行动中会发生抵触，对比型的人物关系在行动中只是各干各的，并不互相交锋和抵触。[1] 在《孙家栋的天路》中，孙家栋亲自上门找到复合材料专家陈希远，但对方的性格却颇有些恃才傲物和不合群。陈希远在制造卫星的过程中屡次因为无法解决的挫折想要放弃，却又一次次被孙家栋的坚持和才华感动，最后孙家栋被迫离队，陈希远在孙家栋的感召下成为代理总设计师，默默地等着孙家栋回来。陈希远初始态度和后期态度的转变与孙家栋形成鲜明的对比，更反衬出孙家栋突出的人格魅力与领导能力。在《默默无闻张富清》中，张富清的儿子想让张富清以职务之便为自己谋取一个工作岗位的面试机会，却遭到张富清的回绝。尽管儿子称自己只想公平竞争，但张富清却从更大的格局出发，认为"人家一听你是主任的儿子，别人就失去了公平竞争的机会"，儿子和张富清在同一件事上的不同态度和做法形成了鲜明的冲突，也因此更反衬出张富清清廉的地方干部形象。但需要注意的是，尽管《功勋》中主角经常遭受各种各样的冲突，但这种冲突更多的是"背景化"和"物化"的。《功勋》克制地没有将冲突具象化为主角与剧中某人物的冲突，没有故意营造具体人物和主角的冲突型人物关系，就算出现了具体的冲突人物，其深层原因也远不在于该具体人物的缺陷本身，而是更多归咎于背后隐藏的时代因素。比如几乎每个单元的主角都会因时代的政治因素而被劳改，被迫中断事业。

在《功勋》中，群体帮衬主要是通过统一的场景表现的，即主角在一众群像人物中"站起来"进行领导式演讲，成为人群中的焦点人物。这种演讲一般出现在剧情陷入僵局的时刻，而主角此时的"站出来"则充当着救赎的功能，与其他群像人物构成一种救赎与被救赎的关系。《能文能武李延年》单元中，七连出现了小安东逃兵一事，当全连面对该枪毙还是原谅小安东的困局时，李延年作为指导员在众人中站了出来，对着七连上百号人发表演讲，以小安东和二姐的故事为切入口，循循善诱地强调了作为解放军在战场上冲锋陷阵的必要性。最后，李延年以激情澎湃的演讲"祖国会记得我们，亲人

[1] 孟森辉、陆寿钧：《电影剧作中的人物关系》，《电影新作》1984年第4期。

图2 在人群中解答问题的于敏

会感激我们,是我们让他们过上了和平幸福的日子,是我们让敌人知道,我们的国家无比强大、不容欺辱"结尾,既鼓舞了士气、稳定了军心,又成功保下了小安东,让小安东从此再无私心。在其他单元中,也有相似的主角英雄在群像中站出来演讲的场景,如于敏在青海面对上百号工人的疑问站出来答疑解惑;申纪兰在镇上发表男女同工同酬、男女平等的号召演讲;黄旭华在核潜艇下潜前,面对数百位水手发表誓师演讲,唤起他们对国家的信心,并宣布自己将跟着潜艇一起下潜……此时的群像不再是一个个有名有姓的个体组成的群像,而是成为一个抽象化的复数单位,最大限度地放大主角英雄的伟大品质。

(四)传承与创新:国家英雄的时代表达

托马斯·卡莱尔曾经说过:"我们的社会正是建立在英雄崇拜的基础之上的……只要有人类的存在,无论何时何地,像黄金般的英雄崇拜就会存在。"[1]对任何一个共同体而言,"英雄的存在都是维护集体认同、确认核心价值的必要条件,英雄不仅传承了贯穿历史的文化符码,更联结着在不同时代里人民深切的期待与渴望,英雄叙事也因此具

[1] 杜莹杰、刘一连:《电视剧〈功勋〉英雄叙事的审美内涵探析》,《当代电视》2022年第1期。

有鲜明的时代特性"[1]。英雄书写是文艺创作永恒的母题，影视剧作为民族审美传统与文化心理的艺术载体，中国影视史上也不乏英雄书写的先例。红色经典主旋律影视剧作为对主导意识形态具象化表达的最佳载体，其中英雄形象的身份、性别、侧重表现的品质等，都与时代特征和社会变革紧密相连，反映当下群众的审美偏好，是特定历史境遇下民族心理与情感的典型载体。以下是新中国成立以来有较高知名度的根据真人真事改编或有人物原型的红色经典影视作品（一般指抗日战争时期和新中国成立初期以中国共产党及其革命故事为背景，反映革命英雄人物高尚情操的影视文学作品[2]），从传承与创新两个角度，进一步阐述《功勋》里国家英雄的时代表达。

表1　红色经典影视作品及人物列举

年份	影视剧名称	主角	性别	身份
1955	《董存瑞》	董存瑞	男	军人
1955、1974	《平原游击队》	李向阳	男	军人
1956	《铁道游击队》	刘洪	男	游击队员
1956	《地道战》	高传宝	男	军人
1960	《林海雪原》	杨子荣	男	军人
1961、2005	《红色娘子军》	吴琼花	女	奴隶—军人
1962	《地雷战》	赵虎等	男	民兵
1963	《野火春风斗古城》	杨晓东	男	游击队政委
1984、1999	《红岩》	江姐	女	共产党党员
1991、2021	《大决战》	毛泽东、林彪	男	主席、司令员
2001	《激情燃烧的岁月》	石光荣	男	军人
2005	《亮剑》	李云龙	男	军人
2006	《士兵突击》	许三多	男	农村士兵
2007	《集结号》	谷子地	男	军人
2008	《人间正道是沧桑》	杨立青	男	国民党军人—共产党军人

[1] 盖琪：《从"黄飞鸿"到"冷锋"：中国当代影视英雄形象核心话语的嬗变》，《长江文艺评论》2018年第2期。
[2] 包莉秋：《还"英雄"以本色——当前红色经典影视作品中英雄形象浅析》，《青年作家（中外文艺版）》2011年第1期。

（续表）

年份	影视剧名称	主角	性别	身份
2009、2010、2021	《建国大业》	毛泽东等	男	国家主席
2010	《雪豹》	周卫国	男	富家子弟—特战队长
2011	《建党伟业》	孙中山、毛泽东	男	大总统、主席
2012	《悬崖》	周乙	男	共产党特工
2017	《人民的名义》	侯亮平	男	检察官
2018	《红海行动》	蛟龙突击队成员	男	新时代军人
2019	《外交风云》	毛泽东等	男	国家主席
2019	《激情的岁月》	王怀民	男	科学家
2021	《山海情》	马得福	男	扶贫干部

中国红色经典影视剧中的英雄形象普遍被认为经历了三种阶段，即从以建构为主，到以解构为主，再到在解构中建构的过程。[1]新中国成立初期，新中国仍以阶级斗争为主要矛盾，影视英雄的身份多为无产阶级出身的军人形象，其历史舞台在于抗日战争、解放战争和抗美援朝战争，在影视剧中的展现则是"高大全"的脸谱形象和对国家形而上的信仰，并以强化二元对立和夸张的浪漫主义手法塑造、传达浓浓的意识形态主题。而在改革开放至2017年，此种"前过度政治化文化体系"受到了来自后现代性的多方解构。[2]假大空的形象被群体审美抛弃，取而代之的是更加人本主义的英雄形象。这类英雄的典型代表有《亮剑》中的李云龙，其或多或少包含戏剧虚构成分，带有江湖市井的底色，表现方式上体现出鲜明的重儿女情长的特征，有缺憾的人物性格成功解构了过去塑造的具有鲜明意识形态的政治英雄形象。但值得注意的是，此阶段英雄的主要场景依然在于战争时期，其身份也依然是以男性为主导的军人形象。然而，这种英雄解构也面临相当多的问题，长时间的泛娱乐刺激让群众的审美又一次疲惫，也因而在后现代完全解构之前，"民间开启了对权威信念的深情追忆，对理想主义时代的回首，对英雄和神话的崇高呼唤"[3]。此时的红色经典影视剧进一步顺应年轻化和时代化的语态，化身为主旋

[1] 杨世真：《从解构到建构：当代影视传播中"英雄"形象塑型的新动向》，《浙江传媒学院学报》2008年第1期。
[2] 韩婷婷：《影视商业化与英雄情结——再谈"红色经典"改编电视剧的英雄人物》，《中州学刊》2008年第4期。
[3] 戴锦华：《救赎与消费：九十年代文化消费之二》，《钟山》1995年第2期。

律影视剧，亦不再将视野限制在战争和建设初期的战场，而是将视野扩展到新中国社会建设的各个层面中。英雄形象的身份和职业更加多元化，既有国家领导人也有普通劳动者，英雄的品质也不再显露出草莽或江湖气，而是更侧重刻画立体的、个性化的普通伟人，"小人物""精英式"等英雄形象涌现，表现方式上也更偏向现实主义。这种对英雄的时代化解构是为了更好地重新建构，强调英雄人性化的同时，也不忘加入对新英雄的时代呼唤。

反观《功勋》，作为新时代在"解构中建构"的主旋律影视剧，结合了当下的时代语境，其英雄形象及传达的英雄精神与文化有传承也有创新。从传承的角度看，《功勋》中的国家英雄与建构时期的英雄一样，有着对国家的绝对信仰与忠诚，去扁平化、强调人物弧光、弱化二元对立的塑造方式体现出鲜明的现实主义和人本主义特征。从创新的角度看，《功勋》与前时代和同时代的影视剧相比，有着自己独特的英雄塑造风格，这种创新主要体现在英雄身份、英雄品质、英雄性别等方面，反映了当代新英雄及其背后的核心价值观对民众的价值导向与召唤。科技立则民族立，科技强则国家强，党的十八大以来，以习近平同志为核心的党中央坚持把科技创新摆在国家发展全局的核心位置，以前所未有的力度加强国家战略科技力量建设。[1] 新时代国家对科技的重视也鲜明地体现在主旋律作品的文化导向中。首先，《功勋》刻画了八位国家英雄，有五位是科学家身份：三位专业领域为物理学，一位为农业，一位为医学。高比例的科学家而非军人身份突出了对阶级身份的再度弱化，以及对理工农医改造客观世界的重视，强调了和平年代一切以共和国国防与建设为主的务实风气，也唤起了观众对科学家、医学家等实干型人才的崇敬之情。就英雄品质的呈现而言，八位国家英雄有六位在剧集开篇便成为某一项目或某一领域的领头人，剧中用大量的语言和细节突出其专业、先锋和理性主义的特点，默认主角是突出智慧与思想的"精英式英雄"，表现了对当代知识分子贡献的迂回补偿与召唤。值得注意的是，《功勋》中有两个以女性英雄为绝对主角的单元，3∶1的男女比与过往以男性主角为绝对主导的主旋律影视剧相比，有了较大的进步，尤其是申纪兰、屠呦呦这两位女性英雄并没有依附于男性角色，被圈养和驯服在家庭体系当中，而是拥有自己独立的事业和生活圈子。而其他单元中的女性虽然多以男性英雄伴侣及其周边辐射的工作伙伴形象出现，却也都为国家做出了悲剧性的牺牲，对她们的价值与情感

[1] 新华社：《强化国家战略科技力量——论学习贯彻习近平总书记在两院院士大会中国科协十大上重要讲话》，2021年5月31日，中国政府网（http://www.gov.cn/xinwen/2021-05/31/content_5614383.htm）。

的尊重与挖掘在全剧中从未缺席,这些都表现出新时代女性群体的觉醒和女性话语的崛起,女性主义英雄在《功勋》中不再是一个边缘或另类的命题,而是融入主流视野之中。

二、单元剧叙事及现实内核与艺术视听的温情融合

(一)单元剧切片式叙事手段

《功勋》摒弃了传统的人物传记叙事手法,截取不同的人生阶段,描摹八位功勋人物拼搏奋斗的高光时刻,巧用"大背景,小叙事",以切片式的呈现手段,通过高光时刻彰显英雄精神,在方寸之间完成主流意识形态的传输。对于人物高光时刻的聚焦,使得该剧能在短短的篇幅中紧凑地展现出功勋人物的精神和不朽事迹。每一单元都短小精悍,具体表现为事件概括化(围绕人物及其高光情节节点)、矛盾冲突集中化、目标简明化。

全剧八个单元由八个不同的制作班底分别制作完成,总导演郑晓龙曾表示,整个摄制团队超2600人,各单元采用的艺术手法各有特色,但叙事理念相通,即都以国家叙事的高度引导观众读懂功勋人物。有的单元从人物年轻时开讲,缓缓铺陈他们为新中国建设发展注入了多少意气风发的力量;有的故事借多种叙事手法勾勒人生轨迹,用六集浓缩数十载;有的单元则选取极具代表性的时间段仔细复盘。例如,《无名英雄于敏》单元以顺序展开,用一纸留学申请书开篇,带领观众走进于敏充满挑战的生活。在吃馄饨这样平实的日常生活场景中,于敏讲出了最朴素又坚定的道理:"你来一碗,我也得来一碗,什么是底气?我们造的就是底气,核平衡才是平等。"为此他放弃留学机会,放弃所有荣誉,隐姓埋名,接受了这桩关乎国家存亡的任务——氢弹制造。"点了头,就得一辈子默默无闻,隐姓埋名,这是带到坟墓里的秘密。"从接受任务到试验最终成功,该单元以平缓的节奏娓娓道来。而同样采用顺序叙事的《黄旭华的深潜》单元,叙事上对于详略轻重的选择体现得更为明显,该单元在极短的篇幅里,浓缩了核潜艇研发相当长时间的跨度内具有典型意义的瞬间,节奏张弛有度。"叙事者的存在决定了叙事文本的基本特征。"[1]《默默无闻张富清》单元以张富清接受截肢手术作为第一个

[1] 杜慧珺:《国内真实事件改编电影的社会影响力及叙事策略研究》,西北师范大学硕士学位论文,2020年,第14页。

场景，紧接着是张富清在病床上摸着病腿的画面，配合旁白内容，一连串画面串联起他跟随军队徒步前往北京支援抗美援朝，响应中央号召支援地方建设的历程，铺开了张富清由战斗英雄转业后扎根基层、默默奉献的人生画卷。该单元打破常规的线性叙事，以回忆录的形式，从老年张富清的视角切入，在现实和回忆之间游刃切换，既巧妙化解了叙事难点，又凸显了创作者的浪漫情怀，满溢润物无声的情感张力。

在矛盾冲突的处理上，全剧几乎都在不同程度上弱化了二元对立模式，而得益于真实事件改编，剧中人物的戏剧性需求与驱动力十分明晰，叙事目标简明。将冲突分散放置，点滴小事上体现人物弧光，使得观众的注意力始终集中在剧中主线人物如何日拱一卒上，而不被艰难的社会环境、情侣间的爱情、朋友间的分歧、学术上的冲突等分散，更深切地体会功勋人物坚定的信念、乐观的精神、积极的态度，有利于主题的传达。

（二）现实内核与艺术视听的温情融合

《功勋》作为重大现实题材电视剧，有资料显示，在共和国勋章颁发之后不到一个月，电视剧的筹备工作实际上就已经开始。筹备工作由国家广播电视总局牵头，郑晓龙担任总导演，并共同选拔、推荐了与各单元匹配的导演与编剧团队。整个创作团队在"自上而下"和"自下而上"两种创作模式之间寻找平衡，实现了现实主义叙事与艺术表达的有机融合。导演郑晓龙直言，做这种单元剧，每个导演和编剧的创作风格难以统一，但大家的基本创作原则是一致的，就是采用现实主义的创作方法。"我们尊重差异性，导演用插叙、倒叙、闪回等手法都可以，编剧用个性化的剧本结构也可以，但现实主义的创作方法是统一要求，'服化道'、场景、人物语言，都必须真实反映那个年代的特点。"

在《在延安文艺座谈会上的讲话》中，毛泽东强调："反映在文学和艺术作品中的生活可以而且应该比普通现实生活更高、更强烈、更集中、更典型和更理想，因此更具普遍性。"[1] 电视剧《功勋》所呈现的生活，正是兼具现实内核与艺术书写，创作团队通过对相关资料的反复推敲及对功勋人物原型与关系人物的采访，在忠于历史细节的前提下加以调整润色，完成了英雄构型的拓展和伟业的升腾，实现了文本真实，并使其更富于艺术感染力。例如，在《无名英雄于敏》单元中，科研团队等待测试结果时集体背诵《后出师表》这一场景，背诵内容并非上句紧接下句且连贯接力，而是编剧根据人物

[1] 毛泽东：《毛泽东选集》（第三卷），北京：人民出版社2009年版，第334页。

经历处境，赋予其恰当的台词。历史上，于敏确与团队一起背诵过《后出师表》，但并不是如剧本中所写在1965年，而是在1984年的一次试验现场。当时时任九院副院长的陈能宽一时感慨开始背诵，于敏接了下去，两人你一句我一句背诵起来。剧中将这一事件进行了再创作，营造高燃氛围的同时，也具象化地刻画了人物的内心。此外，《功勋》采用节制的叙述方式来展现艰难的社会环境，对社会背景与历史局限并未十分避讳，通过弱化二元对立情节，点到为止地呈现出功勋人物面临的重重困难与阻力，在凸显真实的前提下也暗合了中国人节制的审美需求，更容易唤起观众的认同感。

 屠明非在《电影技术艺术互动史：影像真实感探索历程》中指出："图像真实感是泛指图像所呈现的现实，其参考对象是依赖于人类视角的客观世界的真实世界场景。"[1] 从这一层面讲，《功勋》在现实主义的场景呈现上也实现了真实，为还原当年的历史情景，保证画面的视觉冲击力，各单元制作团队均下了一番功夫。《孙家栋的天路》单元，导演选择在酒泉卫星发射中心进行实景拍摄，并对东风导弹、东方红卫星等关键历史道具进行一比一还原。在拍摄《袁隆平的梦》时，为呈现不同时期水稻的生长状态，工作人员需要找到适合拍摄的水稻并迅速移植到拍摄场地，短期内完成复原210个场景的巨大工作量。在《默默无闻张富清》中，修筑大坝的戏份动用了百余名群演，生动再现了劳动场景。剧中的方言民俗也大大增添了生活真实感。例如，《无名英雄于敏》单元，留学归来的陆杰略显蹩脚的南京口音和时不时冒出的英文单词生动而接地气；《默默无闻张富清》单元，脚踏三省的来凤县村民均说方言，张富清便向他们学习以便日常更充分地沟通，渐渐收起自己的陕西乡音。各单元中有代表性的食物、民歌等视听元素的运用也勾勒出一幅现实图景。此外，在《能文能武李延年》中，对战争术语、战术安排、进攻组织、战争场面的设计也非常专业、严谨，得到军迷观众的高度认可。在个别单元中，无缝插入的历史影像与艺术视听实现交融，也增加了叙事的真实感。

 更为深层的现实内核体现，则来自贯穿全剧的真实情感与触达观众的情感共鸣。例如，《能文能武李延年》这一单元名精准概括了李延年身上的可贵之处。从妥善处理逃兵小安东事件，到在关键时刻激励士气鼓舞斗志，再到部队思想政治工作中提出"上阵不是为了狭隘的个人英雄主义""信任也是战斗力"等认识，李延年作为"一级英雄"，既显示出冲锋陷阵的军事气概，又展现了其对战争情形的准确认知。在《袁隆平的梦》单元中，通过对其童年经历及与母亲交谈等场景的蒙太奇呈现，与袁老曾多次提及并被

[1]　屠明非：《电影技术艺术互动史：影像真实感探索历程》，北京：中国电影出版社2009年版，第36页。

观众熟知的"我有两个梦,一个是禾下乘凉梦,一个是杂交稻覆盖全球梦"形成呼应。艺术笔法强化了人们的认知,而真实的认知反过来为艺术处理提供了强有力的支撑。《功勋》正是在打动人心的真实情节里把握英雄主题的宏大性与厚重感,从细节着手观照人物的家国情怀,大大缩短了观众认知英雄的心理距离。另一方面,剧中英雄人物并不止步于平凡,他们在经历困惑、纠结、挫折后依然坚持为理想奋斗,也符合主流价值观与观众的观赏感受及个体经验。

根据功勋人物经历改编而成的影视作品,在一定程度上内容是恒定的,而形式却可以是多变的。全剧各单元中展现的浪漫的艺术视听,同样值得关注。《能文能武李延年》单元中,战争场面的拍摄对运动型长镜头的使用,为其影像书写增加了深度和立体感,激昂的冲锋号角响起,配合快速闪过的战士的脸,拓展了角色的心理空间,也紧紧牵动着观众的情绪,乃至被网友称赞为"最好的战争片"。《无名英雄于敏》单元中,在于敏研究任务进行的不同阶段,均在其走路、思考时出现了京剧音乐,既照应了此前于敏喜欢看京剧这一剧情点,又使得整个单元京韵浓厚,这些由锣、鼓、钹等乐器演奏出的富于节奏感的音乐,也映照了于敏或忐忑或喜悦的心境,增强了情绪传达的感染力。《孙家栋的天路》单元的运镜和色彩十分考究,前期青绿色调配合整体偏暗的光影,画面质感细腻,与人物的绿色军装相得益彰,缓慢的拉镜头与转场技巧也有贯穿整个单元的突出呈现,透露出制作团队精心、细心、扎实的品质。《黄旭华的深潜》单元中,多次出现妻子李世英为其理发的场面,既作为重复蒙太奇串联并推进情节,也为这部分剧集增添了柔情唯美的艺术质感。

由于影视作品中传达的信息在于其影像的叙述和观众的观看,因此图像包含的丰富性与独创性也非常值得关注。《功勋》大范围运用意象和隐喻,以此增强影像的文学质感与艺术张力。在电视剧创作这一视觉艺术活动中,意象沟通了视觉技术下的客观形态与人类心理中的主观情感,发挥着独一无二的审美功能。《孙家栋的天路》单元以幼年孙家栋费尽心思捅破挂在房梁上的白糖袋子这一场景开始,升格镜头下颗粒分明的白糖密密麻麻落下,赤裸着上身的孩童闭着眼睛,任凭白糖撒在身上;紧接着切到俯拍镜头,青年孙家栋在簌簌白雪中站立,眼神中透出憧憬。剧情中多次表现了孙家栋对糖的喜爱,在研究遭遇重大挫折时,钱学森掏出一把大白兔奶糖塞到他手中,鼓励他振作精神从头开始;而孙家栋拿到糖之后,边思考新团队人员构成边把糖摆放于桌上,最后形成一个"飞"字;此时新的团队也组建完毕,平行蒙太奇组成了这段颇有意味的情节。早在1951年5月27日,毛泽东主席也曾以牛皮糖来比喻作战方式:"大块糖需要一

块一块敲下来吃。"这一典故在故事中的化用,也契合了面对苏俄的轻蔑,中国于无数次失败中独立制造卫星,开拓航天事业,最终成功将东方红一号送入太空。剧中的意象与社会生活、社会意识紧密相连,契合着民族深层审美情感和审美经验,并由此实现影视文本的审美价值与艺术感召。

三、想象的共同体:集体记忆的自我书写

英雄是一个民族精神信仰的具象化载体,从文化人类学的角度来看,共享英雄形象的祖先及其事迹,并通过仪式对其进行膜拜,是形成民族文化认同的先决条件之一,也是该民族对自我身份和核心价值观念的界定。[1]而反复地强调、再现英雄事迹,也是构建民族集体记忆的有效方式,集体回忆的公共传播能够有效增强个体对自我民族的共同感和归属感。而大众媒介,尤其是影视剧,在民族集体回忆和认同的构建与传播中越来越重要,"其最核心的功能是通过图像和语言的重复连接现在与过去,整合集体记忆的连续叙事"[2]。《功勋》再现了八位国家英雄的光辉事迹,以凸显"国家在场"和马克思主义群众英雄观的方式,在观看场域下生成想象的共同体,让观众建构起共和国集体记忆,在对国家英雄产生价值认同和情感认同的同时,无意识地将自我与国家命运捆绑,唤起曾被解构的民族与爱国之情。

(一)建构方式:凸显国家符号的全程在场

通过大众媒介建构集体记忆有多种手段,包括再现、忘记和凸显,其中"凸显的手段非常有效,它使得迎合权力需要的某些事物被重点呈现,从而占据了民众的集体记忆空间"[3]。《功勋》中通过剧情、话语和符号的介质植入国家符号,并侧重国家符号积极向的情感化表现,以凸显宏大话语的全程在场,从而固化国家权威在观众想象共同体里的合法性。《功勋》主要从以下三个方面维持国家符号的全程在场:国家对英雄的召唤

[1] 盖琪:《中国当代影视艺术对英雄形象的建构及其价值症候》,《文学与文化》2013年第1期。
[2] 周海燕:《媒介与集体记忆研究:检讨与反思》,《新闻与传播研究》2014年第9期。
[3] James V. Wertsch Doc M. Billingsley, The Role of Narratives in Commemoration: Remembering as Mediated Action, in Helmut Anheier, Yudhishthir Raj Jsar, *Heritage*, Memory&Identity, London: Sage Publications, 2011, pp.25-38.

及英雄的无条件响应、危难时刻上级领导对英雄的救助，以及不断出现的代表权威的符号。

首先，在剧中，除申纪兰和袁隆平外，其他人物英雄事迹的开始都源自一纸国家或上级任命，如屠呦呦被要求加入523项目研究抗疟新药，孙家栋被钱学森点名担任人造卫星总设计师。而申纪兰和袁隆平也同样在事业发展的中期就得到国家的认可和进一步任命，如前者号召西沟村妇女解放的事被媒体曝光后，就被委任为互助会主任和人大代表，为全国的男女平权运动奋斗。需要注意的是，八位英雄对这种来自国家的召唤从来都是无条件地、发自内心地接受，如张富清即使有伤，也在支援祖国贫困地区的经济建设中拖家带口欣然前往，坚持了大半辈子。这种主动性强调了国家拥有合法性权威的地位，以及民众应该积极服从的榜样态度。可以说，没有国家对英雄的召唤，英雄也无法开发自身潜力或持续自己的能力，从而走上与共和国命运互相捆绑的道路。

其次，《功勋》中每当英雄面临毁灭性的打击和难题时，总会有上级领导站在公平客观的角度施与援手，但在这一行为被履行的场景中，双方的动作与语言又能让观众同时感受到一种来自友人的温情。《无名英雄于敏》单元，于敏为了给氢弹研制多争取一些超级计算机的使用时间，在上司兼朋友老郝的办公室里沉默地赖着不走，与老郝讨价还价，像一个赖皮的小孩子一样逼着老郝答应自己。而老郝也对领导故技重施，从而为于敏等人争取到关键性的时间，使得公式被计算机验证成功，氢弹理论获得了关键性的进展。这种"耍赖"式的相处方式同时也让人感受到二人温情的友谊。《申纪兰的提案》单元，秀芝难产中了四六风去世，全村人都将秀芝的死归结于女性怀孕期间干活所致，并进一步归结于申纪兰。在申纪兰怀疑自己，刚发展起来的妇女互助会面临解散的低谷时刻，县里的李华队长来到西沟村主持公道，调查出秀芝之死源自不科学接生的真相，还申纪兰清白，使得申纪兰倡导的平权运动得以继续下去。在调查期间，李华为了避嫌没有住在好朋友申纪兰家，申纪兰为此赌气，以及李华之后对申纪兰的耐心开导、为申纪兰念丈夫信等场景，都生动有趣地体现出二人的情谊之深。在这些场景中，国家权威先是被具象化为具体的某个上级领导，而这一人物又与主角有着知己般的情感联结，使得本来冷冰冰、带有强制意味的国家权威呈现出情感化的表达，观众也更容易产生强烈的情感认同，在潜移默化中被收编。值得注意的是，即使是科学家单元，其中也有三位涉及的奉献领域与国防高度相关，剧中也从未遗漏军人对科学家的帮助与保护作用，体现了全球化趋势和西方资本主义思想侵入下，对国家安全领域的重点强调。

最后，符号是人们共同约定用来指称一定对象的标志物，其包含外在形式和内在

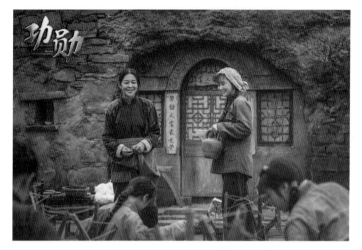

图3　申纪兰教女性纺织

意义的特征决定了它具有建构的作用，即能在可感符号与意义之间建立联系，并呈现于意识之中。而各种时间、空间和独特的历史记忆符号，能够表征一个民族的特殊之处，符号因此具有很强的教化功能。一定程度上讲，国家与民族认同感的建构就是一个创造符号、解释符号、革新符号、运用符号和使符号"物化"的过程。[1]《功勋》中也频繁地出现象征国家与民族的符号，如国旗、像章、纪念碑等，强调剧中人物对国家这一想象共同体的绝对信仰，并与剧外观众形成一种镜像的情感联结。比如《无名英雄于敏》单元，于敏在氢弹成功爆炸后久久无法平静，对着鲜艳的五星红旗，独自泪流满面，其他人则在不同的场合对着鲜艳的五星红旗庄严地敬礼；《孙家栋的天路》单元，人造卫星因为在每个系里增加了毛主席像章而超重很多，孙家栋顶着巨大的压力找到周总理要求换下，后者在思考后却说："大家对毛主席的热爱是对的，但是看看，人民大会堂这个政治上这么严肃的地方，也不是什么地方都挂满毛主席的像，有的地方是写了毛主席的字，但放在上面的地方都是很严肃的，得认真考虑什么地方能挂什么，搞卫星一定要有科学的态度。"最后卫星上唯一剩下的毛泽东像章却因为全局观和民族大义而显得比原来安在卫星上的数百个像章更加厚重。《默默无闻张富清》单元，年迈的张富清在众人的搀扶下来到革命烈士纪念碑前，对着纪念碑庄严敬礼。这

[1]　吴玉军：《符号、话语与国家认同》，《学术论坛》2010年第12期。

种象征国家的特殊符号往往会在剧情发展到情感高潮时出现，成为烘托气氛、强化国家在场性的关键一笔，进一步凸显宏大话语的全程在场，起到对观众情感认同上的暗示，进一步建构集体记忆。

（二）建构主体：英雄出自人民群众

尽管《功勋》塑造了八位品质事迹足以让人仰望的伟大英雄，但每个单元对群像不留余力地刻画和结局主题的升华，都反映出以历史唯物主义为导向的马克思主义英雄观，强调建构集体记忆的主体并不仅仅在于几个英雄个体，更在于千千万万的人民群众。英雄所做出的巨大贡献不可否认，但归根结底也是顺应和反映了广大人民群众的意愿和追求，对这种马克思主义英雄观的弘扬进一步凸显了《功勋》作为主旋律影视剧的价值导向作用。

马克思认为："人们自己创造自己的历史，但他们并不是随心所欲地创造，并不是在他们自己选定的条件下创造，而是在直接碰到的、既定的、从过去承继下来的条件下创造。"[1]马克思强调创造历史和建构集体记忆的前提是社会客观历史条件和群众基础。恩格斯同样认为，某个伟大人物在某一时间出现于某一国家是一种偶然现象，"但如果除掉这个人，随着时间的推移总会出现另一个代替者，无论是好是坏"[2]。这表明英雄虽然是人民群众中"偶然"的杰出人物，但也"必然"来自人民群众、来自社会，既肯定了英雄带头模范的关键作用，也没有忽视人民群众作为社会主体，对社会历史的基层作用。

《功勋》也或显性或隐性地表达了功勋不是一个人的成功，传达出建构历史与集体记忆的主体是人民群众的意识形态。显性传达主要是在单元结尾，借英雄之口，以语言台词和历史资料等介质直接而直白地向观众输出，达到聚焦主题的目的。比如《能文能武李延年》单元结尾，配合着历史影像资料，李延年的独白响起，达到剧情收尾和主题升华的效果。这段独白首先弘扬了中华民族在朝鲜战场上凭的是一股气："毛主席说朝鲜战场敌人是钢多气少，而我们是钢少气多。我们就是凭着一股中华民族不怕牺牲、绝不屈服的气，打败了侵略者。"接着郑重地陈述了自己所获的成就同样是千万战友的成就："我知道这个勋章，不是授给我一个人的，我只是一个代表，荣誉属于千千万万牺

[1] 中共中央马克思恩格斯列宁斯大林著作编译局：《马克思恩格斯文集》（第2卷），北京：人民出版社2009年版，第669页。

[2] ［德］马克思、恩格斯：《马克思恩格斯书信选集》，北京：人民出版社1962年版，第518页。

牲的烈士。"《无名英雄于敏》单元结尾，伴随着氢弹的爆炸，于敏在心中默念《后出师表》的独白响起，镜头扫过剧中几位同样对氢弹爆炸有贡献的科学家和军人对着国旗庄严敬礼，随后一行字幕出现在屏幕中央："核武器是成千上万人的事业，一个人的力量是有限的，你少不了我，我缺不了你，必须精诚团结，密切合作。——于敏"《默默无闻张富清》单元结尾介绍完张富清的功勋后，画面一转，数百位群像人物出现，伴随着画外音："自从批准成立中华人民共和国退役军人事务部以来，涌现出大批像张富清同志一样默默无闻却又默默坚守的老兵，他们来自人民、服务人民、回归人民、回报人民……谨以此剧献给深藏功名、扎根基层、为百姓服务的退役军人们。"这几段直接的独白和字幕出现在单元的结尾，将主题升华和落实到"英雄离不开群众，群众才是国家与社会的主体"这一点上，告诉观众《功勋》剧中的主角英雄仅仅是中国千万英雄的代表，整体的重要性远高于个体。而对这一主题的隐性传达则覆盖在剧情的各个层面，尤其是对"团队"存在的强调，突出英雄在完成伟业的过程中并不是孤身一人，而是有帮手在协同工作。如李延年身后是一整连七连的战士，于敏团队有十几位一起计算的同志，孙家栋在设计人造卫星之前先亲自召集了"十八罗汉"作为初始团队。屠呦呦和袁隆平的团队即使迷你，人数只有三人，但依然在后续故事的发展中逐渐壮大。最后即使屠呦呦因身体原因退出工作，不在前线，但从过往同事和领导的汇报中，也能发现即使此时没有屠呦呦，青蒿素作为医疗试剂的后续工作也依然在有序开展。需要注意的是，《功勋》在剧中对团队和群众基础作用的强调，并不是要消解英雄在历史发展中所起到的关键性作用，而是要将在西方英雄叙事中被弱化或忽视的人民群众拾回，强调英雄来自群众，英雄也要依靠群众，构建集体记忆的主体不是个体英雄，而是为此奋斗的广大人民群众。

（三）建构深度：召唤国家认同，维护共同体

"文化记忆是一个集体概念，所有通过一个社会的互动框架指导行为和经验的知识，都是在反复进行的社会实践中一代代地获得的知识，其固定点是一些至关重要的过去事件，不随时间改变范围，并通过文化形式或机构化延续。"[1] 文化记忆强调与集体命运相关的记忆，能够给共同体中的群众带来强烈的身份共同感和归属感，是国家建设的重要

[1]　简·奥斯曼、陶东风：《集体记忆与文化身份》，《文化研究》2011年第1期。

基础和力量。[1]在当代中国社会，主旋律影视作品是延续集体文化记忆的重要文化形式。在主旋律影视作品中，对国家认同的建构是其重要精神指向，主要体现在将关于国家的记忆、话语、符号等融入影视叙事中，使观众在被人物和故事打动的同时不自觉地产生国家认同感。[2]

《功勋》通过人物传记的单元剧形式，以英雄事迹为主线，串联起共和国建设漫长的历史中几个重要的事件节点，如中国的第一颗氢弹爆炸、第一颗人造卫星上天、第一艘核潜艇下海等，对历史做出了一定程度上的艺术加工，再现了一段段宏观视野上的集体记忆，引发观众共鸣。其中，勋章英雄奉献一生，在表面上呈现出其民族伟业复兴和自我价值实现的紧密捆绑；更进一步分解，这其实代表了国家符号的全程在场，对建构主体是人民群众的重点强调，则成功地将国家荣誉感与集体认同感联结在一起，达成维护国家共同体的最终目的。

四、单元剧在时代报告剧中的运作

（一）多导演协同促进电视剧快速高质生产

2020年年初，国家广播电视总局电视剧司提出"时代报告剧"的概念，随之诞生了一系列具有时代印记的电视报告文学，以剧情化的单元故事承载宏大的时代主题成为一种新样态。

为及时再现正在发展中的具有时代代表性的现实生活，展现时代进程与精神，时代报告剧可能面临相较传统电视剧更短的制作周期，剧本取材也相对受限，因此，为了在有效时间内迅速发掘并呈现出具有时代代表性的真人真事，拍出高质量文艺作品，提高制作效率，在国家广电总局电视剧司支持组织下，时代报告剧多采用联合化拍摄模式，力求以最快的速度和高质量的作品再现时代记忆，必然需要大规模的团队阵容。所以，由多个导演分别执导单元故事，与众多知名编剧、演员分别搭建班底，以拼盘式的作品呈现单元剧成为一种新的模式。单元切片式的叙事策略和以细节刻画为特点的英雄模范影视剧是这一阶段电视剧发展的重要表征，《在一起》《石头开花》《功勋》《理想照耀中

[1] 陆佳佳：《英雄想象·文化记忆·意识规训——"十七年"革命历史题材电影中的成长话语》，《当代电影》2020年第9期。
[2] 杨婕：《主旋律电视剧中的国家认同建构策略探析》，《电视研究》2021年第9期。

国》等一批聚焦重大主题的时代报告剧纷纷采用了单元剧结构。诞生于全民抗疫背景下的《在一起》采用纪实手法，每两集为一个单元，用十个单元讲述这次抗疫战斗中来自不同行业的普通人在抗击疫情期间的感人事迹，集中刻画由武汉医疗人员、全国各地援鄂医疗队队员、快递员、志愿者、社区服务人员、公安民警、武汉市民等组成的平凡英雄群像；《石头开花》同样以单元剧的形式聚焦扶贫工作的十大难题，讲述了基层扶贫干部和当地困难群众齐心协力战胜贫困的故事；《功勋》和《理想照耀中国》分别围绕八位中国功勋人物以及党和国家重要历史瞬间的参与者故事展开，共同表达对"忠诚、执着、朴实"的崇高精神品格的礼赞。

可以说，展现时代风貌、反映重大主题的时代报告剧，以全新的内核使单元剧焕发了新的生机，单元剧也因此承载了新的历史使命。在集体创作中，充分体现出上下协同的制度优势。此次《功勋》的创作在国家广播电视总局的支持下，八个单元分别由郑晓龙（屠呦呦单元）、康洪雷（张富清单元）、毛卫宁（李延年单元）、沈严（于敏单元）、杨文军（孙家栋单元）、阎建钢（袁隆平单元）、杨阳（黄旭华单元）、林楠（申纪兰单元）执导，可谓"集中力量办大事"，共同完成了一部佳作。

《功勋》首播于2021年9月26日，由东方卫视、北京卫视、浙江卫视、江苏卫视四台联播，网络平台优酷、爱奇艺和腾讯视频同步上线，总播放量10.65亿。据CM63城收视情况显示，每集平均收视率2.1%左右，创晚间黄金时段收视率第一，四家卫视平台收视份额基本齐平。一方面，在单元剧的创作模式下，故事剧情紧凑，囊括的元素更多，能够给整个创作内容带来质的提升。如今新媒体传播成为数字化时代重要的媒介传播形态，具有内容碎片化、话题性强、互动性强的特征，在当下主旋律电视剧的推广传播过程中被广泛运用。电视剧本身承载的内容宏大繁杂，而碎片化的信息传播则能让内容片段得到广泛而迅捷的传播，在短时间内迅速掀起关注热度，获取流量优势。单元剧相对独立且凝练的剧情更适合网络视频平台的传播，契合当下观众快节奏、高标准的观看习惯。另外，网络的普及使得电视剧影像更易于下载捕捉，观众可以通过对原剧剪辑、转译、改编、互动等模式，创建新的相关信息并发布在新媒体平台上，这时候作为信息接受者的用户又转变为信息的传播者，例如，在抖音、哔哩哔哩等短视频平台，观众对电视剧中高燃片段、搞笑片段的剪辑广泛传播，其中《无名英雄于敏》单元中，于敏的儿子于辛因充满童趣的台词和小演员的生动表演实力出圈，一则短视频在哔哩哔哩平台播放达400万次。

另一方面，从某种程度上讲，由于单元剧情节与人物的相对独立，也使得它相较于

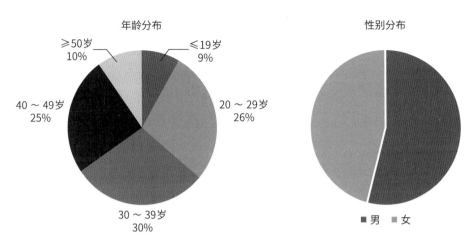

图4　百度指数《功勋》电视剧用户画像

图5　酷云每日收视走势

连续剧,更易因各种因素导致其热度与口碑随每个单元的结束与开始起伏不定。例如,《能文能武李延年》单元开篇便在收视上呈开门红景象;《默默无闻张富清》因内容过于琐碎,不少观众在观看时难以与剧情同频而失去了耐心;《黄旭华的深潜》因爱情色彩过重等原因,不少人选择跳过观看,在收视走势上体现得极为直观。

（二）新时代主旋律剧的全明星阵容

在罗兰·巴特的符号学理论视角下，图像也被视作一种可进行有意识编码的符号且有着深层的所指意义，我们能在多个层面对其进行意义解读。按照这样的思路来考察英雄模范剧中的图像修辞，我们可以透过图像表征的浅层内容而与"特定的生活方式、价值观念、情感诉求、历史记忆、生命哲学或身份想象建立某种象征性联系"[1]，使之成为集体记忆的重要组成部分。《功勋》的片头可谓别出心裁，在共和国勋章的照耀下，八位主演映着光辉徐徐走来，如时空穿越，如岁月流逝，逐步变成功勋人物的模样。人物脸上的纹路、光线的明暗、走路姿势与位置等细节都经过反复设计和修改，利用特效技术最终实现了剧中演员形象和真实功勋人物形象的完美融合，给人强烈的视觉冲击力，也在虚实转换间唤起观众与电视剧中角色的情感联结。

电视剧《功勋》在演员的挑选上格外慎重，广电总局给出四条标准：德艺双馨、形神兼备、演技高超、功勋本人同意。八个单元中，原型人物均由业内有较高认可度的演员出演，如由雷佳音饰演的于敏、郭涛饰演的张富清、黄志忠饰演的袁隆平，都在外形和演技上贡献了不少的记忆点。《屠呦呦的礼物》开播后，话题"#周迅屠呦呦角色适配度#"登上微博热搜，获得观众认可。为演好屠呦呦，周迅到中国中医科学院中药研究所学习科研实验步骤，还通过与屠老的同事聊天，了解其他人眼中的屠呦呦。在《申纪兰的提案》中，蒋欣接受采访时提到自己刻意晒黑以贴近人物，剧中演员也要学会使用纺车。全剧涵盖"老中青"三代演员梯队，既有陈宝国、奚美娟、丁勇岱等老戏骨，也有孙俪、李光洁、张颂文等中生代实力派，刘宇宁、林思意等新人演员也有参与演出，称得上是全明星阵容，实现了主旋律影视剧的市场化运作。对于出现在剧中的演员，无论戏份多少，观众对其演出精彩片段的讨论和二次传播一定程度上也助力了剧集破圈。例如，倪妮饰演的于敏妻子孙玉芹，在独自前往医院分娩的一场戏中，通过表情与肢体语言便将人物内心的隐忍与坚强表现得淋漓尽致，同时也引发女性作为妻子和母亲颇具话题性的讨论与共鸣；刘奕君饰演的钱学森，既要统筹大局，又要善于春风化雨，其台词节奏与肢体动作处理都偏缓慢，眼神却始终笃定，塑造出钱老温柔且坚定的形象，令人印象深刻。众多荧幕熟面孔联袂演绎，以优异的银幕形象诠释英模故事，带来收视号召力的同时也实实在在征服了观众，与主旋律影视剧的价值引领相得益彰。

[1] 毕娇娇：《电视剧〈功勋〉：讲述新时代的英雄故事》，《视听》2022年第1期。

总之，电视剧《功勋》经过宏大叙事的微观切入，英雄人物的丰功伟绩被微缩至点滴日常，高光下的日常生活片段对塑造人物起到了至关重要的作用，适当辅以人物童年片段的集中展示，强调其性格的同时也印证了他们一以贯之的精神实质。如此一来，拉近了受众与英雄人物的距离，使得功勋英雄们可信、可亲又可爱，让平凡和伟大两种特质交相辉映，相得益彰。

<div style="text-align: right;">（倪苗苗、张贝宁）</div>

附录：主创郑晓龙自述

整个创作过程，一头一尾是最难的。我在思考破题时实际上遵循了几个标准：

第一，有限的集数内对故事有所取舍。最初总局定的是每个人的故事拍五集，总共不超过40集。后来，我考虑到电视台的排播，经过协商，定为每人六集。篇幅有限，人物的阶段选取就变得特别重要，所以我的要求是尽量表现人物的高光时刻。

第二，这部剧一定要说清楚的是，他们为什么是功勋。首批共和国勋章颁给了这八个人，那么我们这部剧就必须给观众讲清楚，他们的勋章是怎么来的。

第三，要全部采用现实主义的拍法，按照真实的生活逻辑创作。"服化道"、场景、包括人物的语言，都必须真实反映出那个年代的特点，拒绝伪激情、伪崇高、伪忠诚。每个导演和编剧都有自己的想法和风格，我们尊重差异性，导演用插叙、倒叙、闪回都可以，编剧用个性化的剧本结构也可以，但现实主义的创作手法是最基础的统一要求。

其实，真正在剧本创作过程中，还是会出现很多问题。比如高光时刻，每个人对高光的理解就不同。《能文能武李延年》最初是从解放战争开始写的，讲述李延年如何成长为一个勇敢的解放军战士，然后又写他参与湘西剿匪，最后才是抗美援朝。但是，李延年最大的高光时刻其实就是在朝鲜战场的346.6高地上。正是那一仗，让他成为活着的国家一级战斗英雄。所以我认为，时长有限，前期的情节可以全部砍掉，单把抗美援

朝的故事讲透了就好。

不光是这样，我们还得给观众说明白，李延年有什么与众不同。他是指导员，是政工干部，但能文能武；他不是过往战争剧里那些总给战士提枪换鞋的政工干部，而是能在各个方面增强部队战斗力的指导员。比如我们设计了一句台词：信任也是战斗力。

《无名英雄于敏》最初的剧本是从于敏上清华大学开始的，后来也统统拿掉，直接从他接受研制氢弹的任务开篇，一下把时间跨度缩短到六年。我们将他塑造成一个勤恳做事的普通人形象，同时注入了更多的生活细节，比如喜欢听戏等。通过增添现实质感，弥补戏剧冲突的不足，所以这一单元比较润物细无声。

《默默无闻张富清》算是比较难的一个，因为他的功绩不像其他人那样轰轰烈烈，而且他作为解放战争中战斗英雄的事迹在近些年才被发现。所以我们就采用了一个回忆录的方式，讲述他在地方基层工作的事迹。通过片段式回溯，凸显这位功勋的伟大之处。

《黄旭华的深潜》和于敏的事迹有一定的相似之处，最初我想的是将其尽量类型化，把核潜艇的深潜时刻和黄旭华过去研发、设计潜艇的故事结合起来，一张一弛。比如，每一集的开头或结尾表现核潜艇在深潜时都会发生一件气氛紧张的事故，然后是一段对应的回忆，最终是人们将事故完美解决。但是由于各种复杂的原因，最终没能完全实现。成片里我们保留了一部分的想法，仍是两相对照，但戏剧性和交融感就没那么强了。

《申纪兰的提案》从名字上就能看出来，这一单元可不仅仅是告诉你她是几十年的全国人大代表，而是她作为劳动能手和人民代表干了哪些事，比如前面提到的男女同工同酬，组合起来，同样是一个生动的故事。

《孙家栋的天路》最先定的名字是《屡败屡战孙家栋》，他是中国航天史的亲历者，是中国人造卫星技术和深空探测技术的开拓者之一，从事航天工作六十年来，主持研制了45颗卫星。这个人物的破题方式有些特殊，我现在还不能剧透，但这个单元的戏剧冲突和探索方面的问题，应当不会让观众失望。

《屠呦呦的礼物》是我执导的单元，我发现这个人物十分有特点，是一个非常极致的人物，比如她做事特别专注。到了什么程度呢？比方说你俩是同事，在路上见到之后跟她打招呼，她都不会理你的。不是因为高冷，而是她没看见。就算你住在她对门好多年，想让她认识你也很难。她有一个自成一方的小世界，或许正是由于这种专注，才让她发现了青蒿素，成为首获科学类诺贝尔奖的中国人。

《袁隆平的梦》有新鲜感,更多展现了这位"杂交水稻之父"不为人知的一面,比如他和母亲的关系。再比如,他是如何成长的?又是如何被国家发掘的?相信这些情节能带给观众一些新奇的感受。

(节选自《郑晓龙:八组人物,八种破题》)

2021年
中国影响力电视剧分析案例四

《叛逆者》

The Rebel

一、基本信息

类型：谍战剧

集数：43 集

首播时间：2021 年 6 月 7 日

播放平台：CCTV-8、爱奇艺、央视网

豆瓣评分：7.7 分

二、主创与宣发信息

编剧：李晓明、秦雯、周游、李汝俏、张斌、关景峰、陈婷

原著：畀愚

导演：周游、郝万军（B 组）

总制片人：王浩、杨蓓

制片人：卢美珍、李婵

发行人：王晓燕（总）、梁丽华（海外）

主演：朱一龙、童瑶、王志文、王阳、朱珠、李强、张子贤、姚安濂、袁文康

摄影：赵默、李奇星、张勇（B 组）

剪辑：王学伟

录音：胡伟

美术：邢筑渊、周晶

灯光：许万飞

配乐：张镒麟

道具：朱建新

造型指导：陈同勋

服装设计：刘伟强

出品公司：中央电视台、北京爱奇艺科技有限公司、新丽电视文化投资有限公司

三、获奖信息

第 4 届初心榜"年度影响力电视剧"

第 32 届华鼎奖中国近现代题材电视剧最佳男演员（提名）

2021 年名人堂年度人文榜·剧集榜前十

影视榜样·2021 年度总评榜年度创新剧集

"叛逆"书写与革命影像创新表达

——《叛逆者》分析

由中央电视台、北京爱奇艺科技有限公司、新丽电视文化投资有限公司共同出品的同名小说改编谍战剧《叛逆者》，以20世纪三四十年代为背景，聚焦旧上海地区的情报斗争，讲述了一名怀揣"报效中国"远大理想的有志青年弃文从戎后，在共产党人为国为民和大无畏的牺牲精神的感召下，经过一系列艰苦斗争与生死考验，对国民党内部乱象和当时中国人民的苦难有了更深的思考，对共产党人的信仰和追求有了更深的了解，最终成长为一名真正的优秀共产党员的故事，呈现了一名爱国青年的信仰建构之路。《叛逆者》沿着个体化成长叙事，使时代下的家国命运同个人理想的坚守互为参照，透过林楠笙的成长弧光，窥见共产党人坚守信念的伟大革命精神。

2021年6月7日，《叛逆者》在CCTV-8电视剧频道黄金档首播，并于爱奇艺和央视网同步播出，综合国家广电总局的收视率监测、调查系统"中国视听大数据"发布的2021年度收视报告分析得出，《叛逆者》自首播后，热度居高不下，收视率迅速突破1%，播出时连续20日稳居CSM全国收视率同时段排名第一，获得平均1.572%的单集收视率，占到2021年度收视份额7.045%，最高时达至9.200%，并居于2021年黄金时段电视剧收视率排名第八位。此外，《叛逆者》在2021年度黄金时段电视剧回看用户规模排名第十四位。除了在主流电视台上的出色表现外，《叛逆者》更是凭借精良的制作形成良好口碑扩散至网络，豆瓣网开分高达8.4分，爱奇艺站内热度值更是突破9000，全网热搜共计428次，与该剧集相关的微博热搜总榜上榜145次，主题阅读量高达61亿余次，百度指数、微博指数与微信指数均取得较为出色的成绩，在猫眼、骨朵、德塔文、vlinkage、云合、灯塔等专业电视剧集平台均蝉联十数日的榜单第一。另外，《叛逆者》还入围2021年度豆瓣评分最高话语剧集TOP10。无论是讨论热度还是数据表现，均表明《叛逆者》足以成为年度国产谍战剧中最具影响力的作品之一。

谍战剧作为一种较为成熟的国产类型剧，本质上是需要承担意识形态传播责任的主旋律电视剧，其艺术性、商业性以及政治性的平衡情况往往会成为影响观众喜爱度与市场表现的重要因素。电视剧《叛逆者》以"叛逆"为名，上演了一部群像式叛逆的年代传奇大戏。从微观层面看，"叛逆"指故事中的人物叛逆：一是林楠笙、顾慎言等国民党人在身份和信仰上转投共产党人的"叛逆"；二是指以陈默群为代表的某些国人在危难之际为求自保不惜投敌叛国的背叛；三是指以蓝心洁、朱怡贞为代表的女性抛开身份地位、性别等外因，在家国临难之际不畏牺牲的身份"叛逆"。从宏观层面看，"叛逆"是在类型和主旋律叙事创新表达上的叛逆，即作品高度尊重艺术规律，没有一味地迎合市场而盲目注入搞笑、戏谑、偶像等年轻化元素，反而以高度严谨的态度，完成了对理想细致入微的摹写，对典型人物进行了反类型创作。

因此，本文将围绕人物设定、类型创新、产业营销与意义价值四个方面对《叛逆者》展开分析，试图解读其艺术旨趣，总结经验教训，把握谍战类型剧的创作动向。

一、人物叛逆：从新历史主义小说到革命叙事的影像改编

从文学改编的角度看，小说《叛逆者》体现出浓厚的精英主义历史表达感，具有高度人文主义关怀和社会观察的特征。但作为影视剧，尤其是谍战类型剧，《叛逆者》承担的不仅是对小说影视化搬移的职责，更应平衡其艺术性、商业性及政治性。新历史主义叙事范式的故事文本，被选择性地移植到以选择革命信仰为主旨的影像中，在人物改编上有延续、有创新。电视剧《叛逆者》的人物书写主要呈现以下特征：第一，通过弧光建构弱化原著人物的命运悲剧性；第二，以革命叙事范式重置原著人设；第三，塑造了以身份认同为基础的群像式叛逆。

（一）人物悲剧性的弱化

与小说相比，人物在影视化改编中体现出哀而不伤的特点。小说人物在某种程度上被赋予命运悲剧的色彩，无论是林楠笙、顾慎言、朱怡贞、蓝心洁还是孟安南都不可避免地成为特定历史时期下无法掌控个体命运的悲剧性角色。小说里，顾慎言并未建构稳定的身份认同；孟安南也遭遇身份认同的困境，他挣扎于对自己有再造父母之恩的国民党阵营顾慎言与坚定共产主义战士的亲生父母间的矛盾；林楠笙的结局更是让人扼

腕，恩师顾慎言在江边自尽，特训班的朋友左秋明落入敌手后自我了断，曾经的同事和互相扶持的妻子均死于任务中的意外，因为战争他失去了所有亲人，也没有朋友，甚至自己也是拖着病体残躯静静地面对死亡。但经过影视化改写后，创作者通过高度聚焦满足观众期待视域的弧光建构，以及拟态现实的视听语言运用，弱化了原著的悲剧性色彩。成长和转变成为贯穿全剧的核心线索，借助成长的叙事模式，《叛逆者》完整展现了林楠笙觉醒的心路历程，而这一过程又与其共产主义信仰从萌芽、滋长、确立到坚定具有同构性，从而使原著里人物个体命运遭遇历史偶然性裹挟的悲剧特征，被移植为年青一代在特定历史境遇中的必然选择。

首先，所有人的牺牲最终都成为林楠笙信仰朝圣路上的正义性事件。当他终于完成身份转换和信仰跃升时，满足观众期待视域的人物弧光建构，在一定程度上弱化了原著人物的悲剧性色彩。重要的是，观众对林楠笙的身份转换存在期待视野。"期待视野"是指接受者由现在的人生经验和审美经验转化而来的关于艺术作品形式和内容的定向性心理结构图式。之所以说观众对林楠笙的信仰跃升有特定的想象，一是因为长期观看国产谍战剧的观众早已形成"主角必然走向光明"的主旋律表达共识，因此对原始身份是国民党特务的林楠笙会无意识地产生确定性期待；二是因为创作者有意建构"成长型主人公"的叙述模式，以人为核心，身份转换成为贯穿全剧的最大悬念之一。观众既希望他快快转换身份，又想看到细节过程，同时还担心身份转化后剧情"注水"，这样的矛盾心理给观众带来陌生化的新奇观感。观众一方面喜欢沉稳克制又有些青涩可爱的林楠笙，但另一方面又因他不断为特务处破获共产党的机密任务而感到紧张，不希望他太聪明、太努力。同时，创作者在类型叙事上的反类型创新，也加深了观众的期待。如故事前半段，朱怡贞与林楠笙的相恋及"希望这个国家更好"的信仰共鸣，使观众不断猜测他是否会因为爱情转换阵营，但《叛逆者》避开了诸多披着谍战面纱谈恋爱的"新谍战偶像剧"中的争议桥段，使爱情戏化作增加林楠笙痛苦与挣扎的砝码，而没有成为他弃暗投明的激励事件。忠于原始身份的设定既保留了叙事上的逻辑合理，同时又大大增加了观众对林楠笙的人物好感，进而更期待他的信仰跃升之路。

当观众对林楠笙的成长弧光有足够期待后，其他角色的牺牲都被升华为满足历史正义的必然性选择，人物命运的悲剧本质被革命大义所掩盖。一是革命前辈的大义牺牲。陈默群之后，潜伏在上海区的地下党顾慎言（代号"邮差"）成为林楠笙成长路上的"第二导师"。林楠笙因放走叛变的陈默群被关禁闭室，顾慎言的谈话点出他内心的焦虑，也在他心里埋下信仰转换的种子。顾慎言一针见血地说："你此时的难过不是因为

图1 林楠笙与朱怡贞"重逢"

陈默群叛变,而是你彷徨了,你怀疑你的信仰和方向出现了错误。"他鼓励林楠笙"为这个国家尽一份力"的信仰方向从来都不会错,只是"不应该依附于任何一个人,信仰必须在实践和战斗中得到检验,方能坚定"。尽管此时的林楠笙并未因此产生离开国民党阵营的念头,但在往后的斗争中,他与顾慎言因共同的革命理想走在一起。当顾慎言为了革命大义自我牺牲、将"邮差"身份交给林楠笙时,新"邮差"承继了老"邮差"的使命担当,观众在心理上对革命英雄的唏嘘敬佩稀释了人物牺牲的悲剧性伤感。二是好友左秋明为革命献身。如果说在香港广播里听见的《论持久战》是重振林楠笙的解药,那么在昔日同窗左秋明牺牲后,得知其地下党的真实身份就是动摇林楠笙阵营转换的助推剂,因而左秋明的死亡也成为必然性事件。尽管林楠笙最终加入共产党的导火线是他在重庆目睹的后方腐败,但无论是左秋明、顾慎言、纪中原还是其他革命英雄的牺牲,都是为了建构林楠笙成长弧光这条叙事线的正义性选择,因此观众尽管唏嘘,但也能接受其背后的必然性。

其次,拟态现实的视听语言为观众创造了哀而不伤的想象空间,开放式结局弱化了人物悲剧性。在香港时,左秋明为了掩护战友牺牲自己,剧作上使用了"有变化的重复":画面再次来到香江之畔,与之前两人多次于此谈论"中国必胜"不同,此时只有林楠笙孤独地坐在长椅上。但左秋明的牺牲没有使画面陷入阴暗沉郁,相反,一道象征着希望的微光以拟态现实的方式出现在画面右侧,整个画面明亮而梦幻,它笼罩着林楠

图2 《叛逆者》人物关系图谱

笙、笼罩着香江、笼罩着大地，似是对某种来自延安的光明的隐喻与呼唤。左秋明的牺牲在此刻被升华为象征千千万万投身革命事业的英雄先辈，林楠笙孤独幸存者的悲剧本质也被昭示为朝圣路上的必然经历，唯有接受方能成长。

还有结尾处，林楠笙和朱怡贞在枪战中纷纷中弹落水后走散。随着解放战争的胜利，林楠笙迫切地请求组织寻找朱怡贞而未果，最后，穿着解放军军装的林楠笙在春晖小学的教室里，看见了正在弹钢琴的朱怡贞。此时的朱怡贞宛如十数年前两人初见时的学生模样，她扎着两根麻花辫，笑容青涩美好，一道暖光打在朱怡贞脸上，教室的空间环境也因柔光投射而极具梦幻色彩。此时，林楠笙历经沧桑、满是疲态的脸上笑中含泪，在这留白式的无台词表演和钢琴声中，观众被"情感询唤"，希望这一切都是真实的。而后，林楠笙听到与朱怡贞相似的声音，以及两人穿着解放军军装和孩子们一起唱《送别》，这如梦似幻的场景却带着不言而喻的残酷悲剧指涉。观众为两人在时代洪流中跌宕起伏的爱情故事而唏嘘，同时更体会到在个体命运与家国命运同构时，革命先辈的不易。

（二）革命叙事下的人设重置

人物设定上，电视剧《叛逆者》以革命叙事改写了原著新历史主义小说的叙述范式，使人物在寻求革命信仰的主旨下，获得身份转换的历史正义性。小说重在还原特定历史背景下人物的多元性、复杂性和不确定性，但影视改写时则将落点移植于林楠笙政治身份叛逆的心路历程，稀释了人物一体两面的复杂特征。[1]

最先关注的，是主人公林楠笙的"纯洁化"改写。原著中的林楠笙形象亦正亦邪，生活上较为放纵，与影视剧里纯净善良、情感克制的林楠笙截然不同。首先是林楠笙的初心被纯洁化：小说里林楠笙的政治觉醒并非主动寻求的结果，他是在多方力量裹挟推动下，偶然走向"叛逆"之路。第一个推动力量是他对共产党人朱怡贞的爱恋，为了保护朱怡贞，他违背了身份原则。这一点在电视剧中也有所体现，当朱怡贞被抓进特务处、临难之际，林楠笙的"最后一分钟营救"销毁了坐实朱怡贞共产党身份的证据。但对于爱情推力，电视剧创作者克制地止步于此，并未让林楠笙因此出现身份动摇，反而使得这段感情蒙上社会身份与心理身份背离的悲剧性色彩。第二个推动力量是林楠笙对亲情的珍惜，民族大义、人道主义等宏大的革命话语无法说服他提供情报，反而是左秋明的意外牺牲和信仰选择触动了林楠笙，使他开始重思自身处境。一言以蔽之，书中的林楠笙是更贴近人性本体的、复杂的圆形人物。但电视剧里的林楠笙则被赋予历史使命，他从出场就带着"报效中国"和"让这个国家更好"的民族大义与革命初心，那么走向共产党阵营只是时间问题。另外，细看之下我们会发现林楠笙的男性欲望是被刻意剥离的：小说里的林楠笙是花花公子，与朱怡贞、蓝心洁均有感情故事，但电视剧里林楠笙的情感关系被改写得非常纯洁，他与蓝心洁始终只是施恩者与受恩者的朋友关系。同时，林朱恋也以克制的深情守望取代了轰轰烈烈，二人最激烈的肢体接触也只是林楠笙从背后短暂地抱住朱怡贞。"林楠笙的身体与欲望遵循福柯所说的'规训与惩罚'原则，主体被建构成'守纪律的'或者温驯的'身体'，臣服于现代文化统治无处不在的身体控制。"[2] 最后，小说中林楠笙大量的灰色行为也被剔除，比如他与日本人的情报交易、借助日本人保护朱怡贞等灰色行为均被删除，并且对林楠笙杀人的情节也有意避开，为观众建构了一个具有高度道德感和完美人性的主人公。

接着，是重要人物顾慎言的重新设定。小说中的顾慎言是位于灰色地带的中间人

[1] 童娣：《对新历史小说叙事范式的置换与改造——论〈叛逆者〉的电视剧改编》，《当代电视》2021年第10期。
[2] 同上。

物，他并未如电视剧那般建立坚定的信仰，他的悲剧性也在于此。但是在电视剧中，顾慎言被一元二分为陈默群和顾慎言，前者是贪生怕死、心思缜密的特务处站长；后者是优秀的地下党工作者"邮差"。二人先后成为林楠笙的两任"精神导师"，这样的内在联系也是为了合理化林楠笙的身份转换和信仰跃升。林楠笙视陈默群为伯乐，是陈默群将他从特训班带去上海，于是林楠笙从一开始就默认两人对救国救民有信仰上的共识。尽管偶有质疑其手段的非道德性，但并未强作坚持，直到陈默群投靠日本人沦为汉奸，林楠笙迎来信仰上的第一次崩溃，也为其后来加入共产党阵营埋下伏笔。而顾慎言也正是在此时以接续"精神导师"的身份进入林楠笙的生活中，并告诉他"信仰不应该依附于任何人"，为其指明道路方向。

细看之下，电视剧还采用了去繁化简的策略重置人设。朱怡贞、孟安南、纪中原、蓝心洁在原著里的设定均与电视剧存在较大差异，改写的关键在于清晰保留林楠笙的成长线与林朱恋的感情线，尽可能在保持艺术欣赏性的同时去除其他的支线，从而精准传达林楠笙信仰跃升的主要信息。比如，原著中朱怡贞和林楠笙的师生恋往事被删除，将其转化为一场由陈默群策划的政治阴谋，强化了林楠笙与朱怡贞在身份阵营上的对垒；书中朱怡贞和纪中原的夫妻关系也被删除，两人变成纯粹的上下级关系，纪中原是朱怡贞和林楠笙革命路上可敬的前辈，纯洁的革命情谊又进一步缝合了影片的主旨；蓝心洁同林楠笙在小说中的爱情线也被剥离，电视剧里两人始终保持着纯粹的友谊，危难时能互相帮扶，但也仅止于此。这既贴合了林楠笙隐忍克制的性格设定，又升华了林朱恋的感人性；另外，孟安南在原著中是个出彩的悲剧性人物，他始终挣扎在国共两个阵营的裂痕中，但是在电视剧里被改写为提线木偶式的功能性人物，他之于剧情的功能性作用正如其角色身份的"棋子"属性。

（三）身份认同困境下的群像式叛逆

身份认同是西方文化研究的重要概念，是主体对自身的认知和描述，"身份"一词揭示的是生活在社会中的个体与社会的关系，身份认同可以看作个体对自我身份的确认、对所归属群体的认知，以及所伴随的情感体验、行为模式进行整合的心路历程。身份的冲突与转换不可避免地会给人带来痛苦与挣扎。在电视剧《叛逆者》中，最突出的便是角色的身份认同困境，创作者在局部保留小说中人物社会身份与心理身份矛盾性设定的同时，以寻求革命信仰为主旨，使所有人或主动或被动地走向与其原始身份相悖的阵营，将叛逆呈现到极致。无论是主线人物林楠笙和朱怡贞，还是副线人物顾慎言、左

图3 蓝心洁于乱世中求生存

秋明和陈默群,都遭遇了身份、背景和立场的夹击,经历了特定历史阶段下的挣扎与选择,并最终走向对立阵营,完成了剧中群像式叛逆的身份表达。叛逆不仅停留在表面上从一个阵营到另一个阵营的敌我冲突,更深挖了叛逆的本质,即从一个信仰到另一个信仰的自我冲突,传达了人物对自己质疑、否定、寻找到再确立的痛苦过程。身份认同的过程越痛苦,最终完成的信仰跃升可信度越高,越能引起观众共情。

剧中最突出的叛逆关系,是林楠笙从国民党走向共产党的身份转换。成长型主人公的设定,在叙事上采用"天真—诱惑—出走—迷惘—考验—失去天真—顿悟—认识人生和自我"的结构,完成了国民党阵营下特务林楠笙成长为坚定的共产主义战士的过程。表面上看是情节推动成长,时代背景和历史事件裹挟林楠笙使其出现转换,但本质上是以人为核心,情节成为性格的铺垫。叛逆的本意是指有背叛行为的人,具有贬义色彩,但显然林楠笙的叛逆是极具英雄主义色彩的,因为他"让这个国家更好"的初心始终被强调,因此从国民党走向共产党也绝非传统意义上的叛逆,而是走向光明和正确道路的正义性升华。

其次,现代化女性形象的身份叛逆也值得思考。朱怡贞的勇敢聪慧、自信独立和蓝心洁的自由不羁、自信果敢,都是现代化女性形象的特征。首先是朱怡贞从千金大小姐走向革命战士的角色叛逆。她本是上海金融大亨唯一的掌上明珠、资本家大小姐,却毅然投身于"推翻充满苦难的旧世界"的革命运动中,她冒着生命危险加入中国共产党,

并长期从事地下工作。她曾因爱情冒险策反林楠笙而给组织上带来重大危险，但在此教训后，她做到了将理性置于个人情感之上，尽管后半部分朱怡贞的隐忍克制存在完美概念化的局限，但总体来说，朱怡贞的叛逆性色彩是鲜明的。其次是蓝心洁从普通人到革命义士的身份叛逆。蓝心洁在出场时是个风光的舞女，她不曾因自己的身份感到自卑或困扰，相反，她的自信、清醒成为圈粉的现代性元素。在影片的前半段，蓝心洁只是一心想要独善其身的普通人，但命运不停地考验，让她先是失去了丈夫，后与最在意的儿子分离，重返舞厅也从曾经对风月世界的好奇转变为谋求生路的"不得不"，最后儿子因流弹误伤而丧命则成为她叛逆的激励事件。如果说在故事开始时，蓝心洁为林楠笙完成任务只是出于金钱交易和若隐若现的家国担当，那么在她的生命收尾时，为了帮助林楠笙完成任务而引弹自爆，则是其人性升华的重要一笔。《叛逆者》透过蓝心洁的叛逆生动展示了普通人在历史洪流裹挟下的中国精神和人性闪光点。但是，从叙事视点的设置来看，《叛逆者》中女性形象的呈现仍然没有完全摆脱迎合男性审美定式的性别符号编码，某种程度上还是以男性的目光和欲望剪裁而成的影像幻觉。

同时，林楠笙与朱怡贞的爱情也具有叛逆色彩。首先，他们的叛逆在于身份对立却萌生了爱情。故事开始，两人在身份上就分属不同阵营，为这段爱情悲歌赋予了矛盾的时代特点，他们的相爱也注定是一段叛逆关系。原著中，林朱恋始于师生情谊，但在电视剧里，两人相识相爱缘于陈默群的政治阴谋，这也意味着二人的对立关系从一开始就是被确定的。其次，他们的叛逆还在于，因为共同的价值观和人生信仰建构出的爱情，历经十数年依然存在，并最终走在一起。他们刻骨铭心的爱情与风云变幻的时代背景紧密相连，甚至成为国共两党关系的微观映照。

顾慎言从出场就完成了他的叛逆转换，成为潜伏在上海区的地下党战士。他是黄埔军校第五期的优秀毕业生，是屡立战功的何应钦爱将，有着优异的出身和"光明前途"，却坚定地走向共产党阵营。在某种程度上，中年顾慎言与青年林楠笙形成了镜像关系。雅克·拉康的镜像理论揭示了自我的产生，往往需要经历将自身形象当作他者，到他者自我，再到自我的认知过程。因此，人只有通过对他者身份的认识，才能找到其身份的真正归属。顾慎言的成长路径与林楠笙的觉醒之路形成映照，当新老"邮差"的身份交接完成时，这对镜像关系也得以最终完成。[1]

最后，是剧中代表当时一批国人现状的"背叛者"——陈默群，也是游走于日伪和

[1] 田晔：《谍战剧〈叛逆者〉的叙事策略与价值实现》，《当代电视》2021年第8期。

国民党之间的投机主义者。他的叛逆是充斥着贬义色彩的背叛。陈默群是虚构人物,但他的名字实则由三个真实大汉奸的名字拼凑而成,即臭名昭著的陈公博、丁默邨和李士群。名字作为一种符号表达,在设定上就暗示其道德上的卑鄙化、精神上的阴险化和命运上的毁灭化。剧作上使用"有变化的重复"技巧,在开局就暗示了他的叛逆之路:从陈默群拿着池田英介等日本特务的照片,严正交代下属"记住,他们是敌人",到他为求自保,贪生怕死地投靠日本人并残害同胞,再到他最终被正法,苦苦挣扎却只得到潦草收场的人生结局。

二、类型叛逆:谍战剧的程式续写与类型创新

谍战剧是我国诞生最早的类型剧之一,多取材于抗日战争、国共内战和中华人民共和国成立初期的时代背景,重在表现优秀共产党员坚定的爱国信仰,是讲述其智斗国内外、党内外反动分子和社会敌对势力的主旋律故事。谍战剧在人物设置、叙事结构和价值观表达上均有一定程式,但历经了四十年的升华与打磨,传统的叙事模式与单一的悬念设置已无法满足观众的审美期待,因而谍战剧也不再拘泥于单纯的悬疑推理类文本。《叛逆者》以林楠笙为主视点,聚焦其个人成长和身份转换,通过时间上的纵向变化结构线性叙事,以地理空间上的横向挪移展示了半部中国革命史全景,同时在谍战剧的类型元素上也有程式续写和出彩创新。

(一)纵向时间塑线性结构

《叛逆者》以真实的历史背景架构虚拟故事,纵横交错的时空关系展现了人物的成长历程,在虚实互文间完成了个体小我与家国大我同构的革命精神传递。[1] 该剧跨越了土地革命、抗日战争和解放战争的历史阶段,以纵向的时空关系结构了一个线性故事,展现了自1936年至1949年的半部中国革命史,将人物的命运走向和生命抉择置入不同时空阶段,呈现出特定历史境遇下人们的必然选择,体现出谍战剧鲜明的主旋律立场。

通过对纵向时间进行切割,《叛逆者》以板块式分段发展,将林楠笙信仰跃升和身份转换作为贯穿全剧的核心悬念串联了三个历史时空。

[1] 王同媛:《红色谍战剧〈叛逆者〉多维创新解析》,《电视研究》2021年第7期。

开局是快节奏的硬核谍战。故事始于1936年土地革命战争末期，红军结束长征抵达陕北，西安事变尚未爆发，国共第二次合作还未开始，国民党复兴社特务处仍然在上海疯狂搜捕中共地下党。复兴社上海区站长陈默群手段强硬、心思缜密，再加上他从特训班精心挑选带回的林楠笙，在两人的合力下，几乎多次触达共产党的核心机要，让观众提心吊胆。好在潜伏于上海区的地下党顾慎言每次都棋高一着，屡屡化解危机转危为安。初出茅庐的林楠笙面对教父般的陈默群可以说是死心塌地地追随，即使在任务中爱上学生里的共产党朱怡贞，林楠笙还是将获得的情报毫无隐瞒地如实汇报给上峰陈默群。这也几乎为朱怡贞带来杀身之祸，尽管危急关头林楠笙偷偷为她销毁了坐实其共产党身份的证据，但也只是出于个人情感，而非对共产党阵营的认同。在这一段落，林楠笙对自己的身份和信仰毫无动摇，哪怕他与陈默群在处理问题的具体手法上已初现道德原则上的分歧，但林对陈依旧是没有异心地跟随。

中局发生在抗战时期，通过高密度叙事、高浓度历史信息和高饱和度情感建构了林楠笙弃国投共的全过程。淞沪会战爆发，上海沦陷，被日军占领，林楠笙所在的特务处同年改组为军统局，军统局上海区转入潜伏状态。随着国共第二次合作到来，这本是联手抗日的救国良机，然而日伪顽三股势力时而勾结时而对抗，制造了一个充斥着投敌叛国、卖友求荣行为的乌烟瘴气的世界。在铲奸除恶的过程中，升任行动队队长的林楠笙逐渐对王世安的无能领导感到不满，对他贪生怕死、不顾下属死活的品性无法认同。历经八年四地的辗转，林楠笙越发看清国民党贪婪腐败、长于内耗的真面目，辅以昔日同窗左秋明、昨日爱人朱怡贞和信仰导师顾慎言的精神感召，林楠笙最终完成了他的身份转换。这个转换不仅是他从国民党走向共产党，还包含了从老"邮差"顾慎言处接棒而来的新"邮差"身份。

终局发生在解放战争时期，国共阵营的矛盾再次被摆在台面上，已是共产党身份的林楠笙重返上海，与王世安展开最后较量。在此阶段，林楠笙褪去了初时的青涩和成长的迷茫，已然一副"职场老油条"的模样，与此同时他还是一名出色的地下党工作者。陈默群埋下的种子孟安南在这一阶段屡次掀起大浪，危机四起，林楠笙最终克服多方困难出色完成任务，但也失去了许多重要的亲人朋友，最终走向孤独幸存者的结局。

（二）横向空间展革命全景

电视剧的叙事空间是情节发生地，空间中充满各种具有寓意性的意象、符号、声音和画面，不同的文化符号在特定文化版图上交织博弈。"叙事空间是叙述话语的一个组成

部分。"创作者通过各种时间意象、人物意象和文化意象等具有符号化意义的空间形象来完成叙事,既是对其内心创造性构想的呈现,同时也为观众创造了一个象征性空间。如学者李城所言,谍战剧中的叙事空间是联结创作者与接受者的中介桥梁,是凝结了一定主体意识的庞大叙事文化时空。[1]《叛逆者》正是通过多重空间关系完成其叙事。

第一,"地上"和"地下"的身份空间。对于谍战剧,人物的特工/间谍身份是支撑故事发展的重要叙事符号。地下是特工活动的主要空间,是其以隐秘身份潜伏在敌对势力主导范围内进行活动的意象空间;地上是权力上占据主导优势的统治者的活动空间。前者决定了空间符号的深层指向,后者牵引符号的显在流动。《叛逆者》中有趣的是,地上和地下的关系始终处于流动状态,处于主导地位的空间支配着从属空间,也预示了革命力量的强弱对比,从而影响整个叙事空间内情节的跌宕起伏。宏观来看,特务处(后改组军统局)在上海经历地上—地下—地上的转变,共产党也有地下—地上—地下的流动;微观来看,身份阵营和个体感受也是不断变化的。前有顾慎言潜伏的双重身份,后有陈默群的投敌叛变和林楠笙的弃国从共,人物的黑白和身份空间始终在发生变化。进一步看,地上和地下的流动又始终嵌于历史川流不息的长河中,土地革命、抗日战争、解放战争的时代背景承载了不同的革命空间。

第二,叙事的地理空间。《叛逆者》以林楠笙的个体经历串联了南京、上海、香港和重庆四个城市空间,与历史上的地理空间形成互文,对观众形成革命记忆的情感询唤。地理空间具有现实的历史空间指涉意味,也具有抽象的诗意空间指涉,不断变换的城市空间成为剧中人物性格多维展示及剧作哲理内涵生动表达的显性土壤。从南京特训班到上海复兴社特务处,从香港日军医院到重庆国民政府,再重返上海,历经十三年,横跨四个城市,林楠笙的个人成长史与抗战史同构。值得一提的是,除了《叛逆者》,在众多其他谍战剧中,都能看到上海被作为故事发展的中心点,情节以上海为轴心向外辐射,使其成为造梦所指,如早期的《黎明之前》《暗算》《红色》和近些年的《伪装者》《麻雀》《和平饭店》。创作者将旧上海的符号系统广泛运用于谍战文本内,但某种程度上这套符号系统却存在过度开发的状况,包含其中的符号子集,如精美的旗袍、复古的西装、黑色老爷车、歌舞升平的夜生活、戴着草帽的人力车夫等元素均被复制性挪移。因此,一方面,创作者费尽心力的建构满足了观众的空间想象;但另一方面,如此符号堆砌的场景氛围又不可避免地存在一些艺术想象而失去历史真实感。

[1] 李城:《21世纪中国谍战剧的空间建构与审美取向》,《西南民族大学学报(人文社科版)》2016年第7期。

(三)类型元素的延续与创新

第一,"弑父"的延续与创新。在谍战剧中,间谍/特工受制于间谍组织,"父权"的在场性往往无法回避。"父令子行"的叙事关系被弑父模式所解构,并转向"寻找自我",从而建立起回归人本的新价值体现。[1] 弑父是文学批评中常见的概念,从《俄狄浦斯王》到《圣经·旧约》中的父子冲突,再到《卡拉马佐夫兄弟》后西方文学直截了当的弑父情节,弑父早已不仅仅是对父亲生命的剥夺,而是对父权社会下,"父"背后隐喻的权力结构和秩序的推翻。弑父本质是"对某种父权式专断和僵化的秩序法则产生出感情上的离合性(与亲情性相对)、心理上的本能抗拒以及由内在恐惧所衍发的文化防卫机制,从而以逼视的姿态表现出对其的决绝意识和审丑化处置"。在电视剧《叛逆者》中,陈默群与林楠笙暗含着"父子"关系,因为陈默群代表的更高权力组织,对林楠笙存在引导、驯化的能力,自陈默群将其从南京带到上海起,他就成了林楠笙教父一般的长官,林楠笙对他可以说是无条件服从的父令子行,尽管两人在初期已显露出道德原则上的分歧,但林楠笙依然选择顺从听令。但让林楠笙迈出"弑父"这一步的,是陈默群的投敌叛国,林楠笙对"奉业计划"的执着,不仅因为陈默群是一个危险系数极高的汉奸、敌人,更是因为陈默群给自身带来的灵魂黑夜。从某种程度上说,林楠笙"寻找自我"的叙事转向是因其"弑父"后出现的价值崩塌和身份危机。

第二,"假夫妻"的设定与创新。1927年大革命失败后,中共推行机关家庭化,将党员调配组合成家庭形式掩护机关运作,"革命夫妻"指的是以夫妻身份掩护革命工作的一种党员组合,在中共白区机关中被普遍运用。在革命谍战剧中,假夫妻的设定屡见不鲜,他们在与敌人斗智斗勇的过程中常常迸发引人入胜的爱情细节,并且时常从革命假夫妻走向"弄假成真"的真夫妻关系,如《永不消逝的电波》中的李侠与何兰芬、《潜伏》中的余则成与翠平,都成为人们脑海中经典的假夫妻形象。假夫妻的叙事魅力来自人物社会角色与叙事角色的复合,为惊险的谍战故事增添了浪漫元素,达到"惊险与浪漫的平衡"。但是《叛逆者》摒弃了传统谍战类型中假夫妻成真的故事模式,去除了假夫妻在谍战剧中的浪漫光环。剧中三对假夫妻不仅没有发展为假戏真做的真夫妻,甚至还有走向对立的关系,还原了这个年代下假夫妻的本色,使它不再仅仅是一种浪漫化表达。第一对假夫妻是林楠笙和朱怡贞,国在家前,两人隐忍克制对对方的感情,也自觉回避对方的任务信息,这是一段充满守望感的情感关系;第二对假夫妻是朱怡贞

[1] 李玲玲:《后冷战时代间谍片的"弑父"叙事》,《西安文理学院学报(社会科学版)》2016年第3期。

与孟安南，区别于众多谍战剧中假夫妻的假戏真做，两人最终不仅没联结，甚至走向对立。从始至终朱怡贞只把对方当作可信任的同志，尽管朝夕相对，也未生出情愫，两人始终保持着严格的上下级关系，这也致使孟安南无法接触层级以外的核心机要。第三对假夫妻是林楠笙与蓝心洁，诚如影视化改编过程中对林楠笙一以贯之的纯洁化改写，这二人始终保持着施恩者与受恩者的朋友关系，林楠笙对蓝心洁更多的是出于对朋友的关心和照顾，对曾有恩于己之人的报答。两人关系的唯一红线也只是在影片的最后，蓝心洁帮助林楠笙完成任务时，明知要赴死后说出的那句："你是我这辈子最值得珍惜的人。"

第三，"留白"的叙事创新。留白是中国艺术作品创作中常用的一种手法，指艺术创作中为使整个作品的画面、章法更为协调精美而有意留下相应的空白，后被延伸至各类影视创作中，给观众留有想象的空间。《叛逆者》在叙事技巧上以留白取代旁白和独白，通过画面语言完成情感表达、建构时空关系。谍战剧因其类型的特殊性，通常会使用旁白交代时空信息及独白交代人物内心。[1]《暗算》《潜伏》《黎明之前》等经典国产谍战剧都是如此，但在《叛逆者》中，创作者完全摒弃了独白，在旁白的使用上也非常克制，而是通过挖掘视听语言的艺术表现力表达人物情感，通过精心设计的对白动作甚至眼神等细节呈现人物的内心世界。另外，创作者还以细节设置和少量的历史真实影像营造出历史氛围。原著小说较为松散的叙事结构，缺乏对历史背景的细致描述，编剧团队在影视化改编中注重增补大量历史细节，营造了强烈的年代氛围。比如剧中人物常提及的戴老板，正是当时国民政府军统局副局长戴笠，林楠笙所在的复兴社特务处训练班正是由戴笠创立的；顾慎言办公室挂着"淡泊宁静"四字，由时任国民政府军政部部长何应钦题写，不仅呼应了顾慎言在国民党阵营无欲无求的人设，同时更借此暗示他与何部长关系亲近，以至于陈默群心里认定他是共产党但始终不敢轻举妄动。另外，剧中少但精地"拾得"（Found）了真实历史影像，以点睛之姿丰富了历史时空氛围的营造。第一处在第18集开始，此处少量的历史影像和旁白作为时空建构的元素交代了抗日战争、特务处改组军统局并在上海转入潜伏状态的背景。第二处在第34集日本投降广播后，画面从林楠笙与其他军官相拥的泪目神情过渡到彼时真实的国人欢庆的影像资料，背景中回响着《长城谣》，在"自从大难平地起，奸淫掳掠苦难当""骨肉离散父母丧"的歌声中，画面再次回到林楠笙，他抑制不住地流泪到颤抖。弃文从戎十二年，林楠笙

[1] 涂彦：《国产谍战剧叙事的新突破——评电视剧〈叛逆者〉》，《中国电视》2021年第12期。

褪去青涩，脸上暴起的青筋、凹陷的眼眶、若隐若现的胡茬以无声的方式向观众诉说着他的隐忍和蜕变。

三、市场表现与产业运作

2021年，谍战类型依旧活跃于荧屏之上。除《叛逆者》外，《绝密使命》《前行者》《霞光》《衡山医院》等谍战剧纷纷登陆各大卫视、网络视频平台。从市场表现和产业运作这一维度看，本年度的谍战剧相较于此前谍战热潮时而言存在差异与共性。一方面，年轻化的语态依然是获得流量的收视密码；另一方面，先网后台的播出机制进一步分化了电视台和网络平台创造口碑与获取收益的传播效果。同时，爆款频出的新丽传媒在持续其现实主义和主旋律题材的创作过程中，展现出它的守正与创新。

（一）传播模式：语态年轻化的流量密码

老戏骨与主旋律小生的组合模式是语态年轻化的首位流量密码。尽管《叛逆者》在剧作设置和镜头语言上足以获得高关注度，但该剧的演员阵容也起到了锦上添花的作用。具体来说，《叛逆者》组合了中生代演员中的老戏骨王志文、王阳等以及青年演员中的主旋律小生朱一龙，还有因《三十而已》获得高关注度的童瑶。这种模式在近年来的主旋律电视剧中十分常见，如2015年的《伪装者》、2017年的《人民的名义》和2019年的《破冰行动》等都在这种组合模式下取得了口碑流量双丰收的佳绩。显然《叛逆者》也借鉴了这一传播模式。

主旋律小生，从名称上就能解读出隐藏在其中的主旋律属性和商业特征。主旋律意味着电视剧的主流意识形态传播责任；小生原本是戏曲中的角色种类，指年轻男性，在影视领域常指代面容姣好、帅气阳光，自带高流量、高关注度的偶像年轻男星，是市场化和商业化的产物。前些年，在粉丝经济和资本运作的大环境下，流量小生被过度消费，引起观众反感，加上天价片酬对社会公平底线的挑战，以及各种塌房事件带来的舆论争议，流量小生从收视保障沦为"定时炸弹"。于是，随着新主流影视作品的日益强势，流量小生开始转型走向主旋律小生，正如朱一龙从《镇魂》走向《叛逆者》，成功

转型为主旋律小生。但是小生的转型之路不可避免地遭遇了两极分化的争议。[1]

老戏骨则诞生于对流量小生演技和片酬的负相关关系这一不公平现象的抵制。中生代演员凭借多年的表演经历磨砺出相对出色的业务能力，但是在粉丝经济下，中生代演员的年龄和容貌劣势使他们很难像流量小生一样获得高关注度和高流量。对于片方来说，流量意味着盈利空间，低流量意味着不可预知的经济收益，尽管片方也注意到这样的舆论争议，但影视作品高昂的制作成本和牵扯广泛的利益网络，使得片方没有勇气成为潮流的"叛逆者"。因而，中生代演员的困境在于好的演技不一定能获得匹配的市场反馈。但另一方面，普通观众对流量小生躺着赚钱的荒唐行径的不满已经逐渐升级，创作者需要在艺术性、商业性和政治性之间寻求到平衡的最佳策略。由此可以看出，片方要想在高流量和好口碑之间取得平衡，使用老戏骨和主旋律小生的组合模式是有其必然规律可循的。

渠道融合下的年轻化营销模式是第二个流量密码。新媒体是《叛逆者》营销宣传的主阵地，宣传策略的年轻化语态贴合了网络平台受众年轻的特点，通过多屏共振和渠道融合的创新传播机制，拉近了观众与电视剧之间的互动距离，有效提升了影响力。

"融合是当今传媒艺术发展的重要特征和传媒艺术生态格局变化的重要背景。"[2]电影和电视都在积极寻求传统传媒艺术与新兴传媒艺术相融合的全新生态格局，《叛逆者》通过年轻化的营销模式实现了渠道融合与多屏共振的创新传播形式。首先，主流媒体纷纷报道，融媒体助力加持，使《叛逆者》收获了关注度。播出期间，《人民日报》《解放日报》《北京青年报》《光明日报》《工人日报》《参考消息》等主流媒体纷纷报道，豆瓣、知乎、微博等社交平台也有大V账号发布相关内容。其次，语态年轻化的营销策略在网上激发热烈讨论。"王志文眼袋飙戏""叛逆者一刀又一刀""叛逆者上头"等话题频上微博热搜。这种主流媒体官方报道与自媒体"自来水"宣传相互推动的方式，扩大了该剧的受众面。

众多热搜话题中，"叛逆者职场生存图鉴"鲜明地体现出《叛逆者》在营销策略上的年轻化特征。谍战剧由于特定的时空设定和历史背景，常与观众存在陌生化距离，但是通过更贴近观众日常生活的话题发酵，能够拉近观众和作品之间的距离，从而引发讨论，获取关注。比如，网友戏称剧中人与真实职场存在互文，得以窥见当代职场众

[1] 范志忠、陈旭光：《中国电视剧蓝皮书2020》，北京：北京大学出版社2020年版，第266页。

[2] 胡智锋、陈寅：《融合背景下传媒艺术生态格局之变》，《社会科学战线》2021年第4期。

生相：林楠笙是当之无愧的"卷王"，对领导言听计从，使命必达，且工作能力还非常强；陈默群凭借快准狠的手段、出色的业务能力和似笑非笑的冷峻神情，获得"拽王"称号；顾慎言则因出色的地下工作，每次都能棋高一着化险为夷，被网友戏称为"狐王"。

（二）发行模式：先网后台的效果分化

从2021年6月7日起，《叛逆者》在CCTV-8电视剧频道进行首轮独播，每晚播出两集。同时，观众可以通过央视网和爱奇艺两家网络平台进行点播。其中，爱奇艺支持会员用户6月7日19：30抢先收看6集，非会员跟随央视观看2集，往后播出网络平台会员始终领先非会员和央视6集。加上网络平台周六日停更，最终完结时间上网络平台会员领先央视3天，领先非会员长达11天之久。从发行模式上看，《叛逆者》采用的是近年来台网联动中较常见的先网后台的排播模式。

先网后台是天时与人和双重作用下的产物。自国家广电总局2014年出台"一剧两星"政策后，规定一部电视剧在每晚黄金时段联播的频道不能超过两家，且同部电视剧在卫视频道每晚播出不超过两集。因为"一剧两星"，电视台购买成本明显上升，制作公司的库存也逐渐增加，无形中加重了竞争压力，降低了经济效益。为了改善困境，电视台、网络平台开始谋求新的出路，寻求新的合作方式，先网后台应运而生。这是一种电视台、网络平台和用户三赢的播出模式。从用户数量看，电视台能为网络视听平台的受众规模提供增量空间。截至2021年9月28日，国务院新闻办公室发布了《中国的全面小康》白皮书，其中提到我国电视节目综合人口覆盖率达99.6%。而截至2020年12月，中国网络视听用户规模达9.44亿。从内容和收益看，电视台仍具备高度权威性，可为网络平台筛选较优质内容，而网络平台的便利性和年轻化则得以反哺电视台，实现效益转化。一方面，当前媒介融合的时代背景下，观众的审美习惯相较以往出现极大变化，可选择观看的内容越来越多，注意力更加分散。在内容为王、口碑为上的当下，电视台收购电视剧版权时的筛选标准也越来越高，那么台网联动意味着有主流电视台播出为保障的、制作水准达到一定标准的内容才能得以与网络平台联动播出。另一方面，传统电视台的经济收益主要源于广告，但是在新媒体的冲击下，广播电视行业的传统广告投放形式遭受重创，商家更愿意投放在线上，造成电视台广告创收有限。台网联动则意味着双方得以开辟更多的创新合作形式，利用网络视听平台的流量优势和变现能力为电视台创收。同时，这种先网后台的播出模式，也契合了观众的消费需求。

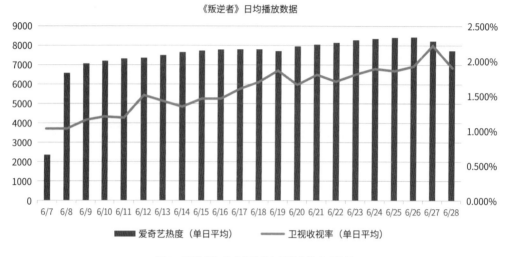

图4 《叛逆者》爱奇艺热度与卫视收视率对比图
(数据来源：灯塔专业版)

从具体播出效果看，《叛逆者》借助两种播出路径产生的不同效果，充分发挥了先网后台的价值。首先，头部电视台成为获取更多关注的重要渠道。《叛逆者》在CCTV-8电视剧频道开播仅10日后，便在CCTV-1综合频道进行二轮播出。从首播到二轮播出均在央视，足以说明《叛逆者》的制作水准和收视反馈得到了央视的认可。同时，据中国视听大数据显示，自开播到结局四周内，《叛逆者》在黄金时段的周平均收视率从开局的1.120%，以每周0.2%～0.4%的增幅提升，最后一周为2.043%。稳步增长的收视率在一定程度上为该剧的口碑发酵形成舆论场，舆论往往会影响普通观众对作品的初步判断。因此，《叛逆者》在央视开播初期就积攒了一定的话题讨论度，为网络平台的流量转化奠定了基础。其次，视频网络平台会员的"提前观看"，成为流量转化为经济收益的实现路径。事实上，会员的"提前观看"特权是近年来网络视听平台常见的差异化排播的体现，既能满足用户的观看需求，又能为网站吸引会员，提高用户黏性和重视度。

如图4所示，《叛逆者》在CCTV-8播出后，爱奇艺的播放量相较它没播出前有了明显提升，这进一步说明了传统主流电视的影响力能为网络平台带来用户增量。

（三）新丽传媒：精品多元系列化地讲好中国故事

新丽传媒集团成立于2007年，有着"影视双驱"与精品化、系列化和多元化的长期

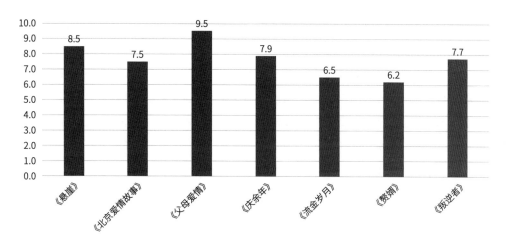

图5　新丽传媒部分作品豆瓣评分
（数据来源：豆瓣网）

战略布局，于2018年被阅文集团以100%的股权收购。被收购前的新丽已经具备较高的制作水准，为观众带来过《悬崖》《北京爱情故事》《父母爱情》《我的前半生》等耳熟能详的作品。自加入阅文集团后，扎实的制作班底加上阅文海量的IP储备，新丽传媒凭借《庆余年》《流金岁月》《赘婿》《雪中悍刀行》和《叛逆者》等作品频繁进入大众视线。

首先，新丽传媒坚持精品化策略，提升无形资产的价值。随着国内文化产业的迅猛发展，影视行业的竞争也日趋激烈，各类文化公司、互联网公司之间的并购频率也在日益增加。但是，蓬勃发展的文化市场也存在鱼龙混杂的负面问题，尤其在于，文化企业价值评估的核心是对无形资产的价值评估，但无形资产存在无法得到完全、精确、静态的评估。比如，新丽传媒的无形资产价值评估范围大致包括著作权、合同权益、土地使用权、商标权、许可权（主要包括经营许可权、特许经营权）、软件与品牌、专利、非专利技术，以及长期签约的艺人所包含的明星效应，都可计入无形资产中。[1] 在阅文集团2020年的年报中可以看到，阅文集团收购新丽传媒后，公司利润亏损33.1亿元，亏损原因主要是因为新丽传媒的收入及经营业绩在2018年、2019年均未达到对赌协议上的数额，进而导致提计收购新丽传媒相关的商誉及商誉减值。2020年阅文修改了新丽对赌协

[1] 蒋文慧：《文化企业无形资产价值评估——以阅文集团与新丽传媒为例》，《上海商业》2021年第10期。

议上的金额，新丽自被收购后首次完成了对赌协议。根据阅文集团公布的2021年中期业绩报告显示，2021年上半年，阅文集团总收入同比增长33.2%至43.4亿元，非国际通用会计准则下的归母净利润6.65亿元，同比增长30倍。其中，包含影视业务的版权运营及其他收入板块同比增长124.5%至18.0亿元。在某种程度上，我们可以认为，新丽对"影视双驱"与精品化、系列化和多元化的长期战略布局的坚持，加上与阅文IP合作的深度开发，源源不断地生产出优质内容，获得良好的市场表现，使其扭亏为盈。

其次，新丽传媒延续现实主义和主旋律题材，致力于讲好中国故事。近年来，国内涌现出一批优质的现实主义题材剧和新主流电视剧，这是特定时代感召下文化行业的显性体现，也是对观众审美变化的积极应答。要讲好中国故事，离不开主旋律题材对主流意识形态的传播，同样也需要现实主义作品把握时代脉搏。

随着年轻人对社会议题和现实话题的关注度上升，《大江大河》《觉醒年代》《山海情》等新主流电视剧应运而生，并成为高口碑与高收视率的影响力佳作。新丽传媒的现实主义创作有其特点，它更关注年轻观众的审美趣味和现实主义表达的平衡，因此无论是《我的前半生》还是《流金岁月》，都存在一定的拟态现实特点。同样，在主旋律作品中，新丽依旧体现出一贯的年轻化叙事特点，为已较为成熟的国产谍战剧开辟了创新的类型表达，以主人公内心世界的高度聚焦完成了谍战剧从"悬疑谍战"向"个人成长"的转向，丰富了新主流电视剧的意识形态表达方式。

四、意义启示与价值定位

《叛逆者》以反类型的创作手法塑造了典型人物，完成了对国产谍战剧的价值回归和类型升级，在主旋律叙事上谋求新的表达路径。该剧以林楠笙为主体，通过高度聚焦其内心世界塑造了成长型主人公，观众跟随故事发展体验人物经历，见证了主人公从特训班时一心报国的"理念我"，到成长期的"镜像我"，最终达到"社会我"的自我建构全过程。通过观众对主人公信仰跃升的共情完成主流价值观的传播，形成独特的红色叙事新策略，使得观众理解并接受个体命运被缝合于国家命运中时"家国同构"的价值导向，最终完成歌颂革命先辈、不忘建党初心的红色叙事目的。但是，也不可忽视《叛逆者》获得高流量、高关注度的同时所遭遇的争议。

图6 林楠笙保护陈默群

（一）谍战剧题材升级与价值回归

谍战剧作为中国电视创作中一类重要的题材，兼具艺术性、商业性和政治性，不仅有着跌宕起伏的剧情、充满传奇色彩的英雄人物和紧密相扣的叙事节奏，同时也承担着传播主流意识形态和价值观念的政治性义务。谍战剧历史经验由来已久，从20世纪80年代初的《敌营十八年》至今，传统的谍战叙事策略已无法满足观众多样的审美需求，因而以《叛逆者》《伪装者》《隐秘而伟大》《麻雀》等为代表的谍战剧不断挖掘更年轻化的叙事策略，打造出"谍战剧+偶像剧""谍战剧+家庭剧""谍战剧+生活剧"等糅杂融合的新谍战剧。这是因为传统的谍战剧为了凸显情报工作的专业性，无论是人物行动还是人物命运，常常会为其蒙上一层神秘面纱，但与此同时却使人物的生活天然上与观众存在隔阂，观众对主人公的命运更像是在此岸对彼岸的一场观戏。

新谍战剧的"新"，学界尚未有明确共识，但主要包含两种解释：一是指影片被赋予娱乐化的属性，即谍战之外包裹着甜宠、偶像、青春等叙事元素；二是指类型融合带来的"新"。事实上无论是哪种解读，都或多或少涉及年轻化叙事元素的置入。比如，《隐秘而伟大》跳脱传统的谍战框架，将故事设定在情报机关之外，时刻与身边小人物发生联系，置入极具烟火气的生活场景和感情线，使得作品成为年代、家庭伦理和情感剧的多重糅杂。再如《麻雀》《解密》《胭脂》等新谍战剧更是具有高度偶像化的特质，演员往往选择高流量的"小鲜肉"，叙事上谍战服务于恋爱、家庭伦理等与观众日常息

息相关的内容。爱情、偶像、职场、生活等与现代社会息息相关的元素融入后，消解了传统谍战剧二元对立的创作范式，但利弊参半。优势在于年轻化的叙事能扩容受众规模，但局限性也不可回避。很多新谍战剧以谍战为框，内核却是偶像剧和甜宠剧，叙事上的高度失真使得其红色叙事的终极表达无法完成。

相对而言，《叛逆者》选择了一条较为独特的年轻化叙事策略，即通过共情叙事缝合价值取向，以年轻化叙事方式网罗大量受众，精准捕捉年轻人成长过程中的孤独和迷茫，以此同观众建立共情，从而以润物细无声的姿态向观众传递了具有高度政治承担的红色叙事价值取向。

（二）红色叙事的创新表达

谍战剧，顾名思义以间谍故事为主体，这两个字背后蕴含的是天然的矛盾性和危机感，它有着浓重的传奇色彩和故事性。[1]自2006年大热的国产谍战剧《潜伏》以来，情报人员往往被赋予神秘色彩，他们在出场时就有着超出常人的侦察能力、严密的逻辑思维，甚至有被极端神化的笔墨，但是观众长时间被投喂同类型电视后，早已审美疲劳，甚至能解读出剧作套路，市场对创作者讲述故事的方式提出了更高的要求。

《叛逆者》聚焦林楠笙的成长历程，以全知视角为观众打造了一个养成系主人公，观众通过主人公视点的代入，经历其所经历，体验其所遭遇，对他的内心世界有着高度认同，以此完成其最终信仰跃升后的意识形态输出，且人物身份转换的过程越痛苦，最后信仰确立的认同感就越高。剧中主人公从国民党阵营转向共产党的故事结构并不鲜见。比如，《潜伏》中的余则成从国民党军统情报处弃暗投明成为潜伏在军统处的地下党；《隐秘而伟大》中的顾耀东从国统区的普通警员逐渐成长为一名优秀的共产党员。无论是余则成还是顾耀东，他们都是以国民党视点开始叙事，因而我们不能说《叛逆者》中林楠笙的初始身份设定是独一无二的。但是，《叛逆者》的独特之处在于对主人公林楠笙的个体成长和内心世界高度聚焦，以及这样的聚焦带给观众的高度共情。在某种程度上，林楠笙是典型人物，他是同时代中想要报效祖国、救国于危难的有志青年的形象缩影，共情林楠笙意味着共情于千千万万同林楠笙一样的伟大革命先辈。

在剧中，观众跟随主人公林楠笙的视点，从满怀一腔报国热情的国民党阵营的青涩

[1] 吴皎洁：《隐喻的符号·嬗变的主题——浅谈民国题材谍战剧叙事策略的趋同》，《文化创新比较研究》2021年第24期。

少年，成长为可担大任的优秀共产党员，见证了国民党内部由上到下的贪婪腐败、极端利己。高层派系林立，内斗严重；中层钩心斗角，只求自保；底层手段残忍，无理想节操。反观共产党人，在艰难的地下工作中不畏艰险、不怕牺牲，一切为民族大义，不放弃任何一个同志。鲜明的二元对照为主人公最后的信仰跃升奠定了扎实的合理性基础，观众透过荧幕跟随主人公林楠笙共同体验、抉择和成长，经历了信仰构建的艰难历程。归功于影片对人物内心世界的高度聚焦，当观众理解和接受了主人公的内心，价值观传递便得以完成。

林楠笙的个人成长中充满了细节与合理性。林楠笙跟随"伯乐"陈默群来到上海后，第一次试探性地争执，足以窥见两人在未来道路上的必然分野。当林楠笙第一次看到审讯室内被鞭笞得鲜血淋漓的共产党员时，林楠笙眼神中透露着震惊、动容。他小心翼翼地试问陈默群："也许我们严刑拷打的是和我们一样的人，他们也是希望这个国家变得更好。"而陈默群则以顾虑太多是林楠笙最大的弱点将其狠狠训斥。在这个细节的设定里，我们足以窥见，林楠笙的初心从来不是"效忠党国"，而是"报效中国"，弃文从戎更不是为了个人前途而是心系国家命运。林楠笙的初心从未改变，这个初心也支撑了他在最迷失、最茫然的时光里找到人生方向，完成信仰建构，最终选择了正确的道路和方式，让他所爱的国家变得更好。

（三）"者"传播的得与失

"者"作为一个词缀，可以附着在词根后面构成新词，它的语法功能就是名词化，即将"者"附着于一个谓词性的词语后，使整个结构变为名词性结构，表示具有某种属性的人或事物。[1] 在词语中，它更像一个语气助词；用于影视作品的名称时，则为其增添了特定气质，使观众得以窥见作品主旨。比如，在电影中有《泄密者》《听风者》《终结者》《影武者》等众多作品；电视剧自《伪装者》后，也频繁出现以"者"结尾的作品，如《叛逆者》《爱国者》《觉醒者》《莫语者》等。它的使用并不局限于特定题材，可以是革命战争题材的谍战剧，也可以是虚构的犯罪悬疑剧，同时也会出现在某些行业剧中，如刘烨主演的心理医生行业剧《治愈者》。创作者使用"××者"的命名结构是为了以高效精确的方式传递信息，吸引观众，但是近些年的影视作品里，"者"传播被过度消费，也在一定程度上导致了观众的审美疲劳，因此我们需要正视"××者"

[1] 王茂春：《现代汉语后缀"者"构词规律的初步研究》，四川大学硕士学位论文，2005年，第1页。

之下的得与失。

从接受美学的角度看,"者"传播有其优势。从接受美学理论中的"期待视域"来解释,这是基于读者先验结构与文本体验建构互动生成的阅读"召唤结构"。在接受者与传播者之间"图文缝合"的运行结构图式下,期待视域能够缝合当下与过去之间的历史距离,将读者带入特定的情感中,为艺术作品实现主客体融合与达成统一的审美方向提供了可能性。影视作品的创作者将复杂多元的视听影像通过"××者"的语象化思考和图像化词语表达,使观众对文本叙事产生图像化联想与情感交流。在这其中,完成主客体融合的图文缝合过程,又呈现为主体"先验结构"与文本阅读中"体验建构"的互动关系。[1]先验结构是接受者业已存在的对作品的某种理解和想象。具体到作品看,2015年的《伪装者》凭借优异的市场表现和高传播度开启了国产剧"者"传播的先河。它创新了谍战剧的类型表达,获得了相对较高的评分,在当年引起热议,因而观众对"××者"的名字结构留下了无意识的深刻记忆。当出现另外以"者"结尾的影视剧时,很容易调动观众的先前经验,并下意识地对其形成期待视域。比如观众看到《叛逆者》时,可能下意识地将它与《伪装者》联系在一起,并在审美接受的过程中出现"同化"和"顺应"的心理过程,当两者平衡发展形成主客体的异质同构时,艺术审美得以实现。

但是,"者"传播也存在不容忽视的问题。首先,期待视域是一个动态变化的过程,接受者的期待视域会随着主体自身经历、审美经验、社会与时代变迁等因素产生变化,"也会在与文本寓意的交流中发生潜性改变",期待视域的变化更将直接影响受众对艺术作品的理解和接受。其次,审美活动中同化和顺应的期待融合,并不产生绝对必然的期待结果,作品和期待间的距离也可能使期待落空,造成反向的传播效果。从目前国产剧创作现状可以看到,"××者"的使用存在一定的泛滥现象,作品质量参差不齐,无法长期稳定地满足观众的期待视域,是对观众审美耐心的一种负面消耗。同时,视野融合的过程实质上是接受者对文本接受并理解的动态过程。观众一方面从期待视野出发不断与"者"进行交流,另一方面文本中的"空白结构"召唤着观众的填补。由此可见,观众对统一文本的理解并非一劳永逸,而是动态变化的。因此,"者"传播不应该局限在某种类型、某种题材甚至某部爆款作品之上,需要意识到不断更新、为其创造新内涵的重要性,从而将"××者"的局限转化为传播优势。

[1] 周文娟:《由"期待视域"到"图文缝合"——当代文学接受理论的再探绎》,《求索》2022年第1期。

五、结语

《叛逆者》作为2021年度票选的最具影响力电视剧之一,通过类型续写和程式创新,为观众呈现了一部高度聚焦主人公个体成长的谍战剧,以反类型的方式创造了典型人物;通过"养成系主人公"与观众的共情,完成主流意识形态的输出表达;通过语态年轻化的营销方式和先网后台的播出模式,增量了受众规模;《叛逆者》为国产谍战剧类型注入了独特的表达方式。

(邓旋嘉)

专家点评摘录

《叛逆者》改编自同名小说。改编之后,非典型的谍战小说变成了典型的谍战剧。正面角色个性上的"杂质"都被剔除,情节上带有强情节、强节奏、重悬念等特点。好在该剧也带有作为"典型"的优点:它的人物刻画是立体的,剧情逻辑是可信的,节奏推进是紧凑的。该剧的人物智商在线,几个主要角色无论是正派反派都不简单;他们的行动是有逻辑的,而不是依靠编导的"金手指"。从大的方向上看,该剧并没有超越谍战剧的常见范式,但无论如何,它是好看的,有着对观众智商和审美的基本尊重。

(《〈叛逆者〉:尊重观众智商的谍战剧》,澎湃新闻,2021年7月6日)

谍战剧容易陷入"迷思"主题,源于剧中主人公常常处于明暗之间,所谓"无间道"的痛,常人难以体会。《叛逆者》的卓越之处在于"迷思"不仅属于我方的林楠笙,也属于敌方的陈默群,这一对"叛逆者"在左奔右突中完成了各自的使命。叛逆者林楠笙在"迷思"之旅中战胜了自己的命运悲情。破除"迷思"与建设理想,从来都与牺牲

息息相关。顾慎言、朱怡贞、蓝心洁、左秋明,在那个时代,他们每个人都铁链重重,但他们却用勇气和沉着将铁链挣脱并砸向黑暗,为林楠笙冲开一线缺口。"迷思"开朗,楠笙重生。《叛逆者》用虚构的故事为"迷思"提供了深刻的洞见,因此观念和人物才显得格外丰富瑰丽。

(马琳:《2021国剧"出圈":红色基因的审美表达——从〈山海情〉〈觉醒年代〉〈叛逆者〉等说开去》,《艺术广角》2021年第5期)

附录:《叛逆者》原著者访谈

采访人:澎湃新闻

受访人:畀愚(《叛逆者》原著者)

澎湃新闻:可不可以谈一下是怎样构思《叛逆者》这个故事的,比如是不是读到某一段历史或者是某一位人物,让你很有感触?或者是最开始可能这个故事只是随手写下的一个片段,然后逐渐丰满的?

畀愚:写这部小说之前,我刚完成了《邮递员》,受到一些影视公司的青睐,也开始明确了在那个阶段的写作方向。当时,恰好有人找我去改编《潜伏》的电影版,可能是电视剧太精彩、太深入人心的缘故吧,最终放弃了。不过,一个人物形象却开始渐渐清晰,这就是林楠笙。其实在我看来,林楠笙就是《邮递员》里徐仲良这个人物的某种延伸。《邮递员》是讲一个少年的成长,在国破家亡后怎样走上革命道路,怎样在救亡斗争中形成坚定的革命信仰,唯有家国与爱情不可辜负。林楠笙也是一样,他在茫茫暗夜里寻着那点光,在血雨腥风中寻找光明,最终走向光明。他同样是唯有家国与爱情不可辜负。我经常把写小说比作一次孕育,可能就是一点点外因进入,与你脑袋里一直存在的那些思绪碰撞、结合,就像着床一样,渐渐会有了故事,有了人物,这个故事与人物慢慢地成型,慢慢地丰富起来,一个小说就形成了。

澎湃新闻：之前的访谈中你介绍过，顾慎言是唯一一个有原型的人物——戴笠的助手余乐醒。对你而言有原型的人物和完全虚构的人物写作起来各自的难点是什么？

畀愚：说顾慎言的原型是余乐醒，这也不尽然。我只是需要这样一个人物，作为背叛的一种类型，他恰好与余乐醒有着相似的人生背景，都有留学的经历，又都背叛过初心。其实，民国这个时代是非常独特的，最显著的特征就是东西方文化两相交融，又相互挤压。我只是把一个时代的特征集中到这样一个人物身上。难点倒说不上有，对于一个职业写作者来说，塑造一个人物无非就是这个人物的性格与命运。

澎湃新闻：接上一个问题，在书中，因为有汪精卫、丁默邨这些"实有其人"的人物和具体的历史事件，比如庆祝香港停战协定签署这样的节点，都会让读者患上"考据癖"。将这些真实的人物和背景写进小说中，你是怎样考虑的？

畀愚：我写了十年以民国为背景的小说，其实写的就是大历史下的小人生，那些被历史车轮无情碾压的人。写的时候根本没想到过考据什么，但把虚构的人物与事件放在真实的历史背景下是我的个人喜好。小说不就是一个真实的谎言吗？要做好它，就得让每一个人信以为真，像一个说书人那样告诉人们，在那些历史的瞬间，有这样一些人，以这样的方式生活与生存着。历史的瞬间往往能改变一个人全部的人生，那些蚍蜉般的个体是最容易被忽略的。我想，书写他们就是写作的意义。

澎湃新闻：现在的故事叫作《叛逆者》，本来以为只是林楠笙叛逆，但是读下来发现，很多人物在特定的情境下其实都有叛逆的倾向，你怎样解读"叛逆"这个题意呢？

畀愚：笼统地说，叛逆就是人性中的一种，其实我们每个人身上都有叛逆的基因。比如，我们把青春期又叫叛逆期。这部小说中所谓的叛逆，在更大程度上是一种选择。选择权应该是人最起码的权利吧。只不过，在那样的时代里是不容易的，选择的结果往往会以生命与名誉为代价，但他们还是从各自的内心出发，遵从了自己的内心，在不同的信仰间做出了不同的选择。这部电视剧曾出过一份海报，上面印了两句顾城的诗："黑夜给了我黑色的眼睛，我却用它来寻找光明。"我想，这是对小说中"叛逆"这个词最好的诠释。为了追寻光明，哪怕飞蛾扑火，这种血性与勇气不是每个人身上都有的。

澎湃新闻：在小说《叛逆者》中也可以看到所有人亦敌亦友的关系，比如顾慎言建议林楠笙"参照中共情报网体制的组织结构"；需要日本空军的情报时，中共情报员

朱怡贞要和军统的林楠笙交换情报。还有很反讽的桥段，比如小说里丁默邨和顾慎言的一段谈话。"你要救的是什么人？""一个下属。""为了一个下属，你深更半夜闯进我家里？""此人现在在仁济医院的急救室里。""我可以帮你让他永远闭嘴。""你们就是这样对待自己同志的？"丁默邨笑着说："慎言兄，你本质上还是个共产党人。"

畀愚：这是事实，也是有史实可以支撑的。我想，人类的任何一场战争中都有一个模糊地带。我们稍稍了解一点历史与政治就会理解，当一群孩子已经打得头破血流时，他们的家长可能还在牌桌上谈笑风生。当时的上海更是这样，远东的情报中心，每个阵营里都充满各种博弈，各种交易层出不穷。套用那句老话，没有永远的朋友，也没有永远的敌人，有的只是利益。

澎湃新闻：我们可以谈谈具体的人物，剧中的林楠笙被塑造得更纯净，这也是很多谍战剧中喜欢表现的一个清清白白的新人，一步步成长蜕变。但是在你的故事中，其实林楠笙和朱怡贞在大学里就有过一段有些露骨的师生恋，被女方母亲拆散六年后他与朱怡贞接头，又有非常直接的同居，还一度去了风月场所。为什么会塑造这样一个没有被"纯化"的林楠笙？

畀愚：其实我们都明白，性是不肮脏的，肮脏的往往是思想。两个情投意合的男女间一定要守身如玉，这才是真正的爱情吗？一旦两情相悦，这爱情就有杂质了吗？我想肯定不是的，有杂质的是我们的偏见。首先，我塑造的林楠笙是一个人，有血有肉。这个世界上没有完美的人，东西方神话里好像也没有。是人，他就得有七情六欲，有喜怒哀乐。我们还可以试想一下，当一个人在无望的时候，每天面临着死亡，晚上睡下去都不知道明天还能不能见到太阳，他会怎样去做？其次，我们再去回顾一下，民国是一个怎样的社会？它的风气、风尚与风化是怎样的？那个时代里的人给我们留下了很多回忆录、传记、日记、信札，通过这些我们就可见一斑。我塑造林楠笙这个人物，只是为了让他更像一个人，更像一个那个时代里、那种处境下的真实的人。

澎湃新闻：还有就是林楠笙的改变感觉更多是被身边的人指引，尤其是顾慎言、朱怡贞，然后他也花了很多精力与两位女性周旋，好像没有太多笔墨落在他自身的觉醒上，让林楠笙最后说"我是你们当年费尽心机想让我成为的人"显得有些突兀，林楠笙好像更像是一个串起各种人物的引子。

畀愚：我想觉醒肯定不是一个人一觉醒来就大彻大悟了。首先得有所发觉，才会开

始清醒并有所认识。林楠笙身处一个黑暗的制度里,他从左秋明、顾慎言的死亡里,从蓝心洁的遭遇里,看清那个制度的黑暗与龌龊,而对爱情的追求也逐渐成了他对光明的向往。另外,一个人觉醒也好,改变也好,确实是一种心理过程,但这是需要外化成行动的,用行动来证明这种变化。林楠笙是个特工,是个行动者。他的行为就是对自己觉醒最好的证明。应该说,林楠笙是茫茫大海里的一叶孤舟,他在黑暗中行进,经历了各种风雨后,找到了海平面上的那缕曙光,于是他有了前进的方向。同理,我们也一样,在我们的人生过程中会经历各种人与事,最终来呈现与完成一段属于我们的人生。另外,熟悉我的读者都了解,我对人物基本上是不做心理描写的。我不必告诉读者,这个人心里在想什么。我只会用他的行为来表达他的内心。我想,这也是给了阅读者去了解与体会这个人物的空间,而不是先行地去框定他们的思维方向。一千个观众的眼里有一千个哈姆雷特。这样不是更好吗?让读者以自己的理解来丰富这个人物。

澎湃新闻:朱怡贞好像是故事里最坚定于自己的组织和信仰的人,你创作这个女性角色时是怎样考虑的?

畀愚:应该说,这部小说里的每个人都是坚定的,只不过是当发现自己追寻的信仰与内心发生偏差时,他们做出的选择不同。我的理解是,这也是一种坚定,需要更大的勇气。朱怡贞只是一开始就走上了一条正确的道路,经历了生死考验,经历了被误解,并饱受了爱情的煎熬。正是这些磨难使她更坚定自己的信仰,更加初心不改。

澎湃新闻:无论是书中还是剧中,都有很多体现文学和文化的内容。比如剧中老纪曾一度伪装成图书馆管理员,顾慎言对接的一个中间人是旧书店的老板,所以暗号用书来传递,出现了许多古籍。林楠笙为了接近朱怡贞,读了《铁流》等书籍;顾慎言喜欢读波德莱尔,你也写到顾慎言曾手握一卷宋版《忘忧清乐集》。无论在读小说还是看剧,虽然这些书承担着用其中的标注和密码母本破译密报的作用,但在紧张的谍战故事中,这些内容有一种冲淡和风雅的感觉。甚至剧中因拉长了故事,更强化了这种风格。你的这种设置是不是个人趣味所在?还是说这是史料中有记载的桥段?

畀愚:个人的趣味基本上没有。我对诗歌的热情也有限,根本不会下围棋。我只是需要顾慎言表现出这个样子,有学识、有涵养,他还喜欢喝白兰地、抽雪茄、听京剧。他就是那个年代的一名"海龟",在为国民政府工作,但又恪守传统。纪中原在小说中的人设是朵云轩的篆印师,在福佑路开了一家装裱店,是中国传统知识分子与手工匠人

的结合体。那个时代里有很多这样的人,生活所迫也好,怀才不遇也好,但对纪中原来说,这只是一种身份的伪装。说句题外话,有一次我逛古玩市场,看到一些二三十年代的饭店里的账本,上面那些字写得真是好,堪比我们今天的书法家。我想,提供一个思想的起点就够了。

(节选自《澎湃新闻》2021年6月21日)

2021年
中国影响力电视剧分析案例五

《理想之城》
The Ideal City

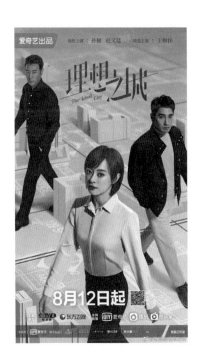

一、基本信息

类型：都市、职场
集数：40集
首播时间：2021年8月12日
首播平台：东方卫视、央视八套

二、主创与宣发信息

导演：刘进
原著：若花燃燃
编剧：周唯、罗虹
演员：孙俪、赵又廷、于和伟、陈明昊、高叶、李传缨等
出品人：薛继军、龚宇、宋炯明、张量、赵文竹、肖文、俞白眉、陆国强
制作人：夏晓辉、戴莹、张婷婷、钱瑞、张妍、刘瑷语、梁亚斌、曹伟、肖文、李圣杰、张紫瑞、张晨晨
监制：庄殿君、王磊卿、王晓晖、赵文竹
摄影：梁昊
配乐：于飞
剪辑：王学伟
道具：王顺涛
选角导演：李彤
配音导演：廖菁、张伟
美术设计：卫宁
造型设计：雷舒羽
服装设计：赵洪一
灯光：许万飞
录音：胡伟
场记：李烁
发行：王晓燕、何弦
出品：爱奇艺、传递娱乐、厚海文化、华夏兄弟、橙子映像、新力量、曲江风投

三、获奖信息

第4届初心榜年度影响力电视剧
国家广播电视总局2021年度优秀海外传播作品
影视榜样·2021年度总评榜年度创新剧集
国家广播电视总局2021中国电视剧选集

职业与职场、理想与权力的双重博弈

——《理想之城》分析

电视剧《理想之城》讲述了造价师苏筱（孙俪饰）充满热血色彩的职场进阶之路，她秉持"造价表的干净就是工程的干净"的职业信仰，带领公司摆脱经营困境、重振旗鼓。该剧于2021年8月12日在东方卫视、央视八套播出，并在爱奇艺同步播出。

所谓职场剧，指的是以某个职业为核心内容的电视剧类型，这类剧通过重点展现业内人的职场、生活现状，从而传达职业理念，塑造从业人员的精神面貌。我国最早引起关注的职业剧应该是1989年播出的《公关小姐》，该剧是大陆最早反映改革开放和公关行业的电视连续剧，也是最早反映女性和女性群体生活的电视连续剧。近年来，职业剧在题材领域上不断拓宽，呈现出行业多元、领域垂直细分的局面。比如涉及公关的《完美关系》、航海业的《海洋之城》、航空业的《你是我的荣耀》、房产中介的《安家》、消防员的《蓝焰突击》、运动员的《荣耀乒乓》、心理师的《女心理师》等。《理想之城》再一次将职业领域细分，将笔触聚焦于与观众熟悉的建筑行业相关的陌生的"造价师"这一职业，继续拓宽了职业剧的类型和边界。

该剧播出以来，很多学者针对该剧展开了讨论。陈旭光、李永涛认为："该剧避免了以往行业职场剧多有'悬空''漂浮'感的痼疾，呈现出鲜明的现实主义风格追求，创造了苏筱这样一个典型化的新女性形象，并张扬了对'共同体家园'理念的不懈追求与大胆构建。"[1]戴清认为该剧"揭示了更加常态化的现实生活，时代感、都市感、职场感沉实绵密，跳出了此前'伪职场剧'的泥淖"[2]。《人民日报》发表针对该剧的评论："《理想之城》为职场剧的创新表达做出有益探索。该剧呈现了职场剧的样式和魅力。一

[1] 陈旭光、李永涛：《论职场剧的现实主义创作方向——从电视剧〈理想之城〉说起》，《中国电视》2022年第1期。
[2] 戴清：《双重犹疑折射国产职场剧的过渡与转折——评电视剧〈理想之城〉》，《文汇报》2021年9月7日。

是叙事主线始终沿着职场轨道,让观众通过一部剧得以管窥一个行业的基本样貌。该剧紧紧围绕主人公苏筱建筑造价师的职业身份展开,主线故事集中于建筑行业,较为真实地描摹了建筑行业的职场生态。二是始终以主人公的专业进阶为叙事动力。三是爱情、友情、家庭等副线虽然贯穿全剧,但一直都是主线的陪衬。"[1]《文汇报》也给予了该剧高度的评价:"《理想之城》它不给演员磨皮,没有不合时宜的华服美颜,剧中人的希望或疲惫全都不折损地对接了荧屏前的打工人状态。它也努力给内容'去滤镜',卸了主角光环,并不打算简单演一出'小白'逆袭大杀四方的爽剧,而是由点及面,通过剧中对国企、民企、大企业、小公司的真实职场环境描摹,特写理想与现实的磨合。"[2]然而,澎湃新闻则从一种"盼望理想实现"的角度发表评论:"他们的心理战,简直就是男版的'宫斗'……该剧召唤了观众对理想主义人格的渴望,它也会抚慰现实生活中那些处于困顿中的理想主义者——但愿他们只是暂时受挫了,但愿他们会像苏筱一样等来他们的'理想之城'。"[3]

不难看出,《理想之城》为观众构建的是一个理想化的世界。无论如何,作为一部职场剧,该剧凭借扎实的剧作、丰满的表演、精湛的影像表现和美美与共的共同体美学价值观念呈现了职场的烟火气,为观众呈现了又一现实风格力作。但是该剧呈现出来的现实与理想之间的矛盾悖论,也值得我们进一步探讨。作为一篇案例分析,本文的意义便是从该剧的剧作策略、美学策略、文化与价值观、产业与市场等角度去总结《理想之城》作为一部职场剧的经验,同时去反思它的不足,为今后的电视剧创作提供相应的镜鉴。

一、剧作策略

(一)叙事分析:职场叙事的话语转换与"情感+职场"戏的完美契合

中国职场剧的发展应该是伴随着建立社会主义市场经济而出现的,社会结构从工农业过渡为信息服务业,公司取代单位,都市白领取代车间工人。社会主义市场经济下作

[1] 田水泉:《职场剧创新表达的有益探索》,《人民日报》2021年9月23日。
[2] 王彦:《去了滤镜的〈理想之城〉,特写理想与现实的磨合》,《文汇报》2021年8月16日。
[3] 曾于里:《〈理想之城〉:理想主义者能打败职场老狐狸吗?》,2021年8月16日,澎湃新闻(https://www.thepaper.cn/newsDetail_forward_14062371)。

为经济分工与协作的产物，注重竞争、效率、协调和优胜劣汰，由此都市职场剧应运而生。

虽然职场剧和职业剧在很多叙事形态和情节上都很相近，但二者却是两种不同的叙事语态。从"职场"和"职业"这两个名词的辨析来看：职场指的是一切可以就职的场所，包括机关、企事业单位，显然是一个大的范围，更侧重"场"的宏观叙事；职业指个人所从事的服务于社会并作为主要生活来源的工作，是对"场"的垂直细分，侧重于某一具体的工作。从"场"到"业"，职业类型的多样使得职场剧已经不能概括今天的相关电视剧类型。

职场剧从现实的角度出发，以职场竞争、感情波折为叙事点，折射出职场百态和人情冷暖。在某种角度上，职场剧一方面侧重于主人公的青春梦想和职场打拼，另一方面他们的爱情也成为重要的戏份。比如被称为中国版《欲望都市》的《杜拉拉升职记》，在讲述杜拉拉从一名普通员工蜕变为管理层的故事之余，也向观众呈现了作为一名职场女性的情感考验；《欢乐颂》一方面用大量的篇幅呈现几位主人公的职场工作状态，另一方面也重点描写了人物的爱情历程。而职业剧将叙事重点下沉到某一职业领域，着重展现这些从业者的专业知识和敬业精神，重点呈现某一行业的工作属性与职场光辉。比如《安家》讲述房地产中介行业的工作现状，探究中介与客户的关系；《女心理师》关注心理咨询师这一职业，重点呈现心理师助人走出心理阴霾、重新拥抱生活的过程。而《理想之城》中，苏筱一直坚持"造价师的职责就是保证造价表的干净"这种清白的职场作风。

英美职业剧比较成熟，常见于医生、律师、金融、IT等热门行业。比如《广告狂人》《实习医生格雷》《波士顿法律》《新闻编辑室》《投行风云》等职业剧已经形成比较成熟的叙事模式，其中《实习医生格雷》已经拍到十七季。这些职业剧以执行任务为叙事线索，重点呈现专业工作。目前，我国职场剧中的职业属性并不是很强，"厚黑学"成为职业剧的主要叙事，更侧重利益的争夺，甚至在某种程度上可以称为"职场宫斗剧"和"职场权谋剧"。这些剧作更关注人际矛盾、利益冲突以及职场上的钩心斗角，有些也侧重于情感和事业之间的关系。严格意义上来说，这些剧作重点呈现了矛盾、对立和冲突，忽略了职业的内在本质，不能称为真正的职业剧。

经济的发展、社会的进步导致行业的拓展、分工的细化，从而催生了多种多样的职业。《理想之城》弱化职场中的爱情、尔虞我诈的关系，从观众熟悉的建筑行业入手，以观众陌生的造价师这一职业作为切入口，在抓住时代脉搏的同时，带领观众

见证建筑行业的风云起落。剧中的"农民工讨薪""投标""酒局""考证""项目风水""BIM""PPP"等很多细节都让专业工程人产生共鸣。《理想之城》释放了一个信号,职场题材剧已经走出了披着职业外壳讲述不相干的事情的时代,这是中国电视剧从职场剧向职业剧转变的重要信号。造价师这个职业的全新亮相,预示着中国当下职业剧的创作有了新的方向,即紧扣时代脉搏和各行各业态势,对人物的职业类型进行细分,关注行业现状,带领观众深入某一职业当中,从而有效打开某一行业的叙事空间。

近年来,职场剧遭到观众的吐槽和批评,情感戏占据了大量篇幅,游离于职场之外,被观众称为披着职场的外衣谈恋爱,甚至职场剧中的很多情节与职场规范相冲突。商业洽谈、医疗救治等情节仅仅成为一种点缀,沦为爱情的装饰品。重要的是,很多职场剧严重脱离行业本身,消解了职场剧的艺术内涵。比如医疗剧《外科风云》讲述了很多与医疗行业无关的家族前史和父辈的情感纠葛;《青年医生》中出现了"200cc血送化验""9%生理盐水,实际浓度应为0.9%"等观众熟知的医疗差错;《亲爱的翻译官》中出现了剧中演员发音不专业的问题;网剧《法医秦明》中秦明不戴口罩等专业医疗设备就实施解剖也让很多观众吐槽。这些外行的职场表现,严重损害了职场剧的职业属性和精神面貌。

对于一部职场剧来说,如何合理地分配爱情线和职场线各自所占的比重,是非常重要的结构性问题。这不仅涉及人物形象的定位,更涉及故事情节的编织;不仅关联着对目标观众的定位,更关联着资本与市场。与以往的国产剧不同,《理想之城》的类型定位清晰,该剧从建筑造价师这一职业破题,弱化爱情戏份,着力还原行业的本真状态,从而使剧情内容专注于职场。对于同事之间、上下级之间的人际关系,不论是正面交锋还是侧面呈现,都向观众展示了不见硝烟的职场斗争和具有共性的职场生态,剧作也实现了与观众的同频共振。在这里,笔者将《理想之城》的情节分为人生低谷期、爱情萌芽期、事业上升期、职场挑战期和"未来可期"五个阶段(见表1)。

从剧名《理想之城》可知,这是一部散发着理想主义情怀的剧作,理想的实现不可能是一帆风顺的,需要经历一番曲折和磨难。由表1可见,该剧在叙事策略上遵循先抑后扬的叙事思路,编剧先安排主人公情感事业双失败,滑落人生谷底。职场上的苏筱"背锅"后被公司辞退,又遭遇男友出轨,之后接连不断地在求职中碰壁,甚至遭遇了职场性骚扰。可谓屋漏偏逢连夜雨,人物一直处于一种被动的状态。主人公经历了人生低谷之后开始一步步地进行主动攻击,从正式入职到成为部门经理再到进入集团总部,整个叙事颇有一种"打怪升级"之感。这种人物逆袭的状态,在某种程度上具有一种狂

表1 《理想之城》情节阶段表

阶段	情节	播出集数	作用
人生低谷期	苏筱背黑锅遭开除；屡次求职失败；遭遇男友出轨。	第1～6集	铺垫
爱情萌芽期	苏筱酒后偶遇夏明吐露心声，二人感情升温。	第7集	感情戏作为职场戏的调味剂
事业上升期	苏筱工作表现出色，正式入职子公司天成	第7～24集	发展部分
职场挑战期	苏筱进入集团总部，面临集团总部势力的排挤。	第25～39集	高潮部分
未来可期	夏明放弃个人欲望，选择和苏筱并肩战斗；天字头子公司实现合并。	第40集	开放式的结局引发观众思考

欢的属性，符合观众的期待视野。

另外，该剧弱化了人物之间钩心斗角的桥段，也弱化了矛盾和冲突，人物塑造上的好坏之分也不再那么明显，而是重点呈现职场人面对不同利益冲突时如何化解的智慧。可以说，《理想之城》的创作做到了情感戏与职场戏的完美契合，情感线成为事业线的辅助。苏筱和夏明二人本身就是一对矛盾体，同为造价师，一个坚持原则，一个善于利用关系，有着不同的职业理念。他们在事业上竞争对立，人格上彼此吸引，情感游离在统一和分离之间。这种关乎理想的职场上的竞争和碰撞，既成为他们感情进展的支撑，又成为他们情感崩塌的导火索。因此，作为一部职业剧，这样的情感戏没有喧宾夺主，也没有沦为行业的附庸，而是与职场戏相得益彰，既让该剧有了一定的看点和烟火气，又有力地彰显了男女主人公的职业内涵、专业操守和理想追求。

（二）丰富多彩的职业群像与去雕饰、贵在普通的平民视点

职场剧的重点在于表现真实的职场状态，因此在创作中要注重人物的"实"。该剧导演刘进曾说："我觉得不管什么样的戏，都应该以人物为出发点，人物的真实感非常重要。把人写成了人，然后说人话。人有害怕，有高兴，这些情感才都会是真实的。"《理想之城》在呈现职场博弈状态时，不仅勾勒了主角人物的成长弧线，而且还编织出一幅精彩纷呈的职场群像。比如，横冲直撞、善于攀关系的黄礼林、两面派的腹黑男陈

思民、野心勃勃想要独揽大权的汪明宇、堪称"端水大师"的徐知平、看似稳如泰山实则忧心忡忡的董事长赵显坤……因此，该剧上至管理层，下到基层人员，所塑造的人物都以真实为原则，让观众看到既有人物个性又有细节呈现的人物群像。

具体到剧名中的"理想"二字，该剧从原著小说《苏筱的战争》易名为《理想之城》，制片人张婷婷对此解释道："剧中三个重量级人物——苏筱、夏明和赵显坤，是对理想主义的最佳诠释。"她进一步说，苏筱、夏明、赵显坤都是理想主义者，只不过因为身份、地位和处境的差异，外显表达方式会略有不同。女主苏筱是一个纯粹的理想主义者，她的职业目标是做干净的造价表。苏筱这一人物不是唯唯诺诺、博观众同情的形象，而是一个遇到挫折敢拼敢干、会报复和反击的形象。苏筱在职场上一路"打怪升级"，给人一种看爽剧的快感。男主角夏明也是一个理想主义者，他久谙世事，高瞻远瞩，同时有着极高的专业素养。为了实现把个人的子公司独立出去的私欲，他紧锣密鼓，让集团高管陷入他设置的圈套。赵显坤作为集团的董事长，是一个懂得权衡利弊、惜才爱才的理想主义者。无论是破格提拔苏筱，还是口中坚持的"大企业需要担起更多的社会责任"，都可以看出他身上散发着理想主义光辉。由此可见，《理想之城》是一部对职场、行业有着敬畏之心的作品。

从人物塑造策略的角度来看，该剧塑造了圆形化的职场男性群像。圆形人物是指文学作品中具有复杂性格特征的人物。佛斯特在《小说面面观》一书中提到："一个圆形人物必能在令人信服的方式下给人以新奇之感。如果他无法给人新奇感，他就是扁平人物；如果他无法令人信服，他只是伪装的圆形人物。圆形人物绝不刻板枯燥，他在字里行间流露出活泼的生命。"[1]该剧塑造了爹味男、油腻男、腹黑男等一群圆形化的职场男性群像，这些男性形象群体呈现出多元化的态势。爹味是一个网络用词，目前有两种含义：一是作为褒义词，指的是有一种老父亲的味道、充满父爱的男人；二是作为贬义词，指的是以自我为中心，经常教育别人的具有大男子主义特点的男性形象。集团董事长赵显坤便是爹味男的代表。他说话办事沉稳，善于揣测把握人心，并且爱怀旧、经常把兄弟情挂在嘴边，表面上谈着共同进步和社会责任，实际上都是在稳固自己的事业根基。黄礼林则是油腻男的代表。黄礼林在剧中特别市侩，为了达到自己的目的，他竭尽全力去攀关系。在他知道自己的外甥夏明已经与苏筱确立爱情关系时，为了个人利益一方面威胁苏筱离开夏明，想要拆散二人；另一方面积极撮合夏明与贺小姐的恋爱，

[1]［英］E. M. 佛斯特：《小说面面观》，苏炳文译，广州：花城出版社1981年版，第63—64页。

原因是贺小姐的爸爸贺胜利掌握着黄礼林未来项目的拓展和利益。

人物形象是在矛盾和冲突中构建出来的。郭沫若在《满江红》中说"沧海横流，方显出，英雄本色"，说的是时势造英雄；有人将其改编成"矛盾冲突，方显出，人物形象"，说的是冲突造人物。[1]"人物在复杂纠葛的矛盾冲突中，才能表现出其形象的不同侧面，才能具有层次性。"[2]剧中的陈思民可以称为腹黑男，作为子公司的中层领导，他的人性中的自私和嫉妒一面被一览无余，遇事踢皮球，推诿责任。仔细分析，工作中的他之所以"贪污受贿"，与孩子出国留学、岳母生病住院和妻子是全职太太等一系列家庭客观原因密不可分，这些背后的原因促使他成为职场上的"陈思民"，所以才会在职场上架空苏筱的权力、栽赃苏筱受贿、挑拨苏筱与同事的关系，以缓解自己内在的压力。这些人物设置一方面强化了该剧的人物群像，使其有了烟火气息；另一方面也让该剧显得尤为真实，无论观众是否身处这个行业，都能与剧中人物产生共鸣，找到自己在职场中的影子。

"去滤镜"成为该剧在人物塑造上的一大特征，这也使得剧中的人物从上到下都是接地气的，呈现出一种平民化的视点。所谓平民化的视点，指的是电视剧站在平视的角度来塑造人物，观众看到剧中角色的时候就像是看到了自己，从而使得观众将个人的情感经历还原在电视剧人物的身上，减少与剧中人物之间的陌生感，以此重构自己的身份。孙俪饰演的苏筱在剧中不打粉底、不画眼线和眼影，真实地呈现出一个初出茅庐的职场人形象；剧中的女二吴红玫也是一个被丑化的人物。她有着哈工大本科、人大硕士的学历背景，但是她在剧中呈现出的是一个"囧"形象，总是在职场中丑态百出。值得注意的是，该剧还重点关注了以张小北为代表的"普通男"的形象。张小北在剧中可以称作一个好男人，他生活节俭，没有不良嗜好，攒优惠券去吃饭，这样的男人在今天称为好男人当之无愧，但是在剧中却被女友吴红玫无情抛弃。这些职场群像呈现出底层人群的最普通、最现实的一面，既映射了当代都市人面对生活、工作逆境时的茫然无措，又增加了该剧的现实底色。

值得注意的是，该剧在进行反面人物塑造的时候，依然没有逃离扁平化的深渊。"对照或反衬人物塑造来揭示人的性格真相，是所有优秀故事讲述手法中的基本要素。"[3]《理想之城》为了表现阶级根源，依然将乡下的老一辈置于被审问、被反驳的位

[1] 陈祖继、于宁：《影视编剧教程》，北京：中国传媒大学出版社2018年版，第244页。
[2] 同上书，第245页。
[3] [英]E. M. 佛斯特：《小说面面观》，苏炳文译，广州：花城出版社1981年版，第46页。

置,比如乡下父母的"重男轻女""嫁出去的闺女泼出去的水"的思想。例如,《欢乐颂》中樊胜美的母亲、《安家》中房似锦的母亲、《理想之城》中吴红玫的父母等,这些为了引爆话题而进行的极致表达,一方面使得人物的刻画陷入扁平化的深渊,另一方面也对人们在生活中应对伦理、道德、秩序时产生了不良影响,需要创作者甄别和警惕。

二、美学分析

(一)空间美学

空间层级往往与社会阶层相互对应。该剧呈现了不同的职场空间,集团总部和分工公司的工作空间在环境和布局上迥然有别,不同的写字楼甚至同一个写字楼的不同空间的内部,也构建着不同的权力。工作空间成为社会地位和阶级力量对比的体现,领导的级别越高,办公空间越大、视野越开阔。写字楼作为职场故事的发生地,体现着不同阶层、等级之间力量的此起彼伏。尽管写字楼在外观上为所有人共享,但内部空间只有部分人可以掌握。例如,董事长赵显坤的办公室气派豪华、私密性强,每次有人到访都需要私人秘书的传达。

该剧无论是内部的办公空间还是外在的建筑空间,都呈现一种封闭的状态,这些封闭的空间带给观众一种压抑感和逼仄感,恰恰符合了现代都市中人们紧张的生活节奏和高强度的工作压力。以天成子公司为例,该公司的办公室是由隔断分区构成的,从办公室向窗外望去,四周都是建筑,视野被阻断。正是这种封闭的空间属性,才使得职场人带着一种权力意识想要挣脱封闭的空间,不断向上爬。在该剧中,最先打破这种封闭空间的人物便是苏筱,剧中屡次出现的一个场景是她在楼顶上跳绳,这也成为一个意象化的场景。苏筱每次遇到烦心事的时候总会跑到楼顶跳绳,可以说这是她个人对封闭办公空间的一种反抗。当她站到楼顶上跳绳时,相应地这种封闭空间也被打破,既体现出苏筱努力挣脱当下职场牢笼的态势,也体现出苏筱在职场上登顶的决心。

从传统的办公室到现代化的写字楼,是当今社会经济、文化格局转型的重要表征。由于传统的办公室缺乏空间的纵深感,因此人们对于高大的写字楼有着一种较为复杂的认知和情感。高耸入云的写字楼成为该剧的一个重要意象。写字楼常常与迅猛发展的经济、快速的社会节奏和人才济济的景象联系在一起,这些高耸的写字楼在意象上充满了一种挣脱的架势,呈现出一种内卷的趋势。该剧中的写字楼,无论内外都体现出一种

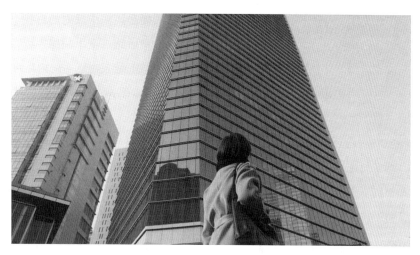

图1 苏筱仰望集团总部大楼

"高"的观感。一方面,这种"高"的状态与权力话语相关联,代表了一部分职场人努力向上追求权力的趋势;另一方面,这种"高"也凸显出职场的"深",常常与孤独、恐惧紧密联系,给人一种"职场深深深几许"的感觉。奋力向上爬的职场打工人必然是孤独的,同时爬得越高越怕跌落谷底。该剧中多次出现对苏筱这一人物的俯仰镜头,在她搬进集团总部时,一个大的俯拍镜头将高楼大厦和她向上仰视的表情放置在一起,呈现出登顶的压力感和向上的决心;同时,这个仰拍镜头也向观众喻示了她的登顶之路不会是一帆风顺的。

除了建筑空间外,剧中玻璃镜像的运用也反射出人物真实的自我。随着经济的迅速发展,都市的玻璃幕墙代替了传统的水泥砖瓦墙。在外观上,高档写字楼宛如一面巨大的落地镜,照映着匆匆来往的路人。在内部,无论是电梯间还是洗手间,玻璃镜面总是能够照到剧中人物的面目表情,人们在镜前自我审视,呈现出一种逼仄、疏离的视觉观感,映射着职场人的内心世界。玻璃将办公空间切分成一个个单独的空间,只有少数领导才有机会进入这个单独的空间,大部分员工只能在开放的格子间中接受领导透过玻璃面的监督。因这种玻璃隔断又具有私密性、监视性等功能,与其说玻璃所带来的是一种开放的空间和透明的质感,不如说是一种权力和等级的进一步深化。

按照拉康的观点,镜像既是自我的开始,又具备着异己与分裂的特性。密集的都市建筑和快速的工作节奏加剧了职场生存的紧张感,对职场人的心灵造成挤压,使得他们

逐步丧失了对于工作的热情,唯一可以表达的便是镜像中反射的自我。剧中屡次出现玻璃镜像的镜头,无论是吴红玫遭遇上级领导斥责后跑进洗手间擦掉妆容,还是苏筱匆忙奔波在电梯间中映射出憔悴的面容,这些镜中像正是人物真实的内心世界。

本雅明曾说:"人们为了自我经验的内容得以维持,不得不日益从公共场所逐步退回并移步室内,把外部的世界交换为内部的世界。"[1]《理想之城》一方面对外部的职场环境空间进行大量呈现,还原了真实的职场生态;另一方面也对主人公生活中的家庭内部空间进行展示,反映出职场人的内心。剧中所呈现的不同空间的对比,反映出不同人物的审美趣好、生活品位和身份等级,从而让观众深入了解剧中人物,更具代入感,进而强化了该剧的现实主义美学特色。家作为一个有情感、有温度的封闭空间,为主人公发挥着放松、休息和发泄的功能。对于职场人而言,在家中不再有领导监视的目光和无法排泄的工作压力,人们能够在家中享受到放松,进而投入新的生活和工作中。

《理想之城》也重点呈现了几位主人公的家的空间。家的装饰和内部设施象征着一个人的社会品位和社会地位。例如,夏明的家是有着巨大落地窗的空间,透过这样的空间,他可以举目远眺,不再伪装,尽情发泄自己;而对于苏筱来说,初出茅庐的她生活空间略显紧凑和压抑。吴红玫和张小北这对情侣的生活空间在剧中呈现得更典型,甚至可以说是一种意象化的空间。他们的生活空间是被杂乱的电缆线包围着的筒子楼,这样的生活环境也和他们当时的经济状况相匹配。

(二)视听美学

首先,该剧服装色彩的运用呈现出人物的性格。人是视觉动物,在人际交往中,人们习惯通过第一眼去判断所交往对象的年龄、身份、性格等,这与心理学上的首因效应密不可分。首因效应也称作第一印象效应,由美国心理学家洛钦斯提出,指交往双方形成的第一次印象对今后交往关系的影响。因此,人物的面部妆容和服装穿搭对一部电视剧的人物形象塑造尤为重要。影视剧中的服装作为重要的形式,不仅可以展示人物的身份、地位,还可以体现一个人的性格和品位。在该剧中,人物的服装颜色搭配成为塑造人物形象、传达影片情绪的重要策略。例如,在剧中,夏明作为职场上的精英,他的衣服多为黑、白、灰三种颜色。黑色给人沉稳之感,白色抵消了黑色带给人的压抑情绪,灰色则代表了一种高雅精致的意味,这三种颜色低调、简约的风格和他的性格交相

[1] [德] 瓦尔特·本雅明:《大哲学家的生活与思想》,北京:中国人民大学出版社2008年版,第167页。

辉映。而苏筱的穿衣打扮、颜色风格也凸显了其人物个性。从初入职场的土气穿搭，到作为部门经理、进入集团总部时的大气风格，见证了她职场上踏实稳重求上进的心路历程。剧中，苏筱的服装颜色主要以米色、白色、卡其色为主，简约大方不失内涵，这种颜色跟她稳中求进的职场作风和单纯正义的性格特征相呼应。总之，这些服装色彩的运用在细微之处传达出创作者对人物身份的价值判断，也更好地将观众代入剧中，增强了对人物的角色认同。

其次，影调与光加持该剧的现实底色。导演刘进在对影像风格的把控方面有自己的独到见解，《理想之城》将观众的代入感放置在首位。在拍摄人物时，该剧大量使用近景系列的小景别镜头，让观众感受到演员的情绪。导演刘进曾在接受采访时说道："《理想之城》的影调、造型和影像整体质感，跟现在流行的都市剧不完全一样……这部剧的影像是写实风格的，这也是我一直的追求……如果都市剧都要统一滤镜、亮亮堂堂、漂漂亮亮的，那造型、摄影就失去了塑造能力……棚里的光要特别满，才能让演员的脸上很干净。"[1]

《理想之城》在拍摄方式上进行创新，用LED屏代替了传统绿布进行室外呈现，这样既节省了剧组的开支，又呈现了不错的效果。传统的绿布后期把背景用抠像的方式放上去，略显粗糙，不能呈现人物脸上的质感，也不会有一种光影变化的感觉。而使用LED屏，随着演员的动作脸上会反映出光影变化，呈现出一种真实的状态，更有利于演员代入剧情进行表演。

再次，该剧在摄影布光方面也很有考究。正如有学者所言："'光'是影视画面的灵魂，大自然由于有了光才有了生命与活力，影视画面同样由于有了光才有了生命与活力。"[2] 该剧一方面摒弃滤镜来呈现真实的人物，并以此增加该剧的现实底色；另一方面运用大量的人工光来呈现人物的"高光"时刻，这样的光线象征着希望，象征着职场人上升的态势。在本剧中，侧面光的使用是摄影打光上的一大特点。侧面光线下的人物面部轮廓分明、质感突出，呈现出职场人朝气蓬勃的一面。例如，该剧在对夏明这一人物进行呈现时，多次利用温暖的侧面光呈现职场人专业自信的一面；又如当苏筱离开天成子公司进入集团总部时，一束强光打在她安静的脸上，这种颇具意象的光恰恰是希望之光，象征着她距离登顶的目标又近了一步。

[1] 李星文的影视毒舌：《复盘｜导演刘进：〈理想之城〉建造法》，2021年9月1日（https://www.sohu.com/a/487019990_116162）。

[2] 彭吉象：《影视美学》，北京：北京大学出版社2009年版，第238页。

图2　吴红玫审视镜中的自己

图3　苏筱离开天成子公司

图4　吴红玫回家的路

最后，该剧运用了很多意象化的电影镜头。首先是运动长镜头的使用。导演刘进曾说："我们常说，要追求电影化风格，什么叫电影化？其实追求的也是真实质感。"[1]该剧大量运用推、拉、摇、移、跟等多种运动方式，在将观众代入情节的同时，又赋予该剧一种电影感。其次，该剧多次使用俯仰镜头表现阶级力量对比。很显然，俯拍呈现的是人物的渺小和成长的受阻，仰拍呈现的是一种向上的力量。俯仰之间呈现的是一种渺小与强大的对比，与其说俯仰是一种拍摄手法，倒不如说俯仰之间是一种创作美学态度。该剧多次出现对都市大楼的仰拍和对苏筱、吴红玫等职场人物的俯拍，俯仰之间的对比呈现的是职场人顽强向上生长的态势。在该剧中，最令人印象深刻的是对吴红玫回家路的大俯拍，很显然，这种俯拍经过了创作者写意化的处理。大俯拍宏观概括了城市与农村的距离，将吴红玫回家的心理距离外化为空间距离，实际上也在向观众说明吴红玫与上海这座城市的距离，理想之路遥远且漫长曲折。

在听觉上，《追梦赤子心》这首歌成为剧中的一种符号。这首歌由苏朵作词和谱曲，甘虎编曲，经由GALA乐队演唱感染了无数观众。该曲也是2015年播出的动画《那年那兔那些事儿》的片尾曲、2017年播出的电影《空天猎》的片尾曲。《追梦赤子心》作为《理想之城》的片头曲和插曲，不仅起到了塑造人物形象、加快叙事的作用，而且还起到了升华主题的功能。每次苏筱遇到挫折时，《追梦赤子心》总是伴随着她跳绳或认真工作的画面。正如歌词所写："我想在那里最高的山峰矗立／不在乎它是不是悬崖峭壁／用力活着用力爱哪怕肝脑涂地／不求任何人满意只要对得起自己／关于理想我从来没选择放弃／即使在灰头土脸的日子里……"这种激情澎湃的歌词一方面是对职场上苏筱向着理想之城拼搏奋斗的真实写照，另一方面也在激励着屏幕前的每一位观众。

三、文化与价值观

（一）原生家庭与"新穷人"

社会阶层一直是一个比较敏感的问题，任何社会都存在着阶层的划分。在整个社会都在对阶层不断讨论、关注的大环境下，职场剧《理想之城》收视率持续走高，究其原

[1] 李星文的影视毒舌：《复盘｜导演刘进：〈理想之城〉建造法》，2021年9月1日（https://www.sohu.com/a/487019990_116162）。

因，离不开该剧所引发的阶层话题。这种关于阶层的探讨与原生家庭有着密切的关系。所谓原生家庭，指的是个体最初成长和学习的环境，也与个体的情感表达、行为模式、依恋风格以及亲密关系等有着密不可分的联系。剧中吴红玫深受原生家庭的影响，其父母处于社会底层，重男轻女的观念特别明显。尽管吴红玫经过自己的努力考取哈工大本科，并且拿到人大的硕士文凭，但受原生家庭影响的她一直都处于生活和工作的焦虑中。她缺乏自信，工作中不能与上司、同事实现有效沟通，总是处于被动状态。与之相对应的苏筱则截然不同。提到孙俪饰演的苏筱，我们经常会想到近年来由她主演的另一部职场剧《安家》。该剧中的房似锦也受到原生家庭的影响，但苏筱和房似锦有着很大的不同。房似锦独自打拼，背后缺乏家庭的支撑；而苏筱从小在父母的关爱环境中长大，有安全感，对工作和生活也有信心，在面对生活中的焦虑时，苏筱没有房似锦的焦虑。苏筱一开始便面对被领导甩锅、求职遭拒、恋人出轨等事业和情感双失败的低谷，但她能快速地走出来，这与她作为一个独生女、父母将其视为掌上明珠等诸多原生家庭的因素有着密不可分的关系。而职场上的精英夏明，父亲是大学教授，母亲是外科医生，他的成功必然与原生家庭带给他的自信有着密不可分的关系。

"新穷人"这一观点是由齐格蒙特·鲍曼在《工作、消费、新穷人》中最早提出来的，是伴随着消费社会出现的名词。在这本书中，鲍曼这样定义新穷人：有缺陷的消费者、失败的消费者。"所谓'新穷人'，是当前都市里一群年轻白领的自我身份定位，从存款上看，他们是名副其实的穷人，有些人甚至经常靠信用卡借贷来维持生活；但从进账上看，他们又收入不菲，完全不同于旧式的拮据度日的穷人。也就是说，他们挣钱不少，但花得更多，为追求新潮的生活方式和时尚的消费品而不惜将自己沦为'穷人'，是消费社会最称职、最卖力的成员。"[1]该剧将故事的发生地点放在上海，上海这座"魔都"是中国面向世界的重要窗口，更是一个典型的消费城市。剧中的吴红玫、张小北与其他打工人都是这个消费都市中的普通一员，他们接受过高等教育，但却蜗居于都市边缘；他们有着很多对于美好生活的遐想，但现实是残酷的，他们的经济能力和消费欲望相差巨大，只能透支自己。

鲍曼揭示了"新穷人"的消费虚假性，认为他们的消费范围往往被市场所圈限，审美标准也常常被广告所定型，无法自由肆意地选择自己青睐的商品。他们迷恋广告幻象，却时常被自己微薄的消费能力打败，有时还会产生愤懑与羞愧之感。刘昕亭分析

[1] 陈国战：《"新穷人"的消费美学与身份焦虑》，《中国图书评论》2012年第4期。

说:"消费社会的'新穷人',被排除在一切'正常的生活'之外,意味着达不到标准,意味着具有羞耻感和负罪感。当消费社会苦心孤诣地训导其成员体验新消费生活模式的时候,对于'新穷人'来说,他们感受到的,不仅仅是物质的贫乏,还有最痛苦的剥夺与失落。"[1]在剧中,元旦假期吴红玫想请苏筱吃大餐,到了饭店后张小北拿出自己攒的九张优惠券想购买99元套餐,但是饭店有规定,只有在非节假日才能使用优惠券。于是吴红玫请求张小北不要用优惠券,而苏筱前来解围并表达了自己请客的想法。几经周折,张小北一气之下甩门离开饭店。回到家后,吴红玫大哭,委屈地冲着张小北说道:"我以为你开窍了,我就是想让苏筱看看,我也有个好男朋友,我男朋友对我挺好的。我没想到今天会这么丢人,你让她以后怎么看我。"在此,吴红玫的秀恩爱是为了向好闺密苏筱证明虽然事业上不如她,但自己有爱情,从根本上讲还是因为内心缺乏自信和安全感。她在意的不是请苏筱吃饭,而是可以通过这顿饭找回自己职场上的羞耻感以及藏在内心深处的自尊。

正如有人指出:"在'新穷人'那里,传统的在人类与物质环境打交道的过程中所发展出来的各种美德(如吃苦耐劳、进取心等)已经变得不再重要;相反,如何打理出一个可人的自我形象越来越成为他们的核心关切。"[2]从传统意义上讲,剧中的张小北应该是一个好男人的代表,他既勤俭节约又踏实肯干,攒各种优惠券用来消费,从酒店里带洗漱用品回家。但是,在这种消费社会的引导下,吴红玫最终还是放弃了相恋多年的男友张小北,去投奔董事长赵显坤。因此,"新穷人"的种种表现在本质上远离了勤劳勇敢、自强不息的中华民族的精神内涵,值得我们警惕与反思。

(二)向上、向美、美美与共的共同体价值观

2020年,习近平总书记指出:"我们愿同各国一道推动形成更加包容的全球治理、更加有效的多边机制、更加积极的区域合作,共同应对地区争端和恐怖主义、气候变化、网络安全、生物安全等全球性问题,共同创造人类更加美好的未来。"党的十八大报告中提到:"合作共赢,就是要倡导人类命运共同体意识,在追求本国利益时兼顾他国合理关切,在谋求本国发展中促进各国共同发展,建立更加平等均衡的新型全球发展伙伴关系,同舟共济,权责共担,增进人类共同利益。"该剧呈现了中华优秀传统文化

[1] 刘昕亭:《新穷人·新工作·新政治》,《中国图书评论》2012年第4期。
[2] 陈国战:《"新穷人"的消费美学与身份焦虑》,《中国图书评论》2012年第4期。

中的"和文化""大同思想"和"天下观"的共同体美学，这些优秀的传统文化代表着中国优秀文化价值取向，构成了中国人处理对内对外关系的基本准则。

剧名"理想之城"中的"城"可以从两个方面解读：一方面指的是建筑工人建筑的实体的"城"；另一方面指的是人们向往美好、实现理想的精神上的"城"。《理想之城》在剧末彰显的互相融合、共同发展的共同体美学，通向了精神上的"理想之城"。在该剧的最后，苏筱推动"全员持股计划书"，充分考虑退休下岗老职工的利益，呈现的是一种"人得其所""老有所用"的大同理想。

《理想之城》重在过程，重点呈现的是明规则和潜规则之间的博弈。该剧前面的大部分给观众呈现的是作为职场人面对潜规则的无奈，而后面的小部分则将重点放在瀛海集团天字号子公司的合并和重启上，让潜规则和明规则正面较量。在剧集的最后，不卑不亢的苏筱最终赢得集团领导班子的认可，当选为改革小组的组长。总而言之，该剧向观众传达的是一种选贤能、公平竞争、实力取胜的价值观。除此之外，职场上的苏筱一路打怪、过关升级，靠的是个人的专业能力和职业抱负。理想不是幻想，是凭借努力铸就而成的，可以说，专业、坚持和勤奋是通往理想之城的必要准备。这种向上、向善、向美的价值观底色，激励着每一位在职场中遭遇困境却默默奋斗的人。就此而言，《理想之城》这部剧不再悬浮，而是有了一种沉稳的气质。

四、产业与市场

（一）强大的制作班子

电视剧《理想之城》播出后，在豆瓣上获得了7.6的评分，是近年来职场剧中的较好成绩。在几万条短评中，热度最高的纷纷聚焦于"职场内容扎实""展现行业痛点""职场环境有真实感、代入感"等。剧中对建筑行业职业精神的塑造获得了相当程度的认可，呈现出较高的艺术水准，被称为"对职场剧创作的一次超越"。

口碑上的成功，与该剧强大的制作班子有着密不可分的关系。一般而言，一部剧的成功除了题材之外，豪华的制作班底也是底气所在。《理想之城》的主创可以称得上白玉兰最佳组合。导演刘进是一个高产导演，曾经执导过《吕梁英雄传》《秘密列车》《告密者》《党的女儿》《悬崖》《抹布女也有春天》《一仆二主》《老婆大人是80后》《白鹿原》《欲望之城》《美好生活》《精英律师》等作品。他的作品基本上都是以平民的视点

讲述家庭与伦理、理想与欲望。与他的上一部职场剧《精英律师》相比，《理想之城》更接地气，不再刻意去讨好女性和市场，而是更加关注当下和现实。编剧周唯是经济学专业出身，她平时爱看财经新闻、政治新闻，爱炒股，爱研究公司的基本架构和经营管理，这成了她书写商战题材的基础。她曾经出版过图书《地铁幽光》《爱如夏花》《苏筱的战争》等，用了将近三年的时间将《苏筱的战争》改为剧本，可谓下了苦功夫。演员方面，孙俪是当之无愧的收视女王，曾两获白玉兰最佳女主角奖。赵又廷曾两度提名白玉兰最佳男主角奖，而在剧中有着主要戏份的于和伟则是新一届白玉兰奖最佳男主角得主。在配角方面，杨超越、刘奕畅两位青年演员也都表现出自己的实力。杨超越曾出演过不少电视剧，积攒了大量的经验；而刘奕畅毕业于上海戏剧学院表演系，曾出演过《燃血女神》《我和两个他》《当我们海阔天空》诸多青春题材作品，有着一定的粉丝基础。正是这样豪华的创作班子为该剧提供了质量保障，进而赢得了观众口碑。

（二）轻营销导致收视不佳

《理想之城》开播于2021年8月12日，正值暑假期间。这一阶段播出的电视剧类型多样、题材丰富。和《理想之城》同期竞争的既有《你是我的荣耀》《与君歌》等当红流量明星出演的爱情题材剧，也有《扫黑风暴》《乔家的儿女》等制作上乘、受众广泛的现实主义题材剧。这些同时期竞争的影视剧在各个流媒体平台投放物料、制造话题，互动力度大，且有流量明星加持，迅速抢占以青少年为主力的暑期市场，因此轻营销的《理想之城》想凭借口碑很难出圈。

由于宣发滞后，未能在暑期市场做好足够预热的《理想之城》在开播时得到了不佳的收视成绩。东方卫视首播收视率为0.3885%，央视首播收视率为0.5524%。两大平台的播放效果远低于预期。据微博热搜话题显示，《理想之城》开播前仅有一条热门话题——"孙俪手写49遍理想之城"。这条热搜并未透露剧情细节，也未与观众形成互动，因此开播的热度明显不够。在抖音等短视频平台，剧方制造的能够推动开播的话题接近于零，大大落后于同一阶段开播、目标受众相似的《扫黑风暴》。《扫黑风暴》依托于原型社会事件这一优势，在前期制造了大量话题为开播造势。随后该剧针对目标男性受众，在男性观众聚集的虎扑平台上大量投放互动话题，实现精准宣发。重要的是，宣发团队抢占男频市场的同时又不放过大众市场，《扫黑风暴》在微博、抖音等流媒体平台均形成了剧集讨论场。因此，该剧对《理想之城》产生了一定程度的挤压。

从剧集本身来说，以造价师为题材虽然新颖，但"大女主事业+爱情"的叙事模式

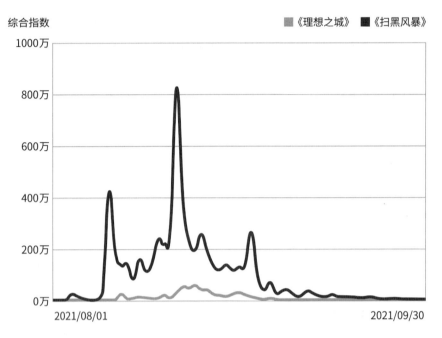

图5 《理想之城》与《扫黑风暴》抖音指数趋势比较

却是当代职场剧的常见套路。加之《理想之城》无论从女主角干练的短发造型，还是海报风格、演员阵容等都类似于2020年孙俪出演的职场都市剧《安家》，失去了市场主导优势。《安家》的收视率为2.12%，而《理想之城》在豆瓣上虽然收获了差强人意的7.6分，但其收视率仅为1.121%。其中一个重要的原因在于，比起《安家》《外科风云》中等更加贴近观众生活的职业，造价师这一职业虽然新颖却缺乏群众基础。造价师在工作中面对的矛盾对象是企业老板、投资商等，这与房产中介、外科医生遇到的客户和病患等有着巨大差异。买房和看病几乎人人都经历过，可商场的明争暗斗却是十分特殊的，也是比较小众的。因此从编剧的角度来说，观众能否理解剧情、代入剧情，与主人公产生共情都是其中的难点。因此，这种特殊职业的职业剧极有可能将自身囚禁在一个圈层之中，增加了观众的观剧门槛。

（三）严肃的风格难以实现再次传播

近些年，"悬浮""不接地气""披着职场外衣谈恋爱"的各类职场剧层出不穷，观众苦"假职场剧"久矣。在一开始，《理想之城》就确立了真实客观的风格。不加滤镜、

真实的服装化妆、真实的造型，为了刻画一名造价师的真实形象，孙俪选择素颜出镜。另外，"服化道"也随着场景的变化而呈现出不同的层次与风格。

《理想之城》播出后在建筑圈广受称赞，中国建设工程造价管理协会（CECA）副理事长、常务理事尹贻林在微博转发朋友评论，对《理想之城》提出高度赞扬。《理想之城》自开播以来一直作为一股清流几乎没有买热搜，而是采取了口碑营销的策略。有网友评论："确实挺真实的，真实得让我都感觉下班了，却还在上班。"对比《安家》中的热搜话题"王子健向朱闪闪求婚""房似锦母亲""张乘乘"等，各种热点事件以及夸张化的人物引起网友的激烈讨论，《理想之城》偏真实的风格定位使其在话题设置上偏严肃，其热搜词条是"理想之城结局""理想之城演员表"等相对正式的话题，未能使观众进行广泛讨论。

这种偏严肃写实的风格定位和严谨的创作态度，使《理想之城》很难通过剧集的再生产实现传播，也难以通过"造梗""融梗"来制造观众茶余饭后讨论的话题，因此也就难以实现互联网"自来水"的快速洗脑式传播。而都市职场剧观看的主力军是25～37岁的青年女性，这部分人群也是互联网的主力军，为维护影视剧的风格气质而放弃"造梗"传播、话题转化的宣传手段，使得《理想之城》缺少了重要的网络传播人群，这也许是导致该剧收视率表现不佳的重要原因。

总体而言，《理想之城》为了还原真实图景、反映真实的职场生活而做出了一些取舍，舍去了夸张化的叙事手法、爽文式的叙事策略、职场外衣恋爱本质等一直以来遭人诟病的职场剧套路。但在当前的观剧环境下，这些大胆的舍弃也给剧方的营销宣传带来不便之处。例如，观众吐槽孙俪穿衣打扮太土气，过于沉重的职场话题也使一部分青年观众被劝退。因此，《理想之城》追求口碑和评分这种曲高和寡的选择，势必会削减受众范围，影响爆款率、出圈率。

五、启示与反思

从剧作上来看，作为一部职业剧，该剧做到了情感戏与职场戏的完美契合。情感戏没有喧宾夺主，也没有沦为行业的附庸，通过与职场戏相互配合，既使该剧有了一定的看点和烟火气，又有力地彰显了男女主人公的职业内涵、专业操守和理想追求。《理想之城》关注行业现状，通过垂直细分对职业进行深入挖掘，带领观众深入造价师这一职

业当中，为职场剧打开新的叙事空间。

在人物塑造上，该剧塑造了丰富多彩的职业群像，让观众无论身处哪个行业，都能与剧中人物产生共鸣，找到自己的职场影子。但是，该剧的主人公设置依然采用"情感+事业"模式，在叙事上主人公一路反击、开挂，让观众觉得套路化明显。另外，该剧在对乡下老一辈人物进行呈现时，依然没有逃离扁平化的顽疾，这也需要创作者警惕和反思。

在美学呈现上，该剧对职场空间、生活空间进行了意象化处理，使得外在空间和内部叙事互为参照、互相依托。另外，作为一部职场剧，该剧在镜头色彩、光线、角度等方面深入考究，传达出创作者对人物身份的价值判断，塑造了真实立体的职场人形象，增强了观众对人物的角色认同。

在文化与价值观上，该剧一方面对原生家庭和"新穷人"进行探讨，引发观众的讨论和反思；另一方面也呈现了向上、向美、美美与共的共同体价值观。在该剧的最后，苏筱推动"全员持股计划书"，充分考虑退休下岗老职工的利益，呈现出一种"人得其所""老有所用"的大同理想。在此基础上，《理想之城》不再悬浮，而是拥有了一种沉稳的气质。

在产业与市场上，该剧的成功离不开强大的创作团队，为强化现实舍去夸张化的叙事手法、爽文式的叙事策略、职场外衣恋爱本质等职场剧套路，但在当下的观剧环境中，这些大胆的舍弃也给营销宣传带来不便之处。

不可忽视的是，理想的呈现是职业剧的重点，现实与理想在职业剧中是互生互伴的关系。对理想主义的偏离是很多职场剧存在的问题，如很多职场剧将升职加薪视为理想的实现。物质层面的成功为人们带来希望，对于每个打工人来说固然重要，但是进一步讲，这些并不是真正的理想主义。真正的理想是除了个人的目标、理想实现之外，还以一种责任意识心系集体、社会和国家，是一种精神层面的理想的实现。在《理想之城》中，苏筱一步一个脚印到达顶端后，心系集团，极力促成全员持股和天字号公司的合并，凸显了一种责任意识和社会担当，散发出一种真正的理想主义光芒。

六、结语

电视剧《理想之城》凭借扎实的剧作、丰满的表演、精湛的影像表现和美美与共的

共同体美学价值观念,为观众呈现了又一部现实风格的力作,值得当下很多电视剧学习和借鉴。作为一部职场剧,职业理想是必不可少的话题,实现什么样的理想、理想实现的方式以及理想实现的程度,是创作者需要重点关注的问题。因此,职场剧的创作除了要立足现实,通过寻找观众关注最多最热的行业话题来传达文化内涵、传递人文情怀、传承时代精神之外,还要将职场的挫折内化为激励个人成长的动力,以此让观众实现身份认同。

(潘国辉)

专家点评摘录

《理想之城》作为职场剧力作别开生面、清新脱俗。虽然它既没有涉案剧紧张激烈,也缺少家庭伦理剧的温婉细腻。但它揭示了更加常态化的现实生活,时代感、都市感、职场感沉实绵密,跳出了此前"伪职场剧"的泥淖。在主人公苏筱的成长中,既没有此前流行的"霸总爱我"的窠臼,跳出了"美强惨"套路,也不靠发糖打廉价情感牌,更没有仿效流行的"女性题材"刻意讨好女性观众。

—— 戴清

《理想之城》为职场剧的创新表达做出有益探索。该剧呈现了职场剧的样式和魅力。一是叙事主线始终沿着职场轨道,让观众通过一部剧得以管窥一个行业的基本样貌。该剧紧紧围绕主人公苏筱建筑造价师的职业身份展开,主线故事集中于建筑行业,较为真实地描摹了建筑行业的职场生态。二是始终以主人公的专业进阶为叙事动力。三是爱情、友情、家庭等副线虽然贯穿全剧,但一直都是主线的陪衬。尤其是主人公苏筱的爱情线,在全剧中所占篇幅有限,叙事较为克制。并且,她在爱情方面的得与失,都与职

业发展紧密关联，为主线叙事服务。把职场作为主场景而不仅仅是大背景，让职场冲突成为叙事发动机而不仅仅是助燃剂，该剧找到了职场剧创作的密钥。

—— 田水泉

附录：《理想之城》导演、编剧访谈

（一）

采访者：《影视圈》

受访者：刘进（《理想之城》导演）

《影视圈》：国产职场剧经常遭观众诟病是披着职业外衣谈恋爱，《理想之城》怎么处理这个问题？

刘进：因为大部分的创作者并没有真正地去了解行业。写行业剧、写职场，并没有深入地去了解详情，只能披上职场剧的外壳，将听到、看到的内容装进去。恋爱都亲身经历过，你情我愿、分分合合相对容易写。《理想之城》确实是一个真真正正的职场戏，职场的每一个位置、每一个层面都真实展现，从前台到中层，从中层到高层，再到分公司领导、集团领导，每个角色都刻画得淋漓尽致，故事情节也引人入胜。

《影视圈》：观众把这部剧称为"职场教科书"，剧中呈现了很多非常真实的办公室政治、职场钩心斗角，您希望通过作品给观众什么样的启示？

刘进：现实生活中每个人都会从自己的观点出发去看待对方，我希望观众在观看《理想之城》之后，可以站在他人的立场看问题。剧中有一场戏，苏筱和吴红玫在酒吧蹦迪，她跟吴红玫说能理解陈主任，他只是碰见了她这个先锋派。因为陈主任已经五十多岁了，就想安安稳稳地收点小钱，保持现状到退休就可以了，结果碰见一个来搅局的，陈主任觉得地位和权威受到威胁，所以就处处刁难苏筱。从苏筱的角度出发也没有

错，她代表了新模式、规范化，用规则来做事，也印证了从人治到法治的过程。此外，几个分公司老总的形象设定也十分出彩，他们都属于老一代的创业者，模式就是喝酒、处关系，办事偷奸耍滑、钻空子。比如黄礼林病了以后跪在崔哥面前的那一刻，换位思考可以感同身受黄礼林的不容易。

《影视圈》：像苏筱这样因为执着而成功，假如赵显坤不支持她呢，她还能坚持下去吗？又会是一个什么样的结果？

刘进：我觉得是金子都会发光的，而且作为领导，都希望自己的公司更强大。如果你是领导，她能给你带来很多的好处，将集团管理规范化，以集团利益为主导，带来有效收益，这样的人你会不用吗？其实每个人都有心存善良的一面，而且也都有理想主义的一面，只是像苏筱这样坚持的人不多，但她会慢慢唤醒身边每个人心里的理想主义。

《影视圈》：在夏明越来越深入人心的时候，为什么最终认同的还是苏筱的职场哲学？

刘进：夏明也是一个理想主义者，但一直很矛盾。夏明在这个规则里，虽然内心很抗拒，但却不得不服从，无法凭一己之力改变现状。于是夏明选择利用规则、人际关系逐个打败对手，一方面他拥有了成就感，另一方面又很挣扎。所以当他看到苏筱那么坚持理想，就像看着年轻的自己，他欣赏苏筱的勇气和单纯的向往，慢慢地就喜欢上苏筱，也就是喜欢上曾经的自己。

《影视圈》：据说原著作者已经在写第三部了，《理想之城》会拍第二部、第三部吗？

刘进：苏筱到集团以后是在跟人的观念做斗争。如何转变人的观念是很难写的，写好又不能写跑是最难的。作者在写《理想之城》后面的部分时已经很崩溃了，但坚持下来就能获得成功。我鼓励他往后写，也十分期待之后的故事情节。

《影视圈》：您今年还有一个身份，就是上海电视节白玉兰奖的评委会主席，评判好作品的标准是什么？

刘进：一个好作品一定要有表达，有引领作用，思想性、精神价值、精神内核缺一不可。像《山海情》我觉得拍得很好，看到了扶贫真的很难，不仅是物质的帮扶，更是精神层面的转变，说服了思想，更要付之于行动。《山海情》里每个角色都十分鲜活，

服装、化妆、道具等都精心设计，包括摄影、美术都做到了精美而不浮夸，在真实中找到了美感。

《影视圈》：现在好多作品包括导演本身，都没有表达的欲望，放弃了表达。在当下的影视剧市场中，创作者该如何坚持创作？

刘进：中国影视剧行业的市场很大，不同题材、不同类型的作品很多，入行的人的水准和目的也不相同，并且每个人对敬业的看法也不一样。之前我与香港团队合作过，他们都非常敬业，因为香港市场很小，不敬业就会被淘汰。我不能当别人的指引者，只能做好我认为对的事情，我觉得慢慢会好起来，情况会好转。

《影视圈》：您的剧里很少用流量明星，对目前娱乐市场的整顿行动有什么看法？

刘进：要尊重电视剧的本质，制作优质的作品，所以在演员的选择上，无论是咖位多高、流量多大，都必须贴近人物属性，并可以完全驾驭。我遇到过流量明星，也有挺不错的，他们愿意拍好的作品；我也碰到过不尊重演员这个职业，只为钱而应付了事的人，长久下去会越带越偏，应该对此进行整治。但从我内心来说，我相信国家也不愿对娱乐市场一刀切，但现状是影响太大，太难管理了。

（节选自《影视圈》杂志）

（二）
采访者：《天津日报》
受访者：周唯（《理想之城》编剧）

记者：您的笔名若花燃燃，有一种诗意的感觉。这个笔名的立意是什么？
周唯：若花燃燃出自杜甫的诗句"江青鸟逾白，山青花欲燃"，大意是碧绿的江面白鸟飞过，红花点燃了苍翠欲滴的青山。我觉得这很美，年少时的我也想做点燃青山的

红花,但现在觉得我的笔名好"中二"。

记者:《苏筱的战争》改编为电视剧《理想之城》时,您用了多长时间完成剧本?

周唯:我完全没有想过《理想之城》推出后会有怎样的反响。《理想之城》的原著名为《苏筱的战争》,是我于2009年创作的。当年完成时我对其并不满意,一直扔在硬盘里,偶尔想起来就改上一改。2016年我的编辑突然想起来我曾经写过一个职场小说,就建议我修改后出版。于是我重新修改了《苏筱的战争》,觉得它可以见人了,就出版了。

小说《苏筱的战争》卖给影视公司后,影视公司让我也参与剧本的创作。最初我以为自己只是"打酱油"的,后来他们一直找不到合适的编剧,最终决定让我来写剧本。他们邀请到吴兆龙老师做编审。吴老师做过《雍正王朝》《走向共和》,经验丰富,提出要写就写职场最难写的部分。这句话听起来就不简单,但我当时有那么一股初生牛犊不畏虎的劲儿,撸起袖子就开干了。吴兆龙老师是2017年7月进组的,当年10月初我交了前五集。吴老师看过后说可以了,可能这是我从小说作者转为编剧的入门阶段吧。

记者:您认为小说和剧本的差别在哪儿?

周唯:小说的创作重在文笔好、情感充沛,能感染读者就好。但剧本必须要有结构,注重环环相扣、绵绵不绝。小说与剧本创作最不同的地方是,小说里的人物可以有心理描写,但剧本不可以,角色的所思所想必须通过动作或对白准确地传达给观众。

记者:从小说作者转变为影视编剧,您的新突破是什么?

周唯:剧本创作到许峰审计这段剧情时,我是怎么写都觉得不好看。就这段剧情,我磨蹭了将近一个月的时间。后来,终于明白是因为没有将压力设置准确。打通这个环节后,后面的剧本创作就顺利了,没有特别困难的地方。大概在开机前一个月,剧组提出苏筱跑到云南后故事就散了,希望我想办法解决,不要让她去云南。于是,我弃用了原来的剧本,把小说续作里面的天字号合并剧情提前了。但是,天字号合并这部分内容还属于构思阶段,我自己都还没有捋顺,现在要直接转化为剧本非常艰难。当时为了创作《理想之城》剧本,我已经连续工作三年六个月了,真的是筋疲力尽。

记者:这么长的时间创作一部电视剧,是不是觉得特别辛苦?

周唯:导演也找过其他成熟的编剧帮我一起写,但是因为剧里有四条主线,人物繁

多，事件复杂，涉及法律、融资、财务等方面知识，非常难写。我大学学的是经济，思维模式和文科出身的人不太一样，其他编剧无法配合我。所以，再累再苦我还得接着干。那时候我每天晚上只睡四五个小时，不是我不想睡，也不是没时间睡，就是因为压力太大了没法睡。到最后阶段，我在剧组里从开机待到杀青，但只在开机、杀青和我家人来探班时出去过片刻，其他时候都在酒店里写剧本。我觉得自己每天都处于崩溃中，但又不敢崩溃，因为崩溃了还要花时间重新把自己拼起来。直到杀青前的倒数第二天，我才完成了最后一集剧本。

记者：这部电视剧博得广泛好评，现在回头看您也觉得收获很大吧？

周唯：我觉得自己一直属于野生的作者，没经过专业培训，灵感爆棚时写得很精彩，没灵感就瞎写，优点是我的笔力还可以，能写出我想表达的东西。我觉得这点挺重要的，毕竟很多人的想法很好，可困于笔力差，无法精确表达自己的想法。之前写小说，我觉得情节还可以，但灵魂单薄。经历了《理想之城》剧本创作的种种磨砺，我现在的作品有了强大的灵魂，我也终于从野生的作者转化为入流的编剧，有了代表作品。或者说，我终于走出了新手村，成为正式玩家，也算可喜可贺。

记者：《理想之城》从大众并不熟知的造价师这个职业入手，苏筱经历万难，但始终恪守本心、坚守专业，最终获得成功。请您谈谈对女主角苏筱的塑造与刻画，您想通过她表达什么？

周唯：苏筱的原型是我的朋友，她就是造价师，目前在某企业任总经济师。我听她讲她的经历，将其创作为小说，然后她告诉我哪里不对，我就接着改。我想借苏筱表达的是"人的心在哪里，人就在哪里闪耀"。苏筱没特别花里胡哨的地方，她就是努力通过工作提升自己，她专业能力强是因为努力。大家可以设想，如果我们朝着同一个目的地前进，你每天都争取比别人多走几步，那么一年后你就比别人多前进一小截，十年后你就领先别人很多了。我希望苏筱这个人物对当下准备躺平的年轻人有所启发，人躺平的应该是欲望而不是脚步。

记者：《理想之城》这部剧比较复杂，观众要很烧脑才能听懂人物台词背后的各种隐喻与算计，您是如何确定《理想之城》的故事核的？

周唯：在2006年至2008年间，我看了大量的美剧，几乎熟知电视剧的所有套路了。

《理想之城》的故事核就是明规则和潜规则之争,这个不是一开始就确立的,是一步一步摸索出来的。从最初苏筱和夏明关于造价表的看法分歧,到中期苏筱和夏明关于"天堂门坏了"和"屠龙勇士终成恶龙"的争辩,再到后来苏筱说服赵显坤的那句"明规则无法到达的地方潜规则就会到达"。比如在第32集,天字号本来是归汪明宇管的,合并后是一级子公司,等于削了他的权。那么,汪明宇为什么会赞同天字号合并呢?我想了好久,想起尼采在《权力意志》中曾讲过,每个人都想贯彻自己的意志。我想到了汪明宇的职场层次,他计较的已经不是多少钱的问题,而是自己能不能拥有更多的话语权。基于此,他才会同意合并。把这一点看透了,剧情就顺了,逻辑也合理了。

记者:《理想之城》写职场中的人心与人性,您是如何体悟到这些的呢?

周唯:十年前我是写不出《理想之城》这样的剧本的。因为十年前的我还没有完全成熟,对社会的认知比较苍白。我读了大量财经和政治时事文章,看过数不清的网帖。渐渐地,对社会的运作模式有了比较深入的了解,所以才写出《理想之城》。《理想之城》里有一段关于"一万小时定律"的剧情,写作也一样,秘诀就是勤奋地写。你会发现当你写出100万字后,与刚刚写了一万字时的状态完全不一样了。很多之前难以表达的东西,可能就会精准地表达出来了。我不是天才,但是持久的训练可以让我缩短与天才之间的差距。

记者:您对夏明、赵显坤等角色的刻画同样深入人心,这些配角您最想推荐哪几个?

周唯:我朋友的女儿上大二,不爱看电视剧,但她喜欢《理想之城》。她跟妈妈说,这个剧和别的剧不一样,里面的配角都很有魅力。我朋友将她女儿的话转述给我,我说,他们是他们自己人生的主角,不是为苏筱而生的人物,苏筱只是这部剧的主角。所有的配角都是我创作的,所以我都很用心。比如汪炀是中专学历,水电工出身,这种从基层起步的人通常性格乐观开朗,行事不拘小节,但水电又是个精细活,所以汪炀的人设是粗中有细、性格爽朗。张小北是一个让我感触点有些多的人物,剧情里几个小姑娘总说他"渣",我觉得单纯用"渣"字形容太简单粗暴了,其实他属于当下年轻人中的一类——家境平平、能力平平,很用力地活着,负重前行,却无人关注,挺让人感慨的。

记者:《理想之城》中有很多精彩的对话,能感觉到非常用心。

周唯：创作源于生活，但是我已经很久没有上过班了，最近这四年更是离群索居搞创作，不太有机会接触很多人。可能是和我的阅读习惯有关系，我特别喜欢在网上看帖子，这也是我收集素材的一个途径。在帖子里，我看到烟火红尘中的种种。这些帖子有它们自己的语言风格，有它们的生活维度，反映了它们的个性……天涯论坛上曾经有很多这样的帖子。记得有一个姑娘，在帖子里写因为父亲家暴，她和母亲、姐姐是如何每天战战兢兢地活着。其中有大量细节描述，看得人眼泪直流。我没有经历过家暴，但我从这个帖子里感受到了。所以，各种帖子千人百面全有涉猎，典型性人物的说话风格、做事风格、思维模式都留在脑海里了。当我想要表达时，大脑自然而然地会冒出类似的话。

（节选自《天津日报》）

2021年
中国影响力电视剧分析案例六

《大决战》
Decisive Victory

一、基本信息

类型：革命、历史
集数：49 集
首播时间：2021 年 6 月 25 日
首播平台：中央电视台综合频道
在线播放平台：爱奇艺、腾讯视频、优酷、央视频
收视情况：中央电视台电视剧频道 CSM63 平均收视率为 1.33%，平均市场份额为 5.01%

二、主创与宣发信息

导演：高希希
编剧：黄剑东、翁良平、郑忆宁
制片人：梁仁红、马骏、杨蓓、王晓燕、薛继军
主演：唐国强、王劲松、刘涛、苏青、于和伟、刘劲、王伍福、郭连文、王健、邵兵、刘之冰
摄影：于学军、刘峣、杨仕伟、阳湘华、黎琳、李京永、陈喜洋、杨尚军、王怀刚、王耀峰、刘帅、王明明
剪辑：林阳、林秉哲、白岩松
美术：张国月、王刚、梁文巧、蒋鹏、许峰、王小卫、吴睿凡
录音：刘涛、高艺茗、张国宏
灯光：张强、王俊旗、曾现录
发行：肖萧、杨晓军、贾梓
出品公司：中央广播电视总台、北京爱奇艺科技有限公司

三、获奖信息

2021 年 8 月 5 日首届涞坞国际电视节金萱奖年度大奖

大时代的宏大叙事及其英雄群像塑造

——《大决战》分析

革命历史题材电视剧在我国影视剧领域长期处于举足轻重的地位。2021年,中国共产党成立一百周年之际,习近平总书记做出了"要鼓励创作党史题材的文艺作品特别是影视作品,抓好青少年学习教育,让红色基因、革命薪火代代传承"的重要指示。

这对重大革命题材电视剧创作提出了更高的要求,多部为庆祝中国共产党百年华诞的影视剧一经播出便引起全社会强烈的关注和反响,其中就包括重大革命历史题材的佳作——《大决战》《觉醒年代》《大浪淘沙》等。党史剧作为革命历史题材影视剧的重要组成部分,以新的题材挖掘、思想发现和审美探索,使光辉的百年党史焕发出全新的思想和艺术光彩。随着国家经济、文化的发展呈现出更加开放包容的姿态,作为传统中国影视文化的革命历史题材影视剧越发彰显出新的发展态势与创作活力。新时期一系列革命历史题材影视剧作品不仅在创作方面呈现了更高的艺术追求,同时在市场方面展现出卓越的受欢迎程度。

战争题材作为重大革命历史题材的重要组成部分,在聚焦中国共产党发展历程的同时,也再现了我国的国史、军史。其中《大决战》《跨过鸭绿江》等以军事战争为主线剧情的电视剧不仅再现了革命期间的战场事件,还包含了处在这些时期的革命人士及民众的生活状况、精神面貌,并呈现出党的光荣历史与辉煌成就。2021年6月开播的《大决战》作为一部杰出的革命题材作品,收获了良好的观众口碑与业界评价,且在播出期间与播出后始终保持着较高的关注度和讨论度。《人民日报》袁新文的文章认为:"(该剧)堪称重大革命历史题材电视剧中的匠心之作、标杆之作、上乘之作。"[1]《光明日报》

[1] 唐陟、杨春果:《为国家述史、为时代立传、为人民抒怀——重大革命历史题材电视剧〈大决战〉创作座谈会纪要》,《电视研究》2021年第9期。

则指出剧集制作上创作视角新广度、艺术创作新高度、总台制作新力度这三大突出特点，对《大决战》的制作水准给予了高度评价。

《大决战》首次以电视剧的形式全景展现了解放战争期间著名的辽沈、淮海、平津三大战役，史诗般呈现了波澜壮阔的中华民族命运大决战。全剧通过讲述战略、战术和战斗三大层面的故事，立体式表现了三大战役，塑造了极富生活气息的领袖人物、革命将领与高举信仰大旗的平民英雄形象，呈现出宏大战争中一个个鲜活的个体，在战争叙事中注入人文情怀，在真实再现中完成艺术升华，在历史内涵中投射现实意义，使得历史真实与艺术真实完美融合。

《大决战》是重大革命题材电视剧在新时代的一次成功的创作实践，从叙事模式到人物塑造，从历史再现到艺术加工，均具备较为突出的创新性和感染力。为适应现代社会的文化语境，创作团队基于历史、忠于党史，在现实主义框架之下，实现了创造性的艺术表达。电视剧《大决战》在制作过程中总结了诸多同类型影视剧的实践经验，遵循重大革命历史题材电视剧的创作规律，坚持"以人民为中心"的创作导向，秉持"大事不虚，小事不拘"的创作理念，紧扣"人民即是江山，江山即是人民"的命题，既顺应了该类型电视剧的创作新趋势，又拓宽了该类型电视剧的创作视野，同时也为之后的影视剧创作提供了借鉴意义与参考价值。

一、历史深处的宏大叙事

电视剧《大决战》以时间为序展开1945年抗日战争胜利至1949年新中国成立这段光辉历史的叙事，这段波澜壮阔的革命史既是中国历史的关键部分，也是世界史中不可磨灭的一部分。《大决战》采用宏大叙事的模式，以宏阔的视野在世界史的背景下解读历史，有力地论证了为什么共产党必然取得胜利，为什么没有共产党就没有新中国。《大决战》不仅继承了20世纪经典革命战争影片运用宏大叙事全景式再现革命史的传统，而且在人文关怀方面实现了突破，在宏大场景中精心打磨微小细节，实现对个体生命价值的特殊关照。作为一种叙事方式，宏大叙事引领剧作描绘了解放战争的历史画卷与恢宏格局，在相对连贯统一、逻辑清晰的情节链中建构起英雄群像的集体反抗与斗争行为；作为一种叙事立场，宏大叙事坚持弘扬主体性的现代立场，彰显民族解放与家国独立的大主题，反映了大环境中个体成长与历史进步的社会发展历程。

（一）传承：全景式呈现革命史实

新中国成立以后，革命历史题材影视剧的创作迎来了第一个高峰期，在国家"要求文艺加以正确地反映我国人民这一最彻底、最艰苦也是最光荣的革命斗争历史，用以教育青年一代，促进人民的斗争"[1]的号召下，诞生了《南征北战》（1952）、《上甘岭》（1956）、《铁道游击队》（1956）等多部书写革命史诗的革命历史题材电影，影片再现了激烈的战争场面并塑造了伟岸的领袖形象，构建了民族记忆与国家记忆。然而受限于当时的技术水平和经济情况，这一时期的革命历史影片只能着眼于某一重大事件的描写，无法呈现出壮阔逼真的战争场面，也无法全景式描绘出中国革命的进程。

20世纪90年代后，革命历史题材电影又进入了第二个创作高峰期。在这一时期创作出的《开国大典》及《大决战》系列、《大转折》系列、《大进军》系列以厚重的历史感、深刻的艺术表现力以及强烈的爱国情怀给人们留下深刻印象，影响并激励了几代中华儿女，在一定程度上实现了宏大叙事。"宏大叙事自诞生以来，就在人类漫长的历史中存在某种惊人的一致性，那就是以自己的部落、民族、国家或共同体为中心来编写自己的历史或诗篇。"[2]中国学者结合中国宏大叙事的文艺实践，对宏大叙事做出这样的界定，即"以其宏大的建制表现宏大的历史、现实内容，由此给定历史与现实存在的形式和内在意义，是一种追求完整性和目的性的现代性叙述方式"[3]。以影片《大决战》系列为例，其再现的历史时间始于1948年3月毛泽东、周恩来、任弼时率领中共中央机关和解放军总部离开陕北来到西柏坡，结束于1949年平津战役胜利后蒋介石发表引退声明。《大决战》系列不再局限于展现一个或几个关键历史事件，摒除了以往革命历史电影零散性、碎片化的叙述形式，建构起一个带有普遍共识的、一体化的历史叙事框架。宏大叙事的应用不仅大大延长了革命历史的时间跨度，而且使战斗数量和战斗规模都实现了巨大的飞跃。共计3部6集的《大决战》系列，总时长超过10小时，真实还原了辽沈战役、淮海战役、平津战役这三场为观众所熟知的重大决战，在其中还穿插呈现了共产党与国民党双方领袖的战略和战术对决，双方相互牵制，交互表现，织成了一张无形的叙事网。为了满足影片的历史空间真实性，《大决战》系列的拍摄地区涉及全国13个省、自治区、直辖市的50多个市、县、区，北起黑龙江哈尔滨，南至浙江奉化，西起黄河，东至渤海，真实还原了革命根据地、战争爆发地、领袖生活区以及国共两党军队的行军

[1] 胡晓峙：《高扬的革命英雄主义精神——谈我国反映革命战争的一个重要特色》，《电影创作》1960年第8期。
[2] 王加丰：《从西方宏大叙事变迁看当代宏大叙事走向》，《世界历史》2013年第1期。
[3] 邵燕君："宏大叙事"解体后如何进行"宏大叙事"？，《南方文坛》2006年第6期。

路线。同时，为了呈现大决战参战士兵众多、战斗武器庞大的震撼场面，剧组召集了超过13万名干部战士参与拍摄，累计多达330余万人次；影片中出现的大型军事装备，如坦克、火炮、飞机、舰艇等，也都是得到拍摄许可的真实重型武器。

进入21世纪后，重大革命历史题材在电视剧领域呈现出蓬勃发展的积极态势。近两年为了庆祝抗美援朝战争胜利70周年创作的《跨过鸭绿江》，以及再现波澜壮阔的解放战争的《大决战》，都延续了宏大叙事这一经典叙事模式。其中，《大决战》以其巨大的时间跨度、众多的历史人物和重大的革命历史事件完成了对革命史实的全景式呈现。基于电视剧较大的讲述篇幅，在历史时间的选择上，《大决战》相较于电影《大决战》系列，跨越的历史轴线更长，以三大战役的起因——重庆谈判的破裂开始讲起，完整连贯地展现了从1945年8月抗日战争胜利到1949年10月新中国成立的解放战争革命史。同时，《大决战》还开拓了更宏伟的视角，将中国新民主主义革命融入中华民族的解放进程，以及"二战"后重塑世界的宏大视野中，再现了多方博弈、纠葛的复杂局势。把新中国和中华民族的命运选择放置在全世界的范围内加以凸显，实现了格局、气势上的新超越。

为了追求历史细节和战争场景的高精确度呈现，达成"别人应该是推翻不倒的"这一创作目的，编剧"在充分地占有史料的基础上，对史料进行辨析研究，把史料变成史实"[1]，严格遵循着"大事不虚"的创作原则。在将历史事件和讲述材料进行整合排列、有序规划后，编剧从战略、战术、战斗三个层面对波澜壮阔的大决战历史展开详尽叙述，在这三个层面的互补与融合中凸显了大决战的宏大壮阔。

毛泽东曾说："研究带全局性的战争指导规律，是战略学的任务。研究带局部性的战争指导规律，是战役学和战术学的任务。"[2] 可见战略智慧与战术智慧在战争中处于举足轻重的地位。在战略层面，《大决战》注重刻画共产党和国民党的决策层形象，描绘了诸多双方最高统帅之间的战略较量。共产党始终与人民站在一起，战略决策的制定始终从人民利益出发。在对土地改革工作进行讨论并部署接下来的相关重大战略时，毛泽东耐心听取将领们的建议，对他们提出的不妥之处进行调整，依靠集体智慧化解难题。对于习仲勋同志提出的土地改革中出现的问题和错误，毛泽东十分认可，并且让全国各解放区引以为戒。领袖对战略全局的清楚把控以及对战略错误的及时调整，避免了后续

[1] 马李文博：《电影〈大决战〉：以优秀影像彰显人民的选择》，《中国艺术报》2021年7月1日。
[2] 王进：《毛泽东大辞典》，南宁：广西人民出版社1992年版，第731页。

图1　共产党将士共同制定战术

问题的出现,进一步扩大了群众队伍。与此相反,面对马歇尔提出的停止攻打张家口的建议,蒋介石却当即翻脸拒绝;下属也指出其表面上的韬略,不过是任人唯亲、灭除异己的工具。纵观双方在战略对决上的表现,共产党五大书记灵敏把控时局,不囿于过去的经验,勇于开拓,大胆探索新的历史条件下的战争规律;而国民党方面则墨守成规、独断专行,战略上的屡次错误也暗示了最终的战败已成定局。

在战术层面,《大决战》主要围绕三大战役的指挥者——以林彪、罗荣桓为首的第四野战军指挥者,以邓小平、刘伯承为首的中原野战军指挥者,以陈毅、粟裕为首的华东野战军指挥者,对他们的战争智慧进行重点呈现。编剧基于史实再现了合围战术、诱敌深入、障眼法、空城计等众多战术,彰显了共产党指挥将领的谋划智慧与组织能力。在塔山阻击战中,林彪听从四纵副司令员胡奇才的建议,临时改变战术,放弃高地埋伏点,将主力撤至塔山村,最终抵御了敌人猛烈的火力攻击。这也从侧面反映出解放战争时期,共产党内部民主的决策氛围和随机应变的决策智慧。相反,国民党在战术上的选择和制定却暴露出内部体制僵化、推诿责任等问题。在共产党攻取宿县后,国民党将领采取尖锥战术,实际上却是为了交差的缓兵之计。在淮海战役中,60万人民解放军力克80万国民党主力军,创造了中国乃至世界战争史上以少胜多的奇迹。淮海战役的胜利离不开解放军首领精明的军事部署和战术安排,更离不开人民群众的大力支持,广大人民群众的参与正是共产党在大决战中的制胜法宝。

图2 冲锋陷阵的解放军战士

在战斗层面,《大决战》真实还原了85场战役和战斗,其中包括323场武戏,以及攻城、轰炸、水战等极具视觉震撼力的大场面。济南战役、白老户屯战斗、塔山阻击战等大大小小的战斗渐次反映了共产党如何扭转战局、把握民心,最终取得解放战争的全面胜利。战斗场面往往是战争题材革命历史剧的重头戏和高潮部分,它既可以作为情节发展的动力和最终的走向来参与影片叙事,甚至是影片的主体内容,同时又是电影营造视觉效果的重要手段,以及吸引观众的重要元素。为了真实呈现战争中的战斗场面和战地实况,剧组跨越了三个省份进行拍摄,拍摄场景多达570个。同时,在布景和道具上做了深入研究和充分准备,设置了3万个炸点,使用道具子弹10万多发,挖掘战壕25公里,并且搭建了多处1∶1高度还原历史空间的场景。《大决战》在摄影方面采用了8K、50帧的超高清摄影机拍摄,在色彩的运用和镜头的调度上更是参照了电影的美学标准。同时,该剧还大量采用数字绘景技术,特效总时长在300分钟以上,借助军舰、大炮、战机轰炸等要素,让观众身临其境感受战争的震撼。

在宏大叙事的模式下,创作者将繁多的革命事件、众多的革命人物以及复杂的世界格局规划为井然有序的叙事影像,建构起完整的历史时空,完成了对于历史真实性的探索。《大决战》延续了重大革命历史题材影视作品采用宏大叙事模式的传统,通过更广阔的历史视野、更长的时间跨度以及更壮烈的战争场面,全景式呈现了可歌可泣的解放战争史诗。

（二）突破：宏大叙事下的个体关怀

在中国现当代历史的特殊语境下，宏大叙事因其较强的意识形态规定性和意识形态生产功能，与国家命运和民族前途紧密联系在一起。作为对时代文明的精神内核的反映，宏大叙事时常处于历史的演进过程之中，是一种不断变化、开放包容的叙事模式。进入21世纪后，中国社会文化结构发生转变，消费主义娱乐化的浪潮影响并改写着大众的审美趣味，这使得作为大众文化组成部分的电视艺术也发生了深刻的变化。过往保持庄严、追求崇高的经典宏大叙事已经无法完全满足处于大众文化语境中的观众审美需求，这就要求当今的宏大叙事"应该融入新的思想观念和新的表现方法，坚持以'人'为中心，将宏大的政治历史、现实场景与人生场景结合，与日常生活的关注结合，将历史事件融进生命表达，在历史叙事中凸显人性关怀"[1]。因此，在当下全新的时代语境下，宏大叙事呈现出新的活力，即"在艺术表现上具有广阔的历史时间和空间，在广阔的时空里有众多个性鲜活的人物和复杂的人物关系，有或激烈或平静的情节过程和发展细节，从而真实地表现出历史的丰富性和生动性"[2]。

通过对革命经典和一手史料的深挖，《大决战》的编剧共塑造了300多位有名有姓的人物形象，大致可以分为以毛泽东、周恩来为首的革命领袖，以王翠云、乔三本为典型的平民英雄，还有以蒋介石、杜聿明为首的国民党将领这三组人物。其中既包括著名的历史人物，又包括参照历史原型并结合艺术需要创作而成的虚拟人物。大大小小的角色及其身上的故事丰满了历史的影像，淡化了"宏大"和"意识形态"带给观众的距离感，在个人情感与理想中透视国家历史与民族记忆，将重大历史落足于个体感受，带给观众前所未有的亲近感。"历史时间不仅仅是伟大的集体命运的时间，在历史时间中，所有人、所有事都可以创造和见证历史。"[3]创作者将宏大的历史和社会变革融入平凡人物的生命发展进程中，乔三本就作为历史的见证者与亲历者，从个体视角展现了革命史诗的不同侧面。原属国民党军队的乔三本，是那个特殊年代万千平民的缩影，为改变家中的贫苦状况，始终坚持"为自己而战"，由于害怕牺牲，两度成为逃兵。但在看到老百姓不顾一切地支援解放军时，他体会到了"为人民打仗"的含义。原本立场摇摆的乔三本坚定了加入共产党的决心，在信仰的指引下将个人生死置之度外，最终为保护我方物资而牺牲。从怕死到献身的意识转变，体现了乔三本对生命意义和个体价值的重新定

[1] 池笑琳：《宏大叙事在当下文学艺术中的价值和意义》，《文艺理论与批评》2009年第6期。
[2] 崔刚：《重构中国"宏大叙事"——浅析当下部分电视剧创作的文本及价值指向》，《现代传播》2009年第2期。
[3] ［法］雅克·朗西埃：《历史的形象》，蓝江译，上海：华东师范大学出版社2018年版，第73页。

图3　韩鹏翼饰演的战士乔三本

义,彰显了《大决战》文本对于人文价值的凸显。乔三本逐渐醒悟的成长过程并不是个例,而是东北战区诸多扩充而来的新兵的缩影。最初战斗素养和政治思想都十分单薄的新兵,在革命和信仰的洗礼中得到成长,最终明白了"为谁当兵"和"为什么而战"的真谛,在这个建立新生政权的大时代里展现出与国家共进退的豪迈。《大决战》中个性鲜活的人物以及他们的个人成长故事,强化了历史的真实性与生动性,进一步印证了"人民的选择是正确的",以及"人民是历史的创造者"。

剧中个体生命的情感并没有被宏大叙事的壮阔旅程所淹没,而是得到了重点关注和有力表达。从革命故事中发掘人的情感,关注人本身,还原人性本质。《大决战》历史叙事中汇入了丰富的爱情元素,在革命的洪流中完成对爱情和信仰的双重守护,实现了革命历史题材的另一种表达。在《大决战》中,青年学生张婉心在几度劝说决心加入国民党的男友林稚文无果后提出分手,在组成小家面前果断选择了成就大国,坚定地守卫自己作为共产党员的信念与信仰。士兵武雄关在前线牺牲后,未婚妻王翠云将爱情信仰浸入生命,坚定延续着爱人的革命信仰,英勇地投入保障工作和战斗中,成为妇女群

图4　毛泽东与周恩来共同推磨

体中的精神领袖。革命者的爱情在更广阔的格局下得到展现，在追求爱情的同时也要恪守革命伦理，即在生死考验面前表现出的忠诚和牺牲精神，始终保持不屈不挠的精神力量。《大决战》将宏大叙事与爱情叙写很好地融合在一起，既弘扬了革命主旋律又关怀了个体情感，这种多重叙事效果的实现丰富了革命历史题材电视剧的叙事维度。

《大决战》在展现宏观层面的战略、战术、战斗的同时，还加入对生活细节的描摹，运用小细节推动主线剧情发展。在此过程中，"如何继续挖掘日常生活的深层内涵，使普通和日常的讲述变得妙趣横生和意味深长，并同时抵达个体灵魂与时代症候的深处，才是最为重要的问题"[1]。"电视剧《大决战》对历史做了生活流式的呈现，看似朴实无华，但在展开历史的纵深和细部上注意了修辞叙事的效果和历史精神的传达。"[2]五大书记在延安难得聚齐后，一起包白菜饺子的日常片段从侧面反映出艰苦质朴的革命岁月里，共产党内部团结和气的氛围。相反，国民党内部钩心斗角、贪污公款、占用军饷、强抢人民财产等细节充分暴露了内部官兵的丑恶行径，为最终的崩溃和失败埋下了伏笔。毛泽东离开延安后，蒋介石与宋美龄带着大批国民党将领来到中共领袖们原先居住的地方，看见院中的纺车，询问当地群众得知，在共产党被围剿后，面对艰苦的生活

[1]　龙慧萍：《近十年来成长小说中的日常生活叙事》，《山西大学学报（哲学社会科学版）》2011年第1期。
[2]　郝帅斌：《历史的重述与表现：〈大决战〉影、视文本对话与历史书写》，《当代电视》2021年第12期。

状况，毛泽东同群众一起用纺车织布。不仅是纺织，共产党领袖们同群众一起开垦、耕种、闲谈，这些生活日常的描摹，将宏大叙事强调的意识形态落于实处，切实地将践行"从群众中来，到群众中去"以影像的形式呈现给观众。

《大决战》基于可靠的生活细节并结合人物的成长历程展开宏大叙事，在谱写崇高的革命史诗的同时，深入挖掘处于这一时代背景下的个体精神和价值，关注历史进程中的个体成长，完成家国情怀下的情感叙写，让新时代语境下的宏大叙事真正触摸到社会的血脉，进而走进人性深处。《大决战》以历史和民族的恢宏背景托举个体生命的存在和意义，彰显了"人民创造历史"的历史事实和"一切为了人民"的初心使命。

二、历史人物的群像式呈现

《大决战》围绕国共两大阵营的对立与战争冲突展开叙事，构建了立场对立、形象迥异的两组人物群体：一组是我方英雄人物群体，另一组是敌方人物群体，他们相互对立但也相互衬托。在我方英雄群体的塑造上，编剧依据史实再现了革命领袖人物和历史人物，同时也在真实原型的基础上设计出个性鲜明、立体丰满的小人物。导演高希希在《大决战》创作座谈会上谈到该剧在人物形象塑造上的主要亮点："在创作中努力还原历史人物形象，丰满其血肉；从微观史学出发结合史实增设小人物，延展平民人物内涵；还原掩藏在历史深处和宏大叙事背后面目模糊的大众形象，着重描绘历史中拥有独立人格的普通人物群像，揭示生活与战争的联系，由此使影片散发出绵绵不绝的人间烟火气息。"[1]《大决战》透过历史人物群像式塑造和虚构人物的意义融会，构筑起伟大的革命精神，并凸显了人性的本真。

（一）历史人物群像的典型化塑造

《大决战》中塑造的历史原型人物主要包含三大集体群像：第一大集体群像是以毛泽东、周恩来为首的革命领袖，他们位于战场后方，对政治与军事大局运筹帷幄，通过综合权衡，做出重大战略决策；第二大集体群像是以粟裕、陈毅为代表的解放军首

[1] 唐陟、杨春果：《为国家述史、为时代立传、为人民抒怀——重大革命历史题材电视剧〈大决战〉创作座谈会纪要》，《电视研究》2021年第9期。

表 1　《大决战》主要人物图表

共产党	领袖	毛泽东、周恩来、朱德、刘少奇、任弼时	
	将领	邓小平、彭德怀、陈毅、粟裕、习仲勋、刘伯承、林彪、聂荣臻、朱瑞、罗荣桓、韩先楚、刘亚楼、陈赓、黄克诚、胡奇才、鲁锐、吴克华、赵兴元、李德章……	
	战士	共产党战士	武雄关、孔守法、梁士英、陈洁、杜广生、李大江、马庆、张顺子……
		解放战士（原国民党俘虏兵）	房天静、王福民……
	基层干部	王翠云、焦裕禄……	
	地下党员	郭汝瑰、熊向晖、傅冬菊……	
	普通群众	高玉宝、张婉心、李老汉……	
国民党	总统	蒋介石	
	将领	杜聿明、傅作义、陈布雷、邱清泉、阙汉骞、范汉杰、郑洞国、廖耀湘、卫立煌、黄百韬、顾祝同、白崇禧、黄维、刘峙、陈诚、熊绶春……	
	战士	乔三本（后成为解放战士）、林稚文（后加入共产党）……	

长，他们身处第一线，布置军事工作，发挥战术指挥才能；第三大集体群像是以蒋介石、杜聿明为首的国民党将领，他们各自为战、暗藏心思，构成了历史洪流中的镜鉴和省思。对于这些重要历史人物的塑造，编剧采用典型化的人物构建法，塑造了为观众所熟知的系列人物群像，并运用"闲笔"重点突出某些主要人物的个性化特点。

"重大革命历史题材影视创作，首先要严格尊重史实，尊重历史人物行为在历史活动中的真实基础，运用影视艺术各种表现手段，再现革命历史生活典型化环境中的典型化人物。"[1] 典型化是人物形象塑造的经典手段。当时间流逝、岁月更迭，影视作品中的精彩情节与画面也许在记忆中逐渐模糊，但出色的典型人物形象则可能依然活跃在观众的集体记忆深处。在革命历史的发展进程中，领袖群体代表的是有共同理念和共同革命理想的一群人物，革命领袖群像作为一种极具感染力的场景符号，需要把握好它与革命

[1]　陈播：《重大革命历史题材影视艺术创作的新发展》，《当代电影》2001年第6期。

图5　五大书记在延安

图6　共产党领袖人物

历史之间的深刻关系。领袖个体的命运与革命历程紧密相关，他们在中国的发展进程中发挥着巨大的作用。在领袖人物的外部形象塑造上，《大决战》请到了多位国内观众所熟知的特型演员出演，从外形到神态都尽最大可能贴近历史人物的原貌，为观众呈现出神形兼备的革命领袖形象。饰演五大书记的特型演员都是观众熟悉的老戏骨——唐国强饰演毛泽东，刘劲饰演周恩来，王伍福饰演朱德，郭连文饰演刘少奇，王健饰演任弼

时。常年积攒的特型表演经验,使演员们在举手投足间就能展现出老一辈无产阶级革命家的风采。演员唐国强注意到毛主席有喝完茶后顺手把茶叶拿出来的习惯,并将这个细微动作加入表演中。创作团队在翻阅史料时查证到毛主席抽烟的小细节,每次抽完烟都会将烟头小心地在鞋底弄灭,再放进口袋里带回去用纸重新卷。生动的细节安排让观众感受到领袖人物的温度,营造出历史的现场感。经典领袖形象的重现,不仅来自演员惟妙惟肖的演绎,还离不开对领袖性格特点、心理活动的描写。"典型人物的塑造,从根本意义上说,不是一个为时代英雄立传、塑造新时代英雄典型的问题,而是对社会现实和人生的深刻把握,对复杂的生活矛盾和人物关系的深刻揭示,对富有时代气息、历史高度的人物性格和心理的深刻诠释。"[1]《大决战》的创作者通过挖掘史料,结合史实对情节进行适当的艺术加工,将生活化的情节汇入剑拔弩张的对决中,更能从侧面烘托出我党领袖人物运筹帷幄、处变不惊的性格特征,并使叙事节奏变得张弛有度。在蒋介石为毛泽东赴重庆谈判举办的盛大晚宴上,蒋介石对于毛泽东餐位前摆放的一罐湖南辣椒酱十分不屑,称只有乡野村夫和土蛮劣匪之辈才会有如此喜好。随后毛泽东友好地邀请蒋介石一同品尝这罐土辣椒时,也立即遭到蒋介石的拒绝。一罐寻常的辣椒酱却投射出毛泽东作为共产党领袖的亲和友善、平实质朴,相反蒋介石格局狭小、心胸狭隘的特点也得以显露。

《大决战》对于解放军将领群体的塑造也体现出典型人物的特征,对于个体独特属性的发掘,构成了崭新的人物形象表达方式。文艺理论家别林斯基曾提出:"典型化是创作的一条基本法则,没有典型化,就没有创作。"[2]他进一步阐释说:"在创作中还有一个法则,必须使人物一方面是整体人物世界的表现,另一方面又是一个人物,一个完整的、个别的人物。只有在这个条件下,他才能够是一个典型人物。"[3]在《大决战》中,共产党众将领在战场一线呈现出英勇无畏的战斗面貌和机智灵敏的战争智慧等共性,但同时将领们对于革命事件的处理方式又体现出不同人物的个性。朱瑞在巡视被蒋军摧毁的工事时,突然踩中敌人掩埋的一颗反步兵地雷,壮烈牺牲。林彪尽管陷入失去战友的悲痛中,但仍谨慎斟酌战局,用理智控制自己不做出冲动的决定,这也从侧面体现出林彪喜怒不形于色、战斗素养极高的特点。演员于和伟在演绎这一角色的时候,真实还原

[1] 毛宣国:《塑造典型人物是新时代文学的重要选择》,《中国文艺评论》2020年第6期。
[2] [俄]维萨里昂·格里戈里耶维奇·别林斯基:《别林斯基选集》(第3卷),满涛译,上海:上海译文出版社1980年版,第60页。
[3] 同上书,第111页。

图7 毛泽东出席国民党举办的宴会

图8 于和伟饰演的解放军将领林彪

了林彪爱吃炒黄豆的喜好，边看地图边吃炒黄豆成了人物在剧中的经典画面，引发观众对于历史人物个人爱好的热议，也拉近了观众与历史人物的距离。

《大决战》中深入埋伏在国民党内部的地下党员郭汝瑰、熊向晖也给观众留下了深刻的印象。深受国民党高层重视的国防部作战厅厅长郭汝瑰，不畏艰险在国民党心脏部门源源不断地将绝密军事情报提供给党中央，并通过敏锐的反侦察能力瓦解国民党内

部的信任体系。潜伏在国民党将领胡宗南身边的秘书熊向晖多次向党中央传回敌方战役部署的关键信息,极大地帮助了我党迅速转变相应战术。共产党地下党员将个人安危置之度外,不畏艰险游走在敌人内部,为党中央情报收集做出了杰出贡献,加快了解放战争的全面胜利。地下党员凭借其特殊的身份,以最直观的视角展现敌方阵营中的真实情况,郭汝瑰与熊向晖直面国民党内部钩心斗角、各自为战的乱象,更加坚定了自己的革命立场。大决战的最终胜利离不开革命领袖的正确领导,离不开革命将士的英勇奋战,也离不开这群埋伏在敌军深处的潜伏者。

进入21世纪以来,革命历史题材影视作品通过多层次、多方面的人物性格展示,为观众呈现了丰满立体、更有可信度的反面人物形象。《大决战》对于国民党集团高层人物的塑造也颇具代表性,既刻画了卫立煌、廖耀湘、陈诚等作战态度不端正、内部协作不配合,在关键时刻只求保全自身利益的国民党将领形象,同时也从悲剧性的角度塑造了"有血有肉"的杜聿明、黄百韬等国民党将领。在反面人物的立体化塑造上,《大决战》用较多的笔墨刻画了国民党军华北总司令傅作义的转化,细致描写了他思想斗争的复杂过程。在女儿傅冬菊的逐步引导下,傅作义意识到国民党追求私利的狭隘以及共产党为国为民的崇高,由此人物思想得到转化,最终在共产党的促使下选择了和平之路,促成北平的和平解放。《大决战》对于对立阵营中反面人物的塑造,符合毛泽东所说的在文艺创作中的"我们也写反面的人物,但是这种描写只能成为整个光明的陪衬"[1]。一面是中国共产党积极开展土地改革工作,推动人民解放运动,逐渐"得民心"并成为民之所向;另一面是国民党内部腐朽溃烂,掠夺人民的私有财产,一步步"失民心"。一面是我党内部各级将士保持一致的革命步调,坚守不变的初心使命;另一面是国民党军队内部各派系之间钩心斗角、争权夺利。在反面人物的对比与衬托中,更凸显出"共产党因何而胜,国民党缘何而败"的主题。

(二)时代洪流下的小人物群像

《大决战》全剧共塑造了300多位有血有肉的人物形象,除了真实还原的60多位领袖人物与历史人物,其余角色都是编剧在翻阅大量革命史实资料的基础上,以三大战役中的两军士兵和人民群众为原型,结合情节需要,创作而成的虚构角色。革命历史题材

[1] 本书编委会:《中华人民共和国国史全鉴》(第4卷),北京:团结出版社1996年版,第4219页。

电视剧对于人物形象的塑造,"既要抵制虚假的崇高,也要拒绝低俗的卑微"[1],要通过对历史上的大小人物的形象塑造,共同完成人民历史的书写。《大决战》中虚构人物的设置主要集中在社会底层人物群体,编剧将底层人物在革命进程中表现出的英雄主义呈现在观众眼前,引发社会对小人物群体价值的思考。小人物指的是在历史潮流中一个个名不见经传的普通人。小人物的奋斗历程同大人物的伟大成就一起裹挟在浩浩荡荡的革命史中,他们的个人命运随着国家政治、战争局势以及革命形式的转变而变化。编剧设计了共产党方战士、国民党方战士和普通民众这三类小人物,三类小人物以不同的视角向观众展示了战场前线与后勤线上的真实情况。小人物与主线角色相辅相成,使得剧作对大决战的还原更有共情力量。《大决战》通过对小人物形象的生动塑造以及他们身上的成长故事,表现了在革命的洪流中"人民是历史的创造者,是真正的英雄"。

在我方战士的塑造上,《大决战》刻画了两类解放军战士形象:一类以武雄关为代表,自人物出场起便以英勇无畏的光辉形象现身。在带领一支战斗意志薄弱、革命信仰不坚定的队伍时,武雄关用一杆残破的红旗做腿,撑起断了一条腿的身躯冲向敌人,以个人牺牲激励了全队战士。在普通人的外表下,武雄关显露出坚强的品格、过人的胆识与崇高的人格力量。导演以这样一个英勇赴死的我党战士形象,投射出位于一线战场的普通战士群像,他们作为战略战术的执行者与实践者,与敌人进行血与火的较量,直接面对生与死的考验,传达着红色年代不屈不挠的革命意志。另一类革命战士是以房天静和王福民为代表的由国民党部队改编而来的战士形象,他们在革命历程中展现出小人物的成长弧光。部队改编初期,房天静和王福民都以战斗纪律涣散、革命思想混乱的形象出现。在改编后参与的第一场战斗中,两人都躲在掩体后,置身于战斗外,目睹着悲壮惨烈的战事,却迟迟不敢加入其中。在武雄关革命精神的感召下和"诉苦运动"的影响下,二人逐步认识到"坚定不移地跟着共产党走"才是最正确的选择,最终成长为优秀的共产主义战士。房天静以一人俘虏敌人一个班的战绩荣获特等功,被授予"孤胆英雄"的光荣称号。房天静和王福民两位俘虏兵的形象,是编剧组以充分的史实资料为依托,并由多位党史、军史专家参与,基于历史原型共同创作而成的。《大决战》突破性地将人民解放军中的"解放战士"问题引入电视剧文本创作中,该问题在关于解放战争胜利进程的研究中受到学界的高度重视。相关军事文献对解放战士的具体收编情况做了记载:"从1946年7月至1948年8月,国民党军总兵力从430万下降到365万,人民解放

[1] 陆贵山:《文艺观念的历史性创新——重温文艺表现"新的人物新的世界"》,《中国文艺评论》2021年第6期。

军总兵力从128万上升到280万,两年增长109%,其中很大部分是'解放战士'。整个解放战争期间,人民解放军共歼灭国民党军569万,其中俘虏415万,俘虏中有280万成为解放军,占当时(1949年)解放军总数的65%至70%。"[1]解放战士在经历了身份转变与信仰重塑后,以全新的姿态投入解放战争中,为新中国的成立做出贡献,进一步阐释了坚持共产党的领导是民心所向。

《大决战》对国民党普通战士也进行了立体化塑造,青年演员张云龙饰演的林稚文一角不顾女友劝阻加入国民党反动派军队,但在见到国民党军队压榨百姓、欺凌弱小的事实后,逐渐改变了自己置身事外的想法,意识到该为国家的救亡承担一份责任,说出了"我怕死,但我更怕像蝼蚁一样活着"的话。尽管家人倾尽财产打点他去美国,但林稚文最终决定留下来加入共产党,并成长为一名地下党员。林稚文革命立场的转变以及个人的成长经历,映射出大时代背景下拥有一定学识却不能坚定革命立场的青年逐渐醒悟的过程。林稚文作为没有历史原型的虚构人物,反映出编剧创作该人物的创作意图,以对立阵营中小人物的成长与转变,来体现共产主义强大的感召力,让观众更加全面、更加深刻地了解历史的全貌。

普通民众是《大决战》刻画的小人物群体中最广泛的组成部分,他们组成了解放战争中至关重要的支前民工与后勤部队,从人力、物力上做出了巨大的贡献。陈毅同志曾经说道:"淮海战役的胜利,是人民群众用小车推出来的。"人民的支援是三大战役胜利的根本保证。中野司令部在《淮海战役中双堆集歼灭战初步总结》中指出:"这次作战中的物资供应,是达到较圆满之要求的,无论在粮食弹药的接济与医术救济诸方面,都未感受到意外的特殊困难,这是此次作战胜利的有力保障。没有这种保障,要想取得这次的完满胜利,是不能设想的。"[2]《大决战》拍摄了人民群众用装满支前物资的小推车,给前线战士们送去大米、白面的场景,而自己吃的却是"三红产品"——红高粱、红辣椒、红萝卜咸菜。剧中出现了观众熟悉的模范人物焦裕禄的身影,担任支前大队长的他带领支前队伍奔赴前线支援战士,但由于极端气候和敌军拦截,支前队伍的小推车及所携带的粮草都被毁了。焦裕禄急中生智向当地村民借粮以解前线燃眉之急,刚刚解放的农民起先抱着抵触情绪,但在他动之以情、晓之以理的劝说下,终于争取到当地群众的支持,保证了前线的粮食供应。

[1] 秦程节:《溶俘:新式整军运动中"解放战士"思想改造研究》,《党史研究与教学》2016年第2期。
[2] 胡卫国:《淮海战役中人民群众大力支前》,《档案与建设》2018年第4期。

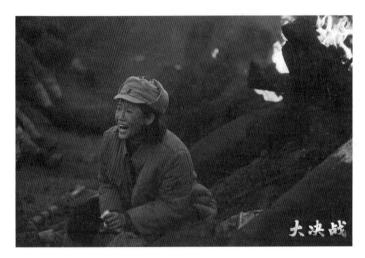

图9 苏青饰演的革命者王翠云

作为普通妇女的王翠云,在丈夫武雄关牺牲后担起了丈夫的责任与使命,积极协助党组织开展土地革命工作,帮助贫苦的百姓拿回属于自己的土地。从一开始遭遇农民的排斥、误解,到一步步获得农民的认可、欢迎与拥护,以王翠云、焦裕禄为代表的共产党基层干部用实际行动巩固了解放区,推动了支前部队的顺利组建,并且在此过程中不断实现自我进步与自我成长。《大决战》中塑造了多位基层工作者,用普通人的视角带领观众去发现底层人民的力量与可能性,体现了对共产党的坚定选择是人心所向、大势所趋,点明了共产党能够以少胜多、以弱胜强的根本原因,深刻诠释了"没有共产党就没有新中国""江山就是人民,人民就是江山"的真谛。

三、产业与市场分析

在市场经济和国家政策的引领下,革命历史题材影视剧逐步实现了"主流价值+主流市场"的统一。重视商业元素,但不依赖商业驱动;重视主流意识引导,但不拘泥于宏大叙事;重视红色经典的再现,但不墨守成规的制作经验和思路模式逐渐成熟。《大决战》在影视剧的传播与营销方面呈现出的时代优势和暴露出的不足之处,对于此后同类型电视剧的创作具有重要的借鉴意义。

（一）台网联动拓宽传播路径

电视剧《大决战》是由中央广播电视总台出品，总台影视剧纪录片中心制作，八一电影制片厂联合摄制，于2021年6月25日起在中央广播电视总台央视综合频道和央视频、央视网等新媒体平台同步播出的。在《大决战》的创作座谈会上，中宣部副部长、中央广播电视总台台长兼总编辑慎海雄提到，2021年中央广播电视总台相继推出了《跨过鸭绿江》《觉醒年代》《大决战》等一大批思想性、艺术性、观赏性兼具，社会反响、市场认可度高度统一的优秀电视剧，创新了总台重大革命历史题材"国家主导、总台出品、多方合作"的生产机制，取得了大屏小屏同频共振、台网融合破圈传播的新成效。广电总台制作保证了《大决战》的"国剧气质"，体现了国产电视剧的最高水准。尽管剧组在疫情期间面临停拍延拍的困境，在拍摄期间遭遇了极端寒流气候，但仍然在保证质量的前提下加速完成了拍摄及剪辑任务，体现出总台卓越的组织力与创造力，以及创作团队强大的凝聚力与协作能力。中央广播电视总台编务会议成员薛继军指出了近年来总台在影视剧领域的重大突破：在时代的重大节点上，总台通过精心策划、多方评议、优中选优，重点规划并制作了一批"总台出品"原创自制大剧，同时也从市场上精选了一批符合总台定位的头部剧项目进行联合出品、联合制作。头部剧是指集聚行业头部资源，以优质剧本和IP为基础，由一线编、导、演和主创团队制作，在一线平台播出，产生较大传播效应和社会影响的电视剧。当前总台正采取会聚行业人才、集中创作精力、调动八方协作的措施，提高头部剧的影响力和竞争力，并且配备了一整套趋于成熟的采购运营机制。

从同一时段电视剧收视情况来看，央视总台播出的三部电视剧《大决战》《衡山医院》《中流击水》呈现出显著的收视率优势。《大决战》以2.327%的收视率和10.326%的收视份额在同时段播映的影视剧中遥遥领先，掀起了电视剧黄金时段的收视热潮。央视总台以卓越的收视成绩守住了"原创之力　总台出品"的招牌，彰显出"大剧看总台"的风范。《大决战》的高收视率不仅得益于总台播放的平台优势，而且离不开互联网平台的多方助力。

对于电视台来说，丰富的内容资源是其首要优势，但由于传统的节目内容、传播形式与播出时长的限制，难以对网络视频观看群体形成强有力的吸引。传统电视媒介对于互联网受众的收视习惯缺乏足够的研究，并且在商业模式方面，传统电视媒介的营销经验相对不足于互联网平台。因此，网台联动推动了双方在技术、内容、收视群体和收视方式上的融合和互补。《大决战》在播出前后不断促进台网深度融合，催生现象级传播，

表2 黄金时段电视剧收视情况（2021年7月3—9日）

序号	剧名	集数	收视率	收视份额	频道名称
1	《大决战》	第8～20集	2.327%	10.326%	CCTV-1
2	《衡山医院》	第1～5集	0.802%	3.692%	CCTV-8
3	《中流击水》	第15～30集	0.758%	3.464%	CCTV-8
4	《阿坝一家人》	第1～12集	0.288%	1.279%	浙江卫视
5	《我们的新时代》	第21～33集	0.281%	1.248%	东方卫视
6	《百炼成钢》	第30～40集	0.236%	1.067%	湖南卫视
7	《阿坝一家人》	第1～12集	0.224%	0.996%	江苏卫视
8	《百炼成钢》	第3～16集	0.221%	0.982%	广东卫视
9	《我们的新时代》	第21～33集	0.218%	0.967%	北京卫视
10	《理想照耀中国》	第36～40集	0.212%	0.969%	湖南卫视

弥补单一渠道的缺陷，形成互补效果，让电视剧从传统电视端产品逐步成为新型融媒体产品，形成多样态、多手段、多媒体的融合传播态势。剧集播出前，央视频道在"大剧陪您过大年"单元播放了《大决战》拍摄过程中的片场实录，以唤起观众的观看兴趣，并在社交平台上发布全阵容海报。剧集播出后，制作单位在各大流媒体平台发布导演谈、编剧谈、演员谈等各种花絮采访为剧作进行宣传。互联网的出现重塑了传播生态，改变了以往单靠内容制胜的模式，竞争平台逐渐转移到渠道领域，占据流量入口成为新的风向标。为了实现传播的最大效率，生产者采取媒介融合、联合作战的策略，根据传统媒介和新媒介的不同特点，统筹分发布局，以期形成协同效应。观众不再是台网争夺的对象，而成为可以共享的资源，多种媒介参与到传播的过程中，共同拓宽了传输渠道。《大决战》正是采取这样的方式，大大提升了关注度与流量。

（二）主流舆论助力口碑打造

主流舆论作为占据主导地位的社会意见，其对影视剧的传播拥有巨大影响力，区别于片方的自发宣传。主流舆论不仅可以扩大影视剧的传播效果，更以其权威主导地位引发受众追随，从而进一步扩大剧集的传播力。"主流媒体是相对于非主流媒体而言的，

影响力大、起主导作用、能够代表或左右舆论的省级以上媒体，称为主流媒体，主要是指中央、各省市区党委机关报和中央、各省区市广播电台、电视台，以及其他一些大报大台。"[1]在我国，中央广播电视总台等主流媒体凭借广泛的群众基础和令人信服的权威性，拥有重要的社会影响力。随着社会结构、社会组织形式、社会利益格局发生变化，舆论环境和舆论格局也正发生着深刻的变化。迅速发展的互联网对舆论生态产生了重要影响，观众思想活动的独立性、选择性、多变性、差异性的明显增强，带来了舆论传播受众的根本变化。面对与过去完全不同的新的历史环境、新的舆论格局，主流舆论更要担负起巩固社会主义核心价值体系，满足人民精神文化需求，培育社会文明风尚的重任，树立好自身的权威性，进一步发挥好舆论监督作用，营造积极健康、开放包容的舆论氛围。

2021年6月24日，《新闻联播》播报了"总台重大革命历史题材电视剧《大决战》明天开播"的新闻，向全国观众做出预告，这一动向立即引发社会的广泛关注，在主流舆论的引导下，使得该剧的传播热度持续不减。《人民日报》作为中国共产党中央委员会机关报，是中国第一大报，中国主流舆论的优秀代表。《人民日报》始终服务于党的历史任务和时代使命，始终服务于党领导人民推进革命、建设和改革的中心工作，其历史方位从来与党的历史方位紧密相连。《人民日报》于2021年6月25日刊载了《大决战》的开播信息，详细介绍了剧情内容、演员阵容和拍摄过程，并于8月11日再次报道《大决战》创作座谈会的相关信息。会上《人民日报》文艺部主任袁新文表示："该剧循着战争的脉络表现'得民心者得天下'的历史必然性，通过悉心挖掘历史细节表现戏剧性，堪称战争巨制、史诗品格、匠心之作。"[2]2021年8月18日，《光明日报》发表文章《大决战：全景展现三大战役的光辉历史》，分别从政治层面、文化层面、人物塑造和制作创作角度进行全方位的解析，高度肯定了《大决战》对于爱国主义和革命精神的弘扬作用。文章一经刊发，立即收获了读者的好评，收到"看完《大决战》深受鼓舞""带着家里老人和孩子一起看，非常感动""希望以后还能继续看到这一类优秀作品"等反馈。电视剧频道于2021年7月21日播放的《星推荐》访谈节目中，在《大决战》中扮演陈毅的演员谷伟，从真实演绎与艺术改编两个角度阐述了自己对于角色和剧本的理解，从侧面反映出《大决战》对于人物塑造的极致追求，也进一步对电视剧进行了宣传。

[1] 周胜林：《论主流媒体》，《新闻界》2001年第6期。
[2] 唐陟、杨春果：《为国家述史、为时代立传、为人民抒怀——重大革命历史题材电视剧〈大决战〉创作座谈会纪要》，《电视研究》2021年第9期。

一部优秀的革命历史题材电视剧，不仅需要有优秀的剧本、导演和演员，还需要将之广泛传播，提升作品的关注度和收视率。该类型电视剧的传播，仅仅依靠自身平台的努力是远远不够的，有了国家政策、举措的支持，有了主流舆论的借力，才能使重大革命历史题材作品乃至整个影视行业得到健康发展。

（三）制播合一难解营销困境

进入21世纪后，国内各大电视台的改革顺应时代发展不断向前推进，但始终保持"合一为主，分离为辅"的状态。近期涌现的诸多广电出品的革命题材佳作就体现了制播合一模式的浓郁色彩。制播合一是电视节目内容产业最初始阶段的状态，指电视节目制作主体和播出主体共同存在于电视台或电视机构内，节目的制作和播出垂直一体化生产完成，不经过外部市场的流通和交易的运作模式。制播合一模式可以使影视作品创作统一管理，播出主体与制作主体都有途径在节目生产过程中参与指导，从而使制作出来的电视节目符合主流意识形态。同时，制播合一实行全面一体化的管理，电视台在接到重大宣传报道任务时，可以快速集结全台最优秀的力量，灵活地调动各个职能部分，使不同部门、不同频道、不同节目都能快速形成一个新的整体，这样可以针对某种题材的作品展开全方位、立体式的宣传营销。

但从另一个角度看，这种自制、自播的模式缺乏市场调适，也存在行政僵化死板、制作成本偏高、创作内容老旧等弊端。从单位属性来看，电视播出机构集产业、事业、企业等多种职能于一身，既作为宣传机构、节目制作机构、事业单位，又作为播出平台，对其内容的创造性和机构的管理能力都提出较高的要求。此外，尽管媒介融合的潮流推动电视台与网络平台的合作与联动，但在这一模式中，电视台的中心地位往往不会动摇。从电视剧营销的角度来看，这一模式也容易带来营销创新度不足、传播效果欠佳的问题。比如，总台出品的革命历史题材电视剧的营销传播，大都更侧重于"新闻+舆论引导"的方式，这种模式最大的问题便是同质化倾向比较严重。

根据勾正数据统计的2021年上半年央视频道电视剧日活跃用户数量榜单来看，在CCTV-1综合频道播出的《跨过鸭绿江》《觉醒年代》《中流击水》《大决战》等革命历史题材影视剧中，《大决战》的日活规模、用户到达率与日户均时长都是最低的，可以看出《大决战》在影视剧营销方面并没有取得较好的成绩。

《大决战》在前期宣传与播映的过程中，并没有开设自己的官方页面，也没有在社交媒体与网播平台开设官方账号，只有部分"蓝V"用户（央视军事、CCTV电视剧、

表3 2021年1月1日—6月30日央视频道电视剧（首播）日活排行榜

序号	剧名	频道	日活规模（户）	到达率	日户均时长（min）
1	《跨过鸭绿江》	CCTV-1	10889760	4.15%	41
2	《觉醒年代》	CCTV-1	8403842	3.20%	35
3	《经山历海》	CCTV-1	7055512	2.69%	39
4	《绝密使命》	CCTV-1	6851705	2.61%	48
5	《中流击水》	CCTV-1	6510220	2.48%	43
6	《生活万岁》	CCTV-8	6389253	2.43%	55
7	《大决战》	CCTV-1	6257889	2.38%	34
8	《妈妈在等你》	CCTV-8	5960140	2.27%	72
9	《叛逆者》	CCTV-8	5816174	2.21%	59
10	《甜蜜》（2021）	CCTV-8	5783939	2.20%	34

数据来源：勾正数据ORS—联网电视（CTV）收视系统

新浪电视等）发布了剧集开播的相关微博，其内容则大多是电影海报、新闻以及主创明星图片等。同时，在文案的表述上显得非常传统和晦涩，并没有很好地结合新媒体平台的特点。在电视剧《大决战》的微博超话中，发帖数量仅有74个，活跃粉丝数未超过五位数，讨论度和话题度远不及前期开播的《觉醒年代》。《大决战》制作方没有策划与观众的互动，相关演职人员的访谈也都是以传统一对一的面谈方式进行，访谈的氛围严肃沉稳，并没有在观众群体中激起太大的水花。以同类型电视剧《觉醒年代》为例，该剧的微博官方账号引导观众对于热门台词和精彩片段展开讨论，并且有较多的"大V"账号通过有趣、有梗的文案带动观众对电影进行二次讨论或"二次创作"。例如，以片中经典台词作为微博标签，发布趣味剧情截图或路透图等，这样才能让观众自然而然地参与整合，将营销和互动有机结合在一起，创造出巨大的传播影响力。《大决战》的营销内容和营销方向基本上是以片方和营销方为主要导向，而受众则是被动接受的一方，这样单一的互动形式不能很好地与观众进行深层次交流，在传播手段和方式上缺乏一定的创新性和创造力。

随着广电出品的头部剧的营销与互联网的融合逐渐加深，互联网平台对于电影营销

产生的影响也越来越大。借助互联网与大数据技术,片方和营销团队能迅速而精确地找到目标受众,这样一来可以大大减少营销过程中不必要的资源浪费。目前由于多数广电出品的革命历史剧的宣传工作都由主创团队亲自完成,很少出现专业的营销团队为影视剧制定专门的营销策略,因此在营销目标受众和营销模式的选择上,难免陷入许多误区。

当下,互联网平台逐步走向影视剧营销产业链的上游,因此在初期营销方案的选取和制定方面,就应该充分利用大数据带来的优势。在大数据支撑的基础上,营销团队才能知道究竟什么样的内容能获得更好的传播效果,因此更能激发营销模式的不断创新。而从受众的喜好出发,化被动为主动,与他们进行更深层次的互动,则更能增强他们对传播内容的接受程度,从而提高影片的营销效率。

四、结语

2021年多部党史题材电视剧取得了良好的收视成绩与社会反响,这既是源于创作者基于史实、打破常规的创新探索,亦是汲取了我国重大革命历史题材电视剧创作经验的结果。《大决战》的创作者正是以爱国主义与英雄主义为精神主题,延续了宏大叙事与史诗风格的审美叙事特征,从战略、战术、战斗三个层面聚焦大时代中的大决战,为观众高度还原了这段波澜壮阔的革命史。《大决战》不仅在大叙事中抓住小细节,为壮烈的革命史实注入动人的生活气息,并且透过小人物映射大时代,以大小人物的视角描述三大战役、土地改革运动、诉苦运动、重庆谈判等重大革命事件。在不同视角的交融中重温光辉党史、回望革命来路,将浩浩荡荡的历史洪流与跌宕起伏的人物命运有机融合,揭示出共产党"得民心者得天下"的制胜秘诀,从而创造了以少胜多、以弱胜强的传奇。

与此同时,《大决战》不仅在表达方式、叙事手法、美学风格等方面获得突破,同时也在传播营销方面取得了新进展,其呈现出的网台联动亮点与主流舆论引导优势,体现出当下革命历史题材作品将新媒体时代观众的审美喜好、情感需求纳入了创作思考,然而《大决战》也在影视剧传播上暴露出制播合一模式带来的营销困境。如何进一步在电视剧的创作、宣发过程中避免这些不足,是当下值得继续探讨和研究的话题。

(徐子涵)

专家点评摘录

《大决战》是一部讲好中国革命战争故事、讲好中国共产党故事的优秀作品，它实现了习近平总书记所说的把红色基因传承下去的重要指示精神。《大决战》在观众的心目中重新树立了一座新的血色丰碑。它全景式地展现了我党从探索、抉择、坎坷、曲折、抗争中一路走来，直至走向胜利的全过程。全剧历史脉络清晰，把握精准，战役描写、人物刻画都很真实。《大决战》充分发挥了电视艺术的优势，以强大的气势、丰富的情感让很多新鲜的革命历史人物走进观众视野。剧中集中呈现了延安时期习仲勋同志的形象和功绩，王翠云、乔三本等一些虚构的人物也设计得有血有肉。这部作品站在新的历史起点和历史方位，运用新的历史辩证观进行创作，深刻揭示了中国共产党必将胜利、国民党反动派必将灭亡的历史规律。

——沈卫星

《大决战》对中国革命战争主题的深入剖析、诠释和解读，提升了战争题材影视作品的思想高度和历史内涵。剧作以全新的艺术呈现实现了新的艺术飞跃：在宏大叙事中，细节丰富而有密度；在战争叙事中，有饱满的人物性格和情感灌注；在纪实风格中，有通过艺术手段塑造的剧中人、有通过艺术想象力创造的情境和故事，让历史真实与艺术真实水乳交融。整部作品影像质量一流，情节叙事流畅，人物形象生动。这些艺术上的成功，为我国重大革命历史题材创作提供了非常值得借鉴的经验。

——李京盛

附录：《大决战》导演专访

采访者：徐子涵

受访者：高希希（《大决战》导演）

徐子涵：您最初接到《大决战》导演任务时，是怎样的心情？

高希希：在接下《大决战》的导演任务时，我也是忐忑不安的。35年前举全国之力、用时5年完成了经典电影《大决战》三部曲，而电视剧《大决战》只有8个月的创作时间。我的压力主要来源于三个方面：能不能完成、能不能完成好，以及能不能产生新的内涵。

徐子涵：今天的拍摄条件和过去大不相同，有着怎样的优势或者弱势呢？

高希希：在优势上，一方面我们的思想和认识境界有所提升，创作尺度的放宽给创作带来了机遇与机缘；另一方面拍摄技术发生了日新月异的变化，新时代的影像技术赋予了创作更多的可能性。弱势体现在由于军队结构与过去不同，在士兵演员的选取上只能靠剧组自己训练民兵，来完成剧中战士的展现。为了完成诸多大场面的拍摄，剧组每一天的人员拍摄流量是几千人，这需要耗费不少的人力物力。还有极端寒冷的气候，张家口遇到了百年一遇的寒潮。

徐子涵：能否和我们分享一下剧本创作的细节？

高希希：我一直努力在想一个问题，如何让一个大主题巧妙地融合在戏剧结构中。在情节设计与人物刻画上，从"人民即是江山，江山即是人民"切入，突出"是人民选择了共产党，选择了人民军队"。《大决战》在巨大的历史跨度中，从战略、战术和战斗三个层面聚焦辽沈、淮海、平津三大战役。首先在战略层面，主要是围绕几位伟大的革命领袖，展现决策层是如何决策的。同时要切记这不是一场内战，共产党是被迫而战，决策层是站在人民的角度，这场战争是为了人民的利益而打的。其次是战术层面，在这方面我们用了非常多的笔墨，以林彪、罗荣桓为首的四野，以邓小平、刘伯承为首的中野，以及以陈毅、粟裕为首的华野。我们也冒着风险刻画了林彪这一具有争议性的

人物，总局给予了一定的创作尺度和支持，最终也得到了观众的认可。战术对于一场战役的胜利是至关重要的，过去的影视剧没有凸显出淮海战役是一场以少胜多的战役，解放军60万军队战胜了国民党80万的精英部队，这其中将领的决策与战术显得极为重要。最后一个层面就是战士，这是最接地气的板块，塑造好一位位战士的形象，才能最好地体现"人民即是江山，江山即是人民"的主旨。《大决战》塑造了很多战士层面的小人物，有一部分是观众耳熟能详的，比如焦裕禄、高玉宝、梁士英，还有一部分是我们参考史料结合剧情需要重新塑造的。我们在史料中查到了很多第一次发现的英勇牺牲的烈士，在剧中生动再现了这些战士是如何前仆后继完成使命的。让我印象深刻的是白老虎屯战役，战士们坚持了三天三夜，用惨烈的牺牲给解放军总攻提供了宝贵的时间。这场戏播出后，我收到了一位年轻观众的反馈，他说自己的爷爷就是在白老虎屯战役中牺牲的，他不仅为爷爷感到自豪，而且更珍惜今天来之不易的生活。在《大决战》中，我们不仅讲战斗，还讲到了土地革命，土地革命使人民得到土地，从而反过来支援人民解放军，这是一个相辅相成的过程。

徐子涵：在伟人形象的塑造上，《大决战》有什么创新之处吗？

高希希：过去塑造决策层人物会出现过于生硬的问题，我考虑的是能否让他们从神坛上走下来，把领袖人物拍得更有温度，更贴近今天观众的口味，这就体现在对细节的把控上。细节是历史的表情，细节可以让观众真实感受到战争的残酷与和平的来之不易。唐国强老师在拍摄时说，毛泽东的形象要刻画得生动，必须接地气、生活化，经过我们查证史实后，在表演时加入了一些主席在生活中的细节。比如主席在抽完烟的时候不扔烟头，而是小心地在鞋底弄灭后放进口袋，再带回去用纸重新卷，这样的细节突出了领袖人物的温度感。还有主席喝完茶以后，不会倒掉茶叶，而是把茶叶嚼掉，同样也凸显了人物的温度和厚度。

徐子涵：随着拍摄手段和影像技术的不断升级，《大决战》在战争画面的呈现效果上达到了新高度。这不仅有效提高了拍摄质量与制作效率，而且进一步提升了观众的审美感受。

高希希：在拍摄上，我们采用了多机位拍摄，也是第一次同时使用7台机器进行拍摄。多机位使得所有演员表演的生动细节都不会落下，也要求演员要具备优秀的表演素质，每一个细节都讲求准确度。同时对于"服化道"也提出了更高的要求，演员衣领上

的污垢也能精确展现。技术的进步给我们带来了便利,得益于CG技术,今天搭建城池只需要100～150米。我们采用了8K、50帧的超高清摄影机,呈现出了大电影的表现效果。影像技术的发展,有利于我们把形式和内容更好地有机结合,最终呈现出完整精美的作品。

徐子涵：关于创作的价值观,您最关注的是什么?

高希希：《大决战》始终围绕"为什么只有共产党可以救中国""人民即是江山,江山即是人民"的命题展开创作。战争胜败可以体现出深刻的社会原因,民心是决定胜败的根本因素,我们将这个根本因素渗透在故事叙述中,让观众自己逐渐发现。通过共产党军队与国民党军队的对比,可以看出,始终坚持为人民利益而战的解放军得到了最广大人民群众的支持。

徐子涵：近几年有多部深受年轻人喜爱的主旋律作品出现,这些新的主旋律作品相较以往更具戏剧性,这对于我们进行主旋律创作有什么启示?

高希希："只要是歌颂人民美好生活的影片都应该是主旋律。"不应该只把主旋律局限在革命题材中,影视剧最重要的就是好看,观众希望的是寓教于乐,说教式的主旋律作品得不到青睐。

徐子涵：电视剧由《决胜时刻》更名为《大决战》,"大决战"中的"大"有什么深刻意义吗?

高希希：这是一场黑暗与光明的总决战,是新民主主义革命的决胜之战,也是决定中华民族和人民命运的一场大决战,是世界历史格局中一场伟大的战役。

2021年
中国影响力电视剧分析案例七

《风起洛阳》
Wind Rising in Luoyang

一、基本信息

类型：古装、悬疑、传奇
集数：39集
首播时间：2021年12月1日
首播平台：爱奇艺
收视情况：最高"爱奇艺内容热度"为9257（2021年12月11日）

二、主创与宣发信息

导演：谢泽
编剧：青枚、武聪
制片人：戴莹、徐康、许蜜、周可慧、冯乐、徐泰
主演：黄轩、王一博、宋茜、宋轶、咏梅、刘端端、张铎、张俪、张晞临、高曙光、施羽、宁文彤、冯晖
摄影：魏超、林青学、邵彦超、许德胜、裴志强、于飞、陈鹏飞
剪辑：屠亦然、李伟文、黄曾鸿辰
美术：邱琨
灯光：陈立、张书玉
发行：邹米茜、王春萌、许娜
出品公司：东阳留白影视文化有限公司、洛阳历史文化保护利用发展集团有限公司

诗意气质、"悬疑"美学与网剧"网感"增强

——《风起洛阳》分析

作为爱奇艺"华夏古城宇宙"系列的第一弹,《风起洛阳》继承了《长安十二时辰》的衣钵,延续了马伯庸以小人物为切入点描绘波诡云谲的势力斗争,并侧面展现时代风貌的创作手法,讲述了武周时期一群出身不同阶层的人,为调查洛阳悬案而发生的一系列故事。

《风起洛阳》突破了古装剧既往的类型样式,对传统文化的诗意气质与青年话语的"网感"进行了巧妙糅合。作为近年来异军突起的内容形态,网络剧的内容对时下青年文化产生了十分重要的影响,新世代的意识形态、价值观念离不开传统文化内涵的融入,《风起洛阳》尝试将古都、传统、爱情等元素相结合,与时俱进凝聚现代文明精神,拉近与观众之间的距离。本剧立足源远流长的华夏文明,将故事放在古都洛阳,构建了一个鼎盛时期的古代社会图景,将中国古风美感与现代视觉想象结合,满足了人们对国产精品剧集的需求。为了还原想象中的大唐气象,美术、置景、道具等部门创造性地再现了拥有"十三朝古都"美誉的洛阳,以纵深两个视角展现了北岸皇城与南岸坊市的地理分区,实景搭建了恢宏壮丽、气势磅礴的南市以及不见天日的地下不良井。此外,作为一部商业性质的网络剧,《风起洛阳》在书写古代传奇的同时,也保留了对于传统文化与现当代文化的反思,这使得它超越了一般商业剧的娱乐功能,而具有了跨越时空的深度与厚度。无论是对宏大叙事与小人物视角的结合,还是蕴含在人物塑造和情节中对于权力斗争、阶层流动愿景的想象与批判,都彰显了本剧可贵的艺术旨趣。

通过《风起洛阳》,观众对洛阳的兴趣和认知欲望进一步提升。这不仅得益于本剧强情节、高质量的精品化制作,更是由于爱奇艺将城市品牌与内容IP相结合的产业运作模式,它打通了线上、线下的流量转换,使剧作的影响力在主流的年轻受众中拓展开

来。一部剧带火一座城，一座城成全一部剧，《风起洛阳》与洛阳的多元互惠和相辅相成，成为文化内容实现多元价值突破的有益尝试，也开创了打造文化与内容IP的新思路。本文将从人物塑造的传承突破、叙事策略的多元表达、影像的时空转化、对传统文化与亚文化的反思以及产业运作五个方面对《风起洛阳》展开分析，试图解读其诗意气质与"网感"，总结网络剧制作经验，把握行业动向。

一、人物分析：角色塑造的反本与开新

（一）关系结构：三角式人物逻辑的继承和创造

传统悬疑剧习惯于用英雄、助手、敌人的三角式逻辑来建构角色关系，在这种三人团队中，担当重任的是作为核心的英雄角色。《风起洛阳》在人物设置上不仅部分沿用了这种传统的人物关系结构，以挺立起具有悬疑剧特色的骨架，同时也依据对传统模式的反思与自身故事展开的需要，进行了创新式的填充和丰富。

从《鬼吹灯》《盗墓笔记》等悬疑类网络剧中总结英雄团队定型化的类型，大致可以分为三种：一是英雄人物，其在剧情中担当团队的领导，有时起到为故事情节的发展提供串联线索的作用，在很大程度上能够引领剧情的延伸和发展；二是喜剧人物，这类人物可以活跃长期紧绷的气氛，在适当的时候调节观众的情绪，有时还作为冲突和麻烦制造者，给故事带来戏剧化的深入转折；三是女性角色，在传统架构中，其往往作为陪衬出现，缺乏丰富具体的细节表现。总体来说，情爱缠绵的情节通常不是悬疑剧的主线，过多爱情线的展开会冲淡悬疑剧的核心内容，但创作者会有意将女性角色作为推进部分情节展开的次要线索人物。虽然也会引入男女情感的元素，但对悬疑剧的主线叙事来说并不是不可或缺的部分。

《风起洛阳》继承了上述悬疑剧稳定的三角主人公结构，然而这部剧在人物关系结构方面的独到之处恰恰在于，三位主人公有着各具特色的能力和设定：紧咬线索深谋远虑的高秉烛、精通百工的"神机少年"百里弘毅，以及风风火火敢为天下先的巾帼英雄武思月，三人共同在推动故事发展上发挥着关键作用。三人之间从互存嫌隙到拯救对方于危难之中，不但形成能力和性格上的互补，更以江湖、百工和庙堂三个不同阶层的身份成为社会群像的缩影。《风起洛阳》在人物关系上的创新既源于电视剧制作工业化流程、技术和美学价值追求的变迁，又来自作者创作理念的更新。古装剧试图表现的群

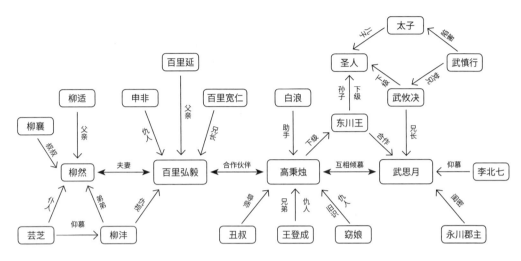

图1 《风起洛阳》人物关系图

体不断扩容,主角们在推动主要剧情发展的同时以各自的出身、身份来展示时代不同群体的模样,使剧作以高屋建瓴的视野映射出古代社会政治生活的诸多特色与冲突;此外,古装剧的人物塑造日趋复杂立体,促使情节安排多元化发展,由此能够从多角度展现时代风貌,寻求剧作立意的独特之处。上述由表现对象到思想主题的创新突破,正是古装剧在激烈竞争中占领市场、吸引观众的关键所在。

除了主角的关系结构外,还可以从作为协助者的配角这一层面来看《风起洛阳》的小人物塑造。本剧用大笔勾勒的方式,让配角以诸多不同的面貌综合展现出神都洛阳的独特风情。洛阳的保卫者有时以集体的形式出现,如以李北七、东川王、裴谏等人为核心的内卫、联昉、大理寺等历史行政机构;有时又以个体的形式出现,如申非、窈娘、白浪等具体的配角人物。《风起洛阳》中的这些配角,起到了多角度构造作为背景和基础的"氛围感神都"、丰富主角形象以及推动故事发展的重要作用。《风起洛阳》不断寻求多样的视角来拓宽剧作表现的空间,特别注重刻画小人物群体,以期展现其蕴含的文化内涵。因而大量来自社会各阶层的配角不断参与到主线叙事的过程中,同时剧作借助了必要的历史资料和文化信息来勾勒配角形象,配角的故事线与主角的故事线交缠和合,共同构成唐代神都画卷的微缩图景。本剧原著作者马伯庸表示:"我们现在不喜欢讲帝王将相、王公大臣的故事,千千万万的普通人才是古都最主要的构成要素,讲好普

通民众具体的生活故事,才能触摸到城市的温度。"[1]《风起洛阳》毫无疑问贯彻了这样的设计初衷。

但值得一提的是,受限于角色数量和叙事节奏,《风起洛阳》对于许多次要人物无法用大量的笔墨进行铺陈介绍,因此选择让人物直接出场,尔后再在恰当的时机补充人物的前史与关系。这种处理手法有得有失,虽保证了叙事节奏的紧凑,但剧作在情节主干上不断地利用闪回、台词来补充信息伸展副线,许多次要人物突兀地出现在主线故事中,给观众造成困惑,同时也会在一定程度上阻碍主线的流畅发展。有时剧作不得不约束副线的蔓延,这又造成了副线发展仓促、逻辑不严密、人物形象难以立住的缺陷。例如,配角柳七娘的弟弟柳十郎的出现仅仅是为了对武思月射出致命一箭,其在叙事中发挥的作用很小,剧中添加这样的人物不免让人觉得生硬突兀;再如,剧中与百里弘毅一同长大的申非,始终在其身边护佑周全,但在故事发展过程中又没有充分的情节对人物性格进行铺陈介绍,于是最终申非为救百里弘毅而丧命之时,出现的闪回片段很难引起观众的共情。凡此种种,说明副线一方面需要避免人物塑造的边缘化与扁平化,另一方面又需要与主线平衡,否则会削弱主线故事的饱满性与感染力。

(二)艺术表现:对比手法的多重运用

除了对人物关系结构的创新思考,从艺术表现手法来看,《风起洛阳》多处采用了对比的手法来加强人物关系的深层表现力,包括剧中人物之间的对比、多对人物关系的对比、同一人物前后的对比、人物内心世界和外在行为表现的对比等。在多重对比当中,高尚与龌龊、勇敢与懦弱、忠诚与背叛,不同人物的性格和情感之间的巨大差别清晰显现,人物关系的变化层次得到了极大的丰富,使本剧充满了美学张力。

《风起洛阳》中运用大量镜头来凸显不同人物之间性格的对比,在这场斗智斗勇的社会动乱和治理过程中,正反双方都显示出鲜明的性格特点和极为高超的本领。作为正面人物的三名年轻主角特征显著:高秉烛忠勇坚毅,百里弘毅擅长智术,武思月刚柔兼济。"协助者"联昉首领、皇孙东川王公子楚展现其隐忍性格,百里弘毅之妻柳然纯情,柳然之父柳适大智若愚,高秉烛之母舍身救子。反派人物也丰满立体:内卫奉御郎武攸决阴沉凶险,内卫李北七纠结痛苦,春秋道杀手积善博坊老板窈娘娇媚而狠辣,巽山公柳襄奢豪阴险,百里弘毅兄长百里宽仁狂妄骄横。

[1] 邓立峰:《每个古都都是一个好IP,会产生一个好故事》,《中国艺术报》2022年1月14日。

剧中武思月与高秉烛有过数次关于"先救人还是先完成任务"这一价值选择的争论：第一次，武思月与裴谏率人进入不良井捉拿高秉烛，高秉烛主动现身，在缠斗之际为了保护木架下的女孩，放弃逃走的机会而与武思月僵持，"救人"的抉择通过两方的对峙表现出来，为后续进展埋下伏笔。第二次，高秉烛与武思月在伊河畔看到天狗等人将铜矿调包欲转移别处，事后天狗等人要将力夫们烧死在草屋中。高秉烛本打算跟踪天狗等人追查唯一的线索，然而武思月却说"不能牺牲他们的命"，随后闯入火海奋力拯救力夫们的性命，高秉烛在纠结片刻后选择返回，在火海中救下了武思月和力夫们。第三次，高秉烛在抓捕戴舟之时被困赌坊，毒烟四起，高秉烛奋不顾身指挥众人撤离，最后被武思月所救。三次抉择将两位主角之间的性格对比与高秉烛前后的价值观改变逐渐显露出来——随着故事线的展开，高秉烛的性格和思维在不断地发展变化，他的行动也发生了从犹豫不决到奋不顾身的转变。本剧在展现人物成长的同时，也推进了高秉烛与武思月作为团体的磨合过程，人本主义的关怀在主角们的纠结与取舍中被润物无声地传达给观众。

从更深层的角度来看人物之间的对比，本剧情节前后三大板块逐次围绕春秋道幕后三人——杀手十六夜、掌春使百里宽仁以及归藏凤奉御郎武攸决——分别展开。这样安排的精妙之处在于：十六夜恰好是高秉烛的旧识，百里宽仁是百里弘毅的兄长，武攸决是武思月的兄长，三个板块与三位主角的关系线一一对应。展开来说，高秉烛曾因拔刀相助而与窈娘相识，而在窈娘揭下面具、针锋相对之时，"为了活着而杀人是否应当"成为两人分道扬镳的关键性命题；当百里宽仁回到百里府，将心中恢复高门、驱除庶族、重振礼乐的愿景告诉百里弘毅，"有用之术"与"无用之术"的价值抉择、平庸与野心的人生诉求在两人之间拉开了巨大的鸿沟，争论、冲突一次次爆发，谋略、交锋轮番呈现，将剧情的走向不断推向戏剧性的高潮；在不被允许设立的父母灵位之前，武思月与嫡亲兄长武攸决刀剑相向，她不断挣扎、苦苦思索，最终痛下决心带领内卫将其兄长逮捕大义灭亲，两人关于护卫神都与谋权篡位的不同取向塑造了人物悲剧性的命运。痛苦、抉择、悲悯、舍弃，《风起洛阳》中的三位主角在各自的故事线中呈现出悲剧人物共有的审美特性：他们的意志力惊人，有着强烈的欲望和丰富的情感，对生活充满浓烈的热爱与眷恋；面对苦难和困境愈挫愈勇，表现出令人震惊的抗争精神，但总在殚精竭虑、极力争取后走向与初心截然相反的结局，导致悲剧的发生。悲剧的审美类型是对自由意志的强力否定，这种否定来自命运、强权甚至天神的意志，古希腊悲剧以来的古典悲剧审美总是意味着英雄人物的个人强大精神在不可抗力中被消减与毁灭，

但悲剧给人带来的生生不息的审美享受恰恰来自这种不死永存的英雄意志带给人精神的巨大冲击力。因为英雄意志的消灭，审美者的个人意志在痛苦与悲哀中获得了洗礼与重生。《风起洛阳》延续了这种古典悲剧审美，三位主角的个人意志在悲剧命运中被一次次摧毁，但又一次次在观众的内心中升华、蜕变。

不仅如此，世族与寒门之间的阶层对比也隐含在剧作和人物塑造的表征之下。随着绚烂多彩、丰富生动的洛阳画卷逐渐展开，皇亲贵胄、大将小兵、民间人士等各路人马轮番出场。在整个神都社会风貌之中，暗流汹涌的阶级纷争和差距悬殊的生存状况也被披露出来，恰如电影《狄仁杰：通天帝国》中隐藏在富丽繁华的洛阳神都地下邪异诡谲的鬼市，"神都—鬼市"的双重构造映射出古代皇城浮华喧嚣背后的危机四伏和明争暗斗。神都即是鬼市，鬼市即是神都，神都的奢靡与鬼市的诡秘是相伴相生的双生子，一张人脸两面画皮，淡淡的危机感与不适感营造出宏大中携带的神秘悬疑氛围，地上地下阶层的对立也为剧情的冲突打开方便之门。《风起洛阳》中的故事以都城洛阳为背景，据相关记载，武则天在位期间多谋善断、重视选拔庶族人才，压制唐朝宗室及世族体系，大力推行科举制度，同时奖励农桑，改革吏治，还大兴"酷吏政治"，但到晚年渐生弊政。在根据历史改编的虚构故事中，由于武圣人大量提拔寒门子弟，世族与寒门间矛盾加剧，对武圣人不满的世族秘密成立春秋道这一地下组织，密谋动摇和推翻圣人统治并取而代之，这种愤恨尤其体现在天生六指的百里宽仁这个角色身上。随着故事发展，来自底层的不良使高秉烛加入联昉并担任执戟郎，遇见因父亲工部尚书百里延被毒杀而欲查明真相的新起世家子弟百里弘毅，又与世家出身奉命查案的内卫月华君武思月相识。这三位出身各不相同的年轻人在冲突中合力侦查，终于查明了足以血染洛水神都的惊天阴谋。于是，在本剧的结局处，高秉烛最后带领神都的底层群体不良人成功地破坏了春秋道的爆破阴谋，带领生存在帝国阴影之中的不良人走上地面，这些负罪之人来到神都的阳光之下并最终重获新生，《风起洛阳》关于阶层流动、人人生而平等的社会愿景在这一结局中被表露出来。

在结尾的灯火辉煌中，不同阶层群体在这里悠游并生。剧中对洛阳有一句关键描述，"龙蛇潜影行道，朝野相合连山"，这既是关于山水河道的地脉描述，也可以将其引申为对神都社会生活的构想——权贵阶层与平民阶层可行于同道，在阳光下和谐共生。因此，在剧中我们可以一睹洛阳城内部人物之间的张力与调和，权贵乐于曲水流觞，平民百姓也可以从烟火气中获取一份温存，甚至最底层的不良人也可以通过自己的努力平等地获取想要的生活。然而，龙蛇终究难以共存于道，朝野也始终不可共享权柄，鬼市

永远难以根除，是否有无恶的善是古今永存的道德难题。神都暂时的和谐并非意味着构造了风雨无惧的坚实堡垒，广厦将倾的一日依旧可以预见，这份安稳背后难以抹去的隐忧留给观众遐思与回味的广大空间。

（三）主角类型："成长—治理型"角色的创生与塑造

若用发展的视角来审视《风起洛阳》中所表现的古装悬疑剧人物美学，可以发现起到侦查作用的主角作为剧中案件的主要参与者，对传统二元对立的美学范式发出挑战，并使剧作呈现出多样的价值追求。《风起洛阳》中主角类型的特点主要表现在"成长—治理型"角色的创生与塑造。这种类型的角色符合时代气质，其崛起可视为电视剧人物塑造上的重要转变之一。剧中的三位主角不同于以往金庸武侠小说人物所代表的传统"现代中国文艺"成长型主角，而应被归类为融合了成长特性并突出人物出类拔萃的社会治理才干的"成长—治理型"主角。

传统的成长型主角富有进取心与勇气，但大多在故事初期处于稚嫩弱小的状态，通过师父、前辈等角色的引导并经历一番曲折，才能成长为成熟的历史事件主体。这意味着成长型主角的塑造，需要在人物自身的成熟过程中辅以较多的笔墨。与此相比，《风起洛阳》所塑造的"成长—治理型"主角团天纵英明，且无须经历大跨度的成长过程便能担起"社会治理"的重任。因此本剧的人物塑造重心并非由弱到强的成长升级，而是将观众的目光聚焦于克敌制胜、查明真相的具体过程，在探案事件中加入对人物性格转变的描摹。高秉烛、百里弘毅和武思月从登场起便能力超群，拥有赈济天下、匡扶社稷的远大抱负和卓越的智慧与武力。从外部环境来看，剧中为"成长—治理型"角色设置的江湖区别于敌强我弱的传统布局。《风起洛阳》的主角团能力出众，同时面临着隐匿而凶险的局势，敌对势力强盛却又隐藏在暗处，主角团全副武装、以明斗暗。《风起洛阳》中的反派组织春秋道自始至终在隐蔽与埋伏中破坏神都的安宁，主角团在敌我难辨、波诡云谲的陷阱与危机中，常常需要付出超常的精力与代价才能达到最终的目的。这也是故事可看性的来源之一。值得一提的是，对春秋道的隐蔽处理更能塑造神秘的人物气质，每次凶案发生时的封闭式空间与凶手消失无踪、飞鸿冥冥的设置，也符合现代悬疑推理剧的需要。

从人物的发展目的来说，成长型主角有着高远的精神理想与目标，追求从低级向高级的人格超越与发展。相比较而言，"成长—治理型"主角的高远目标不在于个人身份认同和精神涵养层面的突破，而在于自我对他人诉求、国家治理、社会发展所承担的

道义责任。传统武侠小说中，杨过、令狐冲等主角致力于追问自我、叩问内心，《风起洛阳》中三位主角的目标则在于打败强敌春秋道，"承天守序，护鼎神都"。不仅如此，"成长—治理型"主角的人格弱化了传统成长型主角意志力与个人情绪的比重，更突出理性、智慧与谋略的作用。剧中百里弘毅及其人格上的智术构造尤其具有代表性，他的身上带有类似现代科技型人才所具有的科学思维和智性特点，可以说是充满了智力的技能点。他自幼喜欢百工之术，遇事能运用科技思维冷静分析与运筹，熟知神都建筑，甚至深谙伏火雷霆的制作原理及爆炸威力等，这些人物特点在一定程度上暗示出创作者对于现代科技救国的设计和构想。

应当看到，《风起洛阳》所创造的三位"成长—治理型"主角，同时也是神都卫士，丰富细致地表现出作者心目中蕴含的新型理想社会要素。然而，由于想要融入的要素过于丰富，要素之间或许并不能完全兼容。比如百里弘毅钟情于洛阳美食与南市花灯，"守卫神都之繁华"，而另一方面又盼望着与柳七娘一道云游四海。多样的甚至略显矛盾的人物心理不仅表现了人物自身的复杂性，也说明隐含在剧中的现代价值取向的复杂性。价值的复杂性问题在《风起洛阳》中是引而不发的，它只是被呈现出来，却并没有得到完善的处理和调和，人物在不同的情绪、欲求发生矛盾时的价值抉择总是诉诸直观、直觉。固然，祈求在商业化的网络剧中系统处理价值难题是不现实的，但在评论者看来，这一点值得我们深思。

二、叙事策略：立体化、景观化与游戏化

随着越来越多的网剧将目标观众锁定在年轻人群中，如何用年轻化语态解锁传统文化之美，成为古装类网剧制作的关键问题。《风起洛阳》在叙事策略上进行了语态年轻化处理，通过符合年轻观众审美趣味和话语方式的创新模式引起年轻群体的情感共鸣与文化认同，这主要从立体化的交叉叙事、空间在叙事上的呈现以及游戏化叙事三个层面体现出来。

（一）立体化的交叉叙事

"从叙事学的角度来说，讲述一个故事，首先遇到的问题就是，谁在讲述故事？从

哪个角度来讲？这是建构一个文本的最基本前提。"[1]影视剧拥有双重话语，一方面包括创作者的话语，另一方面又如文学般注重文本的内在叙事逻辑。此外，影像的直观性使得关于影视剧话语的研究往往难以与视角研究分割。法国叙事学家弗朗索瓦·若斯特根据热内的理论，认为影片中掌握一切、负责引导人物说话的组织者是暗含的，组织者的角色通过某个视角展现出来：影片中某位角色的主观视觉角度为内视觉角度，客观视角则被称作零视觉视角。《风起洛阳》的叙事主要为内视觉视角，影像经过设计后观众的视点始终与影片中某位人物的视点相吻合，视点在三位主角之间反复切换以实现无缝衔接，让观众跟随角色的行动和思维方式追查真相。此外，为了理清人物关系与要素之间的矛盾、设置叙事悬念以及展示案情完整样貌，本剧又以克制的零视觉视角进行必要的补充，这样就形成了典型的三线并行叙事模式。盛唐危机以高秉烛、武思月、百里弘毅三位主角的视角并行铺开，辅以内卫府、联昉、春秋道等副线，在平行蒙太奇式的"最后一分钟营救"事件中达到高潮顶点。

余秋雨在《观众心理学》中提到："一切不能足够地引起观众注意力的交代，都是无效的。在戏剧的开头部分，引起观众注意是第一位的，人物关系介绍是第二位的。"[2]为了在首集留住观众，《风起洛阳》开篇用17分钟讲述了"南市行刺"一案，以平行蒙太奇的手法加快节奏感与剧情代入感，三人的命运由此被紧密串联。从告密者父女向百里弘毅寻求帮助、武思月守护郡主，到高秉烛在暗中关注并施与援手，三人与春秋道的敌对与周旋被直接迅速地交代给观众，紧张感直接拉满。主角所对应的三条线共同推动故事前进，不仅为剧情增加情绪爆点和信息补充，有效调整叙事节奏以吸引观众的注意力，还为人物的塑造和人性的探讨提供了广阔的空间。这种叙事策略的价值集中表现在平行蒙太奇式叙述的"最后一分钟营救"事件之中，主角三人的互相拯救与驰援、控制方与反控制方的生死博弈，呈现出一幕幕千钧一发之际扣人心弦的精彩交锋。在《风起洛阳》三位主角阻止天堂大殿倒塌的片段中，高秉烛和百里弘毅需要分别在丽景门、尚善坊、立德坊三处与神都地下暗流相连的位置阻止伏火雷霆的引爆，兵分两路解除危机，时限危机以点火引线的方式具象呈现出来，而双线叙事在平行蒙太奇中狂飙突进，双方均在千钧一发之际砍断引线，紧凑的叙事节奏牢牢抓住观众的眼球，满足了年轻人追求感官刺激、追求爽感的审美需求。

[1] 宋家玲：《影视叙事学》，北京：中国传媒大学出版社2007年版，第180页。
[2] 余秋雨：《观众心理学》，武汉：长江文艺出版社2013年版，第125页。

《风起洛阳》在传统的线性叙事之外，还穿插碎片拼贴式的非线性叙事，具体体现为过去时空、臆想时空的插叙以及关键情节点的倒叙。作为基础的强情节被保留至网络剧的文本叙事中，但不同于原生碎片化形态的高强度、低黏度情节，本剧穿插的碎片表现为一种"内部碎片化"的高强度、高黏度情节，将逻辑性与因果联系赋予碎片化的情节段落，以线性叙事将其无形地连缀其中，彰显出对经典叙事手法与网络剧碎片化特点的双重融合吸收。

不仅如此，影视剧除了可以借用记忆的方式闪回外，还可以为了暗示而隐藏部分信息。《风起洛阳》中的插叙多以记忆闪回的方式进行，对信息进行片段式、碎片化的处理，可以起到放大细节、突出重点情节、提起下段情节的作用。过去时空以情节段落或碎片化的回忆插入现实时空中，随着案情推进，过去时空的线索变得更为清晰，从而实现了过去时空与现实时空的缝合。百里弘毅的父亲百里延去世时，百里弘毅脑海中父亲感慨与嘱托的画面持续涌现；窈娘换成杀手外装站在高台赴死时，导演以一组升格镜头展现了她与高秉烛的旧情与牵挂，满溢窈娘作为双面人物的纠结与悲哀；高秉烛脑海里反复出现昔日兄弟的闪回，不断提醒其活着的目的和沉重的负罪感。同时，臆想时空以剧中人物的主观想象来表现复杂而隐秘的心理活动。《风起洛阳》中有两处高秉烛给百里弘毅传递暗号的情节，在有其他危险人物在场的境况下，现实时空中高秉烛会通过说反话的方式引起百里弘毅的警觉，而在真相大白之后的臆想时空重现中，百里弘毅的心理活动会以独白的方式出现，对现实时空进行补充与呼应。

倒叙手法可以制造悬念，唤起观众的好奇心，或提起重点，引发观众的同情和关注。在武思月与联昉秘密交接之时，高秉烛以联昉的装扮出现，武思月的眼神从重逢的惊喜过渡到震惊与不解，剧作结构在这里开始以倒叙的形式交代高秉烛此前一段时间的经历。通过倒叙，本剧在回溯中逐渐收回悬念并引起观众对武思月的同情，观众的视点与武思月高度统一。

本剧的故事线彼此呼应，与内部碎片化一同实现剧情讲述错落有致的效果，提升了剧情发展的气势。现实与过去时空、臆想时空分别演绎着各自的故事，但又相依相伴互为因果。多时空交错的立体化交叉叙事使得该剧的时空更自由、更富表现力，同时加强了叙事的丰富性，使剧作结构更有层次感，大大拓宽了观众的想象。

（二）城市景观在叙事中的功能呈现

中国推理影视剧的叙事空间常呈现出广阔深远的特点，这或许与中国古代小说的传

奇叙事风格有关。人物的传奇际遇决定了故事发生场所的流动性，而为了制造更多的奇特景观，让影片更富于传奇色彩，叙事空间将不可避免地以复杂多元的形式将命案涉及的空间延伸开来，部分案件的空间跨度甚至可达千里。宗白华认为："中国人的审美思维中具有强烈的空间意识，但这种空间意识却是被时间化了的：空间与生命打通，与时间相通。"[1]除了《风起洛阳》外，作为文化IP的神都洛阳被广泛地应用于文化产业链的各个领域之中，包括网易开发的手游《神都夜行录》、非天夜翔创作的网络小说《天宝伏妖录》以及前文提到的《狄仁杰》电影系列等，神都洛阳，尤其是盛唐时期的神都洛阳丰富的文化内涵和独有的神秘气质成为妖鬼传说、奇方异术纵横的古装悬疑主题文化产品的不二选择。《风起洛阳》作为以古代空间为故事背景、主打城市IP的作品，其城市景观尤其需要对宗白华所提到的审美意识有所回应。本剧的空间以神都一百零九坊为限，以天堂大殿、不良井、内卫府为主要具象空间，巨大的危机潜藏在洛阳城表面的鼎盛之下，这些动态空间与凝固空间成为重要的叙事依托，故事的时间之流与主角的生命之流在偌大的神都洛阳城内得以充分展开。

动态空间与线性时间互相映衬，展现了神都的华美与脆弱，而凝固空间更为突出地表现了叙事策略的功能性与丰富性。南市可视为本剧动态空间的枢纽，其热闹与繁华中掺杂着诸多阴谋与苦痛，镜像空间在这里被充分打开，复杂的空间叙事也因此获得支撑。神秘莫测的联昉作为武则天的耳目和情报机关，负有监察之责，无孔不入、无所不知，体系森严、架构严密，最基层的联昉间风身份各异，有摊贩走夫、商肆店主、妓馆红牌、小厮丫环，遍布南市的每一个角落，仿如大海之水、戈壁沙砾，南市由此成为暗流涌动的情报网；意欲搅乱局势的春秋道势力在暗处蠢蠢欲动，掌握风吹草动并伺机布下仇恨的网；浮沉其间的普通百姓安居乐业，在饮食起居中平稳度日。南市可以理解为本剧空间叙事的载体，正是由于此处空间的流动，使得城市景观参与叙事成为可能。

凝固空间主要体现于天堂大殿与不良井，前者是剧中开篇重要场景与结尾线索，后者养育了本剧的核心主角高秉烛，二者成为贯穿全剧的关键空间，在叙事上发挥重要的功能与象征意义。开篇天堂大殿空间中关于铜料的讨论与质疑，以及百里弘毅的登场，意味着春秋道的阴谋与天堂大殿、百里家之间千丝万缕的联系。天堂大殿对应的是历史上女皇武则天斥巨资建造的用来供奉巨佛的"天堂"建筑，耗费了巨大的人力和财力。

[1] 宗白华：《美学散步》，北京：华夏出版社2015年版，第124页。

图2 凝固空间：天堂大殿

《旧唐书》中记载："始起建构，为大风振倒，俄又重营，其功未毕。"这个凝聚了女皇武曌无限野心的建筑被大风振倒后，或许最终并未完成施工。而据《朝野佥载》中所说，"天堂"建筑在盖到70尺的时候被大火所焚，尺木无遗。依据史料的记载，本剧将天堂大殿设定为武则天的心结，武则天出席庆祝大殿落成的燃灯大典，而春秋道最初正是打算以炸毁天堂的手段刺杀武则天。同时，剧中的铜料是主角团探案的重要线索，三人围绕炼铜工坊逐渐挖出春秋道的阴谋，铜料正是为了提升炸弹爆炸杀伤力的容器。如此叙事安排，天堂大殿作为全剧的定时炸弹牵扯着所有人的行为与动机，是剧情高潮迭起的催化剂。

在高塔远处的某地下阴暗角落不良井中，生活着身负罪孽的贱籍百姓，他们终日不见天光，甚至无法感知时间的流动。在这个被抽走希望与光亮的空间中，有高秉烛舍命保护的不良人，有出生入死的弟兄留在世上唯一的痕迹，有甘愿装疯卖傻以免儿子忧虑的母亲，有高秉烛心中带领不良人走出不良井、登上神都地面的平权理想。在剧中寻找剩余铜料的关键情节部分，高秉烛与百里弘毅意识到，能够在所有人的眼皮底下转移铜

料的唯一去处只有地下的不良井，不良井由此陷入背叛神都的危机之中。有趣的是，不良井作为联昉监测不到的空间，也意味着皇权在时间序化过程中的短暂失效，象征着高秉烛与武思月情感的净土。

（三）内在驱动的游戏化叙事

在经典的角色扮演类电子游戏中，玩家根据自己的喜好充当游戏中的化身，在游戏既定的规则下使用一切手段完成被下达的各项任务，若任务成功则会获得相应的奖励反馈——晋升、积分、成就感等，否则游戏结束、重新读档。之所以说本剧的叙事具有角色扮演类游戏的特点，一个重要的原因在于独特的限制视角叙事。在大部分情况下，观众只能代入主角的视角与其一同经历探案侦查过程，而反面人物的秘密与阴谋则随着剧情发展逐渐浮现出来。此种限制视角使观众体验到依照线索顺藤摸瓜、还原案件全貌的水到渠成的感受，而非全知视角所造成的理性客观的心理体验。在限制视角下，观众与主人公视角同向，在悬疑与线索的层层刺激下更容易代入剧中的主人公，这与电子游戏的模拟逻辑如出一辙。

电子游戏以其强大的驱动力将沉浸与交互体验合二为一，而本剧的人物动机也呈现出类似的驱动力机制：一是史诗意义与使命感，主角们深度认同自身所做之事的意义，从而受到激励，表现为为亲人复仇的夙愿及护卫神都的职责与使命；二是未知与好奇心，当给出的线索超出日常的模式识别系统，心理上完形的欲望与好奇心会迫使主角们沿着线索链不断追查下去。值得注意的是，这两种驱动力不同于来自目标或奖励的外在驱动力，而是让主角与观众都沉浸在过程本身的内在驱动力，在剧作中主要以线索设计与悬念编排体现出来。

在线索设计上，本剧的线索以新奇的形式呈现出游戏化的特点。无论是人物形象还是物象，既要一定程度上顺应受众的期待视野，又需要打破期待视野以消除套板反应，以陌生化方法创造新鲜感。在《风起洛阳》中，众多物象不再是现实世界中的所指，而是超越时空成为电视剧语境中的能指。具体体现在剧中，关键线索以字谜、拼图的形式给出，无论是"龙蛇潜影行道，朝野相合连山"对洛阳地脉的判断以及炸毁天堂大殿的暗示，还是"归藏出天下倾，我要的归藏凤不是他们要的归藏凤"对幕后主使埋下的伏笔，谜面都呈现出高度游戏化的特点。此外，犯罪凶器不仅在形式上充满新意，更是成为杀手十六夜的标志性符号，不同于刀、剑等传统的犯罪凶器，十六夜的手戟表现出截然不同的构造与使用方法。线索之间更是以环环相扣、持续引导的形式勾连交织在一

图3 游戏化的线索：洛阳舆水图

起，以北帝玄珠为例，线索的呈现表现为"康金衣服中的粉末；查典籍得知其是北帝玄珠，用于炼丹；找修道之人柳公询问炼丹事宜；从柳公口中得知云萃观最近的炼丹举动；发现春秋道使用北帝玄珠的真实目的是制作伏火雷霆"，在时间与空间上呈现出高度的线性与因果性，持续吸引观众的注意力。

在悬念编排上，《风起洛阳》的内在驱动力表现为复合悬念的设置。本剧采用的是悬念的断裂式组合，通过三个情节板块处理主要的核心悬念，并由多个悬念构成一段丰满的剧情或人物的完整命运，使故事呈现出错综复杂的样貌。同时，在叙事过程中，借助设置多个叙事误区和裂隙来制造小悬念，并以纷繁复杂的信息来强化故事的紧密性和连贯性。剧中可以分为三大情节板块，分别围绕十六夜、百里宽仁、奉御郎武攸决展开。第一个情节板块在第1～21集中，核心悬念是当年杀害高秉烛弟兄的杀手十六夜的真实身份，主要线索是铜矿，其间穿插高秉烛船舱与十六夜斗武、获取柳襄账本、临川别业炼铜工坊、不良井炼铜工坊等支线案件。第二个情节板块在第22～37集中，核心悬念是春秋道阴谋的具体内容与燃灯大典的安危，主要线索是北帝玄珠，其间穿插康金康瞻彼、云萃观、炼丹、拯救百里弘毅、前往春秋道老巢等支线案件，最终在制止春秋道点燃伏火雷霆处达到高潮，又以含嘉仓案作为叙事误导，交代出百里宽仁的动机。第三个情节板块在第38～39集中，核心悬念是武攸决的阴谋能否得逞。通过剧中复合悬念的设置，悬念不断产生、消解、再生，由此颠覆或再造观众对主线剧情的判断，可以让观众持续保持观剧的期待和热情。

每一个情节板块的支线案件都是一个悬念，每讲述一个案件又会设置许多新的悬念，大大小小的悬念不断围绕情节板块的核心悬念产生，随着主线剧情的推进又相继被摧毁。这种大小悬念不断出现、相互交错的形式就是复合悬念。悬念一经造成绝不可任其退落，必须把观众的紧张推向高潮，使观众迫切地想知道事情的结果。这就要求剧作者不断设置悬念，主线剧情与支线剧情共同推进，多线并行又交叉缠绕，用环环相扣的剧情演绎推理，用严密的逻辑拨开案件的层层迷雾，构建观众的心理期待。

三、影像表达：历史环境的现实转化

（一）盛唐气象的电影式描绘

镜头与画面是观剧体验的先入印象。镜头语言、特效、摄影风格等元素是描绘盛唐气象的首要依托，艺术精湛、风格独特的电影化镜头质感也成为网络剧吸引观众、开拓市场的利器。《风起洛阳》的整体摄影风格呈现出端庄、雅致、明快的低调奢华感，摄影团队在画面构图的选择上别具匠心，参考中国传统国画的构图元素，大量使用九宫格构图、中心对称构图、对角线构图、黄金分割点构图等构图方式。其中最常用的是对称式构图，尤其在表现华美建筑时以主体居中对称使画面呈现出中正平和、四平八稳、不缺不盈的中国传统建筑美学气质。在室内布光方面，本剧以细腻考究的处理展现空间纵深感，并创造出精致的光影效果。

在画面的构图、拍摄技巧之外，《风起洛阳》更是善用视听语言来建置环境、介绍人物及交代剧情。开篇中，导演使用了几个俯拍大远景镜头介绍南市的全局视野，流畅地展现唐代洛阳的民俗民风。随后镜头聚焦人群中神情慌乱的父女，此时响起悬疑惊悚的配乐，简洁有力、干脆利落地揭开主线剧情的序幕。在父女游走于南市问路的间隙插入了喷火的片段以及画外酒贩的吆喝声，空间随着叙事的展开逐渐丰满。紧接着一个摇镜头引出父女后方的跟踪者，一个变焦镜头将高秉烛与武思月拉入剧情，高效率的电影化视听语言处理，使本剧迅速进入戏剧情境。此外，全剧使用了多样的光线效果来处理神都的不同场景，常用冷暖色调、饱和度、光晕滤镜区分回忆和现实时空，让观众既从勾栏瓦舍、市井百态中体味那份烈火烹油般的繁华与喧闹，也窥探到平静安宁背后的阴暗与绝望。

武打戏更是《风起洛阳》的一大亮点。近年来影视剧的武打戏饱受诟病，然而本剧

在前八集就贡献了六场高质量武打戏，包括南市行刺的动作群戏、马车内的技巧搏杀、不良井的追逐戏等充满质感的武打画面。武思月与高秉烛在不良井的打斗片段中，两人越过房梁与铺满干草的尖房顶，呈现东方古典美学的同时，也为后期两人相互辅佐探案起到铺垫作用。剧中精彩的武打戏呈现，在营造观剧快感的同时，也使串联起整个故事的主要线索浮出水面，推动剧情发展。

（二）神都洛阳的奇观式再现

《风起洛阳》在拍摄制作上凸显出大唐的恢宏气度与浪漫豪情的盛世景象，在服装、化妆、场景、道具等方面下了很大的功夫。随着《风起洛阳》在网络平台的播映，各大媒体评论纷纷聚焦该剧对洛阳的精心还原，其展现的视觉符号与风俗习惯，俨然成为一部重回大唐盛世的穿越指南。

《风起洛阳》以宽度构筑画卷式的多元结构，恢宏庄重的庙堂建筑、典雅大气的显贵宅邸、自成天地的商业街坊、鳞次栉比的热闹市井、拥挤忙碌的码头桥渡、繁芜丛杂的荒郊野地，剧中空间层次之丰富，将神都洛阳复杂多样的空间构造尽收眼底。官员们锦缎做成的朝服、柳七娘西域式样的纱衣、南市上突厥女子的独特民族发式，通过不同角度对不同人群的描摹建构时代群像。本剧更是在古代物态文化上进行了深度还原处理，早起一碗汤，中午一碗馎饦，饭后一份枣酥小甜品，日间还能去吃一份下午茶冰酪，洛阳美食饱含浓郁的历史文化地域气息；女子或华美或清秀的花钿、披帛、璎珞、发髻，正确的"红配绿"示范，以及中性风女子身上同样精致但却走着飒爽路线的胡服与圆领袍等，都展现出盛唐开明包容的气象；规模宏大、气势磅礴的宫殿建筑群加上考究的宫灯、铜镜等内饰点缀，在尽量还原历史场景的同时满足观众的审美需要与视觉享受。

然而，《风起洛阳》的古风奇观并非一场苛求完美还原历史的视觉考古，密织的历史文化元素符码也产生了审美的陌生化效果。联昉的水晶佛头，通过2400根钢丝以错位的形式组成佛头的形状，于各个视角闪光并且可以自动旋转，令联昉的整体设计在古代美学的基础上，通过技术手段嫁接了现代社会的部分特征。

在古装剧的书写中，观众对人物性格、信念和行为的认可，是在观剧过程中通过心理机制的积累和补充完成的，其不仅需要对人物行为进行合理化处理，还需要保持情感线相对的完整性和延续性。奇观景象穿插在叙事的罅隙，观众的视知觉会不由自主地被奇观所吸引，这容易导致线索铺陈与情感积累过程的中断。如剧中百里弘毅与柳然为人

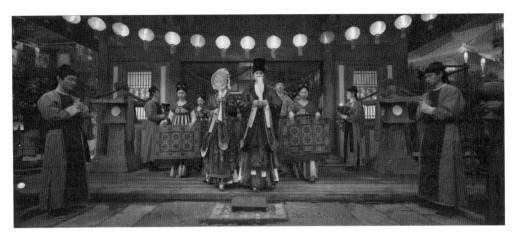

图4 古风奇观：百里弘毅与柳然的婚宴

称道的大婚仪式场景，以及宇文佩佩在江上绰约多姿的身影镜头等，虽然具有文化传承的意义，提升了单场内视觉观赏效果，但这些内容既没有推动剧情发展，也没有烘托人物性格与情绪，在奇观镜头被叙事片段接替后，中断的心理机制需要重新进行链接，从而一个需要用清晰的人物关系、简明的叙事逻辑讲述的社会历史背景深厚的古代故事，可能面临节奏紊乱、支离破碎的危险，观众或许会迷失在古风奇观中，陷入对前因后果的茫然追问。

四、文化与价值观：传统文化与亚文化

（一）传统文化的现代转化

古今之间的张力与和解常常表现在诸多艺术形式之中，其并非单纯为了说明传统与现代之间的差异。在本文看来，从我国古代先秦诸子的百家争鸣到当今时代多元化、多样态的文化形式，文化的发展是一条不断的源流，以截断式的方法来对比古今的确能发现古今文化的多样性差异，但可能会因此错失现当代中国社会文化中的传统基因。所谓传统与现代的差异并非突变式的演进，古今的流变是渐进式丰富、转化的过程。因此，在网络剧尤其是古装剧中表现中国传统历史文化的现象，有意或无意地回应着这一主题。

《延禧攻略》《长安十二时辰》等近几年声名鹊起的古装剧，都有着以古代的历史叙事来展现现当代的价值理念与价值冲突的特点，它们实际上是一种借古喻今。《风起洛阳》同样如此。故事发生在唐朝洛阳，唐代是一个在思想、政治、经济上都处于发展、积蓄与融合阶段的历史时期，呈现出包容而恢宏的盛唐气象。然而，网络剧《风起洛阳》的特色恰恰在于，其抛开当时在政治思想界负有盛名的重要历史人物，避开宏大的历史叙事，而是借用破案这一契机，在细节的摸索与拼凑中，试图展现盛唐的历史侧面。朱光潜在《谈美》中强调一种美学的"陌生化"手段，古装剧自身即是以区别于现实文化的古代背景为基底，但由于古装剧的蓬勃发展，那些为人所熟知的故事、人物也不再具有这种被陌生化的美感，恢宏的历史叙事逐渐退场。而网络剧则与之不同，在陌生化的历史背景中将故事进一步陌生化，明面上的刀光剑影被压制在波诡云谲的探案过程和权力倾轧之下，这种探案过程难以避免地蕴含着当代刑侦经验的痕迹，这对于历史叙事来说是另一层陌生化。双重陌生化不仅带来观赏的趣味性，还拥有独特的美学价值。

本剧以三位主角出身和生活环境之间的差异展现故事发展中的冲突和纷争，试图揭示不同阶层之间的流动与隔阂，这事实上也是一种现当代的价值思维。对于传统儒家而言，社会阶层的划分是有必要的，即如《论语》所说"唯上智与下愚不移"，或如《孟子》所说"劳心者治人，劳力者治于人"。对于掌握知识和文化的士大夫阶层来说，自然而然在政治经济地位上与普通民众割裂开来，故而对于阶层对立和阶层差异的成熟反思，应当是超越唐朝这一具体的时代背景的。不仅如此，诸如《风起洛阳》中"保家卫国"这一现代民族国家概念衍生的道德信念、政权与反动组织的当代政治斗争话语，还有为不良人平权的一种"人生而平等"的自由主义和理性主义思想，都充斥着复杂的当代思想价值。中国传统并不存在现代所谓"国家"的概念，而是如《诗经·小雅》中"普天之下，莫非王土；率土之滨，莫非王臣"所反映的"天下"范畴。对边境的防守、对领土的攻伐与守卫这些行为，其背后的道德基础并非建立在当代国家观念之下的爱国主义，而在一定程度上是基于"忠君"的传统儒家道德要求和对"修齐治平"的儒家人格理想的追求。忠君表明戍守边境、征伐攻占事实上是保卫君主的统治范围，参与战争的具体个人对于所谓的天下并没有充足的主体性地位，也就谈不上爱这个事实上属于封建统治者的天下；修齐治平指"修身""齐家""治国""平天下"，传统儒家的人格理想要在社会中实现，内圣外王的主题推动着士人阶层在实现内在道德修养的同时参与政治生活。这两层都难以直接产生《风起洛阳》中当代意义上的保家卫国主题，这一

主题是传统历史架构与现代价值内核的混合产物。

陈旭光在《论中国电影对传统文化资源的"现代转化"》一文中详细分析了所谓传统文化的"现代转化"的条件或语境，他认为电影自身的"语言特征"、电影的"大众文化性"和电影的"当下语境"等都是在电影中完成传统的现代转化所要注意的前提。[1]与电影的语言特征相对应，电视剧也有其语言特征和当下语境，具有代表性的是大众文化性，大众文化性指向的也是大众文化的复杂构成。电视剧不是单纯的思想实验与模型，而是需要带有美学性与商业性，大众文化性兼有对美学性与商业性的思考，如前文所说的陌生化处理，近现代美学中的"崇高""恐惧""戏谑"等审美形式，都出于对人的审美习惯的把握和考虑，大众的接受度也在一定程度上展现了电视剧的商业性需要。

电视剧语言、大众文化与当下语境，在分类上是从电视剧自身的特点出发分析得出的，但从传统文化为何需要进行现代转化这一问题自身出发，如前文所述，还需要注意现当代文化自身所具有的传统文化基因。一方面，古装剧作为历史话题，之所以能够承接一些现代价值原则作为思想内核，表明了传统构造的包容性与复杂性；另一方面，也说明一些当代价值观念有着根植于传统的历史内核。传统文化为何需要现代转化，是横贯传统与现代的话题，不仅现代需要传统，传统亦需要现代。在本文看来，仅仅"借古喻今"是不够的，利用传统的架构蕴含现当代的价值原则，还仅仅是在展示现当代的价值问题的复杂性。传统文化的现代转化，应当试图在这种古今碰撞中找到解决现当代道德价值问题的新的契机，即其转化的不应当仅仅是历史叙事的背景与空壳，还应包括一些传统的价值观念对现代难题的解答。单纯的古装外壳包裹现代价值，某种程度上是一种现代价值的传统转化，在审美与乐趣上有着一定的意义，同时也是对现代主流道德观念的弘扬与传递。《风起洛阳》虽然并没有提供传统文化的现代转化的完善方式，但至少为我们提供了一种可能性方案。

（二）后现代主义与网络剧的亚文化

亚文化与后现代在某种意义上有着颇深的渊源。詹姆逊在对现代主义和后现代主义的分析中，强调后现代主义对现代主义的反叛，他认为后现代对于现代主义传统的否定在于它不再需要"表达"，因为表达的主体已经被法兰克福学派提出的"文化工业化"

[1] 陈旭光:《论中国电影对传统文化资源的"现代转化"》,《艺术评论》2015年第11期。

消灭了。审美不再属于个人或者说对于商品的逃避,审美成了商品的附属物。康德与黑格尔的审美的崇高性与宗教性被商品生产取代了,现代主义艺术家们珍如生命的个人风格在批量生产中被否定,后现代主义艺术中不再有个人表达的痕迹,同时艺术的审美也脱离了特定的文化领域,进入大众的日常生活之中。现代主义对于"表达"自身与"表达"的主体之间的焦虑,在这种大众化、商品化的艺术文化形式中被消解,现代主义在这个层面上可以说被突破了。

此外,詹姆逊还提到一种"历史意识的退隐"。现代主义的作品,不论是以毕加索为代表的立体主义还是"一战"以后的作品,都在一定程度上否定了现实主义乃至之前的绘画、小说等艺术形式对于环境中存在的物的态度,现实主义中物品只是象征、意味着什么,但是现代主义的物的意味是通过物自身的表达来展现的。现代主义所要展现的不是某种艺术形式本身,就同现代主义小说家所要写的不仅仅是小说,他们要写一部"宇宙书",他们要探寻一种"永恒"。后现代主义否定了现代主义的"怀旧"情感,而主体被消解以后,对集体未来的憧憬和历史意义被遗忘了,主体的零散化与解体使得历史的庄重性和未来的可期待性不复存在。现代主义尼采式的、乌托邦式的、强烈的对现实改造的欲望和激情在艺术中消失,转而变成工业批量生产遗留的黑白的"现在"。所指和能指断裂,一种"死"的寂灭感充斥其中,当然这也不是艺术所要表达的,因为表达在后现代主义这里是被否定的,纯能指的连续使意义的历史无法进入后现代主义艺术之中,历史意识自此隐退了。

网络剧自身带有亚文化的烙印。后现代主义艺术的表达主体和历史意识的"死",在某种程度上使得亚文化这种非宏大叙事的文化部分逐渐占领文化传播的有利地位。因为亚文化所带有的猎奇、反传统的小众形象,其实是对传统强调宏大叙事、强调历史重要性、强调意义的倾向的根本挑战。历史意识的退场表明,事件在具体现实发生的具体可能性是无限的,并非仅仅所谓有着"重要历史影响"的事件在发生,每天具体发生的事件恰恰是复杂的、细节的,这其中就包括那些反传统的事件的发生。现实生活中的人,并非光辉伟大、完美无缺的英雄人物,而是有缺憾的、复杂的甚至是怪异的独立个体。历史、意义、价值的消解,为不那么具有常规意义的人物、事件登上荧幕打开了方便之门。人们在商业化的网络剧中获取到的是更贴近自己生活的体验,这是艺术形式的拓展与创新。《风起洛阳》的亚文化特性集中体现在角色白浪上,他自称浪里小白龙,混迹于神都底层,表面上看起来偷奸耍滑,以卖掺水的假酒、串通一气的江湖把戏赚取银子,但其诙谐戏谑、知恩图报的性格以及在人物设置上作为协助者的存在,又赢得了

观众的好感，正是这种反传统的人物设定回应了后现代的主题。

与之相对应，表达主体的退场事实上指向的是网络剧的类型融合。传统艺术形式的表达需求，要求创作者同时也是表达者，但是现代艺术尤其是作为商品的网络剧等，创作者很多时候并不是作为表达者，而是作为商品生产者。生产商品要考虑消费者的需求，创作者对于表达自身的需要，在很大程度上消失在符合市场需要的生产过程中。因此，为了符合更多受众的需求，"悬疑+"的类型融合成为网络剧发展的必然。

（三）传统文化与亚文化的碰撞

综上所述，传统文化的现代转化与网络剧的亚文化本质之间事实上达成了某种独特的融合。传统叙事中的原则在现代价值引导下产生的独特形式，从某种意义上来说就是对于传统文化的当代反思。传统文化想要在网络剧的商业化艺术形式中获得现代转化，而后现代主义的艺术形式又是对历史意识的重构与消解，这看似冲突的一对关系事实上反映出一个阐释学话题：一切历史都是当代史。这句话在阐释的意义上表达出历史是当代对于历史的叙说，更重要的是，历史在现代文化中的在场状态同样是现实的一部分。也就是说，现代文化中历史基因的在场形式与在场样态，对于传统的历史叙述方式来说同样是亚文化与反传统的。追问传统文化如何在现代语境中获得重新的解释，以及传统文化对现代价值难题的解答，事实上是站在现在的立场重构传统的历史意识。不是在历史的角度理解历史，而是在现在的角度理解历史。

历史不是不可商业化的，历史与传统文化进入后现代艺术的商业形式之后，与来自英美的律政刑侦剧的悬疑形式、现代的爱情观念和性别观念等亚文化思潮进行了深度融合，这就是当代的历史与传统文化在后现代艺术中的在场形式。但问题也随之浮现，这种在后现代艺术中的在场形式，与历史和传统文化在人们精神世界的在场形式不完全一致，需求与现实存在着一定的差距。历史与传统在现当代人的精神世界中仍然是作为基底而存在的，譬如"路见不平拔刀相助"的墨家侠义精神、"百善孝为先"的儒家传统孝道、"集体主义"背后蕴含的"中庸"与"中道"的传统智慧等，传统文化在精神世界的在场是复杂的，传统文化在精神世界的现代转化程度，某种意义上要高于在网络剧中被表达出来的程度。换言之，本文认为，网络剧中的商业性限制了传统文化背景之外的深层因素，比如传统观念、传统道德、传统价值等方面在网络古装剧中的融合，但这是一个相对复杂的问题，其中涉及深刻的哲学和文化学内涵，并不在本文的讨论范畴之中。但总体上说，《风起洛阳》作为一部典型的古装网络剧，体现出较为丰富的传统与

现代的冲突和融合，这对思考传统文化的现代转化及其与亚文化之间的关联、后现代艺术的商品本质是有较大助益的。

五、产业运作：融媒体视域下的转型升级

（一）流量明星的认同建构作用

据云合数据统计，《风起洛阳》上线15小时后，爱奇艺站内热度突破8500，截至2021年11月30日，总计33个相关话题登上热搜榜，其中带有"风起洛阳"字眼的多达19个。与马伯庸以往的IP改编作品《长安十二时辰》《古董局中局》《三国机密之潜龙在渊》进行纵向对比可以发现，《风起洛阳》上线首日的百度指数为49.2万，远高于其他三部作品（均在10万以下），略高于主演王一博去年上线的作品《有翡》（41.2万）。

但从播放量来看，《风起洛阳》并没有像其热度一般一骑绝尘，虽然首日正片有效播放量是《长安十二时辰》的两倍，却略低于没有流量演员加持的《古董局中局》与《三国机密之潜龙在渊》。而与2021年上线的大制作古装剧进行横向对比，《风起洛阳》的首日播放量也仅高于《长歌行》，与《千古玦尘》和《斛珠夫人》持平。

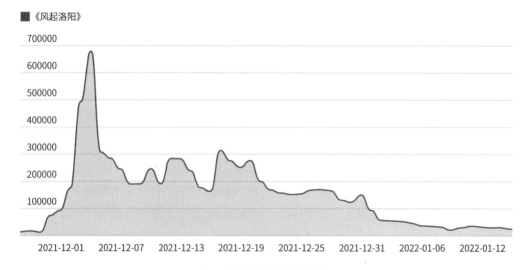

图5 《风起洛阳》百度指数趋势

（数据来源：百度指数）

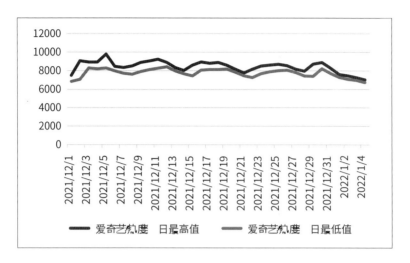

图6 《风起洛阳》爱奇艺热度趋势
（数据来源：猫眼数据）

图7 涉及各演员的弹幕数量
（截至2021年12月2日11：00，数据来源：云合数据）

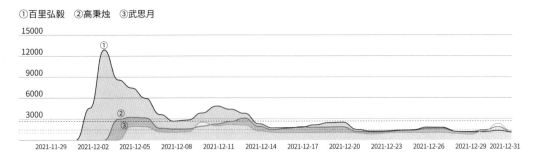

图8　百里弘毅、高秉烛、武思月：关键词百度指数趋势对比
（数据来源：百度指数）

值得注意的是，在视频弹幕中被提及最多的演员是王一博，而提及"百里弘毅""二郎"等字眼的弹幕也多达上万条。综合三位主角的百度指数表现也可发现，王一博毫无疑问为本剧贡献了最多的流量。在网剧以弹幕为媒介的互动交流下，流量明星的认同建构作用成为融媒体时代多屏叙事下的有益结果。

从某种程度上可以说，当一个演员在银幕外生活的重要性等同或超过他在银幕上的表演时，他就成了明星。明星对于电影市场而言是商品，对于理论学者而言是文本，对于观众而言是"欲望的客体"，此种称谓一定程度上代表了票房和商业保险，也预示着演员个人的权力和物质的成功。在当代理论研究中，明星研究越来越炙手可热，自粉丝经济兴起以来更甚，在当下的影视产业市场中，明星制度的作用是不可估量的。

古装剧的一个职能在于让不同文化语境的观众通过场域衔接，完成文化内涵的认知和共识。诚然，如果演员与历史叙事、传统文化具有强关联，古装剧的历史在场性和专业性会得到提高；但流量明星与历史叙事的弱关联，也意味着二者的衔接空间更大、包容性更强，一个原本与古装剧具有间离感却又认真演绎富有生气的角色的演员，更容易令观众尤其是粉丝产生情感投射。

按照符号互动主义的观点，社会意义是由社会互动创造并维系的，意义来自与他人的交流，并通过个体的解释得以修正。媒介技术的发展使影视剧有机会与观众产生更多的互动，这主要体现在大量的参与性观看伴随行为，在这些感性的即时反馈和互动狂欢中，年轻观众完成了对传统文化的认同和对历史的情感升华。与弹幕的感性倾向不同，在豆瓣和知乎上关于影视剧的讨论会偏向理性。豆瓣评分显示，《风起洛阳》开分7.0分，超8.6万人参与评分；待播出结束后掉到6.4分，负面评论中除了对网络剧本身的批

评，更不乏对于流量明星演技与台词的争议。而争议恰恰是最能体现年轻观众存在感并形成互联网传播力的要素之一，在此过程中，传统文化话题与历史话语进入公共领域，从而促成自下而上的文化认同。

（二）城市IP与内容平台合作的"洛阳模式"

《风起洛阳》背后城市IP和内容平台的洛阳模式成为爱奇艺"一鱼多吃"商业模式的一次全景案例的集中呈现：文学、剧集、综艺、动画片、纪录片、电影、衍生品、舞台剧、漫画、商业地产、VR全感、游戏共12个领域的细分开发，在IP深度挖掘与横向联动两方面做出新探索。

正如前文所谈到的，后现代色彩浓厚的网络剧是对传统形式的反叛，这不仅体现在内容上，更体现在产业运作形式上。后现代艺术形式本质上是商品的附属物，以盈利为目的，有着商业运作形式的内涵，引起其内容中的历史意识和表达主体的退场，同时也伴随着在营销过程中突破传统手段的后现代形式的出现。现代科技的发展和科学哲学对虚拟现实等技术的持续反思，带来了对现实、虚拟二者关系更深刻的思考，虚拟和现实的界限在思想层面被突破。后现代主义的另一个突出特点是反二元对立的思想，也被称作反中心主义，詹姆逊不止一次提到现代主义艺术所体现的焦虑，这种焦虑总体而言来自对应的社会现实。一方面，随着工业的发展和圈地的进行，人们脱离土地进入城市，离开原来熟知的集体，来到一个和周围人彼此陌生的生活圈，感受到深切的孤独和寂寞；另一方面，由于失去了原有的集体保护，孤独的个体完全暴露在城市生活的压力和毁灭面前，个人在科技面前越发显得渺小，随之而来的是不可避免的虚无和恐惧。而后现代艺术则抛弃了此种恐惧和焦虑，是因为那种二元的、中心主义的立场被完全抛弃，也就是说，主体内外之别、个体与集体之间的差别等二元对立被消解了。艺术不再是个人审美的对象，而是随着工业化发展成为每个人日常生活的一部分。

主体与客体、意识与存在的二元对立的消解，让商业化的后现代艺术中的精神与现实世界之间的贯通成为可能，故越来越多的网络综艺、网络电影、网络剧开始创造与其精神形式的艺术作品相关联的现实成分。比较经典的案例是芒果TV出品的网络综艺《明星大侦探》，它不仅在综艺中创造了"明侦宇宙"这一"人物—事件—情景"的虚拟集合，同时在线下设立了现实门店M-City，其既是综艺中的虚拟场景，同时又是现实中的实际存在物。它是横跨虚拟和现实的多维存在，通过线上线下的转化与重构，网络视听产品的商业性营销渠道被大大拓宽，也得以突破传统的单一形式。

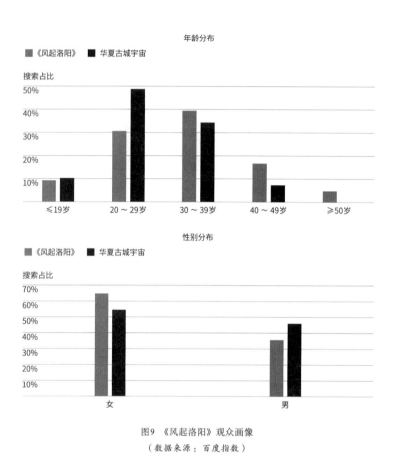

图9 《风起洛阳》观众画像
（数据来源：百度指数）

与之相比，《风起洛阳》的大IP模式则内涵更为丰富。许莹在《风起洛阳之后 期待风起更多城市》一文中表明："传统意义上的IP开发方式使得许多经验、资源等未能得到充分利用而白白浪费。现在，'一鱼多吃'的IP开发方式有效解决了制片方'每做完一次项目就意味着一次清零'的烦恼。"[1]不仅如此，这种开发方式除了可以节约资源，更提升了创造艺术商品过程中的效率。从生发过程上说，洛阳模式遵循"现实—虚拟—现实"的逻辑，从传统文化与历史现实中的洛阳抽象出现代的文化IP，是一个从现实到虚拟的过程；而从依据文化IP创作出来的网络剧落实到现代洛阳的城市景观之中，则是从虚拟回归现实的过程。相对于M-City虚构的明侦宇宙，洛阳等城市构建的

[1] 许莹：《风起洛阳之后，期待风起更多城市》，《文艺报》2022年1月14日。

华夏古城宇宙的虚拟维度从现实传统中抽象出来,又最终回到现实的独特性在于,其更加契合在传统文化中熏陶而成的中国社会的文化构成,而对于传统文化与历史叙事的利用提高了其资源转化效率,让它可以承载更多不同类型的艺术形式。

因此,后现代的艺术形式在从虚拟到现实的扩展中与人们的生活实现了更具深度的融合,网络剧的艺术辐射范围不仅仅包括精神世界,同时涵盖了在场的历史文化与如今的现实世界。

六、结语

《风起洛阳》采用古装、悬疑的叙事范式书写了一个主题厚重、情节精彩、人物鲜明的传奇故事,在商业性网络剧的时代语境中既实现了对社会的反思,更是站在当代视角寻求与传统中华文化对话的又一次尝试。在古装悬疑类网络剧的类型范式下,《风起洛阳》继承与突破了传统的三角式人物逻辑,在三位主角和一众配角的塑造中以横向的多重对比、纵向的深层刻画实现了角色塑造的反本开新,又将悬疑类型的强情节叙事与年轻化表达相融合,呈现出立体化、景观化、游戏化的特点,其在视听层面上的电影式描绘与奇观式再现更是丰富了本剧的艺术旨趣。然而,在商业市场环境的渗透下,本剧在艺术表现之余也将番位之争、影视剧原创性、建筑服装的历史严谨性等问题暴露在公众视野中,并将影视剧的文化使命、社会担当提上议程。我们有理由期待,随着《风起洛阳》的大胆尝试与突破,以及爱奇艺对洛阳IP及华夏古城宇宙的后续运营,在价值观念、社会生活呈现等方面,本剧将会启发更多影视剧作品展现出中华文化的养分和余韵,为传承中华文化贡献更多的力量。

(喻文轩)

附录：《风起洛阳》美术指导访谈

采访者：影视美术社群

受访者：邸琨（《风起洛阳》美术指导）

影视美术社群：总体来说，《风起洛阳》在整个视觉上的追求是什么？

邸琨：《风起洛阳》是我做的第二部古装戏，所以压力非常大。这个压力不仅来自外界，还有来自自己的压力，在项目初期就是战战兢兢的。我们美术组的其他成员对于古装戏比较有经验，他们给了我很多鼓励和支持。随着了解的深入，包括查询一些史料，也就慢慢找到了一些信心。

在这个过程中，最重要的是去洛阳的实地考察。因为洛阳市政府非常看重这部戏，所以由官方组织带我们去实地考察，这次考察对我在美术设计方面有很大帮助。比如，我过去对洛阳的了解局限于牡丹花和龙门石窟；而这次去洛阳的实地考察，让我对洛阳有了更多的认识。洛阳是中原城市中水系最多的城市，有"中原小江南"之称。这对我设计《风起洛阳》有非常大的提醒，所以我就把水作为《风起洛阳》的一个主要视觉支点，运用在场景、道具的设计上，并且反复加以强调。

我们非常明确要做具有东方审美的电视剧。这部戏叫《风起洛阳》，它的美学基础也应该是基于这座古城的，所以我们当时找来了各种壁画和文献。用佛像造像来举例，我们会直接使用唐朝遗留的佛像造像，包括花纹、用具，这些都直接作为美术参考。当然，洛阳是十三朝古都，前后有几千年的辉煌历史，人人心中都有一个洛阳，我们无法尽阅它的历史原貌，而故事情节本身又赋予了"神都"一些新奇的色彩，所以我们在艺术创作时除了还原一部分古代洛阳的风貌外，还加入了写意部分。

其实美术设计有两个重要的因素：造型因素和色彩因素。我们选择了唐朝这个时间段作为主要参考，这样在设计上就先有了造型因素；但色彩上我们并没有完全按照隋唐时期鲜艳的基调来处理，反而降低了饱和度，只保留了配色的感觉。

在美术设计上我们更多考虑的还是故事。《风起洛阳》有非常多的案件推理过程，还有悬疑元素，这种剧情不适合全部使用大红大绿的配色。所以在色调上我们选择以木色为主，把大红大绿的色彩变成了辅助性元素。更多的还是我们如何去打造，我们先抓

住了水元素作为主要的打造基础,然后把龙门石窟也融入设计中。而龙门石窟以卢舍那大佛造像为最高代表,所以我们又把它作为一个元素,也运用在各种各样的场景中,用不同的形式来表现它。比如说我们有水晶大佛造像,然后也有不良井的彩色大佛造像,以及出现在圣人殿里的卧佛造像。

影视美术社群:给我们详细讲讲南市、不良井、百里府、联昉这几个场景具体的打造想法。

邸琨:剧本上重大的事件就发生在几个地方,这在剧本上是有所提示的。所以我们搭景也是选择比较重要的场景,只搭了一部分坊间。场景对于我们来说,首先是匹配剧本的诉求,然后还要遵循古代的建筑规制。

南市承载的戏份很多,既有文戏也有武戏,还有追逐戏,对于美术设计,束手束脚的地方就比较多。在搭景时,最重要的是出于剧本考虑,它到底应有多少间店铺。剧本上明确提供了一些店铺,其他就需要通过设计去匹配。比如说剧本上描写了羊汤馆、酥山馆,其他就需要美术来给它一些具体的设计,这些设计更多的还是依据故事的需求。比如这里会发生打斗,需要有迎来送往的场面,还有满足各种各样的跟踪、监视,我们要根据这些功能去匹配建筑。

中国古代建筑的要求非常严格,如果完全按照制度还原,其实需要更多的资源。所以在南市搭建上,我们还是把它还原成剧本中描述的样子:这是一个热闹繁华的街市。我们做得更多的是把水元素融入进去,让它看上去更像是一个在河边上开的街市,打造的感觉就是中原的小江南。

不良井是不良人居住的地方,里面的人都是因为自己或者家人犯过错误才居住在这里,一个类似于统治机关把控和封锁的地方,有点像贫民窟。这个场景之前在剧本中被描写成一个山洞,火盆是他们主要的光源支撑。这个场景其实非常重要,故事的篇幅占比也较大,还有很多追逐打闹的戏份。同时,我们也要融入水元素和佛像造像元素,所以在设计上改成了傍水设计。有一条大河大概四五十米宽,中间有一个岛,距离岸边有 10～15 米,这些不良人就生活在岛和岸边的岩壁上。河面上有一座大桥可以正常行走,下面住着这些底层人,旁边就是佛像造像。当时在设计的时候就是为了跑酷,亲自去过不良井的话就能发现,人可以在水面和房顶上来回穿梭,这样就可以跑起来。毕竟剧集场景要适应现代人的观感,所以在设计这个场景时代入了游戏感,也会比较猎奇。

工部尚书这个职位就是建筑设计师。百里弘毅其实是一个建筑设计师,而他又懂美

食,所以这个人应该非常热爱生活。那么他的家应该是什么样子呢?很多设计师在设计自己的家时多少都会注入自己的梦想,"以天为被,以地为床",睡在自然环境里最好。因此百里弘毅的房子是将庭院内景化,有了这个概念后,再将水融进去,成为内景水系庭院。在家就需要走过小桥、水边,无论怎么走,都会给你一种在水之上的自然感觉。这是大环境的设置,还需要小气氛的代入。他的职业毕竟是建筑设计师,那么家里最多的应该是图纸和图册,所以在单独一个区域做了书架,在他的书桌上也放了各种各样的图纸。为了让观众有更直接的代入感,我们还做了一些大型斗拱道具。其实我们还设计了一个非常有意思的小道具,但因为镜头较少,大家可能没有注意到。我们在入户门的地方装置了一个类似风车的小道具,这个小道具一直在动,来表现这个人对生活的情趣。

联昉的整体设置非常复杂,这是一个有监察职能的机构,设计时需要一套整体的逻辑。这里会涉及非常重要的戏剧点,如何设置整套检查系统对我们来说非常重要。这是非常有难度的,因为需要彻彻底底自己去研发。我们的美术王巍研发了一个多月,最后借助紫微斗数和奇门遁甲算是做出了这套系统。比如说一个人在南市跟踪高秉烛,看到高秉烛做的事后,就会把这些内容写在纸上,然后通过情报网传回万象殿。传到后经过一定的编辑和整理,就会被放在特定的书架上,等待随时被调取。所有的情报在这里都会做二度分析,做二度分析的人非常重要,剧本中设置了十二浮屠。我们就把这12个人图像化(其中有编剧自己),每个人有自己负责的片区,也有自己特定的职业技能。在职能上我们把洛阳市地图分成12块,每个人对应一个片区。这些画像上有每个人的长相以及所具备的特殊技能,比如有的人特别孔武有力,有的人特别适合算计,有的人适合伪装,等等。

影视美术社群:请谈谈关于搭景的考虑,以及《风起洛阳》和搭景、道具部门的合作。古装戏诸多场景不仅需要物体的还原,更需要质感的还原,在具体的场景上您都有什么要求?

邸琨:其实每部戏都会面临这个问题,这也是我们作为从业者需要克服和完成的问题。但在具体执行的时候,还是会碰到精力有限以及取舍的问题,毕竟电视剧的制作压力还是非常大的。剧集的时长和制作周期是固定的,我们只能去适应。一个人的精力是有限,那么在有限的精力中,到底应该如何分配精力?在我的初始设计里,我更关注的是怎么能用我的布景、道具,用我们做出来的气氛来辅助这部戏的完成。在《风起洛

阳》里我也是努力注意和规避这些问题，但是难免精力不够，确实有出现疏忽的情况，比如团扇的问题。当然，我不能用工作量来推卸这个问题，这是不对的，但这也是真实存在的情况。

首先，我们的重中之重是规避什么。这部剧一部分是搭景拍摄，但还有一部分是采用横店实景拍摄。剧本已经到了一定的制作体量，搭建更方便剧组拍摄。当然搭景会面对资金、时间的压力，所以一些戏量不大的场景就选择了改景。

面对改景拍摄，对于美术来说就有一个取舍的问题。在重要的场景上，我要完成的是造型元素和色彩元素的并存。当资料较少或者戏份不重时，如果它的造型元素是我坚持必须使用的，那么就会适当放弃一些色彩元素，生活的痕迹感可能就会被忽略。这是一个在技术完成时会做的选择，虽然这样是不应该的，但是我要保证拍摄的正常进行。对于这个问题，到现在我还没有想到很好的规避办法，拍摄和制作都是有压力的，未来可能会有办法，但我现在还没有完全想好。

（节选自影视工业网，2021年12月29日，https://mp.weixin.qq.com/s/FGDc3Bd2fh4D7xWS1fmvWA）

2021年
中国影响力电视剧分析案例八

《小敏家》
A Little Mood For Love

一、基本信息

类型：家庭、伦理
集数：45集
首播时间：2021年12月11日（湖南卫视）
收视情况：湖南卫视平均收视率2.38%，平均收视份额8.43%

二、主创与宣发信息

导演：汪俊
制片人：徐晓鸥
原著：伊北
编剧：黄磊、郭思含、张昕
主演：周迅、黄磊、唐艺昕、涂松岩、刘莉莉、秦海璐、韩童生、周翊然、向涵之
出品公司：柠萌影视、风火石、优酷

两性题材与现实主义创作的新突破

——《小敏家》分析

电视剧《小敏家》改编自伊北发表于豆瓣阅读的同名小说，是继《小别离》《小欢喜》《小舍得》后柠萌影业出品的又一部延续"小"系列的温暖现实主义佳作。该剧以离异北漂中年女产科主任护士刘小敏为核心人物展开，通过她错综复杂的家庭、社会关系勾勒了一幅中年视角下的社会众生百态图。从刘小敏与同样离异的中年男性陈卓的恋爱关系入手，为观众全面展示了所谓上有老下有小的中年人的琐碎生活日常，又借助此年龄段叙事的天然优势，在时间上实现了老、中、青三代同频同声；以爱情与婚姻这个永恒命题发问，通过不同思想观念、时代背景下的不同回答为观众展示了当今社会中追求平等、幸福至上的健康男女关系。该剧以客观但感性的眼光站在男女两性的角度，思考各年龄段的个人追求、家庭社会意义以及精神归属，是本年度一部视角较为广阔、思域相对深刻的现实主义影视剧佳作。

首播于2021年12月11日的《小敏家》，从文本创作、拍摄制作到投放荧幕，在时间上横跨了新冠疫情在我国的暴发期、扩散期以及后疫情时代的新常态时期。在其完成过程中，体现了影视工作者在遵守疫情管控客观条件下，为满足我国普通民众的文化需求所做出的探索和创新。在内容上，《小敏家》的时间设定为疫情前，并在剧末引入后疫情时代的生活图景，如刘小捷与钱峰戴口罩、刘小敏即将动身驰援武汉等，此类内容很好地增强了《小敏家》立足当下的设定以及独有的时代标签，体现了现实主义影视剧特有的记录特性。在阿甘本所写的《何为同时代》中有此论述："成功的现实主义作品因其刻画当下，但视角又跳出时代的特性，更适合记录、捕捉这个时代的特征。"[1]因此成

[1] G. Agamben, What is the Contemporary? , *What Is an Apparatus? and Other Essays,* Stanford California: Stanford UP, 2009.

型于新常态初期且内容涵盖我国普通民众日常生活实际的《小敏家》，对行业来讲有一定的开拓和参考意义。从观众视角分析，在经历过疫情带来的动荡后，重新在荧幕上感受几个月前温情和谐、积极向上的生活图景，并吸收此情绪投身新常态下的全面恢复建设中，不仅在情感上对观众具有疗愈价值，在维护我国社会文化生态环境的层面上也起到了一部优秀影视剧应有的作用。

此外，《小敏家》以两个离异后的重组家庭为单位闭环叙事，在涵盖商业、家庭、校园、餐饮、养老院等多纬度的生活场景下，通过对剧情及角色故事线的设计，让角色们不断在客观成立的条件下相遇，在他们或茫然或诧异或尴尬的自然反应中，展现现实的荒诞性与人的脆弱，打破了以往该模式叙事固有的情景剧、轻喜剧思维定式（如《家有儿女》等）。以深刻的笔触精准触及我国社会发展的痛点，将近两年在网络上广泛引起讨论的话题重新带回公众视野，并随着故事展开对这些话题进行反思与艺术性修正。因此，《小敏家》除了商业剧固有的热度营销、关键词营销外，在播出期间也引起了全社会广泛的纠错与反思，对现实有深刻的教育意义。

在受众方面，《小敏家》填补了前几年"小"系列家庭剧内容由于关注点单一所导致的与部分年龄层次审美脱节的问题，在角色设置方面做到了可以涵盖当今社会的大部分人群，同时借助人物角色的年龄结构优势，在人物塑造方面融合了各群体的现实共像与广泛认可的价值追求，拓宽了不同年龄群体观众的参与感和归属感，打破了现实主义影视剧一贯的受众群体单一的缺陷，对后续同类型影视剧的创作、营销、宣发都有很强的借鉴意义。

一、《小敏家》的跳跃式、封闭式叙事特征

跳跃式叙事为非线性叙事的一种，起源于1928年导演路易斯·布努埃尔的电影《一条叫安达鲁的狗》。这种叙事方式突破了原有的时空束缚，改变了电影叙事的单线固化结构，它的出现突破了传统线性叙事的稳定有序，形成了一个意义多元的多维叙事空间。[1] 在《小敏家》中，除按照"三一律"正向叙事的现实主线外，还将主要家庭——刘小敏一家在九江的前史，通过跳跃式叙事的手法不断插入到剧情发展中，起到了补全

[1] 徐国良：《迷宫之谜——克里斯托弗·诺兰的电影叙事方法研究》，南京大学硕士毕业论文，2012年，第2页。

故事世界观、丰富人物形象的作用。另一方面，《小敏家》剧本构造中起到核心作用的封闭式叙事特征，最早基于苏格拉底的"洞穴理论"的设定，随后演变为在封闭空间或布满多重限制的条件下，以客观因素可控的方式削减变量，以更为直接的方式探究人物发展的可能与必然，并以此凸显文本的戏剧性。[1] 在《小敏家》中，尽管故事设定在北京，但大部分剧情都选择在家庭、私家车等私人封闭空间内展开，在契合人物生活状态的同时，也排除了生活中其他的真实存在。但本剧重点并非在杂项，这样做有利于维持剧情发展的叙事主线，增强故事的凝练程度，又不会影响角色的真实性。

作为一部聚焦两性交往、家庭伦理的现实主义影视剧，《小敏家》在叙事布局上摒弃了同类型影视剧一贯遵照的以核心人物的关键人生节点作为整部剧的戏剧高潮与矛盾爆发点的传统剧作法，如高考、升职、结婚、离婚、出国等，转而从剧中核心人物群，也就是中年群体的特殊性入手，将各个人物的繁杂日常生活作为故事主线，并且利用多视角叙事，以单一人物自身的生存任务为切入点进行文本创作，利用角色间对同一个目标的不同理解制造误解与矛盾，增强了原本平凡枯燥的日常行为的戏剧性。在《小敏家》中，类似职场类影视剧的叙事特点也是一大特色，即以特殊的职业内容带动故事发展，将不同年龄段视作不同职业，并以此突出各个角色的日常特征。此种叙事模式消除了原本现实主义影视剧中全体人物的单一目的性，拓宽了角色视野，将角色还原到更接近于真实生活的大背景下，令自身的现实主义特征更具代表性与说服力。

（一）小故事映射真实人间：戏剧构造的去目的化

在影视剧中，将角色目的作为人物矛盾的爆发点及剧情高潮，并从人物实现目的或探究真相的过程中提取情节、丰富故事，是较为常见、传统的布局手法。在我国的影视作品中也得到了广泛的应用，如《潜伏》《伪装者》《我的前半生》等。这种剧作模式的优点是成文速度快、体系完整，但同时也伴随着情节老套、限制创作者想象空间和易造成观众视觉疲劳等缺点。因此近几年的剧本创作呈现出"去目的化"的趋势，即在人物的固定戏剧目的外，尊重现实主义作品中人物必要的真实性，将人物的生存目的优先于戏剧目的，作为叙事的创意来源。为实现这一目的，《小敏家》的文本创作过程体现了以下特点：

首先，在影视化改编过程中，创作者有意识地省略了早已形成刻板印象的客观大事

[1] William Boelhower: *Through A Glass Darkly*, New York: Oxford University Press, 1993. p38.

件，转而将大量笔触放在相关人物做出选择前的心理抉择与现实压力上。比如在剧中金家骏从老家到北京突击补习备战高考，从角色发展的视角看，观众会惯性期待他上考场和高考成绩公布这两个高考阶段中的关键点，并在潜意识中以此作为金家骏这一人物在该剧情下的高潮。同时依照常理认知推论，刘小敏、金波作为支持儿子高考的父母，在备考过程中应该将全部精力放在儿子身上，心无旁骛地帮助儿子备考。但在《小敏家》中，金家骏在这一期间的学习情节只是作为必要的补充，反而将大量笔触用来刻画作为来到北京自己亲生母亲家的外来者，与母亲及其暧昧对象这两个原本生活中不存在的人物之间的磨合适应过程，与此同时还要承担为父亲还债、牺牲休息时间做游戏陪打打工赚钱的危机。在早恋、母亲恋情、父亲欠债等多重矛盾同时曝光后，金家骏在刘小敏的支持下在家自学、专心备考。在此时间节点上，剧情以快进的方式略过了高考放榜、考上清华等种种细节，直接将故事线推进到大学的第一个假期，打破了观众的原有想象。不仅通过创作层面的创新带给观众惊喜，这种对待高考结果与大学录取的态度，同样反映了一种面对应试教育的积极良性的成年人视角下的反思。与此同时，这种多维度、重情绪的戏剧化处理方式也给角色发掘带来了新的视角。金家骏这一角色突破了原有的脸谱化人物设定，在无数个荧幕高三生形象中脱颖而出。模糊人物关键节点的处理方式，给这一刻板形象赋予了更符合当下语境的特征。在剧中成年人的身上，这种去目的化则体现得更加隐晦，但却更贴近中年实际，更具生活化色彩。比如从《小敏家》伊始，刘小敏在下班后就有背英语专业词汇、准备考国际产科护士认证的桥段。这一设定贯穿全剧，虽然看似每集只有几个镜头，但却撑起了刘小敏这一人物为数不多的职业故事线。同陈卓、李萍、刘小捷等人波澜起伏的职场经历不同，刘小敏体制内护士的身份决定了她在职场中的奋斗历程需要长时间积累，而非朝夕间大起大落，所以将考取资格认证这个对刘小敏很重要的职业节点进行分散处理，既符合现实生活中的职业特征，又在剧作的感情叙事重心与人物必要的职业构成间维持了恰到好处的平衡。这种去目的化的处理方式很好地还原了生活的真实色彩，以人物的生活习惯而非戏剧目的为出发点进行叙事，是当代现实主义题材应有的创作方向，令观众更自然地在人物身上看到自己的影子，对家庭题材剧产生共鸣。同时，这种手法也符合近几年社会上关于"过程论"重于"结果论"的讨论，真实地反映了人生百态。

其次，在还原角色的生活化状态后，《小敏家》的叙事脉络可以概括为通过角色的自然反应触发戏剧高潮，而非强行设置戏剧目的改变角色状态，最大化降低对剧作法的依赖，并且结合中国观众的喜好和当代社会背景，以更为独特、成熟且符合中国观众审

美的叙事方式呈现在荧幕上。叙事的戏剧性结构早在古希腊时期就被应用于剧本创作中，从索福克勒斯的经典悲剧《俄狄浦斯王》中提炼出的剧作提纲，构成了当今全球通用的好莱坞剧作法的原型。在21世纪初也广泛应用于国内电影、电视剧行业中，但其成型于西方并依据西方观众的喜好多次进行调整，因此该结构的一些设定并非适合我国实际，强行依据剧作法进行文本改编会造成情节过分夸张、与现实脱轨、人物设计空洞、与我国实际不符等缺点。在现实主义题材中，如果强行套用剧作法，刻意的痕迹会体现得尤为明显。因此近几年我国现实主义影视剧创作中呈现出"以人为本"的文本创作新思路：创作背景丰富、性格饱满、存在感极强的角色群体，并以主要角色的视角展开叙事，各个人物在同一时间线的不同故事线上相互交汇，以符合人物性格、故事情景、社会现状的连续反应带动情节向前推进。这一创作特点在《小敏家》中体现得尤为明显，以刘小敏与陈卓二人的爱情线为例，在剧中二人因子女处于升学关键期，不希望对他们产生干扰而和平分手。陈卓与刘小敏的情感关系符合两人的角色定位，即忙碌于各自的家庭与事业，任凭这段感情沉默下去。即使其他关键角色大量穿插其间，两人也并未产生直接联系；在后续的情节中，因为工作关系恢复直接联系，也仅仅以朋友的身份处置；但在全剧开始收尾的阶段，两人却迅速闪婚。这段感情的走向符合刘小敏的背景故事与性格特征，独自一人饱受非议出走北京，亲密关系本就是她人生中不愿触及的雷区，因此即便儿子高考顺利结束，陈卓重新回到她的生活中，过去的伤痕所造成的关系障碍也压制着她主动接纳陈卓。另一方面，编剧花费大量笔触描绘陈卓对刘小敏的思念与他希望两人和好的念头，却迟迟不做出行动，这同样符合中年瓶颈期创业者的自卑心理，其他方面的失败令他对自己的判断力和未来产生了怀疑，因此数次对刘小敏强调朋友标签，也是他划定安全区的表现之一。两人受触动做出闪婚的决定，也是双方积压的情感宣泄而带来的结果，并不是同刘小捷一样的冲动。此时，在分手后的沉寂中，二人感情线的高潮突然出现，虽然并非首次，却因符合两人角色的特殊性和自然发展脉络，而在观众中反响良好。

在生活化场景叙事中，《小敏家》同样抓住了观众潜意识中的相似痕迹。依据丹尼特的"笛卡儿剧场"理论，人类所经历的一切都会在意识中形成一个标记，会被类似事物触发，在脑内二次形成"呈现"原理。[1]因此在荧幕上极近生活的语境当中，观众会随着二次见证与自己生活经历相似的剧中片段，用个体的人生经历更好地为人物的当下

[1] Daniel C Dennett: *Consciousness Explained*, Little: Brown&Co, USA, 1992. p51.

状况与人物性格建立联系，增强观众对情节的可信度与代入感。从创作者的角度看，通过文字创作抓住观众的这一特征，可以很好地用人物的隐藏性格特征与人物的当下状况对观众进行补充，以此保持剧作的生活化与人物的真实性。比如，当金波走投无路借宿在刘小敏家时，他偷拿钥匙的行为背后，其动因并不是该角色当下要还高利贷的主要冲突点。这同样打破了观众的惯性认知，将人物的动作统一为源于内心的真实生活习惯与自然本能，也就是极度高压下对洗热水澡与睡安稳觉的渴望，这样的设计反而符合了人在潜意识下对家庭与安稳生活的依赖。

最后，同时将老、中、青三代人放置在聚光灯下的布局，将《小敏家》近似职场剧的人物线的安排方式展现得格外突出。近年来，随着我国社会老龄化趋势的加快，作为十年后的同一批人，中年人依然在社会上奋斗，他们作为我国计划生育政策前的最后一代，有着复杂的家庭关系。以中年人为视角叙事的剧作，需要在职场、家庭中找到平衡，这让家庭伦理剧的叙事很难做到面面俱到。因此，《小敏家》中采取了多出现于职场剧中的以职业特性决定人物叙事权重的方式。比如医生、律师、消防员甚至间谍、伪装者等，将展示职业的特殊性作为叙事目的。在本剧中，不同年龄层级代表不同的职业，因此在叙事比重上皆以突出该年龄段的特殊性为目的，从该年龄段的生活化场景中进行选择。比如以金家骏、陈佳佳为代表的年青一代，他们的叙事板块可以分为大学前和大学/出国后两大部分，其中前期以情窦初开的早恋为主线，后期则将二人作为青年文艺工作者与优秀创业者融入故事中，体现了从校园到社会的转变；以刘小敏、陈卓、李萍等人为核心的中年成家群体的叙事风格，则保持了家庭、事业"两点"加感情"一线"的均衡分配；以刘小捷、钱峰为代表的青年打工族则对感情的重视程度更高一些；最后，王素敏所代表的空巢老人，则体现了从传统观念下老人为儿女付出一辈子，到搬去养老院在同龄人群体中重新对自己定位的新思路。由此形成的《小敏家》叙事结构，比较完整地突出了三个年龄阶层、不同身份的个体间较为鲜明的特征。整部剧凝而不乱、兼容并蓄，难能可贵的是对每个年龄段都表达了足够的重视，反映了当下多元化的社会格局，也突破了以往家庭剧从文本搬上荧幕后，必定要删减大量人物情节来突出重点的局限。

同时，采用职业剧的叙事方式来讲家庭故事也加快了《小敏家》的节奏，使其在剧情安排上长短线兼备，多人物、多危机安排得当。如前文所述，虽然《小敏家》对工作环境的描述着墨不多，可在剧中成年人的世界里，三句话不离事业，从陈卓与刘小敏的约会多为接她下班，到金波有了厨师的稳定工作后每次出场都离不开养老院和厨房，可

见事业线着实是散布全局的暗线，牵一发而动全身。工作的起伏直接影响着家庭感情关系，比如李萍重组家庭的破产，或刘小捷与徐正的婚变始于升职契机。这一点也与《小敏家》的叙事主题相吻合，全剧的第一个镜头就是刘小敏的工作场景，更是将中年人工作、家庭一体化的现状凸显得淋漓尽致。其他年龄段人物的展开也以职场叙事的方式，从人物日常生活中裁剪片段进行艺术化处理，并放置于镜头前。这种快节奏的叙事方式，避免了因过多讲述日常生活中的鸡毛蒜皮造成故事发展缓慢，并陷入冗长重复的雷区。

（二）小空间容纳三代同堂：人物关系的空间叙事闭环

《小敏家》在叙事空间设置上创新性地采用了多出现于网飞自制剧中的空间叙事原理，利用当代现实主义题材作品需要立足于实际构筑的客观叙事之上这一约束，反生出以角色特有的物理空间作为以该角色为主的事件发生地，将空间与人物关系展现在镜头前，同时人物对空间的运用也会帮助观众理解该人物在全剧中的推进。在《小敏家》中，故事发生地皆在各角色的生活空间内，除了能够帮助人物外，物理空间还能辅助故事一同构建起一个叙事闭环。各角色在多样化的矛盾与情节铺展中，因空间重叠导致不断地相遇与重逢。又因该闭环是空间重叠形成的，因此保留了相遇的意外性。

第一，人物的空间活动轨迹将复杂的情感关系具象化。《小敏家》是一部利用人物架构出现代社会几乎所有复杂人际关系，并同时进行、互相影响的伦理剧。在剧中，观众可以看到刘小敏与陈卓的离异家庭二次重组，李萍与洪卫再婚，金家骏与陈佳佳初恋，徐正对刘小捷进行PUA并限制人身自由，钱峰多年的单相思，这些人物关系在进行排列组合后又会产生无数的变量以及感情纠葛。TVB出品的《金粉世家》、深圳台出品的《外来媳妇本地郎》等电视剧，正是利用角色间复杂的人物关系，在剧情发展中反复配对，单靠错综复杂的情感关系便可在角色不更改的情况下，十年如一日地给观众带来新的"狗血"戏剧效果。但《小敏家》所自带的现实主义题材特性，决定了其在复杂的情感关系中必须要依据当代社会现状做出取舍。在亚里士多德所著的《诗学》中，针对悲剧的内容有过如下论述：悲剧是对现实中动作的模仿，但所模仿的动作一定是连贯的、有意义的，而非针对现状的生搬硬套。[1] 此段论述同样适用于现实主义题材作品，因此在《小敏家》中，我们可以看到，相较于在人物自然生发的情感纠葛中通过是否满

[1] Aristotle: *Poetics*, Chicago: Otbebookpublishing, 2021, p17.

足戏剧目的为依据进行强行选择，该剧的创作者创新性地运用人物的空间活动轨迹来约束人物行为，并且通过空间上的合理性与可行性，对人物之间的情感关系在荧幕上所展现的部分进行取舍。这样既在空间上，也就是人物的活动轨迹上产生连续性，增强了剧情的逻辑感和层层递进的推进式叙事手法，减少因庞杂剧情带来的文本失误，同时从观众看剧体验的角度看，利用空间排列进行叙事更符合现实中的思考逻辑。以客观存在的距离来判定一段情节是否具有可行性，为观众看剧时理解人物做出合理选择。对播放后的实时热搜话题、弹幕等数据进行分析，也可以清晰地看到由空间叙事架构出的人物情感关系，进而展现出严丝合缝的实景空间转换，多条情感线聚集后自然形成，而非依据戏剧高潮的目的而特殊设置的爆发点。比如《小敏家》的第一个爆发点，在陈卓与李萍的旧房子中，李萍发现女儿陈佳佳与金波和刘小敏之子金家骏在高考复习的关键时刻早恋，进而分别给陈卓、刘小敏打电话，要求他们马上来老房子会合。在这幕《小敏家》剧情前期的最大危机中，从故事伊始便对每个角色的日常行动轨迹做了大量的铺垫，并通过日常轨迹中情感关系的发展，为此处爆发埋下伏笔。首先，金波作为引子，在身处北京无家可归的情况下，赖在前妻刘小敏家中不愿离去，这阻碍了陈卓此时本就岌岌可危的爱情。此时，夜晚兼职陪打还钱、白天抓紧补习的金家骏难得休息，促成了陈佳佳鼓励父亲陈卓出面，将旧房子免费借给金波使用。这样的处理既解决了金家骏的难题，又展现了陈佳佳为人大方、做事莽撞、不深思熟虑的年轻人特征。在金波住进老房子后，金家骏与陈佳佳的空间活动轨迹自然变为以这个房子为核心向其他目的地散射。李萍尾随陈佳佳到达目的地后，见到了自己曾经生活过且目前属于陈卓的楼房，自然在单元楼中找到自己的目的地，并且直接推门而入，营造了事情的突发效果。在了解到陈卓免费将房子借给金波的事实后，李萍产生误解，认为陈卓与刘小敏知道孩子早恋却不加约束，在剧情推进上选择将矛盾激化，也导致自己流产，最终合理地形成对所有人的后续故事发展都造成巨大影响的戏剧高潮。

与此同时，利用空间逻辑进行情感叙事也为人物在情感中的定位以及主导关系做了明确的标记。以刘小敏和陈卓的空间恋爱轨迹为例，在刘小敏独居时，陈卓拥有她家中除卧室外空间的使用权，二人更为私密的情感关系则发生在酒店；直到二人情感发展暂停后，刘小敏才第一次进入陈卓的生活空间。由此可以看出，在这段恋爱关系中，控制权掌握在刘小敏手中，但陈卓是更主动的一方，因此会尝试进入刘小敏家中并留下痕迹。同时，刘小敏对私密空间的保护也体现了她在亲密关系中的抗拒心理，以及她作为经济独立、事业有成的现代女性依然缺乏安全感，需要空间进行弥补的内心世界。这些

细节暗藏角色过去的隐情，也符合她的具体行为。而当金波来到刘小敏家后，他直接进入卧室睡觉的举动，侧面暗示了在当年的婚姻关系中刘小敏并没有自我隐私权，导致金波习惯了这种行为模式，并且离婚多年依然习惯性地将刘小敏的私人物品视作可与自己共享的公共财产。这也体现了金波此时还处于旧封建思想主导下的大男子主义幻觉中，为观众理解该角色此后危机的爆发，以及刘小敏、金波从结婚到离婚的人物背景故事，提供了情绪引导。

第二，空间的年代感特征体现了北京和这个故事的特殊性。剧中人物虽然都生活在2017—2019年的北京，但其空间风格却从20世纪的低矮建筑延续到21世纪初的旧高层，以及2010年后保留高层建筑外观但对内饰整体翻修的装修风格。空间的独特延续性设计契合了《小敏家》三代人的发展轨迹，令人更易感受到横跨几十年的时代差异。通过北京建筑所独有的特殊性，建立跨时代的联系。这种用建筑混搭叙事的方式最早应用于广告行业的线下策展中，比如雀巢咖啡于2018年夏季在北京举办的"感"咖啡线下体验展，就是将北京的古建筑与当代摩天大楼相互融合，借助四合院独有的建筑特性，翻新搭建了一座可以融合多个时空中饮食特点的独立空间。《小敏家》中各角色生活空间的展示具有同样的作用，比如刘小敏家以高度现代化纯木色内饰为主，辅以四处可见的纸巾、免洗洗手液、消毒液，彰显她经历婚变，被误解后孤傲自闭、不沾烟火气的人物性格。当金家骏住进来后，内部空间不断出现的彩色装饰，也印证了刘小敏在与儿子的相处过程中逐渐开放，芥蒂不断化解的过程。在陈卓家中，整体家居风格偏向旧中式，具体可以体现为进门隔断处的鱼缸、实木家具，客厅以电视、茶几、大沙发为中心，充满中年男性的审美。但客厅后墙上却挂满了女儿陈佳佳从小到大创作的主题各异的画作，陈佳佳的房间也以青绿色为主，同整个房屋看似格格不入。在体现出父女当下感情深厚的同时，也通过建筑自带的岁月特性暗示观众，在装修早期二人并未达成和谐的相处关系，因此整体内饰充满冲突感。而墙上贴满画作则暗含单亲家庭中父亲对女儿的疼爱、让步与讨好，细节的展示让陈卓作为单独抚养女儿长大的父亲，在台词与行动之外充满着潜台词。

第三，叙事层面的合理安排使《小敏家》规避了人物群像在生活化场景中反复同时出现所造成的弊端，即剧中的戏剧性及强行设置的巧合过于刻意。其中，空间的物理实景先于语言描述起到了决定性的作用。当人物因某地的空间特性选择前往时，他与另一角色在该空间的相遇就会充满巧合。比如剧中出现的养老院，在金波寻找出路时其外观便在手机屏幕上一闪而过；后续随情节发展，剧中人物反复前往这家养老院，金波曾

经对其外观和地位的描述会辅助观众将此戏剧安排合理化,而非认为编剧故意使然。在剧情的后期,养老院的特殊功能使其变为《小敏家》角色间产生大量交集的空间中心,起到了推动情节发展的作用。比如看到陈卓父亲的钱峰,与看到母亲王素敏的刘小捷相遇,使长时间未联系的两人重拾友情,又因钱峰误忘在刘小捷车内的名片被徐正发现,直接导致其隐藏的阴暗面——控制刘小捷人身自由并试图使其怀孕——暴露,最终计划失败。这段情节的推进恰恰是从养老院到刘小捷与徐正两人家的空间位置迁移所引领的,从大型空间转移到另一个只有矛盾双方存在的封闭空间内,人物活动范围缩小,也起到了辅助矛盾激化的作用。在家庭伦理剧的题材限制下,更易于让视觉效果显著的言语、肢体冲突合理展开。综上所述,《小敏家》的叙事多是自如地在固定的小空间内展开。

二、《小敏家》角色的代表性与典型性

在现实主义作品中,角色一般来源于生活实际,并因被创作者赋予的特征在社会中存在,而具有了代表意义。如简·奥斯汀或路易莎·梅·奥尔科特笔下的角色,就基于她们本人或家庭成员,使人物形象变得丰满的同时,也具有鲜明的时代和生活特征。因此判定现实主义作品成功与否的标准之一,就是从人物入手。一部基于当下现实的影视剧中的人物,如果能在现实生活中找到具有同样背景和生活轨迹的群体,那便可以判定该剧的角色设定来源于生活,且在荧屏上有代表该现实的典型作用。

分析《小敏家》的角色群像,他们身上存在一个统一的共性,同时也是这部剧的一大亮点:为了生存抛下故乡,来到北京扎根。隐藏在对于家庭伦理、恋爱关系的讨论背后,展现支撑角色的原动力,也是这部剧的现实主义的深刻体现。在当代社会,改变命运的方式正在从单一的物质追求或教育追求,逐渐走向这两者的有机结合。同时,这也印证着国民生存方式的转变。因此,剧中几代人的生存观念,以及他们在面对命运时所表现出来的不屈精神,才是这部剧现实主义层面的卓越体现,也是它与其他家庭主题商业影视剧不同的地方。

(一)小人物诠释生存现状

如前文所述,《小敏家》角色年龄分布纵向极深,给予了各角色相对充裕的表现空

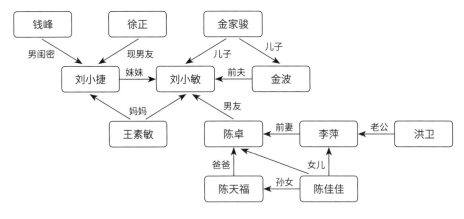

图1 《小敏家》人物关系图谱

间。基于此，通过合理化的人物诠释，可以看到不同年龄层次的不同观念，尤其是婚姻及两性认知上的年代特征：首先是在以陈天福、王素敏为代表的老一辈人。二人都是中年组建家庭，生子后离婚，并多年未再婚。在老一辈沿袭下来的婚姻观念中，尤其是女性，对配偶的忠诚尤为重要。这种观点也导致王素敏即使离婚也会照顾前夫到其去世，此后一直孤单一人。在对待两个女儿刘小敏与刘小捷的婚姻上，也在剧情前期保持同样的观念，在很清楚二人的前夫无论从品行、发展还是对女儿的态度上都不够格，却依然对刘小捷的闪离表示不理解，并暗示刘小敏抓住机会重新接纳金波。这种观念在现实中的形成，是因为女性在过去一直处于受压制的地位，社会身份、经济能力都需要依靠男人提供。即使王素敏做出了超出其年代的突破，选择离婚，却依然在日常生活中自觉照顾男人，并以此观念在剧作前期错误地迁就金波、误导女儿。另一种脱胎于旧社会的显著特征也在这两位老人身上有所体现，即对金钱的强烈保护与盲目相信契约的效力。这一点在陈卓父亲陈天福卖保健品和王素敏逼金波签字画押中有所体现。在老年群体中，他们将金钱同生存联系得很紧密。

以刘小敏、金波、陈卓、李萍、洪卫为代表的中年群体中，他们经历了我国社会经济发展的两个重要阶段，并且依然可以找到属于自己的方式在北京生存下去。他们的事业图景和情感关系可以凸显出21世纪早期错误的"唯金钱至上"的拜金主义风潮。李萍与陈卓离婚的重要原因，便是洪卫比陈卓更早完成了资本积累，更会赚钱也更有野心。同样，刘小敏在母亲的撮合下与金波结婚，也是因为他是厂长的公子、保卫科科长，相

比于小地方的其他男性更有社会地位和经济实力。这两段婚姻都因过于重视财力、忽视人品而走向失败。在二次选择中我们可以看到，有独立经济地位的事业型女性在选择爱情关系时，会更重视双方情感上的默契与思想层面的交流。比如刘小敏选择与陈卓结婚的时间点是在二次创业初期，男性的社会地位和经济能力都处于低谷期，正是因为她对陈卓在人性和思想上的看重要优于经济背景。独立于感情之外，当中年群体失去早年打拼的财富积累后，剧中群像普遍呈现出的奋斗精神也很值得深思。这种奋斗精神是其他同类型现实主义或女性主义题材剧所容易忽略的，当金波家财散尽、陈卓创业失败、李萍因洪卫经营期间偷税漏税破产后，三位主要人物所展现的方式虽然不同，但同样利用自身特长努力重新积累财富。这种拼搏精神正是当下年轻人身上所欠缺的，但在现实生活中却被中年群体所隐藏。《小敏家》中的中年群像，能够以符合剧情发展的方式将该群体的这种隐藏特征作为重点叙述，实属该剧的一大亮点。

以金家骏和陈佳佳为代表的年青一代则产生了强烈的地域性差异。生长在北京的陈佳佳追求艺术，不重视金钱，其中固然是因为李萍所提供的远超普通同龄人的消费能力，给予她学画画、搞创意的经济基础，但同样也离不开北京作为具有代表性的超级城市，其自身的文化发展、中外思想交流、艺术园区建立、中外艺术家展览等城市特色，给北京年轻人带来的更多选择机会。因此，陈佳佳出国留学、追求艺术的人生选择也具有一定的现实意义。与陈佳佳形成对立面的是金家骏，虽然生父金波不学无术，但在成长过程中他依然为儿子提供了衣食无忧、相对优渥的生活环境。但因地域限制带来的思想差异，导致金家骏身上有着当今三线及以下城市普通家庭依然坚信的"高考改变命运"的标签，并且一直以"来北京上清华"作为自己的人生执念。而当他真的考入后，在新观念的冲击下，金家骏也自然地放弃了过去一直秉持的"读死书"的学习态度。在当下鼓励大学生创业的大背景下，突破自己原生环境的思想限制，成功地在校园内完成转变。剧中二人相对固定的情感关系也体现了和上两辈人的金钱观念不同的价值追求，这其中既掺杂了少年的青春懵懂，又包含了二人对相互间人品的肯定，以及跨时间、空间上对感情的忠贞。这一点在当代社会年轻人情感混乱、轻视承诺的背景下，有领先于时代的教育意义。

其次，在演员的选角方面，该剧大量突破原著限制，转而以原著身份和现代社会进行对标后，依据角色在当下的价值观去选取演员，而非一味追求外在样貌的相似程度。比如刘小敏与饰演该角色的演员周迅，在原著中刘小敏作为护士安分守己，当儿子来到北京后因为家庭的原因放弃与陈卓的感情，转而尽力去做一个好妈妈，以退让的态度试

图换来儿子的谅解。在面对前夫金波时也更倾向于大事化小，小事化了。而在改编原著的当下，女性因经济独立与社会地位提升，已经在两性相处中取得了一定的主导地位和独立思考能力。此时如果依然遵循原著，刘小敏身上的顺从特质就会被无限放大，重新作为男性社会的附属品而存在，不仅与时代脱节，同时还不尊重女性受众，有重男轻女等倾向，因此刘小敏这一角色的变化具有必要性。在保留刘小敏原有故事线不发生重大变化的同时，为她加入当代独立女性的显著特征。演员周迅从出道伊始在荧幕上塑造的经典女性形象，以及本人出现在大众视线前时，一直都留给观众突破女性性别标签与时代约束的印象。演员与角色二者结合，恰好在刘小敏身上形成互补，周迅性格中充满英气、超凡脱俗的气质与刘小敏的母亲身份、护士职业相互融合，成功刻画了一位家庭、事业、爱情三者兼顾，职场、情场、饭桌皆不弱于人的当代社会评判标准下的成功独立中年女性形象。与此同时，演员自身所带有的丰富的故事性，如周迅继在《功勋》中诠释屠呦呦后再次饰演医务工作者，与陈卓的扮演者黄磊多年后再聚首，在中年重新进入恋爱关系并修成正果等，演员自身的背景故事也会让观众对刘小敏的个人形象产生认知偏差。从文化传播的角度看，在东方文化体系下，母亲的定位与责任一直是广泛讨论的伦理热点话题。尤其在中国传统文化的定义下，母亲对孩子的过度纵容与控制欲，一直是中国母亲群体所无法摆脱的标签。在网络时代飞速发展的当下，母子关系延展为婆媳矛盾，在我国社会内部也造成了广泛而热烈的讨论。在《小敏家》中，周迅饰演的刘小敏为观众展示了新时代中国母亲适度照顾、尊重隐私、尊重选择的适应时代与当代中国社会的现代母子关系，因此刘小敏这一角色的选角成功，不仅体现在剧集内部，从文化外宣的角度也具有很强的现实意义。

通过演员引领角色主动适配当下，两者之间达到了戏剧平衡，演员没有沦为传达角色的工具，角色也因为演员的二次诠释以及个人品位增加了时代特色。除周迅与刘小敏外，吴彼也给钱峰增加了北方人的耿直、热心和与外貌不相匹配的羞涩，为原本只作为脸谱化存在的角色带来了生活化特征。在年青一代身上则体现为角色兴趣的私人化，比如剧中陈佳佳喜欢收藏Be@Rbrick（积木熊），在现实生活中演员向涵之也有同样的爱好。这种通过个人特征在演员与角色间建立联系的方式，不仅在荧幕上让角色更加贴近生活，而且在演员排练、熟悉剧本阶段也可以此作为与角色沟通的桥梁，以前文提到的个人化风格对角色进行二次诠释，更自然地进行镜头表演。

剧中角色的社会纵向分布呈现多极化趋势，从多个发展源头体现人物在社会的不同角落为突破既定命运的束缚所做出的努力。其中有以金波为代表的社会底层无赖，有以

陈卓、钱峰、刘小捷为代表的不同行业、不同岗位的打工族，有徐正所代表的海归精英富二代，有刘小敏所代表的体制内医疗工作者。在囊括了具有代表性的社会群体后，《小敏家》借助人物设定中已存在的奋斗精神，在讲述感情话题的同时，凸显人物发展的时代特色，在人物发展脉络上增加独有的新时代创业者片段，如陈卓中年辞职创业。该角色的创业发展道路历经失败破产，失去自己的财富积累和社会地位后，彻底放下所谓年长者的面子，同还是新生的金家骏联合，以年轻人的创新思维模式为核心再度启航。该设计精准体现了大量中年创业者在创业过程中失败，或被年轻人超越的现实主义悲剧英雄色彩。在《小敏家》主打的温情路线之余，增添了戏剧的悲剧性和人在面对自身极限与既定命运时的无力感，又通过两个角色的强强联手维持了该剧的温暖主基调，在二次创业中为观众保留了艺术想象空间。

创业是独具中国特色的时代标签，自改革开放后我国经历了几波创业浪潮，这其中的典型案例已在影视作品中有过体现。比如由黄晓明、邓超、佟大为主演的电影《中国合伙人》，即为20世纪80年代至21世纪初大学生利用"英语热"与早期互联网进行创业的故事；由刘涛、王雷主演的电视剧《追梦》，则聚焦改革开放初期爱国企业从电子配件行业起航的艰难创业之路。在《小敏家》中，特殊的时代标签被赋予陈卓、金家骏、钱峰为核心的创业团队。剧中人物把微信小程序这一参与门槛低、传播力度强、群众基础广泛的社交应用平台作为主阵地，同时引入共享办公空间、高校创业孵化基地等近五年内刚刚兴起的新时代发展模式，精准地体现了当下创业群体的个性，为《小敏家》贴上了独有的精准反映当下并对当下具有指导意义的现实主义影视剧标签。

（二）小家庭建构新伦理剧

在同一家庭范畴下对伦理关系进行探讨，是构成古希腊悲剧的要素之一。这一点亚里士多德与柏拉图分别在《诗学》和《理想国》中都有过论述，千百年来也一直被西方剧作家用作个人悲剧的重要论点，比如索福克勒斯的《安提戈涅》、莎士比亚的《哈姆雷特》、王尔德的《莎乐美》、亚瑟·米勒的《桥头眺望》、易卜生的《海达·加布勒》等。随着西方民权思想的演变与同性、泛性、变性群体日益增长的政治、社会诉求，近年来西方文艺作品中伦理关系的体现已经聚焦为针对种族内部，或同一取向群体间的新思考，如《白噪音》《老桥》《七种杀死凯莉·詹娜的方法》等，并且已有愈演愈烈的趋势。将视角放回中国，受相对含蓄、包容的中国传统文化的影响，我国文学作品与影视作品中对伦理话题的描述相对较少，稍有提及也一般采取较为隐晦的笔触，如《七月与

安生》等。但近几年随着社交媒体的兴起，人们获取信息、参与话题讨论的渠道不断增加，伦理问题已经越来越广泛地被视为社会问题的一部分在网络世界进行公开谈论。比如一直处于暗处的贩卖农村女性人口，被当成生育机器后的个人与社会定义，以及与买方的家庭关系，长时间处于网络话题的风口浪尖。与此类似，某抖音用户上传男童、女童同床裸睡事件，被冠以猥亵、乱伦的标签；站在不同立场的网络用户公开讨论、各执一词。在信息爆炸的当下，因缺乏面对此类问题的正确疏导，极易忽视真相，诱发网络暴力，导致伦理问题在我国变得越来棘手。基于当下社会的各种特征，在家庭影视作品中以自然、正确的态度直面过去敏感的伦理话题，可以为大量处于刚接触此类话题，缺乏评判依据和分析能力的网民提供一个具有教育意义的荧幕媒介，起到优秀现实主义影视剧对当下社会的引导作用。《小敏家》中多处情节涉及敏感话题，并在当代语境下直言不讳地展现在镜头前。如陈卓与刘小敏酒店开房的生活场景，就是通过镜头前直截了当的台词、肢体提示，配合角色间自然的相处模式，对传统封建观念发起挑战。

《小敏家》在故事早期就对潜在的同一家庭下无血缘关系的男女之情发起挑战，排除营造戏剧目的、吸引眼球的剧作手法，这种看似在现实生活中很难发生，但又无比真实的情节设计正触及了当下社会不愿提及的雷区。在陈卓与刘小敏恋情公开后，关于下一代的陈佳佳与金家骏的感情与未来走向也成功出圈，引起社会性讨论。《小敏家》通过挑战传统伦理的方式，抛出剧中所反映的现实生活中的一个重要变革，即在更为开放、自由的社会环境下，幸福至上、精神满足的观点越发超越既定关系，成为继丁克家庭后对于家庭关系的又一冲击。《小敏家》中体现了这一鲜明的时代特征，并通过剧中两个孩子的成熟处理及各自的优秀发展给出了理想化的回应。

剧中所展现的前夫与前妻间在离婚后依然保持和平联系甚至互帮互助，也切中了中国社会一直以来难以解决的难题。从早期口碑剧《家有儿女》中胡一统面对刘梅与夏东海时的别扭，到《小敏家》中相似人设的金波对陈卓在竞争者与朋友之间不断转换心态，体现了中国式离婚家庭在离婚与组建新家庭之间的心酸与纠结，同时也暗含了随着时代的不断开放，离婚必然会被反复提及并深入思考的大趋势。

《小敏家》中两对离异家庭及各自重组家庭相处和谐、互帮互助，为离婚率居高不下的当代社会展现了一幅离婚后积极生活的团圆图景。剧中女性角色对于婚姻的选择与纠错，也为不同年龄层次、择偶倾向、家庭背景的观众提供了新的参照。剧中刘小敏在物质基础的作用下被安排嫁给金波，导致两人的精神世界无法产生共鸣，只好通过写信交笔友的方式寻找朋友，最终被误解为"小三"，留下不堪回首的伤疤。刘小捷因为冲

动,在未对男方进行全方位考察的情况下冲动结婚,先后遇到"妈宝男"与"PUA富二代"两种当代网络上常见的典型"渣男",为自己隐瞒母亲冲动结婚付出了代价。李萍则是先再婚,成为女富豪后享受人生,又因二婚老公洪卫入狱、公司破产,只好走上独立经商之路,开始二次打拼。这些人的故事都精准反映了当下社会的实际情况,为年轻人寻找亲密关系,在自爱与爱人之间实现平衡提供了警示作用。

《小敏家》中对于原生家庭与孩子关系的处理,也做出了创新性的突破。与以往的家长视角不同,剧中涉及相关话题的情节都采用了孩子的视角。比如在金家骏刚到北京,与刘小捷、金波被迫在同一屋檐下生活时,剧情上大量安排了他与陈佳佳——另一个在单亲家庭环境下成长的孩子——之间的微信和语言交流。更为直观地展示了处于青春期的少年对于离异父母、重组家庭的看法,去除了成年人主观臆断下对孩子心理的猜测,直接通过两个孩子的表现与情节处理,展现了破碎家庭对孩子在情感和处事上的伤害,以及成年人与孩子在真实想法上的偏差。当金波提出要求,让他劝说母亲与自己复合时,虽然金家骏在剧情铺垫中明确表现出对于完整家庭的渴望,但出于对父亲秉性的了解,他拒绝了金波的提议,做出了超越亲生父亲主观猜测的反应。与此同时,金家骏依然选择打工赚钱,为金波还债。剧作描绘了金家骏夹在亲生父母之间所做出的虽然幼稚,但尽可能维护双方面子,同时表明自己立场的一系列行为,并且全程只告诉了同样背景的陈佳佳,并未同血缘关系上更亲近的父母商量。虽然全剧并没有采用直接的方式表达父母离婚、单亲成长对金家骏的影响,但从他自闭中流露出的自强态度中,更为直观地向观众展现了离婚这一父母做出的错误选择,对于孩子所造成的真正伤害。

三、《小敏家》与当代社会的性别浪潮

透过《小敏家》中所包含的青中年人的家庭和社会关系,可以映射出性别思想以及女权主义、女性主义、田园女权主义、大男子主义等思想对我国当代社会,尤其是青年人的影响。剧中人物通过个人奋斗实现社会价值,体现出当代正确社会价值观对人物发展的积极作用。

(一)无性别定义下的影视剧作思路

我国影视剧近几年描绘的角色群像经历了以下三个阶段:首先是以男性角色为核心

的"大男主剧",即男主是整部戏的核心人物,整部戏的剧情围绕这个人物展开,比如早期古装剧《雍正王朝》《大秦帝国》等。近几年女性主义在国内兴起,女性观众群体越来越不满影视剧中女性仅仅作为男性的附庸存在,同时女性在影视剧中思维简单、爱情压过角色本身的人物设定也偏离了实际,因此作为"大男主剧"的对立面,"大女主剧"应运而生,在人物设定上保持与"大男主剧"基本相同,只是性别从男性变为女性。其中最出彩的莫过于以《甄嬛传》《陆贞传奇》《芈月传》《如懿传》为代表的古装女性宫斗剧,但这种创作模式在风靡几年后同样陷入口碑与收视率双滑坡的尴尬境地。究其原因,尽管主角由男性换成女性,但女性在剧中的社会地位和行为模式并未同时代保持同频同轨,影视剧中的大女主们虽然镜头、戏份变多,但所追求的依然不外乎爱情、美貌等基于男性视角下为女性赋予的个性特征。接替"大女主剧"占领市场的女性主义群像剧,如《我的前半生》《三十而已》等,虽然女性在人物设计上更加贴近新时期的独立女性,但剧中女性大部分矛盾与危机的生发点依然由男性而起,新增加的女性事业线或闺密线依然是作为辅助人设贴近现实的工具,并没有正确地反映当代女性的社会地位,以及在工作场合与男性相差无几的事业心与工作能力。可以说,在以性别对立为核心出发点进行剧本构造的当代中国影视剧环境中,不论是男性还是女性,都无法摆脱编剧站在男性视角下先入为主、脱离实际生活的空洞人设。

关于男性视角下的女性存在意义,在世界范围内最典型的例子当属20世纪好莱坞艳星玛丽莲·梦露。广为流传如今已成为女性性感代名词的地铁站被掀飞的裙摆,正是在男性审美下对女性外貌的定义。时至今日,女性依然无法完全冲破男权社会下对女性的种种约束。在西方当代影视剧市场上同样经历了类似的发展历程,以及女性群体对行业的不满与冲击。西方市场为还原女性在社会中的真实意义,同样做过多种尝试。以美剧《生活大爆炸》为例,从第一季中以身材火爆、外貌突出的佩妮作为勾引男性群像的花瓶配角,到引入同样具有符合男性审美的出色外貌,但被赋予媲美男性智慧的科学家伯纳黛特作为常驻角色,其人设中的工作能力同国产剧所经历的阵痛期相似,并未作为女性特征的一部分被平等展示。随着对女性在影视剧中的意义的不断探索,《生活大爆炸》加入了脱离男性广义审美的第二位女性科学家艾美,并且为三位女性角色增加了大量独立于男性之外的事业描述,并在后期逐渐在与男性的情感关系中占据主导地位,彻底将原本由男性群像引领的影视剧转变为男女关系互有交集、思想平等、符合西方独立女性诉求的成品剧集。

在经历了前几种探索女性地位的失败尝试后,我国影视剧也来到了与《生活大爆

炸》中相近的第三阶段，也就是在《小敏家》中所体现的以能力、性格区分角色而非性别的平等视域，当大量笔触聚焦拥有复杂关系的中年群体时，另一个荧幕突破便是将他们打破性别界限后，按能力分工以一种合理的方式呈现在观众面前。性别意识的突破是领先于社会发展的，经过艺术处理后给予观众想象的空间。

（二）艺术空间塑造平权乌托邦

与其他现实主义题材影视剧不同，《小敏家》在性别尊重的前提下，客观冷静地展开各角色的故事。其人物塑造来源于对个体品行、能力的评价，而非追随性别对立，放大社会现状，在特定的艺术空间内塑造了一个性别平等视角下的乌托邦。

在人物设定上，《小敏家》以合作的家庭关系为基础设置人物，而非对立视角下"一正一反"的老套路。在以刘小敏为核心开展叙事的人物关系中，刘小敏、刘小捷、王素敏以家庭关系内部的女性群像，替代靠闺密友情或商业合作构建起的女性关系。这种血脉相连的女性利益共同体在面对男性角色时，可以进行多角度分析。根据女性间的不同年龄、不同背景，自然会对男性个体产生或正或反的观点，取代了以往影视剧中"女性共进退，携手斗渣男"这种立足于男性视角下的针对女性生活重心的爱情核心论。将女性群像放置于相互理解、视角平等的家庭环境中，女性的重心会更加依据生活常理，而非戏剧性或资料分析得出的男性视角下的主观结论。比如刘小敏与陈卓分手后，《小敏家》完全没有着墨针对二人分手后的情感困局与后续发展，转而以更贴近成年人实际的处理方式，回归家庭，投身工作，在忙碌中暗自疗伤。这种方式更符合当代中国社会成年人分手后的现状，而非过去影视剧一以贯之的低龄化、冲动化、情绪化的人物状态。与此同时，在刘小敏分手后，她身边的女性，如母亲王素敏与妹妹刘小捷的态度也采取了冷静解读情感、尊重个人选择、信任双方追求的成年人处理方式，对观众群体同样有引导教化的作用。在本应是爱恨纠葛、暗中较劲的刘小敏与李萍的相处模式中，双方都选择了生活重心大于感情重心的处理方式，比如李萍年少时对刘小敏出淤泥而不染的清高个性心生芥蒂，在同女儿的对话中也流露了攀比心理，但在无意中发现陈卓与刘小敏的恋情后，李萍、洪卫与上门特意说明此事的陈卓间玩笑似的沟通态度，同样流露出成年人经历事业沉浮后对感情八卦的冷漠。在《小敏家》的情感线中，除直接相关的当事人外，旁观者都保持着倾听、陪伴，不过分干预，同时话题在情感与生活、事业间不断转换的现实化风格。这一点在角色的工作事业高度相近的另一部国产影视剧《我的前半生》中却做了不同处理。唐晶本重于事业，在贺涵与罗子君的八卦中，她的叙事

重心逐渐向关注罗子君离婚后的情感生活靠拢，在剧情比重上刻意对唐晶的工作内容进行剪辑，营造出她整日追踪八卦影响工作的状态，这同样是以爱情核心论来评判女性，而非尊重女性的生活实际。

在男女关系上，《小敏家》也拓宽了国产剧中长期存在的局限性，并对其局限性所造成的社会非议提供了积极参考，如剧中着重描绘了刘小捷与钱峰之间的互帮互助。男性与女性之间的情感关系，在国产剧中经常以爱情化或对立化的方式来处理，即男女之间如果做不成爱人，便会形同路人或相互对立。这种现象应和了社会上愈演愈烈的对男性与女性之间是否存在纯洁友情的辩论，人们打着"友情"之名接近心仪对象，介入感情并最终得手，这种反面案例在网络上广泛传播，提供了有力的实证，因此男女之间没有单纯的友情的观点逐渐占据上风，并影响着影视剧的创作。但从网络传播的角度分析，自古便有"好事不留名，坏事传千里"的俗语，消极案例因其戏剧性与"狗血"内容，往往会比积极案例更易引起讨论。故事中的受害一方更易引起旁观者的同情，导致在现实中同样存在的男女友情被忽略甚至被丑化，因此在当代现实语境下，"男闺密"一词早已脱离原本的客观描述，在性别对立的激进氛围下被赋予"备胎""家贼""娘炮"等负面含义。男女朋友间无特殊情愫的本意反而被曲解了，导致现实中男女之间的朋友关系往往被过分解读。诚然，在《小敏家》的人物设置中，钱峰虽然长期暗恋刘小捷，但却一直恪守界限，保持男女基本行为准则，在刘小捷两次情伤中也仅仅起到陪伴作用。在刘小捷与徐正结婚并同他划清界限时，钱峰也并未情绪失控，或做出过激反应，而是选择尊重刘小捷的选择，并消失在刘小捷的生活中，直到她的人身安全受到威胁，才再次出现。在剧情的最后，他与刘小捷依然保持着闺密般的关系。在钱峰与刘小捷身上，《小敏家》所传递的性别平等思想体现得尤为突出。在社会多元化发展的背景下，观众不应只是以旧观点审视男女关系，而应突破男女之间的性别差异，在双方平等、互相尊重的前提下，尝试接受更多新的相处模式。

选取社会正向形态，并在剧情推进中重点展示，而非追随以性别的刻板印象对个体先入为主扣上群体特征帽子的做法，在荧幕上为戾气颇深、男女关系对立不断加剧的当代社会展示了一幅性别平等、以能力识人的和谐生活图景。

（三）生活焦虑与性别焦虑结合

在当代现实主义题材影视剧中，性别焦虑往往作为推动角色做出选择、判断的直接动力。比如在以《欢乐颂》为代表的女性职业剧中，女性长期生活在由男性掌权的社

会、工作高压环境中，对自身发展前景产生焦虑情绪。这一情绪是在过往的历史时期中，当女性获得正当工作权力后，随之伴生的复杂情结，其中尤为凸显的是职场焦虑、容貌焦虑、身材焦虑等。21世纪初，由于女性的地位逐渐加强，部分男性也生发出同样的焦虑情绪，这一群体多表现为婚后居家的"奶爸"团体。随着家庭分工在现代社会中的泛性别化趋势，失去经济来源、长期居家的男性也会产生类似女性身上的"容貌、身材焦虑与经济危机"。在我国的现实主义影视剧创作中，性别焦虑成为戏剧情节的主要诱发因素，但随着生活领域的不断扩大，在现实中生活焦虑逐渐替代性别焦虑，成为同时涵盖男女性别，包括多个年龄段的更加广泛且具有存在主义意义的基础矛盾。

生活焦虑在影视剧创作方面的具体应用，可参照21世纪初由美国拍摄的《破产姐妹》《芝加哥警署》两部不同题材、不同风格的多季电视剧。在《破产姐妹》中，剧情的始发点是富家千金卡罗琳无家可归，牵着宠物马在街上流浪，最终被服务员麦克斯接纳，从此两人成为室友、同事以及创业伙伴。贯穿《破产姐妹》的故事主线是二人创业资金的筹备过程。经济压力所带来的生活焦虑，影响着她们随着故事情节的发展做出不同选择，也为剧集增加了戏剧效果。作为单元喜剧，《破产姐妹》凭借对生活焦虑的灵活运用，使得剧集的整体叙事情节多变但始终凝而不散。另一部现实主义风格职业剧《芝加哥警署》，则将警探的职业焦虑作为一系列生活焦虑的核心。在芝加哥的各种犯罪情境中，博伊特领导的情报小组努力维持警探查案、打击各种犯罪。在这条主要任务线之外，剧中还表现了如购房、升职、种族等多重生活焦虑。因为以职业压力为核心，《芝加哥警署》采取了一集一案的剧作模式，并在多季之间形成传统，而这也是由警探的职业特性所带来的生活习惯决定的。

《小敏家》是我国电视剧创作中将生活焦虑与性别焦虑相结合，并取材于我国当下社会现状的创新尝试。与上述两部美剧以点带面、以重点带动全局的叙事方式不同，《小敏家》在还原生活本质的同时，也直接将生存在当代北京所带来的全部生活焦虑作为叙事重点引入剧情。虽然给创作带来了巨大的压力，但却成功还原了生活就是一团乱麻的真谛。这一设定直接导致剧中没有一个人物在某一时刻是轻松的，每一次出场，人物身上都会或多或少带有戏剧目的，或亟待解决的生存危机。以核心人物陈卓为例，工作、女儿、前妻、女友，以及女友家庭错综复杂的人物关系，始终让陈卓的每一次出场都处于忙碌状态，天生带有紧迫感。这一点在全剧伊始便通过他的日常安排得到了很好的体现。从失去给女儿过生日的机会到送女儿生日礼物，随后赶到医院接女友刘小敏下班；当晚虽是纪念日，但又赶上刘小敏家人突然来京，被迫装成滴滴司机，趁刘小敏

去饭店吃饭时潜回家里收拾东西；半路接到女儿委屈的来电，深夜又赶回刘小敏家楼下；在车旁为女友准备一周年惊喜，掏出在为女儿买生日礼物时置办的周年礼物。通过陈卓这一天的经历可以看出，对于剧中人物来说，他们的行动来源都是生活焦虑，而不是过去的性别焦虑。这种以焦虑推动人物行为的叙事安排，也让原本鸡毛蒜皮的生活日常在情节上变得跌宕起伏，充满节奏感。

四、《小敏家》与返璞归真的"小"宇宙

（一）IP延续与系列良好口碑的叠加效应

《小敏家》在命名方式上延续了前三部《小别离》《小欢喜》《小舍得》以"小"字开头的命名风格。在前三部获得良好市场口碑的支持下，作为同一出品方、同一制作团队的最新作品，《小敏家》在前期宣传时甚至未采取密集宣传便收获了巨大的关注度，对首映日期的讨论屡次登上热搜。这种以名字构造IP矩阵的方式，虽然没有漫威电影在内容上的多部联动产生的紧密感强，但作为现实主义题材却胜在观众黏性和新观众的多年龄层级。根据骨朵影视的数据分析，《小敏家》在全年龄段实现均匀分布，性别方面也有近三成男性观众，在一贯以女性为主力军的现实主义题材影视剧市场上，《小敏家》凭借前三部的口碑和自身内容吸引了新观众群体。

表1 《小敏家》观众群体画像分析

年龄	
最多年龄占比	第二年龄占比
25～34岁（34.93%）	19～24岁（33.91%）

性别	
男	女
30.61%	69.39%

（数据来源：骨朵影视）

《小敏家》的演员阵容强大，核心演员黄磊、周迅、秦海璐、唐艺昕皆拥有强大的荧幕号召力，凭借多年的作品累积，已经在观众心目中形成了良好的印象。因此当他们的名字同《小敏家》联系在一起时，会自然提升粉丝群体对该剧的关注程度与开播前的期待值。与此同时，《小敏家》的其他演员也具有来源广泛、背景不同的特点，从戏剧演员涂松岩、吴彼，到选秀、主播出身的范世錡、周翊然和外籍演员向涵之，来自不同表演领域的演员都自带固有粉丝群体。这就造成了在原本的剧粉以外，剧作在播出过程中不断吸纳演员的个人粉丝，持续发力保持收视率和剧集热度。

表2 《小敏家》单日播放数据统计表

日期	酷云		CVB	猫眼
	关注度（%）	排名	收视率	排名
12月11日	1.1134	2	0.719	5
12月12日	1.1033	1	0.709	4
12月13日	1.1042	1	0.693	1
12月14日	1.1613	1	0.763	1
12月15日	1.3029	1	0.870	2
12月16日	1.2551	1	0.836	2
12月17日	0.8820	1	0.602	3
12月18日	1.3806	1	0.911	2
12月19日	1.2810	1	0.891	3
12月20日	1.3141	1	0.934	4
12月21日	1.3347	1	0.994	3
12月22日	1.3735	1	1.025	3
12月23日	1.4266	1	1.077	3
12月24日	1.0419	1	0.814	3
12月25日	1.5336	1	1.155	3
12月26日	1.5801	1	1.196	3
12月27日	1.5050	1	1.161	3
12月28日	1.5168	1	1.168	2
12月29日	1.4865	1	1.135	3

（续表）

日期	酷云		CVB	猫眼
	关注度（%）	排名	收视率	排名
12月30日	1.4985	1	1.137	3
12月31日	停播	5		3
1月1日	1.1490	4	0.885	3
1月2日	1.5494	1	1.141	3
1月3日	1.5298	1	1.128	3
1月4日	1.5659	1	1.201	2
平均	1.3621	1	0.977	3

（来源：豆瓣收视率研究中心）

此前这种凭借演员自身的粉丝号召力为剧集带来宣传和商业效果的案例，往往存在于以"流量小生"为主角的影视剧中，如杨洋、肖战、王一博、朱一龙等。但此类影视剧因演员本身的商业价值才得以成立，在故事性上天然存在弱势，因此在播出后往往呈现收视数据出色但观众感到失望的两极化评价，如《陈情令》《你是我的荣耀》等影视作品皆是如此。

但在《小敏家》的宣传过程中，凭借选角阶段对此类"流量小生"的细致考察与更为用心的角色设计，剧集在维护自身口碑和"流量"演员带来的粉丝效应间取得了双丰收。比如范世錡饰演徐正，在保证演员带来的粉丝号召力的同时，也因角色在剧作人物关系与戏份上的平衡，令角色更贴近演员的实际形象。

（二）以话题讨论代替噱头营销

在《小敏家》正式开播后，其内容引起的相关话题讨论成为微博上关于该剧的主要热点来源，也促成了独立于演员演技、剧情讨论之外的微博营销新手段。借助现实题材以及与社会生活的紧密关联，《小敏家》不断刷新话题，如原生家庭、二婚家庭对孩子的影响等，并因剧作的出色演绎成为讨论热点而出圈，从影视剧粉丝以外的其他网民群体中获得了号召力。

以抖音平台为例，《小敏家》利用抖音平台的竖屏高清特性，对演员特写镜头进行剪辑推送，吸引粉丝关注。同时还利用抖音短时间讲故事的特点，同该平台的影视博主

进行合作。剧集播出后，在抖音平台多个用户号上推送时长一分钟以内的当晚剧集情节概述，以此从内容上吸纳新观众，增强用户黏性，进行相对高级的内容营销。

借助小红书注重生活分享、穿搭推荐的特殊功能，以《小敏家》的家庭生活主题为依托，在该App上进行剧中人物的生活细节分享或穿搭推荐。通过更符合小红书调性的方式，自然吸引用户群体从服装穿搭、菜谱推荐、生活好物等领域转向对《小敏家》的关注，并以此提升剧集认可度。

（三）营销方式符合各平台独有调性

《小敏家》的线上宣发，开创性地体现了跨媒体叙事所定义的多媒体、多手法、延续性的营销理念，在微博、抖音、优酷视频、小红书四大主要线上社交媒介上展开营销活动。利用各平台间侧重点不同的特性，在卫视播出结束的当晚，在不同平台依照符合平台独有调性的方式，对当晚播出剧集的内容进行营销造势，通过深度挖掘的方式延续剧集讲述的事件，不断加深现有观众群体对《小敏家》剧情的理解程度。同时刺激这一群体在网络上积极发声，为宣传造势，以贴合用户画像的方式持续吸引App游客群体对《小敏家》的内容产生兴趣，加入观剧行列。

作为《小敏家》唯一的线上官方播放平台，在疫情复发、减少出行、减少聚集的新常态下，优酷视频除播放功能外，其他功能的拓展对《小敏家》的观众好感度也尤为重要。通过实时弹幕与圈子讨论功能，为观众和剧粉营造了类似于剧场观众席一样的观众空间。在该定义下，观众空间和表演空间同等重要，它承担了看戏作为一种社交行为的沟通与交流功能。疫情期间线上播放的《小敏家》，不仅为隔离或独居观众提供了看剧体验，还通过线上交互功能赋予了追剧即时的社交行为，即发表评论，与陌生用户对剧情、角色进行交流。在疫情后的新常态下，这种观剧与社交并存的体验模式还有很大的挖掘空间。

五、《小敏家》的当代艺术批判

《小敏家》在着力刻画中年人家庭生活图景的同时，对接触社会痛点的情节选择模糊处理，极力维护在奋斗精神驱动下的积极人设，但两者间存在失衡现象，偏离了现实主义题材剧的制作初衷，如金波投资网贷平台、借高利贷、利用儿子还钱等行为。在

图2　P2P网贷平台总成交量变化图
（数据来源：融360大数据研究院）

现实生活中，P2P网贷平台自2013年在我国兴起至2019年被多个金融部门联合发文追缴取缔，其间以其高利息、短租期、强催收的恶劣特性对无数中国家庭造成了毁灭性的伤害。

英国剧作家萨拉·凯恩在其戏剧作品《清洗》问世后接受采访，记者对戏中极端的悲惨遭遇的真实性进行提问，萨拉·凯恩的回答是："这些女人所遭受的极端刑罚都是真实存在的，你之前不知道，是因为没有人讲述她们的故事。如果我不通过戏剧作品将她们的现状传递给世界，那么她们的遭遇依然不为人知。"由此可见，现实主义作品除了刻画生活、传递正确价值观外，对触及社会阴暗角落的一面应以真实的态度对待，用客观的语言向受众讲述真实发生的故事，起到现实主义作品该有的警示、记录作用。

在现实中，面对P2P的恶意、暴力催收，大量底层人民因无法在经济上翻身铤而走险，做出了同金波一样的选择，最终无力偿还债务，但却并未获得同金波一样的在戏剧空间内美化过的圆满结局。现实的真实性与悲剧性同样需要在剧情中得以体现，而非被当成推进剧情发展的工具，在达到迫使金波走投无路的戏剧效果后，便简化、低调处理，以简单的卖房行为和其他角色的包容化解矛盾。

对底层现实的过度美化，同样会造成与当代社会现状不符的尴尬局面。《小敏家》

中各角色积极向上的人生态度以及总体圆满的结局，与过程中所经历的触及社会发展痛点的人生经历并不矛盾。反而通过描绘巨大的落差，更能诠释剧集所想要表达的美好生活、团圆家庭的主旨。关于展现现实的悲剧性，亚里士多德的《诗学》中关于宣泄的定义对此有所论述。作为一切悲剧的终极目的，宣泄是演员通过语言与肢体，向观众传递在舞台上所展现的悲剧背后的现实残酷性与命运的无情，让观众在戏剧空间内获得情感与灵魂上的感悟；在演出结束后，带着对舞台上的感悟，对他们平凡的人生做出改变，这也是悲剧存在的意义。

六、结语

作为在疫情新常态下描绘普通人生活的现实主义题材影视剧，《小敏家》人物设定广泛，叙事风格接近生活真相，体现了国产影视剧在与国际接轨的同时，依托中国实际，发展中国特色剧作的新思路。在人设上，摆脱了国产现实主义影视剧以男女对立为主要戏剧矛盾出发点的常规套路，在性别平等、和谐自然的戏剧空间内，为观众展示了一幅面向未来的美好生活图卷。但《小敏家》在触及社会现实时，没有体现出揭露现实的勇气，以及发挥现实主义题材影视作品的警示、引导作用。对此类情节皆做潦草收尾处理，导致部分情节与人物发展脉络脱离剧中逻辑与现实实际情况。总而言之，《小敏家》以中年人的感情生活为引，绘制了三代人在当代北京的生存轨迹，是近年来荧幕上优秀的现实主义佳作之一。

（王一名）

附录：《小敏家》主演专访

采访者：王一名
受访者：涂松岩（演员）

王一名：在《小敏家》的人物群像中，金波可以说是最与众不同的一位。从剧情发展前期的"坑儿爹"和"反面教材典型"，到后期"靠双手改变命运"的自强典型，他在《小敏家》中的一举一动都引起了社会上的广泛讨论。作为该角色的扮演者，您是怎样看待金波、诠释金波的呢？

涂松岩：我接触《小敏家》的时间很早，当时整个本子还没有完全写好，因此金波还只是一个概念。这样的好处是作为演员，我可以将关于这个角色本身的一些想法，和导演、编剧进行深入沟通。

首先，在我刚开始接触的时候，金波是一个色彩性很强的角色，但因叙事篇幅限制，真正能够在成片中展示出来的空间有限。但我个人的习惯是人物的故事线一定要做足，找到演员和角色间的共性与特性，把这两点做到极致。观众恨他是因为在剧中只能看到他的需求，他对刘小敏死缠烂打的行为，但我认为他之所以走到今天，与他的前史，也就是成长经历是分不开的。刘小敏会与他走到一起，除了客观因素和剧情设置外，金波的个人特质是很重要的。我们可以想象一下，年轻时金波的家庭条件那么优越，既是厂长公子，又是保卫科科长，而且唱歌好听、做饭好吃。那么理所当然的，小敏或者小敏的妈妈都会同意两人走到一起，这是很合理的。后来因为各种原因，树倒猢狲散，人际关系产生巨变，造成他通过酗酒来逃避现实，这就有了根源。至于欠债，也不是因为他完全好赌，就像他说的，是为孩子上大学攒一笔学费和生活费。他冒险去投资，可惜被人骗了，这也是有根源的。因为他的成长经历太过顺利，导致工作能力、判断能力、风险意识都很欠缺，所以就想走点捷径。但是他的出发点，还是一个正常的作为父亲的出发点。这也就是为什么观众虽然恨他，但又可以接受他。当你抓住这个人物的核心——爱儿子这一点，即使他做了再龌龊、再让人反感的事情，观众都能接受。比如熬夜陪儿子打游戏这段戏，就是让人又气又恨。

其次，把握对这个人物的同情与可怜的度也很重要。这种分寸的把握一定是揉在这

个人物的各个细节当中，而这是很难用语言形容的，需要靠演员在每场戏中跟对手、跟导演的打磨，在这个过程中把这些东西有分寸地释放出来，观众才会觉得你这个角色真实，有成长，并且能够产生共鸣。但无论如何，只要你前期工作做足了，演的时候你一定是内心充实的，这样观众才会觉得这个角色是踏实的，是贴近生活、有原型的。同时，也一定不能低估现实世界的多层次性，我之前也会认为金波身上是有戏剧设计的，把这些反面特点都聚集在一个人身上。我看到很多网友留言说，"哎哟，我爸就这样"，或是，"哎，我前男友就这样"。这样的声音不在少数，所以说其实生活中的原型可能比金波更加过分，有过之而无不及。

再次，从外部形象来说，演员也一定要贴合人物当下最真实的生活状态。在前期，我认为金波一定是非常落魄的，又因为成天喝酒，所以整个人看起来非常颠倒，因此刻意增肥、不修边幅，也不做所谓的造型，早上起来头发是什么样就是什么样，直接开拍。尤其是刚到北京的那场戏，金波本来就颓废，又加上坐了几天的硬座火车，不洗澡，所以整个人非常油腻、疲惫。作为演员，把他的这种真实状态在镜头前表现出来非常关键，所以我觉得这种模仿生活状态的设计对诠释角色非常有帮助的。尤其是在《小敏家》中，金波经历了从谷底爬起并不断成长的过程，因此每个阶段的外在形象都符合人物就显得尤其重要。

从整部剧来看，我个人最喜欢的一场戏是金波得知陈卓生病后在养老院跟陈卓的爸爸陈天福的那一场。我现在还记得我对他说："要是真有个万一，我给您养老，我给您当儿子。"我自己拍这段戏的时候非常有感触，金波这个人有这种爱，有这种共情能力，怎么就混着混着一辈子过去了呢？所以说不管是剧情设置也好，现实生活也罢，就是只有在遇到生死危机的时候才能体会到，一个人藏在面具下的本质是什么样的。

王一名：《小敏家》的演员阵容强大，全部由老戏骨和实力派演员组成，导演汪俊、主演黄磊、制片徐晓鸥也是合作多次、默契度很高的金牌搭档。同时，《小敏家》又主打温情叙事路线，整体基调平和。请问在这样的剧组中，演员间的合作模式是怎样的呢？

涂松岩：说起合作，我们这个组的创作氛围简单来说就是我们聊得多，甚至花一天时间不开机，大家也要坐在一起，把这场戏里面的"坎儿"一个一个走过去。比如，为什么我会这么说话，为什么我要去做这件事，为什么我要这个样子。我们会先顺着人物来捋，而且很好的是我们的编剧一直在场。作为演员，当我们有结构上的疑问时，他们

也可以第一时间给出合理的解释或者做出调整。当某场戏中某个演员突然想做一个大胆的尝试时，所有相关演员都会坐在一起。因为我们真正在意的是每场戏是否真实地表达了我们想要表达的。而且柠萌影业作为出品方，也很好地尊重了我们作为创作者对内容的精益求精，在拍摄周期上也能体现出这种态度。这种态度和创作模式，是很尊重个人体验和独特表达方式的。演员之间相互尊重，接受彼此的表演方式，并且互相调整。我认为一种积极的、正常的艺术创作模式，就应该静下心来，大家踏踏实实地去把这场戏、这几句词琢磨透了再去演，保证每场戏都是扎实的，演员间是没有障碍的，在片场创造一个有安全感、可以自由表达的艺术空间。比如我们在片场经常吵起来，但之所以有这种情绪、期望和热情去吵，正说明了每一个人对《小敏家》都有激情、有释放，都精力充沛。同时，我认为作为演员，我们也要保持一颗相对单纯的心，在创作的过程中要活在真实的角色里，把庞杂的、影响你创作的因素都屏蔽掉。比如现在的一些演员过于在意自己的外形，但这对于角色来说真的不重要，你所呈现的角色的光彩度才是最重要的。

王一名：纵观《小敏家》全剧，金波这个人物颇具悲剧色彩，也引起了很多观众的共鸣，请问您是否认同这一观点？

涂松岩：这种大家对金波有争论的现象，正是我希望看到的。在《小敏家》中，我们其实是在借助故事、角色把一个个问题抛给观众。我希望大家在看到这个人之后，对自己身边的人有关照、有思考，然后在这个过程当中能够反思自己身上的一些阴影，最重要的是能从这个阴影中走出来。让他们带着这些问题，在自己的生活中找到答案，起到一个情绪上的宣泄作用。我觉得每个人物、每个角色有意思的地方就在于他的复杂性，我们可以把金波界定为悲剧性人物，他的命运的确比较复杂，但是在诠释方式上，我要有属于涂松岩的一种独特的方式。在现实生活中，这种背负很多沉重包袱的人在外人面前要有另外一副面孔。尤其是一个男人，他要自己扛的，那么这种扛，你说是不是悲剧？这种展示本身是不是悲剧？一定是，但是大家看到的他还是嬉皮笑脸，这也行、那也行的一种生活状态。但是真正等他自己一个人的时候，酗酒、赌博这种根源性的问题就都出来了。所谓悲剧，不是说我们看到金波这个人物就想哭、就想恨或者厌烦，其实再多思考一下，就是这个人真的只剩下一声叹息。这就是我理想中金波在观众心中的样子，想起来又爱又恨，但是到最后，就是一声叹息。他怎么就变成这个样子了？这也是我认为《小敏家》最终要给大家一个所谓的大团圆的感觉的原因。其实就是要给生活

中很多生活压力很大,或者说遇到很多坎坷的人一种希望,就是不管人生变成什么样子,我们都要积极地去对待自己选择的路。

（采访于2022年3月8日）

2021年
中国影响力电视剧分析案例九

《流金岁月》
My Best Friend's Story

一、基本信息

类型：都市、情感

集数：38 集

首播时间：2020 年 12 月 28 日

首播平台：中央电视台电视剧频道、爱奇艺

收视情况：全剧每集平均收视率 1.226%；平均收视份额 4.407%

主演：刘诗诗、倪妮、陈道明、董子健、田雨、杨祐宁、杨玏

摄影：李希、杨光辉

剪辑：贾萃平

灯光：陆楠、陆雷雷

录音：姜海涛

发行：续梅娟、陈麒伊、陈思

出品公司：中央电视台、新丽电视、瞳盟影视、居正影业、爱奇艺

二、主创与宣发信息

导演：沈严

制片人：王浩、杨蓓

编剧：秦雯（根据亦舒同名小说改编）

三、获奖信息

2021 年获第 27 届上海电视节白玉兰奖最佳美术奖

故事文本与女性命题的新书写

——《流金岁月》分析

《流金岁月》改编自亦舒同名小说，讲述了蒋南孙和朱锁锁两人一同经历亲情、爱情、事业与婚姻等种种考验，同甘共苦、一路相互扶持的故事。《流金岁月》以合理的编排手法将故事文本成功移植至现代社会中，并在影视化呈现的过程中保留了原著聚焦独立女性成长的内核。该剧在"双生花"叙事的框架下谱写新时代的女性命题，其对于女性友情独特的影像表达则打破了同类题材创作的类型桎梏，能够反映出新时代女性的生活面貌与价值诉求。

在香港的通俗文学中，亦舒的言情与金庸的武侠、倪匡的科幻被称为"香港文坛的三大奇迹"。其中，亦舒作品的走红与20世纪七八十年代香港由工业化向经济多元化转变的社会背景相关。在言情的表层题材下，亦舒的小说写活了社会转型时期女性从家庭走向社会的姿态，对女性独立意识的表达与物欲社会的披露，则契合了身处商品经济社会中现代女性的需求。这些故事多半发生在新旧交替中的香港社会，描写的是都市白领女性的生活。亦舒小说中的男性角色通常令人失望，在爱情上是摇摆不定的。因而，女性间的友谊被亦舒推到了极其重要的位置，尽管两者的身份背景与性格迥异，抑或是在家庭和职业之间做出不同选择，却又总能不离不弃地支撑彼此。在贴合现实的描写、金句频出的对白间，亦舒笔下那些独具气质的都市女郎也成为那个时代文学作品中的经典人物。

彼时亦舒的小说在文学市场受到热捧，与之相应的是，影视行业对亦舒作品的改编也蔚然成风。自20世纪80年代开始，从《玫瑰的故事》《朝花夕拾》到《喜宝》《流金岁月》《胭脂》，大量亦舒的作品被搬上银幕。女性友谊的书写本应是亦舒作品的精髓，但当时影视创作者却不知用什么符号来表现女性的友谊，观众也并不热衷银幕中女性友情的戏码。以电影版《流金岁月》为例，编剧为了增加影片的戏剧冲突，在原著基础上

添加了三角恋情致使闺密反目的情节,最终陷入了"狗血"的泥潭,同时也违背了原著的初衷。剧情戏剧冲突较弱,故事内核难以把握,原著台词过于亮眼,人物缺乏细节塑造……这些都是亦舒小说的影视化改编过程中需要克服的基本难题,因而由亦舒作品改编的大多数影片很长时间都只是停留在人物的形塑,却鲜有作品能够还原人物的神韵,这些影片在艺术成就和票房成绩上的表现也都相对惨淡。

伴随着内地现代化进程的推进,在市场经济、大众传媒的推波助澜下,当代社会与文化的大众文化转型已经成为无可争议的现实。"当代艺术日新月异的实践早已突破原有的艺术规范和门类,而向综合、交叉、跨界跨媒介的新样态扩张。"[1]与20世纪八九十年代经典文学的改编现象相比,在大众文化语境中,影视自身工业化与娱乐化的属性都要求影视改编作品更加倾向于通俗化。在近几年女性话题的热潮中,亦舒作品凭借其超越时代的女性意识、生活化的言情描写再次成为大众文化生产的实践对象。但文学与影视毕竟属于两种媒介,从小说到影视剧,媒介样态与艺术属性早已发生质变,"《流金岁月》对文学IP的影像化和再叙述,无论尊重、沿用还是偏离、更新或互文,都为之后的艺术创作者提供了成熟的大众文化IP改编案例"[2]。

一、跨媒介：文本转换与内核保留

(一)时空重置下的人物编排

苏联电影理论家波高热娃在《文学作品的改编》一文中说:"改编,这必须是一种创作的过程,它所要求的并不仅仅是简单地照搬原著的情节,而是要从艺术上来解释原著,展示它的形象。"因而,从文学作品改编的角度来看,《流金岁月》延续了原著基本的故事框架,而在社会背景、人物关系与思想内涵等方面均有改变。原著着力书写香港社会中人物举手投足间的无力与内心的孤寂,电视剧则将故事移植到当下的上海,表现主人公对理想的坚持与生活的热爱,并将故事主题深化为奋斗、成长与陪伴。

"编码—解码"理论由斯图亚特·霍尔在《电视话语的编码和解码》一文中提出。霍尔认为,任何信息在进入大众传播领域之前都必须先进行编码,编码是传播者将信

[1] 陈旭光:《论电影工业美学的大众文化维度》,《艺术评论》2020年第8期。
[2] 陈旭光:《双面叙述、"女性想象"消费与成长童话——论〈流金岁月〉经典改编的大众文化策略及其"双刃性"》,《中国电视》2021年第5期。

息转化成便于媒介载送或受众接受的符号或代码的过程；解码体现为与之相反的过程，即信息被阅读和理解的过程。霍尔的电视编码理论被约翰·菲斯克在专著《电视文化》中发展为"电视的三级代码"，即一部影视剧影像表现出来的环境、外表、服装等是一级代码，而背后的二级代码是音响、编剧等表现手法，藏在这些后面的三级代码则属于社会意识形态。《流金岁月》从纸质媒介到影像媒介的跨越，可以视作霍尔模式的变形。导演和编剧先于观众对原著进行解码，并根据所处时代与社会的文化语境与影视创作的规律进行二次编码，将小说的文字符码转换为影像的视听符号，在电视三级代码的转换过程中践行故事文本的话语重构与意义建构。

"环境"作为一级代码的有机组成，虽然不带有任何具体的内涵，但在特定场景中却包含着明确的意向，进而连接起整个故事的发展进度。作为一部时间跨度长达30年的作品，《流金岁月》的故事文本被成功地移植到现代社会的语境中。在故事场景的设置上，《流金岁月》首先将目光投向更为隐秘、更能代表海派文化的两种建筑——老洋房与小弄堂。两种看似截然对立的空间，却因为闺密情谊产生了微妙的关联，并在同一片土地上共生共荣。一面是承载着上海滩传奇往事的经典住宅，一面是演绎着上海百姓鲜活日常的各色民居，它们共同记录着上海近代市民文化多面向的发展，也显露出当代上海风情万种的气质。为了突出故事背景中的当代社会，摄影机越过上海弄堂式住宅、复兴路老洋房，来到鳞次栉比的都市大厦与夜色中灯光璀璨的黄浦江，这座城市小资、繁华、复古、洋气的气质一览无余。而剧集中出现的股市与房价、智能手机、新晋网红火锅店等元素同样以接地气的方式将故事与时代背景巧妙结合起来。

电视剧中的"服化道"既是直接可感的观赏符号，又能够间接反映出人物性格与时代特色。亦舒属于香港，她笔下的女郎永远穿着开司米、真丝衬衫、卡其裤"三件套"；电视剧版《流金岁月》的故事则架设在当代上海的社会语境中，因而在人物形象的设计上更注重上海都市气息与人文氛围的营造。朱锁锁的性格浓艳似火，便采用夸张亮丽的色彩和突出曲线的裁剪，打造出性感时髦的都市女郎形象。蒋南孙的定位是现代高知女性，因此她的整体造型要和倪妮饰演的角色形成鲜明对比，服装造型在简约时尚的基础上加入女性化元素，使整个角色充满了柔美与知性。

在《流金岁月》跨媒介改编的过程中，二级代码是对一级代码的延续和扩展，而在约翰·费斯克看来，则是通过编剧中的人设编排与叙事转变等手段使得编码得以延续；这种技术支持对都市剧的社会热点议题来说必不可少，并为原有的故事文本注入新的意义阐释。对应《流金岁月》跨媒介改编的文本实践，人物关系的增设与转换则赋予了故

事文本更广阔的价值表达空间。《流金岁月》原著中蒋南孙是唯一的女主,整个故事以蒋南孙的自知视角展开叙述;而电视剧是以蒋南孙与朱锁锁"双女主"各自的主线故事展开,还改变了朱锁锁周边的人物关系和她的命运结局。

第一,电视剧改编最为成功的是朱锁锁的人物形象,她的精神世界较之原著更为丰满、更有层次。原著中朱锁锁是典型的拜金女,她和谢宏祖、叶谨言等都有着男女关系;在和谢宏祖离婚后,朱锁锁把孩子交给蒋南孙抚养,自己远嫁澳大利亚。电视剧中朱锁锁对于物质的追求不及原著中的利己主义,并不是无条件地、盲目地去追求无底线的物质。朱锁锁因为从小寄人篱下、物质匮乏才变得渴望金钱,她对物质的追求是为了获取对生活安全感的满足。于是,剧集中的朱锁锁在帮蒋南孙送文件时才会主动寻找实习机会;她从房产销售开始做起,在医院输液时仍不忘推销房子;为了挽留客户只身一人前往夜场谢罪,不要命地工作就是为了拥有一个完整的属于自己的家。同时,《流金岁月》没有止于对朱锁锁欲望的简单呈现,而是真实表现了人物从利己到利他的转变。朱锁锁预留给客户的房子被叶谨言卖给朋友,但是为了能拿到提成帮助闺密蒋南孙还债,朱锁锁便私下联系客户请求换房;朱锁锁直言不讳地向上司杨柯借钱是为了帮助蒋南孙一家人解决住房问题;面对叶谨言的临阵脱逃与谢宏祖的穷追不舍,朱锁锁在感情的摇摆中无奈地选择了后者,是出于对金钱的考量,更是源自心中对完整家庭的渴望。尽管在婚姻中朱锁锁并不幸福,但当谢家落难时朱锁锁没有远走高飞,而是选择掏出所有积蓄来帮谢家还债……这些事情看起来有些破格,但是朱锁锁敢做敢当的飒气却恰如其分地显示了独立女性的自信自强,最终将原著中小三上位不成另嫁豪门的故事改写成新时代女性奋斗与成长的故事。

第二,电视剧改编的另一个亮点是将原著中朱锁锁与叶谨言的情人关系处理成一种发乎情而止于礼的情感关系。叶谨言对应着原著小说中李先生的角色,是神秘的地产大亨。在原著中,李先生与朱锁锁之间并没有太多的感情戏份,人物脸谱也趋向符号化表达,他与朱锁锁保持着单纯靠金钱维系的情人关系。但在当下的社会语境中,将青春与金钱挂钩的表达,无疑会触及关于拜金女和老男人这一话题的受众敏感点。电视剧《流金岁月》改编的高明之处在于,经由朱锁锁的原生家庭、成长经历中父爱的缺失以及叶谨言对于女儿爱意与遗憾的留存,为彼此之间特殊的情感关系安排了合理的注脚,使得原本非主流的话题合理化、主流化,与此同时赋予了人物行为更充沛的动机。

情结作为心理学术语,主要是指"一群重要的无意识组合,或是一种藏在一个人内心深处神秘的心理状态,强烈而无意识的冲动"。在弗洛伊德的理论体系中,情结的产

图1 朱锁锁出场形象

生源自性本能的驱力作用,包括恋母情结、恋父情结等。随着精神分析学逐渐被认可,荣格又发展了情结理论,他认为"情结是由于创伤的影响或者某种不合时宜的倾向而分裂开来的心理碎片","它们能在短时间里围困意识,或者用潜意识影响言谈与行动"[1]。因而,从精神分析的角度来看,《流金岁月》中朱锁锁对叶谨言的恋父情结以及叶谨言对待朱锁锁如同女儿般的情感投射,皆源自其生活经历中情感缺席的创伤与人格结构的失衡。朱锁锁从小被父亲送到舅舅家生活,常年寄人篱下,父爱在朱锁锁的成长经历中一直处于失位的状态,同时也造成了她物质上的不安全感。当她进入精言集团后,叶谨言给予其细致入微的关怀,更是有心栽培她;闺密蒋南孙家里破产时,叶谨言更是仗义地买下蒋家老洋房。当朱锁锁察觉到眼前的男人有救赎自己的希望,她便逐渐将心中贫穷、孤独的恐惧一一卸下,最终对叶谨言动了真心。也正是在这种情感失衡的状态下,朱锁锁极为容易地将恋爱和恋父混淆,将爱情与依恋模糊。反观叶谨言,在创业成功后,一直自责于没能给予曾经的女儿足够的关怀。因而,当朱锁锁出现时,他对于女儿的爱的知觉在潜意识中重新被召唤。于是,他多次表达了朱锁锁与女儿同年同月同日生,并化身一切危机事件中的"拯救者"。从在事业上给予朱锁锁特殊关照,到帮助蒋

[1] [瑞士]卡尔·古斯卡夫·荣格:《回忆·梦·思考——荣格自传》,沈阳:辽宁人民出版社1988年版,第612页。

图2　叶谨言出席朱锁锁婚礼

家赎回房产,再到最后为了接手陷入危机的谢氏产业而放弃苦心经营的精言集团。他与朱锁锁的关系也不再是红颜知己,而衍生为对女儿的爱的情感的投射。

第三,电视剧版中还增加了两个原创人物,分别是杨柯和范金刚。他们和朱锁锁之间关系的发展变化,也为男性与女性的情感关系做出新的诠释,即除了恋人、情人、仇人、路人,还可以发展为友人、知己。杨柯作为精言公司的高层,虽然拥有众多的红颜知己,但他对朱锁锁的情感并没有转向暧昧不清的上下级关系,而是把自己的销售经验倾囊相授,还把优质客户交给她,让她独自处理客户问题。在应酬的过程中,杨柯用自己的方式维护下属,成为朱锁锁职场成长经历中不可多得的挚友。电视剧中的另一个原创人物范金刚,则化身为职场中的新式暖男,给予朱锁锁男闺密式的陪伴与支持。作为叶谨言总裁的秘书,范金刚在初识朱锁锁的过程中上演了许多与其针锋相对的戏码,却逐渐被朱锁锁真诚仗义的性格所感动,成为剧集中能够真正站在朱锁锁角度替她思考、给予关照的男性角色。因而,在具体的故事情节中,范金刚既能与朱锁锁一起喝茶聊八卦、收到朱锁锁分享的鲜花,又会在酒局中为朱锁锁挡酒直到自己不省人事;当朱锁锁在婚姻中遭到婆婆冷落时,则是给予其足够的安慰与支持,范金刚的身上总是带着莫名的情愫却又纯洁守护在朱锁锁左右。

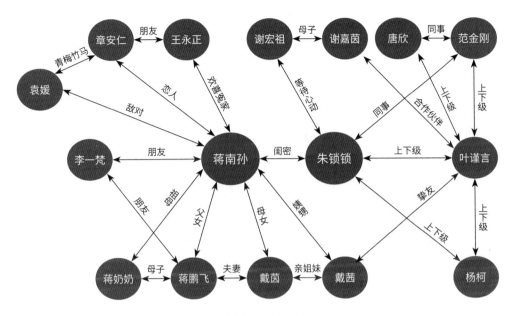

图3 《流金岁月》人物关系图谱

（二）话题续写中与时代同频

在约翰·费斯克的理论中，三级代码是指在前两级代码的基础上所传达出的意识形态，如女权主义、男权政治、封建社会的价值观与伦理观等。对于《流金岁月》这类聚焦独立女性成长，通过女性视角来透视社会、家庭的电视剧来说，女性意识的灌注无疑是剧集的核心所在。

首先，《流金岁月》延续了原著对女性主义话题的探讨，并为其注入新时代的内涵。剧集中蒋家的三位女性跨越三个时代，各自的选择也决定着各自的命运。从女性只能围绕男人和家庭到自己才是最好的依靠，显示了新一代女性正走向独立自主。电视剧与原著保持一致的是，即便是在新时代的上海社会，蒋家仍然维系着男尊女卑的旧社会秩序。李银河曾在《女性主义》一书中写道："虽然女性有了选举权、工作权和受教育权，但是表面的性别平等掩盖了实际上的性别不平等。"蒋南孙的奶奶思想传统，想要个孙子，所以给孙女起名蒋南孙，并认为女孩子终归是要嫁人的，辛辛苦苦都是给别人家养媳妇。蒋南孙的父亲表面上对女儿百般疼爱，却依然含混着对女性的轻视。蒋父从小培养蒋南孙学小提琴是为了让其能结识名流上层，作为未来价值交换的筹码；他为蒋南

图4　蒋南孙剪掉长发与父抗争

孙安排相亲饭局,即使对方离异又有个7岁的孩子,也不会顾及蒋南孙的真实感受。由这些方面不难看出,蒋家不曾将女儿当作独立个体来看待,不管穷养还是富养,最后都希望自己的女儿能靠男人养。正如蒋南孙的奶奶所说"女儿早晚是要送出去的",其潜层含义便是只有儿子才是自己家的。

从女性主义的角度来看,《流金岁月》反映了三代女性的命运和选择,也代表了女性主义的思想更迭。蒋南孙的奶奶是男尊女卑体制内坚定的维护者,蒋南孙的妈妈虽然反对这种体制,但为了维系家庭最终保持沉默,自从她嫁入蒋家后便逐渐丧失了独立人格。荧屏中蒋家的日常相处,处处散发着男尊女卑的压抑气息;丈夫是"妈宝男",生下的是女儿,经济大权仍掌握在婆婆手里,蒋南孙的妈妈在这样的家庭中几乎没有话语权,平时只能靠打麻将来躲避婆媳矛盾。她对于丈夫蒋鹏飞的生意进展毫不关心,也不指望老公给她更多的爱,只要有钱就给女儿买下大额保险。她明白自己委曲求全、忍气吞声地留在这个家的目的,只是为了她最在乎的女儿有个完整的家。作为新时代女性的代表,蒋南孙则在男权意识的束缚下显示出强烈的反叛意识。蒋南孙当着父亲的面毁小提琴、剪头发、扔掉昂贵的衣服以示抗议;对于家中安排的相亲饭局,蒋南孙果断拒绝;在与奶奶的隔阂中,蒋南孙通过自己的成长,证明了女孩子一样能承担起未来。

其次,《流金岁月》折射出的社会现象具备了当代话题性,原生家庭、女性友谊、两性关系、职场女性、商业竞争等议题都在剧情中有所体现,并以戏剧化的方式做了回

应。一方面，电视剧《流金岁月》渗透着诸多从传统到当下的原型故事。如蒋家奶奶重男轻女，蒋南孙的名字便是蒋家奶奶希望蒋家能新添男孙的意思。而另一位女主角朱锁锁，一开始就遭遇了传统社会里的姑表亲情节。另一方面，《流金岁月》通过对社会热点议题的重构与再生产，建构起剧集与观众间良性的互动机制。在与章安仁的恋爱问题上，理想主义的蒋南孙不理解父亲对她未来生活的担忧，不惜损坏小提琴、剪断长发，展开与父亲的激烈对抗。通过对代际冲突全面真实的呈现，《流金岁月》引发了观众对婚姻现实问题的思考，在荧屏与现实的彼此映照中，引发观众关于家庭中如何相互理解与包容的思考。叶谨言与杨柯的职场博弈、选唐欣弃戴茜的合伙人抉择，则引爆了关于白领精英职场生存法则的热门话题，也受到很多白领观众的热议和追捧。

（三）拟态现实中的女性想象

作为大众文化的跨媒介产物，经由言情小说改编的剧版《流金岁月》并不能完全根据现实主义文艺创作真实性的标准来进行评判，其作品风格也理所当然地呈现出理想化的色彩。贝尔指出，大众文化的特点"就是要不断地表现并再造'自我'，以达至自我实现与自我满足。在这种追求中，它否认经验本身有任何边界。它尽力扩张，寻觅各种经验不受限制，遍地倔发"[1]，其本质上传达的是对生活的无限激情、不懈追求和实现个人人生价值的思想主体。电视剧《流金岁月》通过聚焦两位女主角成长过程中自我的主体性构建，满足大众关于生活中理想女性的共同想象，进一步确证了年轻职场女性自我认同的诉求。

《流金岁月》的第一个画面便将两位女性放置在魅力的中心位置，如梦似幻的柔光镜语便展现了对青春芳华的美好想象。而在后续的剧情发展中，蒋南孙与朱锁锁在人生境遇的不同阶段彼此鼓励、携手前进，在缺憾中学会接受，又在接受中获得成长，剧中其他男性角色不过是围绕她们而旋转的次要人物。二人合而为一的角色设定，诠释了当下女性观众对独立自强人格的向往，但该剧所勾勒的现实样态充满了理想化色彩。无论是蒋南孙与朱锁锁的神仙闺密情，还是叶谨言近乎完美的男性人设，都是理想的戏剧美化。作为大众文艺的电视艺术，在展现女性真实经历方面，更需要立足当下，映照现实。

鲍德里亚在《消费社会》中指出，区别于传统的生产社会，当下社会进入一个符号消费的时代。部分人的消费方式也从实用性消费转向象征性意义的消费，通过对符号的

[1]　[美]丹尼尔·贝尔：《资本主义文化矛盾》，赵一凡译，上海：上海三联书店1989年版，第59页。

消费来强化自身的身份认同。受电视剧市场商业逻辑的影响,《流金岁月》中的女主角能够轻松出入上海顶级写字楼,对各类奢侈品如数家珍,与各公司老总谈天说地……剧集或多或少地展现出女性角色对"物"的追求,忽略了女性在成长过程中的精神蜕变,没有真正切实关注女性的发展。这种路径反而可能弱化女性的精神世界,在一定程度上也反映了女性意识的缺失。

二、"双生花":女性叙事与人格塑造

(一)摆脱凝视后的主观视点

女性主义电影理论家劳拉·穆尔维在《视觉快感和叙事性电影》一文中,将"凝视"视作权力机制、欲望满足和身份认同的多层次观看方式,并提出电影的三重凝视机制,即在电影的故事场域中,"这一摄影机凝视女演员、男性角色凝视女性角色、大众凝视银幕的三重凝视关系,牢牢锁死了画框中女性的可能出路"[1]。因而,银幕中的女性形象往往是男性他者欲望的投射,而不是女性自我本身。

在传统的以男性意识为中心的电视剧中,女性往往是他者凝视的对象,而《流金岁月》将视点转移到两位女主人公身上,蒋南孙与朱锁锁成为故事场域中的注视者,男性群体则成为她们主动观察的对象。剧集中的男性群体在后半段情节中不仅放弃了传统男权视角,而且试图从女性角度出发理解女性群体。在这里,女性已然摆脱了男权注视的束缚,从被建构的困境中走出,并掌握了话语主动权,以自由的姿态观照他者,实现一种作为女人的观看。

蒋南孙对章安仁和王永正两位男性角色的凝视完全打破了传统的观察路径,在认清两人真实面孔的过程中,她的情感认知经历了转变的过程,同时顺应着人物成长的轨迹。蒋南孙对男性的观看从学校的教研室开始,在这一纯朴的感性空间中,蒋南孙眼中的章安仁身穿白衬衫,是充满理想与担当的优雅青年;与之相反,她对王永正的感知则是花心善变与游手好闲。但对二者注视的结果反馈只是她的最初知觉,也暗喻着这个认知必定为后续情节的变化埋下伏笔。在蒋南孙经历家中变故后,章安仁逐渐显露出自

[1] [英]劳拉·穆尔维:《视觉快感和叙事性电影》,范倍、李二仕译,载于《电影理论读本》,北京:世界图书出版公司2012年版,第522页。

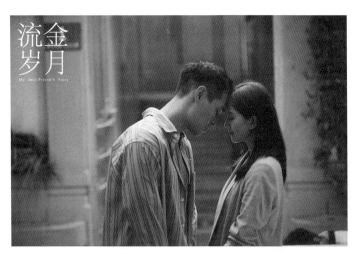

图5　王永正与蒋南孙相爱

私的一面而失去蒋南孙的信任；而在与王永正的相处中，蒋南孙则发现王永正拥有暖心体贴的一面，同时身上散发着敢于追求理想的魅力，蒋南孙对他的情感态度也经历了由逆转顺的改变。

在朱锁锁的戏份中，与朱锁锁先后发生交集的五个男性角色也顺其自然地成为被观看的对象。朱锁锁寄人篱下的生活经历教会她善于观察别人的脸色，骆佳明的喜欢朱锁锁一直看在眼里，但价值观、性格的迥异让朱锁锁一心想要逃离封闭的藩篱。而后，朱锁锁遇到自称叶谨言左右手的马师傅，但马师傅的伪装同样在她的观察中迅速显露出原形。进入精言集团后，她率先察觉到叶谨言对自己的特殊关照，从她进入办公室到最后获得8万元的赔偿离开；面对富二代谢宏祖，朱锁锁亦很擅长去感知他的内心状态。以朱锁锁独自前往KTV给谢宏祖赔罪的戏份为例，朱锁锁先是带着能够顺利挽回客户的目标来到谢宏祖所在的空间与之发生交集，而当她喝完酒从KTV里潇洒离开，远景镜头又拉扯出一个似有若无的内心空间，朱锁锁则是其中唯一的注视者。在这些变化的场景里，女性的位置已发生细微变化，她们强烈的注视意识使自己从被观看者变为观看者。

（二）双线叙事中的镜像结构

在电影的叙事体系中存在着双线叙事结构，即在叙事的过程中安插两条线索，每条

线索讲述的是各自的故事，两条线索间存在映照、对比、交叉、重合，以更好地传达影片的思想主题。其中比较典型的双线叙事方式，就是通过讲述两个长相相同的女孩的不同经历，来表达一种对命运可能性的思索。《维罗妮卡的双重生命》中波兰与法国的维罗妮卡、《苏州河》中的美美和牡丹、《情书》中的渡边博子和女藤井树等，每一对女性角色都拥有相同的面孔，虽然她们身处不同的时间或空间，在导演独到的光影勾勒下却能从心灵中感知彼此，成为银幕中为观众所熟知的"双生花"组合。

"电视剧中的'双生花'叙事区别于电影领域的概念，不单指由一个女性饰演两个角色来展现同一人物的不同侧面，更多的是指通过对两个不同性格、不同身份的女性主体的书写，在对抗与和解中探寻女性个体对自我的认知与统一。"[1]《流金岁月》采用了"红玫瑰与白玫瑰"的经典人设，蒋南孙家境优渥、单纯善良，在家庭的保护下受到公主般的优待，成为剧集中"白玫瑰"的化身；朱锁锁寄人篱下，善于察言观色，风情万种，是典型的"红玫瑰"。这种双女主设置决定了两条交织的叙事脉络，蒋南孙成长于蒋家重男轻女的环境，朱锁锁出生时就没见过妈妈，一直被海员父亲寄养在舅舅家。她们虽然看似出身背景完全不同，但家人关爱缺失造成的不安全感是相似的，因而在人生的成长阶段中，她们总是能够成为彼此的支撑。

影视作品中"双生花"叙事模式的根源是借用了镜像理论，镜像理论最早由法国精神分析学家拉康提出。拉康认为，婴儿在镜中的两次误认是寻找自己的过程。婴儿从镜子中认出了他人，才更清楚地意识到自己，因而自我在本质上就是他人，他人作为自己的映射则是被异化的存在，其补充了自我所缺失的某个部分。因此，不论他者所起的作用正向与否，都会引起自我的不稳定性，继而影响自我认同与人际关系的发展变化。颇有意思的是，剧集开始时小姨教导蒋南孙的一席话同时预示着本剧存在的镜像结构。"所有的学习最开始都是照镜子，直到有一天，你在镜子中照到的是自己，你就找到方法了，就可以成为别人的镜子了。"《流金岁月》以蒋南孙的自知视角展开叙事，开头和结局都是以蒋南孙的口吻叙述的，"我"既是故事的叙述者，又是剧情发展的参与者。这就构成了蒋南孙对其他角色的第一层观看。但在更多的时间里，电视剧淡化了这种个人视角的观看体验，聚焦双女主视角下的共同成长经历。蒋南孙与朱锁锁是一对镜像中的"双生花"，意指自我的两面。"蒋南孙作为一个并不特别漂亮也不特别富有的邻家女孩，其成长经历符合世俗生活和社会经验，而作为她的'镜像自我'，朱锁锁则契合

[1] 马犇：《镜像与反抗：国外电视剧"双生花"叙事特点研究》，《声屏世界》2020年第9期。

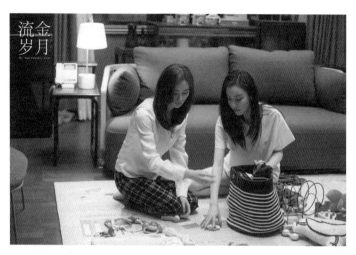

图6 蒋南孙、朱锁锁相互陪伴

了当下某些社会热点话题,撩动了年轻女性心中隐秘的欲望。"[1]《流金岁月》镜像结构的设置,意指当代社会女性成长中的一体两面,以及女性成长的两种选择,形成了当下年轻女性的现实境遇与电视剧影像表达之间的一种共时互文关系,由此电视剧不止于观众欲望的投射,而是在现实题材的书写中注入对青年女性的关照。

(三)互逆发展下的"自我"构建

本部分试图从剧作角度对整部电视剧中人物、剧情的时间线进行梳理。在剧情发展的不同时间节点,对蒋南孙和朱锁锁遭遇的事件和经历事件后人物弧光的变化进行分析,来表现二者互为逆向发展但又紧密关联的命运轨迹。蒋南孙和朱锁锁,一个原生家境优越,另一个则寄人篱下、物质匮乏,但她们的人生道路却反向而行。蒋南孙从家庭保护伞下的女孩蜕变成自强自立的职场女性,朱锁锁一开始对物质有需求,但最后恰恰是为了情感放弃金钱。她们之间的互补,才让彼此有了更完整的对外力量,在理想与现实之间寻找到平衡点。

弗洛伊德把人格机构分为三个层次,即本我、自我、超我,对应到电影叙述的双线

[1] 陈旭光:《双面叙述、"女性想象"消费与成长童话——论〈流金岁月〉经典改编的大众文化策略及其"双刃性"》,《中国电视》2021年第5期。

表1 《流金岁月》人物剧情线梳理表

集数	蒋南孙人物剧情	朱锁锁人物剧情
1~2	蒋南孙家境优渥,可以继续深造博士,面对一团糟的原生家庭,蒋南孙誓要捍卫与章安仁的爱情。	朱锁锁面临寄人篱下的窘境,应付着骆佳明单方面的喜欢,急需一份工作来摆脱困境。
3~4	章安仁为蒋南孙考博出谋划策,蒋南孙与王永正成为欢喜冤家。	朱锁锁错把马师傅当成老总被其吸引,在马师傅原形毕露后,朱锁锁搬出骆家。
5	朱锁锁到蒋南孙家寄住,两人一起回忆成长经历。	
5~9	蒋南孙加入董教授项目组,在与王永正相处过程中发觉其体贴细腻。	朱锁锁入职精言,上司杨柯倾囊相授职业技巧。
10~13	蒋南孙与章安仁矛盾升级,蒋父破产后其凤凰男本性毕露。	朱锁锁业绩飙升,谢宏祖被其义气感动帮忙介绍生意。
13	朱锁锁帮蒋南孙一家租房躲避追债。	
14	蒋家变卖房产还债,蒋南孙与章安仁结束情侣关系。	在朱锁锁陪同下,叶谨言买下蒋家房子帮忙还债;谢宏祖表白朱锁锁被婉拒。
15	蒋父跳楼自杀,蒋母离国,蒋南孙在小姨鼓励下迎接新生活。	朱锁锁调换工位成为叶谨言助理,叶谨言对其工作生活关照有加。
16~19	蒋南孙与王永正在国外邂逅,并通过实习来调整心态,在王永正的追求下,逐渐与之产生情愫。	朱锁锁主动承担起职场与照料蒋南孙奶奶的双重挑战,谢宏祖解除联姻,主动陪朱锁锁照料奶奶。
20~22	蒋南孙回国后独自承担起蒋家债务,在朱锁锁帮助下进入杨柯公司。	朱锁锁对叶谨言表露爱意,却遭到叶谨言出于女儿般情感的回拒。
23~25	面对职场骚扰,蒋南孙自强不息,成功还清了第一笔债。	朱锁锁发现杨柯和叶谨言双方都在暗地里行不义之事,逃回家中待业。
26~34	蒋南孙在叶谨言公司与杨柯公司,同样也是王永正的理想与还债的现实之间,选择了后者,并在事业中快速成长起来。	对叶谨言失望后,面对谢宏祖不离不弃的追求,朱锁锁选择与之结婚,婚后却遭遇婆媳冲突与谢宏祖的逃避。
35	朱锁锁痛苦生产,只有蒋南孙陪伴身旁。	
38	蒋南孙与王永正终冰释前嫌,蒋南孙帮助其实现图书馆改造的理想。	朱锁锁和谢宏祖已决定离婚,主动放弃财产替谢家还债。

结构中,"这种人格存在的一种形式就是以一条线索的形象代表弗洛伊德的人格机构理论中的本我、超我,另外一条线索中的形象代表自我,在不同的线索之中的情结交错和影响中,最终达到一种较为理想的人格状态"[1]。蒋南孙和朱锁锁一开始彼此都是不完整的,她们就是能够补足对方缺失的那一部分,即超我的部分。蒋南孙外表柔美但内心坚强,朱锁锁外表美艳骨子里却看重情义,这种性格特征间的鲜明差异,形成了两人间性格特征的互补式结构。蒋南孙之前是理想主义,但由于生活所迫,她必须去追求物质、金钱而放下理想;而朱锁锁从一开始对物质有需求,到最后却为了情感放弃金钱。两个人交错地成为对方,同时她们也互相完成了彼此的成长过程,成为完整的自我。

三、"她市场":产业运作与受众满足

(一)类型创新与内涵升级

类型电影之所以能保持生命力,就在于永远有新的类型突破已有类型的边界。面对已有的程式和规范,"在以往女性现实题材的创作中,女性的定位在家庭、客厅和餐厅,执着于婆媳大战和出轨撕扯,女性题材电视剧也越拍越窄,几乎逃不出固定的感情套路和模式,还常被观众质疑和诟病为'无营养,格局小'"[2]。近年来,女性题材电视剧的创作也经历了从古装到现实题材,从大女主到女性群像的类型转变。《流金岁月》的新意在于,无论是角色设置还是职业身份设定,该剧集都抓住了时代变化的新特点,跳脱出扎堆都市题材、言情题材创作的定向视野,将目光投向女性成长与同性友谊的新时代书写,实践着电视剧影像表达从情感家庭话题到更加多元化题材的拓展,并由此彰显出新时代女性作为主体的价值与当代女性友谊的理想样态。

首先,区别于传统大女主剧中人物一路"打怪升级"的完美人设,《流金岁月》选择在现实语境中安插理想化的模型,突出人物成长和变化过程中的人物弧光。蒋南孙和朱锁锁所遭遇的困境、收获的成长以及观念的转变,也是许多观众在生活中必须面对的抉择,这让剧情有了沉浸式代入体验。都市里寄人篱下的朱锁锁想要有独立的居所,能够唤起无数都市白领的共情;而蒋南孙坚持替父还债,告别过去锦衣玉食的生活,是

[1] 李林燕:《从精神分析看电影的双线叙事》,《安徽文学》2010年第3期。
[2] 朝明:《从"婆媳关系"走向"职场生活图鉴",新女性题材剧集有三大趋势》,《电视指南》2020年第14期。

成长阵痛也是焕然新生。在和谢宏祖的婚姻走到尽头后,朱锁锁重新走上擅长的销售岗位,业务精熟光彩照人;在与王永正冰释前嫌后,蒋南孙做了地下图书馆给对方圆梦,理想和现实也不再冲突抵牾。观众在两人的经历中所看到的,不只是现代女性视角下的社会群像,更有女性走向真正独立的奋斗路径。

其次,相较于同由亦舒小说改编的电视剧《我的前半生》,《流金岁月》的故事没有陷入三角恋爱关系的泥潭,也回避了"两女必有一撕"的僵硬程式,而是选择增加几分清新的、值得回味的新闺密关系。在《我的前半生》的原著小说中,罗子君离婚前,唐晶时常有意提醒;罗子君离婚后,唐晶也不吝于帮助。但当改编成电视剧时,剧中增设了唐晶男友贺涵这一角色。最终,他与罗子君产生情愫,唐晶与罗子君两位女性数十年的友情,也只能在这些狗血情节中崩塌。学者王一川认为,《流金岁月》之所以能够成为一部"现象级"电视剧,其部分原因是"这对非血缘姐妹之间结下的非同一般的姐妹情,有力地帮助两人历经劫难而坚韧如初,并转入新的人生顺境,从而让拟亲属关系传统凸显出应有的社会意义"[1]。

再次,该剧虽聚焦蒋南孙和朱锁锁这对双女主,但对男性角色与其他女性角色的塑造同样具有特色。王永正外表不羁,实则靠谱,陪伴着蒋南孙成长独立,他的身上凝聚着新一代年轻人对于理想的坚守与爱情的追求。在后续剧情发展中,王永正虽因蒋南孙回国,但他执着于梦想中的图书馆计划,与专注于挣钱还债的蒋南孙走上了两条不一样的道路,并且还成为商业竞争上的激烈对手。编剧以他们之间的矛盾来侧面映照现实社会中年轻人普遍的挣扎,能够激起观众的有效共鸣。在剧集最后,他们消融了彼此的矛盾,弥合了理想与爱情之间的距离。在《流金岁月》原著里,关于小姨戴茵的描述很少,但却与困守家庭的蒋南孙妈妈形成强烈对比。电视剧中的蒋南孙小姨同样戏份不多,却极具风采。她不依附男人,敢于打破婚姻强加的束缚,有着自己的事业与处世风格,与波伏娃的《第二性》中所描述的独立女性的气质契合。在她身上处处显露着独立女性的缩影,她教导蒋南孙:"人一定要自己争气,做出点成绩来,全世界都会对你和颜悦色。"由此成为蒋南孙的人生榜样。

在价值诉求方面,电视剧淡化了原著中人的无力和无奈,更多地表现了人与人之间的温情、友爱和真诚。同时还彰显了新时代女性的主体价值,真实再现了她们于人生中

[1] 王一川:《在姐妹情的背后——电视剧〈流金岁月〉中的"双女主"形象与拟亲属关系传统》,《中国电视》2021年第4期。

图7 蒋南孙守护待产的朱锁锁

必须面对的成长与救赎、独立与选择,在格局与深度上可圈可点。与此相应,贯穿《流金岁月》全剧的线索便是蒋南孙与朱锁锁的相互扶持、各自成长。朱锁锁被生活抛弃,蒋南孙却不抛弃她;蒋南孙遭遇生活变故,朱锁锁成为她跌落人生谷底时最有力的支撑。两人的友谊不仅建立在彼此人生的相互依存和分享之上,更伴有一种强烈情感的介入——宁可自己承受痛苦,也不允许好友遭受伤害。虽然剧中对两人情感关系的描绘带有某种理想化色彩,但这种永不言弃的守护却可以让缺乏陪伴的年青一代产生强烈的代入感与满足感。伴随着剧中人物的不断成长,"生活给我蜜糖,我就安享蜜糖;生活给我考验,我就披甲上阵""不管男人女人,要做有意思、有力量、有自由的人"等一系列金句也同步释出,既富有生活哲理,又饱含张力,引领着观众重新思考生活,在真正意义上理解自己的人生命题。

(二)市场风向与受众细分

随着女性家庭、社会地位的不断提高以及女性主义思潮的兴起,女性在国内大众电视文化中的影响力日益显著。这一现实反馈到影视作品中,则是能够让女性观众通过故事中演绎的喜怒哀乐,从主角的身上看到自己生活中的影子,又或是找寻到人生的目标与希望。为迎合市场需求,《我的前半生》《欢乐颂》《安家》《二十不惑》《三十而已》等一系列聚焦都市女性的电视剧涌现荧屏,这些剧集大多通过展示女性在家庭、工作、

婚恋等生活场景中面临的困境及其成长历程，反映新时代女性的独立精神，并折射当下社会热点与社会问题。这种"现实感"的魅力是大女主古装剧无法相比的，也预示着电视剧市场正在由"得大妈者得天下"向"得女性者得爆款"转变，那些在价值观、思想内涵上能够获得现代女性认同的作品更容易脱颖而出。

瓦尔特·本雅明认为，机械复制时代的艺术作品失去灵韵，也使得从事艺术创作的人致力于制造震惊。面对简单重复易生产的文化产品，"大众文化生产的'快感经济学'在制造文本可能的快感上，动用一切可以利用的资源，期待着作用于大众的神经末梢"[1]。女性议题在近几年被讨论得尤其火热，《乘风破浪的姐姐》《三十而已》《二十不惑》等一批聚焦新时代女性群体的影视作品热映荧屏，女性前所未有地被看到，虽然其间泥沙俱下，但大众文化是敏感的。《流金岁月》则试图讲述一个更进一步的女性故事，它试图来回答"女性友情是什么"的问题。在《流金岁月》的故事脉络中，从朱锁锁无家可归时蒋南孙让其搬到自己家里来住，蒋家破产后朱锁锁又为蒋家租房解决债务问题，到朱锁锁嫁给谢宏祖后遭遇男方家人的冷落时蒋南孙无条件地陪伴，再到朱锁锁离婚，蒋南孙再次选择帮助朱锁锁一起照顾孩子。《流金岁月》通过大量的篇幅细腻地书写着当代女性友谊的真实面貌，展现了两位女性之间纯粹而坚固的友情，满足了观众关于女性友情的审美期待。

《流金岁月》通过女性友谊题材的书写与年轻人职场、感情生活的呈现，在"她市场"的同类题材中进一步俘获细分受众。不同于单纯的偶像剧，《流金岁月》在价值观念上更能够唤起年青一代观众的理性共情。剧中主人公初入职场的打拼、在深造与工作之间的抉择、在情感中的历练和成长，同样是无数年轻人需要面对的人生难题。从该剧的用户画像来看，其中女性观众是中流砥柱，占比为82.85%。《流金岁月》的观众群体主要集中于年轻观众，其中18～24岁的观剧人数占比16.2%，25～29岁的观剧人数占比34.4%，30～34岁的观剧人数占比31.2%。同时，"与2020年八黄平均水平相比，该剧高中及大学以上学历观众占比提升超8个百分点，城市观众占比提升超7个百分点，对高学历和都市人群吸引力较大"[2]。

[1] 吴菁:《消费文化时代的性别想象》，上海：上海世纪出版集团2008年版，第52页。
[2] CCTV电视剧:《央视剧评 |〈流金岁月〉：都市闺密的话题叙写及人格呈现》(https://mp.weixin.qq.com/s/MPZPIJTlvmZAASwfgQp_sA)。

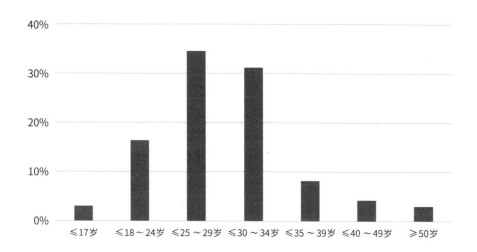

图8 《流金岁月》观众年龄分布
（数据来源：艺恩数据）

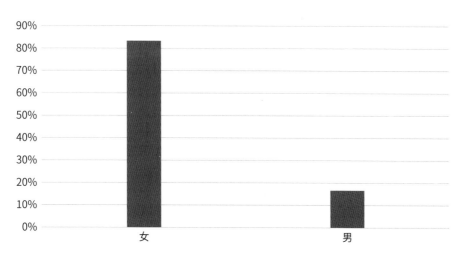

图9 《流金岁月》观众性别分布
（数据来源：艺恩数据）

（三）话题制造与明星营销

《流金岁月》于2020年12月28日登陆央视八套，开播首日平均收视率为0.992%，剧集播出四日后收视率始终徘徊在原有水平线附近，未能冲破1%的关卡。而后剧集的收视率在局部波动中逐渐提升，单日最高平均收视率达到1.500%。虽然在同时段播出的

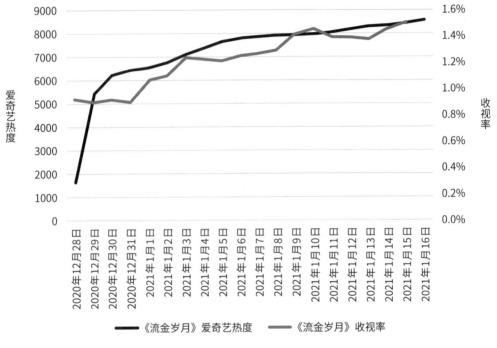

图10　《流金岁月》爱奇艺热度与收视率情况

（数据来源：灯塔数据专业版、CVB中国视听大数据）

电视剧集中，《流金岁月》的收视率稳居排行榜前三，但对于爆款频出的女性题材电视剧而言，这样的收视成绩算不上亮眼，特别是与同由亦舒小说改编的《我的前半生》相比，《我的前半生》剧集52城平均收视达到了1.876%，而《流金岁月》全剧每集平均收视率仅为1.226%。

相较于剧集中规中矩的收视表现，《流金岁月》自开播以来在网络平台收获了超高的播放数据与话题热度。从剧集开播当日到完结翌日，《流金岁月》网络播放量可观，自开播以来该剧的爱奇艺热度稳中有进突破8000，单日平均热度峰值达到8540，跻身2021年爱奇艺电视剧热度值TOP5。《流金岁月》在社交平台的搜索指数同样可观，清博舆情观测到的信息总数多达5183524条，连续11日占据电视剧热播总榜热度首位；微博热搜高达157个，片名话题阅读量"55.1亿+"，相关话题阅读总量达"240.9亿+"；

抖音热搜榜37次，抖音主话题播放量"54.6亿+"，占据抖音剧集榜第一位。[1]

首先，女性主题热是《流金岁月》大火的背后成因。这部"大双女主"电视剧聚焦女性友谊，顺应了国内女性话题的崛起。《流金岁月》通过讲述两位女主角一路携手成长的历程，对她们的家庭、职场、感情的多方位呈现，引发社会关于新时代独立女性的思考。其表现女性友谊的主题也因为摒弃了女性间"虚假""塑料"友谊的风气，而引发广泛讨论。

其次，从大众媒介"使用与满足"的传播效果来看，"受众被看作有着特定'需求'的个人，受众的媒介接触活动是有特定需求和动机并得到'满足'的过程"[2]。如果受众的媒介期待无法得到满足，那么该改编作品自然难以被广泛认可。《流金岁月》丰富的话题设置以及与时代、生活同步的特点，使之能够让观众在看剧的同时看到自己及周边人的身影，获取社会信息，并对自己的行为做出相应的调整。自开播以来，蒋南孙和朱锁锁的职场遭遇引发了上班族的广泛讨论，如"职场新人学本事和赚钱哪个更重要""如何应对职场霸凌""该不该禁止办公室恋爱"之类的话题在微博、豆瓣等平台上获得了超高的关注度。

再次，该剧集从前期制作到后期播映，通过全方位的明星营销获得了更高的关注度。明星效应主要指明星的出现所达成的引人注意、强化事物、扩大影响的效应，或人们模仿明星的心理现象。在新媒体时代，明星大多自带流量，基于社交媒体的内容推广业已成为影视行业最基本的营销手段。从2020年的年末定档后，倪妮和刘诗诗便在社交平台频繁合体，合拍组图多次登上微博热搜第一。经过前期预热后，《流金岁月》剧组公开了演员剧照，在刘诗诗和倪妮主演的流量加持下，《流金岁月》剧照的话题再次登上热搜，各大论坛上的讨论帖不计其数。"路透"是由热播影视剧衍生而来的新兴网络词汇，主要是指影视作品在正式公开前被路人围观曝光剧情、剧照等信息，通常以文字、图片、视频的形式被网友发布在微博、贴吧等公共网络平台。随着自媒体的兴起，影视作品的路透现象变得非常普遍，热度几乎盖过官方宣传。拍摄期间流出了该剧的第一波"剧透"，刘诗诗与倪妮因为路透图而上了热搜。在剧组流出的照片中，刘诗诗和倪妮两人并肩站在一起，双女主的CP感溢出屏幕。路人视角下的影视剧拍摄极具现场感与真实感，这种不刻意的宣传方式也在剧集播映前期预热的过程中显示出足够的传播

[1] 数据来源：清博舆情，2021年1月20日（https://mp.weixin.qq.com/s/xyfWDIRXx7Hpd6py0-P8Tg）。
[2] 郭庆光：《传播学教程》，北京：中国人民大学出版社1999年版，第182页。

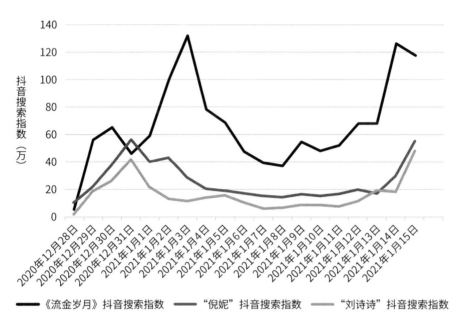

图11 《流金岁月》、倪妮、刘诗诗抖音搜索指数趋势

（数据来源：巨量算数）

效力，达到了营销目的。

在影视剧集播出后，网友则主要会从角色形象与演技方面来看演员是否符合原著人物的设定。对于《流金岁月》这样拥有一定受众基础的小说来说，大众对于剧中演员的要求更加严苛。蒋南孙温婉、独立、坚定的气质与朱锁锁性感妩媚、重情重义的个性既是受众对原著人物的固有印象，也成为评判两位演员演技与电视剧改编是否忠实原著的基本标准。而剧集中蒋南孙与朱锁锁互补共生的人物关系，也决定了剧集外两位主演能够共享话题、联合营销。根据百度指数显示，剧集播放期间，以"流金岁月"为关键词的相关词热度指数排行中，"倪妮"和"刘诗诗"分居第一、第二位，其搜索热度远高于排名第三的"流金岁月全集免费观看"。同样，在抖音平台，"倪妮"与"刘诗诗"词条的搜索数据也非常可观，且两位主演的搜索指数之间呈现出正相关的关系，能够促进传播效果的优化。其中，"倪妮"的抖音搜索指数在2020年12月31日甚至超越了"流金岁月"剧集本身的热度，而当日抖音平台的热门搜索词条有"韩国人看倪妮刘诗诗""倪妮刘诗诗""倪妮谈体重"。此外，在剧情发展至关键节点时，观众会对两位女主角在剧中的表现展开热议，相关的搜索数据也同步抵达峰值。例如，在《流金岁月》

图12 《流金岁月》豆瓣评分趋势
（数据来源：骨朵数据）

第35集的剧情中朱锁锁痛苦生产，此时却只有蒋南孙陪伴身旁，朱锁锁与蒋南孙在逆境中互相守护的姐妹情谊跃然荧屏。与此相对应，2021年1月14日后"你是我拼了命都要保护的人"这一词条在抖音平台迅速跻身热搜榜，"倪妮""刘诗诗""流金岁月"词条的抖音热搜指数在第二天也均实现了跨越式增长。

随着《流金岁月》的热播，剧集中的不少细节为人所诟病，剧集的豆瓣评分也经历了高开低走的局面。首先是关于倪妮和刘诗诗在剧集中的穿搭关注热度奇高，经由许多网红博主的盘点，提升了电视剧的热度，但除了"蒋南孙给你的职场穿搭建议"热度外，剧中女主角各种奢侈品上身也引发了"朱锁锁一个刚毕业的大学生，怎么买得起这么贵的衣服"之类的讨论。其次，在摆脱了争夺同一个男人的套路剧模式后，这部双女主大戏仍然存在剧作上的漏洞。剧中姐妹情深的戏码大多数时候都要依靠男人来完成，如剧中朱锁锁向上司杨柯借钱来帮助蒋南孙一家租房，使得女性主义的表达失去分量。另一方面，为了不辜负部分观众磕CP的期待，"为妮写诗"戏里戏外都要背负着努力营业的责任感。亲密的肢体语言也好，过度维护的立场也罢，影像中这种过度的渲染，反而增加了网友的反感，也使得这部剧的评分一直走低。

四、意义与反思

（一）跨媒介改编的得与失

小说与电视剧作为两种媒介，一个以文字书写人物心理、唤起共情见长，另一个则通过视听构筑起生命的真实体验，但在本质上都是艺术反映现实、表达生活的载体。加之小说与电视剧在叙事手法、结构样式上的共通性，以及文学土壤中充实的故事储备都为影视剧的跨媒介改编提供了机会。从中国电视剧的开山之作《一口菜饼子》开始，历经20世纪80年代至90年代初经典文学改编影视剧的热潮，到20世纪90年代以来社会主义市场经济发展的时代语境下，电视剧的改编创作朝着大众消费文化的世俗化、类型化的工业化生产模式转型，再到"互联网+"时代影视业中以受众和粉丝为中心的文学IP改编现象蔚然成风，中国电视剧的发展史可以被视作一段凝缩的文学改编史。

第一，从文学改编影视的历史来看，《流金岁月》的改编方案为当代影视的IP改编提供了新的范例，即影视剧的跨媒介改编不必是精英文化色彩浓重的忠实性改编，也不必追求后现代风格"大话"式的个人性书写；而是可以根据原著已有的素材，以电视剧为本位进行相对自由的改编。《流金岁月》小说是讲女性友情的佳作，属于细水长流、润物无声的类型，本身的故事冲突和戏剧性并不强，这无疑会给改编带来难度。加之亦舒喜欢以总结性的语言进行观点输出，一旦要对其进行影视化改编，容易落入的陷阱就是大量照搬原文、故事转折生硬等问题。《流金岁月》的成功之处恰恰在于它没有忠实于原著。它对于原著的故事背景、人物关系、思想内涵都进行了不同程度的转变，只是保留了原来的基本框架和人设，包括蒋南孙与朱锁锁的人物关系，保留的就是真挚的友谊，但其实创作者赋予了它更丰富的内涵，更符合当代年轻人的想象。

第二，《流金岁月》在尊重原著的精神内核和电视剧的创作规律的基础上，针对新时代语境中的女性命题进行创作表达，反映了中国现代化进程中关于女性独立话题探讨的阶段性进展。自新文化运动以来，女性独立在"人性独立与解放"的旋律中逐渐舒展，其间涌现出大量的相关文本与剧作，形成了国内对于该话题的第一次热议；而在20世纪七八十年代，正值美国女性主义第二次浪潮的实体化阶段，亦舒笔下的女郎已然成为该时期香港地区众多独立女性的典型缩影。20世纪90年代至今，女性主义进入"第三次浪潮"，主张跳出原有的女权主义思维框架，呼吁消除社会性别角色和偏见等。与新文化运动时期文学作品中女性普遍失语的状态相比，亦舒的作品普遍采用"内聚焦"的方式，以人物视点展开叙述，也反映了女性主体意识的自觉性。而在新时代的语境

中，这种女性自主的意识再一次得到强化，相比于原著以蒋南孙的内知视角进行叙事，电视剧《流金岁月》则采用了双女主的视角来进行叙述，所有的情节全部围绕女主角的成长历程而进行，体现了女性主体意识的再一次升级。20世纪末以来的女性主义理论不再强调两性之间的抗争，而是主动承认男女有别并希望达成两性的同等地位。于是，在电视剧版《流金岁月》中，我们看到了职场中的朱锁锁与杨柯保持着师徒般情谊的职场关系，与范金刚更是以男女闺密的方式相处；蒋南孙能够自行决断与章安仁的感情关系，不干预王永正追求梦想并选择独自承担家中债务。

第三，电视剧作为大众艺术，"在满足观众对'镜像自我'的想象和'想象力消费'的同时，也不应成为浮夸、奢华、高调的代名词，而是要接地气、说人话、做人事"[1]。这就意味着电视剧创作者在跨媒介改编的过程中，也需要考虑剧作中情节设置的合理性与人物形象的真实性。电视剧《流金岁月》自热映以来口碑褒贬不一，其中最大的争议便是该双女主剧所呈现出的玛丽苏气质。蒋南孙和朱锁锁的人生道路虽几经波折，但总体来看畅通无阻，最终实现女性的独立自由则是建立在另一性的施与之上。面对女性职场上的重重关卡，仅靠主角光环就能被几个工具人式的男性角色代打通关，缺少新时代女性解决职场难题的真实细节。剧集虽然是双女主设定，各自也都发表了独立宣言，但她们陪伴在一起的时候讨论更多的还是男人，以此满足对理想中的爱情、家庭的幻想。现实观众对此并不买账，豆瓣最热门的剧评标题便是"社畜被这部玛丽苏女性主义气死了"。

（二）"她题材"热度下的冷思考

电视剧作为时代之镜，见证了女性形象的荧屏蜕变。20世纪90年代初，《渴望》作为最早的女主剧之一，善良隐忍的刘慧芳为那个时期的大众树立了具体的道德标杆。与《渴望》中塑造的贤妻良母不同，在90年代中国市场经济确立的背景下诞生的电视剧《北京人在纽约》，引发中美两地热议的女主角阿春则属于事业型女强人，为女性形象的荧屏呈现带来新气象。2012年电视剧《杜拉拉升职记》播出，又一度引发女性电视剧的职场热。杜拉拉式新女性形象代表了一种社会现实中的女性：知识水平较高，经济相对独立，生活相对富足，同时具有强烈的现代感与开放精神。

[1] 陈旭光：《双面叙述、"女性想象"消费与成长童话——论〈流金岁月〉经典改编的大众文化策略及其"双刃性"》，《中国电视》2021年第5期。

随着我国步入新时代,女性的自我意识不断觉醒,"她经济"也伴随着这种自我意识的觉醒扑面而来。包括大型古装女主剧,如《甄嬛传》《楚乔传》和《知否知否应是绿肥红瘦》等,这些电视剧里的女主都有着跟现代女性一样的优秀品质,如睿智、勇敢、无畏和上进。还有现代都市女主剧,如《我的前半生》《欢乐颂》《三十而已》以及《流金岁月》,剧中的罗子君、安迪、顾佳以及蒋南孙和朱锁锁这样的人物角色都受到女性观众的大力追捧。透过这些现象级的女性现实主义题材剧集,不难发现其中的创作共性:在人物设置上,敢于塑造独立自主、勇立潮头的新时代女性角色;在剧情设置上,敢于跳脱狭隘的情感议题,将叙事焦点转向社会公共领域;在主题呈现上,不论是都市女性主体性的彰显,还是女性情谊的表达,最终的意义指向一定是女性自我意识的觉醒。

当然,摆脱了争夺同一个男人的套路剧模式后,《流金岁月》这部双女主大戏仍逃不过剧情设置过于虚浮的问题。从朱锁锁挑起大旗不让蒋南孙一家流落街头,到她屡屡向领导、同事借钱,且都不是小数目,这些做法都会让人对于这出拆东墙补西墙的姐妹情深戏码产生疑问。反观双女主互相帮助的戏码,最终却要靠他者来完成,这样的女性意识表达同样缺乏现实的厚重感与生活的立体感。再者,剧集中对于纯洁无瑕的女性友谊的表达过于简单片面,随着女性的成长,女性之间的友谊会历经各种波折,如此展现可能更真实、深刻和理性。

纵观"她题材"的发展之路,电视剧不应只是迎合市场的消费品,当玛丽苏式的老套剧情逐渐被观众遗弃,那些真实反映新时代女性生活与尊重女性价值观的作品会越来越能够满足影视市场的内需。"她题材"的影视作品应该更广泛地聚焦不同职业女性群体,更深入地探索人物内心的真实活动,更细致地展示女性解决困难的方法,更多地贴近群众的生活而不失艺术质感。任何一种大众艺术文本,都需要在"有意思"和"有意义"之间寻求价值的平衡点,既能满足观众的想象力消费,也要经得起现实感的打磨。在经历市场的"热反应"后,"她题材"剧集想要实现更为长足的发展,也要求电视剧文艺工作者在"冷思考"中觅得经验,在时代的脉搏中感悟艺术的脉动,创作出带有时代气息和风格的作品。

(童晓康)

专家点评摘录

电视剧《流金岁月》具有女性文化魅力和社会议题性，表征了当代女性的"自我认同"。其镜像人生结构、"双面"叙事等手法值得总结；其口碑和收视率、关注度不一致的复杂现象，印证了大众文化跨媒介改编、跨时空移置以及电视剧工业美学运作的"成功"，也暴露了其"短板"。

——陈旭光

《流金岁月》的成功在于按照理想镜像模型塑造了一对互补共生而又自尊、自强和独立的拟亲属姐妹形象，展现了非血缘亲情在当代生活中的扶危济困作用，从而让看起来全新的当代生活实际上隐伏着深厚的传统社会系统作用。但从更高标准看，这个"双女主"组合的故事，毕竟更多地属于社会系统的中层及上层生活形态，带有更多的理想层面色彩。无论是蒋南孙还是朱锁锁，其共同的自尊、自强和独立品格的呈现以及相互间互补共生情谊的颠扑不破，都显得远离当代生活现实而过于理想化。当然，该剧通过描绘蒋南孙、朱锁锁这对姐妹形象，将中国传统社会中固有的拟亲属关系组织在当代社会中的隐秘传承作用揭示出来，引发了公众的高度关注，其意义已经不言自明了。

——王一川

附录：《流金岁月》编剧专访

采访者：童晓康、仇璜

受访者：秦雯（《流金岁月》编剧）

童晓康：《流金岁月》经过跨媒介、跨时空的改编，在故事体量、故事背景、人物编排上都发生了较大的转变，您在编剧时又赋予了它更多当下的东西。对于这类跨度比较大的文学作品，不少影视创作者在进行改编时往往会无从下手，所以我想请教一下，您在创作时遇到的最大的改编难点是什么？您又是怎么解决的？

秦雯：其实20世纪80年代的香港和现在的上海在某种程度上是很像的。我拿到小说的时候，并没有觉得跟我生活的是两个世界。所以我甚至都没有去想改编的难度在什么地方，可能更大的难度还是在于它的体量上面，它的故事量是不够的。我一直觉得，不管它的背景是什么，除非有一些事件，比如在战争年代，只有在炮火的轰炸下才会产生的生离死别的关系，我们今天很难去改变、去代入。至于其他的，我经常觉得只要在人物关系上、在情感上是OK的，是打动你的，那么我们是可以把这些东西抽离出来放到今天的。

其实原著的大部分内容是不可以搬过来用的，甚至是现在的IP、描写2022年上海的小说，你都没有办法直接搬过来用。你拿到小说的第一个想法，是要跟这个作者基本上站在一个平等的位置上。我经常是看完小说之后先把书合上，然后就问自己，我记得的是什么？如果记得的是这个人，是人物关系，然后他们之间的情感，那我就把这些东西留下，其他的我都自己编，而且我相信自己能够编。这个时候你不能说，我觉得我改作者的东西感觉没他好怎么办？观众要骂我怎么办？你要相信自己能做好这件事情。从来不要去想这是你可以靠在他身上去完成的东西，而是说他提供给你的都是素材，你要做的是你自己的菜。至于原材料，你从他那儿买一点，然后那个菜是什么样的，还是得你自己去做，可能需要勤奋一点，包括自信一点。在改编上面我觉得需要大胆一点，先大刀阔斧一点，不要太被原小说束缚，也不要太被原小说的评论束缚，因为现在大家习惯看评论。我不喜欢那些，比如说评论上面说这些是名场面，然后这些是名台词，你就一定要怎样，那你就被束缚了。

童晓康：《流金岁月》虽然是一个"双生花"的故事，但是剧中男性角色的塑造非常有意思。在凸显女性价值的同时，也没有以贬低男性角色为前提，这一点非常难能可贵。我也想向您请教一下，女性题材电视剧中男性角色的处理需要注意些什么呢？

秦雯：我比较反对把男性放在女性的对立面去写，就像两个人打仗，要是把你的对手写得差了，那你也很差呀！肯定是对手也很优秀，然后才能体现你的优秀，两个人都优秀。这就是出发点，我没有一定要让女权凌驾于男权之上，然后也没有说两个人一定要为了显示出女性的独立和不平凡，所以我要显示出男性的油腻或者自私。我觉得不需要分为男性和女性，包括"双生花"，也不是两个人一定要怎么样。我没有想那么多，其实我觉得每个个体都是不一样的，我更多考虑的是个体，这个名字下的这个人，他的故事哪些是打动我们的？而不是说把几个男性拼起来，他就代表了我心中的男性群体的形象；把几个女性拼起来，她就代表了我想要表现的女性群体的形象。其实都不是，只是说在这个故事里恰好有这样一个女性人物，然后她碰到了那样一个男性，我想讲这样一个故事。所以我更多的是看个体的，没有上升到一个群体层面去讲这些东西。我也相信每个个体，他今天做出来的每件事情、他的每个行为都是有原因的，这些原因是不一样的。你不可以用一个统一的逻辑去说，所有的高管老公都是这样的，或者所有的主妇都是那样的，我觉得都不是。每个个体都是不一样的，我们要针对个体去具体地探讨，然后去同情和关照每个个体。

童晓康：几乎所有的电视剧，尤其是都市剧都绕不开争议性角色的设置，这部剧我们看到引发比较大争议的是像章安仁、袁媛这样的角色。您在设置这类角色时有哪些考虑？

秦雯：以往我们一般会把他们当成反面人物来写。我觉得写都市剧很要紧的是，这些人可能就在你身边，你见过这些人，那你就要去看造成他们今天这些行为的原因。我认为每个个体，都要深入他的生活去看，就像刘诗诗在戏里说的："你受的苦，我没有受过；我受的苦，你也没有受过。"谁也不要说谁比谁生活得更苦，每个人是不一样的。至于像章安仁和袁媛这样的角色，从他们的出生、经历去看他们今天做出的事情，我认为是情理之中的。有些人说可怜之人必有可恨之处，反过来说，就是可恨之人也有可怜之处。我们努力地把每个角色都当成一个比较立体的人物来想，不表现他的单面。其实在我的其他一些戏里也想努力地做到，配角不能只是一个单面的角色，当然首先他要完成他的戏剧任务，他要给男女主角造成戏剧的难点和冲突。但另一方面，你也要记

得他是一个完整的、丰满的人，如果他有名字的话，我觉得这个名字之下都有着自己的经历。这就是我的出发点，并没有太多地去考虑正面人物、反面人物这样的区别。

童晓康：《流金岁月》的剧情自带职场女性、原生家庭、商业竞争这样的社会话题，非常具有现实感，也引起了大家的广泛讨论。但是也有不少观众认为，剧集中两位女主角的成长与经历，以及她们解决问题的方式是非常理想化的。您是如何看待电视剧处理现实主义和理想主义的平衡关系的？

秦雯：我不觉得自己是那种传统的写现实主义剧的好手。我不太愿意去写太苦的东西，我自己作为一个观众从小喜欢看香港电视剧。从我个人的经历来说，我不太喜欢看那些特别苦的戏，尤其是现在我觉得大家生活都挺辛苦的。我希望在戏里大家可以喘口气，我经常会觉得可能我的戏其实不是现实主义，就是一个理想主义的戏，或者说带有一些偶像剧性质，我觉得这些元素都在里面。因为好多戏里面的男性角色、女性角色，我觉得他们不是现实生活中就有的，或者说会过得这么顺利。现实生活中可能有更多的人是成长不起来的，或者更多的人是得不到这些东西的。既然现实中得不到，而我又是创作故事的，那我就让你在故事里能够投入一下。我是希望观众看到我笔下的女性时会说："我挺希望成为她的，我代入了这个角色之后，我看到她完成了我想完成的事情。"对于戏里的男性角色，我也希望女性会说："如果我生命当中能够遇到这样一个男的，有这样一场爱情，我就无憾了。"如果你觉得这是偶像剧的定义的话，那我就承认我写的是偶像剧。所以，我不认为自己擅长写批判现实的东西，我也不太愿意把自己放到很痛苦、很纠结的境遇中去写东西。我希望自己是一个能够在都市里、在生活中造梦的写手，而不是一个制造太多焦虑，让你看戏之后变得更焦虑的作者。

仇璜：很多网友讨论《流金岁月》里面的台词，有很多金句，比如"生活给我蜜糖，我就安享蜜糖；生活给我考验，我就披甲上阵"，我很好奇您是怎么去经营这些台词和金句的？

秦雯：我小时候有一个特别奇怪的习惯，那时候也没有像现在这么多网络上的书可以看，然后我们就买书看。小时候要练字我也没怎么练好，但是那时候练字干的事情就是抄名人名言。我不知道跟这个有没有关系，但是确实那时候就买一本名人名言每天抄，抄完一本再买一本。其实我现在已经背不出多少了，但是会觉得这种比较有提炼性的话，在当时会带来一种突然间被震一下的感觉。现在我也会在写作的过程中去学习一

下，可能是当年留下的一些潜意识或一些痕迹，也不是专门去搜集的。有可能是哪本书里曾经看过，然后自己又调整了一下，也有可能就是自己想出来的。这可能跟看书的习惯有关系，我青春期的时候看的好多书都是那种挺矫情的文字。

仇瑾：包括您改编的《我的前半生》《流金岁月》，还有最近的《爱很美味》，这些电视剧都是女性题材。女性题材电视剧这几年很火，多多少少可能造成了观众的一些刻板印象，比如大女主，或是职场女性。但是在现实生活中女性本身也是复杂的，那您怎么去看待这种刻板印象呢？在您的创作过程中有想去回避这种刻板印象吗？如果要回避的话，会怎么去回避？

秦雯：会的，其实做女性题材电视剧，现在大家都面临这个问题。好像一说到女性题材，就是几个生活比较优越的女孩，住着还不错的房子，然后有几个男朋友或者抱定独身，用这样一个形式去做。我觉得一方面我们可以考虑一下国外的戏，他们考虑的阶层和可能性会更多一点，我们也可以去尝试。另一方面就是，我觉得编剧首先要从自己生活的阶层出发，从自己熟悉的东西入手。如果连这些都没有做过的话，就想去做不熟悉的东西，我觉得是一个挺困难的事情。现在有很多女性题材的剧会跟我聊，我也在努力规避现有的一些东西，也就是所谓的刻板印象。一个就是我刚才讲的，她的职场背景其实大部分编剧是不知道的，没有去调研过，然后只是自己想象这些"高大上"的女生应有的样子；但我希望大家可以离开这些"高大上"，不是每个女生都可以穿名牌、住大House，都有好多男人去喜欢。那么在我们的戏里，也会有不同阶层的女性出现。你会看到有蒋南孙一家这样的阶层，但其实朱锁锁的阶层是比她低的，我们也有袁媛这样的阶层，尽量去调和一下。如果说有些人能写好那样的故事，是因为他们可能熟悉那样的生活。如果你不熟悉那样的女性生活，就不要用你不熟悉的东西去跟别人拼人家熟悉的东西，你可以去做自己熟悉的东西，看看你身边的人。我觉得更多地把眼光放到自己身边，关注现阶段熟悉的人和故事。还有就是借鉴一些国外电视剧，有时候自己不敢写是因为觉得好像国内没有写这样东西的人，那你不妨把眼界放宽一点，其实国外写的不同阶层的女性是比较多的，我觉得这是可以去学习的。

（2022年2月27日）

2021年
中国影响力电视剧分析案例十

《大浪淘沙》
Great Waves Sweeping Away Sand

一、基本信息

类型：近代、革命

集数：40集

首播时间：2021年5月11日

首播平台：浙江卫视、江苏卫视

收视情况：浙江卫视平均收视率为1.91，平均市场份额为6.75；江苏卫视平均收视率为1.78，平均市场份额为6.32

二、主创与宣发信息

导演：嘉娜·沙哈提

出品人：朱国贤、周慧琳、王晓、郑建新

制片人：吴家平、邹鹏

主演：保剑锋、成泰燊、海清、王文娜、孙立石、杜子名、陈若轩、孟子义、王志飞

编剧：刘星

摄影：吴樵（A组）、李俊强（B组）

剪辑：伍琼

美术设计：曹荣山

服装设计：曹延贵

造型设计：刘宁

灯光：谭玉林（A组）、邢红兵（B组）

出品公司：嘉兴市委市政府、杭州佳平影业、湖南和光传媒、浙江文投集团、尚视影业

发行：黄蕾红、王珂

新媒体语境下，重大革命历史题材电视剧的"破圈"之路

——《大浪淘沙》分析

作为国家广电总局建党百年重大主题重点电视剧播出季的开篇之作，电视剧《大浪淘沙》坚守现实主义精神，以当代青年陈启航录制党史Vlog为引，回溯历史，讲述了自1919年五四运动始，直至1945年中共七大召开这二十多年间，中国共产党如何拯救国家民族于危难之中，并在坚守初心与信仰的共产党员的不懈努力下，不屈不挠地与各类反革命势力做斗争，一步一个脚印开辟出一条全新的革命道路，从一个蹒跚学步的年轻政党逐步走向成熟，最终取得伟大的胜利。与此同时，这条充满泥泞的中国革命道路亦是一个大浪淘沙的过程。纵观全剧，《大浪淘沙》借助全景式的历史呈现，以时代的变革为背景，通过各位党员在面对前途的迷茫、道路的艰辛、同志的牺牲和利益的诱惑时不同的个人选择从而走上迥然不同的人生道路，表达了本剧"千淘万漉虽辛苦，吹尽狂沙始到金"的主题。正是因为这条来路走得异常艰难，才显得这最终凝练而成的革命果实、"赤色力量"如此之伟大。

为了真实细致地还原这段建党的峥嵘岁月，该剧创作者秉持严谨的艺术态度，以权威的党史著作为剧本基础，结合浩如烟海的历史资料不断打磨故事。为求高质量地完成这部作品，剧组辗转浙江、上海、陕西等真实的历史场景进行实景拍摄，搭建了超过3万平方米的摄影棚。为求真实，1∶1还原了上海渔阳里、嘉兴红船、延安窑洞等标志性建筑，旨在最大限度地重现那段波澜壮阔的历史岁月，完成这部生动鲜活的"党史教科书"。

正是借助优秀的剧作品质，自2021年5月11日起，《大浪淘沙》在浙江卫视、江苏卫视黄金时间档首播，并在爱奇艺、芒果TV、腾讯视频、bilibili等网络平台上线。自播出以来，该剧收视口碑持续走高，在浙江卫视、江苏卫视的CSM59城收视率均突破2，收视份额最高达到7.57%。与此同时，在网络上好评如潮，豆瓣评分高达8.5分，在

腾讯、优酷等各大网络平台主旋律电视剧热度排名中亦处于领先位置，更是在青年群体中掀起了一股追剧热潮。毋庸置疑，该剧以中国共产党的发展为题材，以大浪淘沙为主题，以13位中共一大代表及众多真实历史人物的人生浮沉为全新的切入点，将史诗叙事和人物群像的书写刻画相融合，并在艺术层面尝试了年轻化的叙事表达，实现了对党史题材影视剧的破圈传播，使之成为2021年度播出的诸多重大革命历史题材电视剧中最具代表性的作品之一。

本文将从新媒体语境下的历史人物群像塑造、互联网时代下重大革命历史题材的多元化叙事、市场与营销、意义与价值四个方面对《大浪淘沙》展开分析，试图为探索在新媒体语境下，中国重大革命历史题材电视剧的破圈之路找到新方向。

一、新媒体语境下的历史人物群像塑造

罗伯特·麦基在《故事：材质·结构·风格和银幕剧作的原理》中提到："按经典思路讲述的故事通常将一个单一主人公——男人、女人或孩子——置于故事讲述过程的中心……但是，如果作者将影片分解为若干较小的次情节，其中每个故事都有一个单一主人公，其结果便会大大削弱大情节那种过山车般的动感力度，创造出一种自80年代以来渐趋流行的小情节之多情节变体。"[1]而《大浪淘沙》在完整重现那段跌宕起伏、动人心魄的历史的同时，尊重史实，努力还原历史人物本真的群像塑造，是该剧不同于其他同类型影视剧的一大亮点。导演围绕"13+2+N"的历史人物拍摄公式，通过这些真实的历史人物，构建出特定的澎湃岁月下的完整时代脉络。面对如此海量的历史人物要在短短40集的电视剧中纷纷登场亮相，且要通过艺术创作塑造出让人印象深刻、充满文化魅力的人物形象，并达到"以人物带历史"的效果，如何恰如其分地对其进行处理，无疑是一项巨大的挑战。导演巧妙地通过新增当代新媒体博主陈启航这一角色，以他制作党史短视频、大量查阅史料和书籍为动因，将这二百多名历史人物和他们的故事串联成珠。与此同时，网络博主陈启航和他的朋友、粉丝在社交平台交流和互动的过程，体现了《大浪淘沙》在新媒体语境下，打破重大革命历史题材影视剧作为传统"议程设

[1] ［美］罗伯特·麦基：《故事：材质·结构·风格和银幕剧作的原理》，周铁东译，天津：天津人民出版社2016年版，第44页。

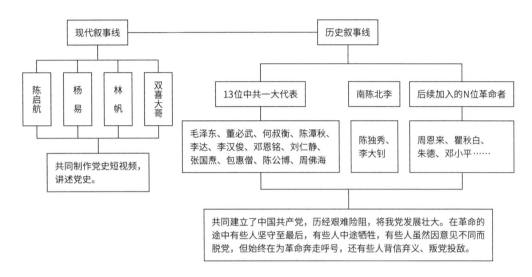

图1 《大浪淘沙》人物关系图谱

置"[1]的典型植入题材的桎梏。不仅如此,该剧还塑造出众多出彩的革命时期女性角色,大大丰富了重大革命历史题材影视剧中的女性话语表达。

(一)基于新媒体平台的当代青年红色教育之旅

剧中的陈启航是一名21世纪的新媒体人,也是这段党史的讲述者。"当某一普通物件一旦在影视作品中反复出现,被多次强调,并和影视作品中的人物命运、事件纠葛以及剧中人物所处的环境发生了不可分割的联系,能在影视作品中起到刻画人物性格和内心活动、展开并串联故事情节、设置悬念、强化冲突等作用,该物件就具备了参与叙事的可能性。"[2]这类物件即是道具。在塑造陈启航这一人物形象时,导演首先通过许多相关道具来揭示他的人物身份。他家中陈列着历史竞赛一等奖的奖状,书柜里摆放着各种历史书籍,如《雍正王朝》;还有不少与党史相关的书籍资料,如《新青年》《毛泽东选集》《邓小平文选》等,可以看出他是一名历史研究爱好者。同时,作为一名网络博主,他利用自己在大学数字媒体专业中学习到的视频制作剪辑相关知识,将了解到的历

[1] McCombs M E & Shaw D L., The Agenda-Setting Function of Mass Media, *Public Opinion Quarterly*, vol.36, no.2, 1972, pp.176-187.

[2] 高雄杰:《试论影视作品中物件细节的叙事功能》,《现代传播(中国传媒大学学报)》2010年第10期。

史故事通过制作短视频的方式发布到新媒体平台,与粉丝共同分享自己的学习成果。在全剧伊始,他面对着手机镜头说出自己将开始更新一个全新的以《大浪淘沙》为名的党史学习专题系列短视频,并将其上传发布于名为"历史学习小组"的微博账号上。其次,导演不仅在学校的篮球场、图书馆等学生的日常生活场景中取景,充分展现了他作为一名嘉兴学院马克思主义学院研究生的当代青年学生的生活轨迹,还通过他录制剪辑短视频、参与网络互动、"掉粉涨粉"情况,以及摄影机、照相机、视频剪辑软件、美颜灯、话筒等自媒体人常用设备工具的特写,体现了他另外一个身份,即短视频博主。不同于20世纪90年代的《开国大典》《大进军之大战宁沪杭》等重大革命题材影视剧,"为了加强历史严肃性和真实性,在叙事策略上创作者还特意采用新闻纪录片的拍摄手法,用时或沉重时或高亢的新闻解说词交代战争背景,讲述事后历史或当事人对其做出的评价,进而加大信息量"[1],该剧另辟蹊径,通过陈启航这一人物设定契合了年轻人频繁使用新媒体平台进行学习和社交的用户习惯。在2021年这个优秀献礼剧层出不穷的特殊时间节点,在全国上下开始自发学习和了解党史这一现实背景下,以现代审美和传媒技术重现历史剧情,通过当代青年较为客观理性的讲述,串联起中国共产党自建党到发展壮大的二十余年历史;并以制作短视频为由,在讲述的过程中添加各种真实的影像、照片等史实资料,进一步增强了该剧的真实性、严谨性。

剧中不仅设置了陈启航这一角色,通过他以年轻人的视角和话语对每个出场的历史人物进行简单介绍,将故事娓娓道来,还设置了他的朋友杨易和粉丝林帆等年轻角色以代表不同定位的观众群体。不同于陈启航这名党史爱好者,杨易这一角色代表的是一部分对党史不那么了解,甚至最初并不算很感兴趣的年轻群体。在刚得知陈启航要冒着"掉粉"的风险,开始更新党史系列短视频时,他就提出了质疑。因为当前短视频行业的竞争已趋于白热化阶段,在内容上需要快速抓住年轻群体的注意力,可党史却是一段漫长且严肃的历史,这样的题材似乎不具备在新媒体平台快速涨粉的条件。而在聆听历史的过程中,杨易渐渐被这些人物、这段历史吸引,从一开始被陈启航催着看最新更新的视频转变到主动加入视频制作小组,并对一些历史人物的选择展开自己的思考。例如,当他看完陈启航为找寻中国共产党人淬炼思想、锤炼意志、坚守信仰的精神密码而回到一大这个最开始的地方溯源时,他开始好奇:如果有一天,当我们这一代人老去,

[1] 丁亚平、储双月:《重大革命和重大历史题材电影创作的历史、现状及问题》,《上海大学学报(社会科学版)》2015年第1期。

又可以为之后的年轻人留下些什么呢？他的思维方式和认识问题的角度都象征着一部分当代的年轻人，也正因如此，杨易这个角色的设置更进一步增强了年轻观众的代入感。而杨易心路历程的转变也为他所代表的这部分年轻观众搭建起一座走近和了解中国共产党发展历史的桥梁。林帆是陈启航的微博粉丝，她代表的是对党史非常感兴趣，渴望了解更多相关历史知识，并乐于在网络上找到志同道合的网友进行探讨的一类年轻群体。林帆看到《大浪淘沙》系列短视频后，第一次在评论区留言互动："我关注你有一段时间了，刚看到《大浪淘沙》这个专题的时候，我感到又惊又喜。惊的是，作为一个'90后'，你怎么会选择这个题目呢？喜的是，原来也有人和我一样，对那段历史充满了敬意。那些风云人物，尤其是以毛泽东为首的年轻人，其实就是百年前的'90后''00后'啊！让我觉得与百年前的他们，有了一种心灵的共鸣，期待你的下一期！"这一角色对百年前和自己同龄的年轻革命者的认同，以及对那段革命岁月的感同身受让她所代表的当代年轻人找到了情感共鸣，将回顾百年前的党史与革命史而获得的参与感转化为认同感。

通过对这三个当代青年的人物设定和刻画，《大浪淘沙》突破了重大革命题材影视剧作为"议程设置"植入的典型影视题材的桎梏。"议程设置"这一理论最早见于1972年由M.E.麦库姆斯和唐纳德·肖发表的论文《大众传播的议程设置功能》。"该理论揭露了大众传播具有为公众设置'议事日程'的功能，传媒的信息传播活动可以赋予各议题差异化的显著性，进而对人们判断事件重要性施加影响。重大革命题材则是'议程设置'植入的典型影视题材，它将国家主流思想暗藏在历史故事当中，潜移默化地让观众接受与认同。"[1]

在21世纪以前，重大革命题材影视剧多是将观众定位为需要提高政治觉悟、需要被教育的被动接受对象，对于影片所要表达的主流价值观，如红色文化和革命精神亦是以一种"说教"的方式对观众进行单向输出。随着影视产业的井喷式发展，观众审美逐渐多元，不再满足于这种传统的"议程设置"，对重大革命历史题材影视剧的主动接受度下降。接受美学的代表人物姚斯认为，只有以"期待视野"为中介，以"视野融合"为途径，才能构建起读者和文学之间的桥梁。其中，"期待视野"是指读者在面对文本前，凭借自己以往的经历和经验对文本所产生的期待，"视野融合"则是读者的期待视野与

[1] 涂帆露：《当代中国主旋律电影创作观念与传播策略研究》，南昌大学硕士论文，2017年。

文本或生活实践视野的交融和相互影响。[1]而《大浪淘沙》通过杨易和林帆的人物塑造，代替当代青年在剧中发问和探讨，可以看出创作者将观众定位为具有独立思考能力、可以自由表达的接受者，并与受众之间形成一种对话关系。杜仕菊在《"微时代"主导意识形态的场域定位与话语转型》一文中提到："从网络生态与人类社会生态的发展层面看，网络与人类社会生态的黏合度在不断增强，网络赋予社会个体的权力具有广泛性，网络不仅给富裕群体和个体赋权，也给弱势群体赋权。"[2]在新媒体这一更为平等且自由表达的语境下，该剧表现出以一种平等对话、双向交流的方式和观众进行沟通。正如剧中作为粉丝的林帆通过微博留言和博主陈启航进行互动，探讨关于党史的众多细节；杨易则表达了自己对诸如1930年8月红一方面军为什么要在条件不成熟的情况下再次攻打长沙的疑惑和不解。这种人物和剧情的设计弱化了以往传统意义上的"议程设置"，而是呈现出在"互联网+"时代，在新媒体语境下"议程设置"所具备的新特点，如受众地位的改变，以及实现传者和受者之间的双向互动交流。

（二）"13+2+N"的历史人物拍摄公式

为了绘制特定历史时期的人物主线，导演采用了"13+2+N"的人物拍摄公式，通过建构起多层次的人物群像系统来承载该剧的年代纵深。除此之外，《大浪淘沙》通过强化人物性格标签、用个性带命运的刻画方式塑造出众多栩栩如生的历史人物。"以人带史"全方位、多角度地为当代观众展现这一段恢宏历史。

首先，该剧以13位一大代表为叙事主体，以陈独秀和李大钊两位在中国共产党创建过程中发挥重要作用和影响的创始人为核心。在地理上贯穿南北两块重要的建党阵地，以周恩来、朱德、瞿秋白等在革命征途中因信仰相同不断加入的早期革命家为补充，建立起"13+2+N"的多层次人物群像系统。通过这些主要人物在面对信仰、前途、利益和生死时的抉择，表现了人物的人生浮沉、成长和变化，以人物本身的复杂性来烘托这条革命道路之曲折艰辛。这与新时期以前文艺作品中带有浓厚政治色彩、具有政治意涵的定型描绘的"人"，甚至人物的阶级属性决定一切的这种二元对立式人物塑造方式大相径庭。[3]在参会的13位一大代表中，除观众较为熟悉的坚守至最后的毛泽东、与他

[1]方建中：《论姚斯的接受美学思想》，《求索》2004年第5期。
[2]杜仕菊、刘林：《"微时代"主导意识形态的场域定位与话语转型》，《思想理论教育》2018年第10期。
[3]彭文祥：《中国现代性的影像书写：新时期改革题材电视剧研究》，北京：中国传媒大学出版社2009年版，第129页。

共同登上天安门城楼参加开国大典的董必武外,还有在革命途中英勇牺牲、壮志未酬的何叔衡、邓恩铭、陈潭秋;为革命事业鞠躬尽瘁、英年病逝的王尽美;因革命意见不同虽脱离党组织,但并未放弃马克思主义信仰,依然为革命奔走呼号的李汉俊、李达;历经曲折,迷途知返的刘仁静、包惠僧;背信弃义、叛党投敌的陈公博、周佛海、张国焘。这些人物的命运走向表现了《大浪淘沙》对史实的客观呈现,极大程度地解释了革命斗争的复杂与残酷。"领袖形象的塑造,必然要在领袖人物的思想性、革命性的表现上下功夫,突出领袖人物的原则性和党性,体现领袖形象的'坚定性'。"[1]在刻画以毛泽东为代表的拥有坚定信仰的革命者时,该剧着重突出了他们的党性原则和组织性原则。比如,毛泽东在被撤销红一方面军中的领导职务,且遭受着以王明为代表的左倾教条主义者的打击和排挤时,他虽多次表达了自己的意见和不满,认为博古的很多决定是错误的,但在被冷落的过程中他没有拉帮结派,没有耍脾气脱党,而是继续兢兢业业地为党和革命操劳,坚持真理,修正错误,坚决拥护党的团结和统一,坚决执行党组织的指示;王尽美为革命工作终日奔波,积劳成疾感染了肺结核,却以带病之身为党组织工作到生命的最后一刻;邓恩铭因叛徒出卖被捕入狱后,面对酷刑却依旧咬紧牙关,不透露任何关于党组织的信息,并在狱中组织了两次越狱斗争,帮助多名同志成功脱险,自己却高唱着《国际歌》慷慨赴义;何叔衡为掩护同志撤退,跳崖吸引敌人注意,实践了"我要为苏维埃流尽最后一滴血"的誓言;陈潭秋将自己列入党员撤离名单的最后一批,坚持"只要还有一个同志,我就不能走",最终被敌人杀害。他们将党组织视作最崇高的存在,一切以党组织为先,将个人的利益和生死置之度外,体现了这些革命者的组织性原则和坚定的党性。

在塑造复杂人物和反面人物时,该剧摒弃了以往对历史人物的脸谱化处理,撕去了其身上的政治标签,顺应当下社会对人物的评价体系,遵循唯物史观的艺术创作规律,试图较为客观、真实、完整地呈现真实的历史人物。"他们普遍趋向于从历史事实及其文献史料依据出发,避虚求实,力图完整地还原出历史人物、历史事件和历史过程的面貌。'自己去看','事实重于结论',这种对重大历史事件、重要历史人物的审视方式和解读方式,给观众带来一种突破长期尘封、隔绝状态的新鲜之感。当历史带着一股撩人的热气扑面而来时,其真实性的能量所带来的视听和心理层面上的冲击力是比较大的。当然,这也较为接近信息社会人们处理、评价历史的一种具体化、形象化的

[1] 陈友军:《略论重大革命历史题材电视剧中的领袖叙事》,《中国电视》2020年第12期。

要求。"[1]对于复杂人物陈独秀的刻画,导演不仅从其性格角度着手,塑造出角色坦荡磊落、不畏强权、刚毅坚强的奋斗精神,即使多次被捕入狱,却不曾停下斗争的脚步,把自己工资的大半都拿来搞革命,为中国的进步和光明的未来呕心沥血。但同时也展现了他脾气暴躁、倔强执拗的一面,在党内会议中经常一言不合就拍桌子,不听取其他同志的不同意见,固执己见。而在表现陈独秀具体的历史功过时,亦展现了两面性,既正面展现了他作为中国共产党重要创始人之一,为建党及推动中国历史前进做出重要贡献,又没有回避他在国民党二大、中山舰事件和整理党务案等问题上的三次大退让等右倾错误。甚至因与同志们意见不合,公然成立托派组织,搞党内分裂,严重损害了党组织的公正性和权威性。剧作由此试图还原其个人魅力和历史地位。而在塑造张国焘、陈公博和周佛海这些反面人物时,既呈现了他们有才气、有能力,在初期的革命斗争中积极的一面,又表现了他们个性的缺陷和道德的沦丧,如狂妄自大,过分看重官职和地位,只在乎个人的利益,为后期背叛马克思主义信仰、背叛革命同志做了内在性格的支撑与铺垫。通过他们在几次重大事件中的抉择,勾画出他们的人生轨迹,展现了人性中的阴暗面。

在中国共产党史上有"南陈北李,相约建党"之佳话。该剧在第1集时就揭示了陈独秀和李大钊的"知己"关系,且这种革命友谊在李大钊因担心陈独秀会再次被北洋政府抓捕,亲自连夜驾着驴车冒雪护送陈独秀离开北京,在途中两人面对浩瀚星辰,相约建党这一幕中升华。此后,导演将早期筹办建党根据地在地理上划分为南、北两块,形成由"南陈北李"双核人物贯穿的南、北并行的叙事线。在陈独秀于上海发起成立马克思主义研究会、李大钊主持成立北京大学马克思学说研究会后,自上海、北京分别向各地辐射,为之后各地的叙事线开展做好铺垫。除此之外,导演也没有忘记以周恩来、朱德、瞿秋白等为代表的不计其数的后来者,通过这些历史人物在革命道路上的不同选择,一次又一次地展现了千淘万漉的过程,强调该剧大浪淘沙的主题,通过"沙子"的对比和衬托,展现"金子"的难能可贵。也让百年后的当代观众在观剧时能够感同身受这些革命者在当时历史际遇下的人生选择。

其次,《大浪淘沙》出场人物共计二百余位,面对如此繁杂的人物谱系和叙事线索,大量的群像戏、会议戏,如何让观众快速对各人物产生记忆和印象?该剧通过在人物出

[1] 丁亚平、储双月:《重大革命和重大历史题材电影创作的历史、现状及问题》,《上海大学学报(社会科学版)》2015年第1期。

场阶段灵活运用侧面烘托,借他人之口唤起审美期待;通过对多次会议过程的详细展现,以及从正面呈现人物等方式强化人物性格标签,凸显人物独特的人格魅力。[1] 比如在塑造何叔衡这一人物时,他作为"驱张运动"衡阳代表请求面见谭延闿,被谭府门口的守卫凶狠地拦下,何叔衡却并不恼怒,而是儒雅地作揖并彬彬有礼地提出自己的诉求。在何叔衡劝说谭延闿对张敬尧施加压力的过程中,镜头切到毛泽东在与众人分析"驱张运动"的目前形势时感叹道:"叔翁办事,可当大局啊!"借毛泽东对何叔衡的评论,强化这一人物办事稳妥、让人放心的特质。在包惠僧这一角色尚未出场前,观众先是通过陈潭秋对这一同乡的描述——"很有思想又有血性,爱为穷人打抱不平,只是性格比较急躁冲动"——有了一个初步的印象,下一个镜头就切到包惠僧因看不惯房东趋炎附势的嘴脸差点动起手来,坐实了陈潭秋给他起的绰号"暴徒",也在观众心中留下了容易激动的性格特征。在13位代表第一次会聚一堂的中共一大会议这场重要的群像戏、会议戏中,为了在有限的叙事空间内使观众尽快区分不同人物,该剧着重刻画了不同人物最重要的特征,以及不同性格的人物在同一处境下的不同选择。在第一天会议结束后,山东代表王尽美和邓恩铭兴致勃勃地向毛泽东等同志分享他们在山东办了一个工人俱乐部以宣传马克思主义,用吹拉弹唱、排练戏曲做掩护,躲避监工的阻挠,并向各位革命前辈请教这些是否可以在严肃的一大会议中谈论。寥寥几句台词将两个稚嫩、青涩却充满革命热情的青年形象勾勒出来。张国焘在会议中好大喜功,故意打断刘仁静的发言,不顾其他同志的感受,总是强调自己的功劳和作用,通过这几个举动,就将张国焘高傲自大、自私自利的性格特征凸显出来。而毛泽东则恰恰相反,他牺牲自己休息的时间整理和誊抄一大的会议记录,在倾听其他年轻同志分享工人运动的成果时不吝赞美,在第六次会议被密探打断后,他担心因病在博文女校休息的同志,悄声回来照顾,这几个细节将毛泽东任劳任怨、尊重同志、平易近人的形象描绘出来,并与张国焘形成强烈的对比。而在面对密探和警察的追问时,李汉俊与陈公博的表现和选择也截然不同。李汉俊主动留下善后并与警察周旋,在面对警察严厉的盘问时,他不卑不亢且机智应对,之后也义无反顾地根据党组织的安排,进行下一场会议,临危不惧、有情有义的人物性格为之后他为救革命同志坦然赴死的人物结局做好铺垫。而陈公博则是出于看马林的直觉准不准这一动机才选择留下,在面对警察时,他紧张到不停地颤抖,甚至以妻子为幌子拒绝参加之后的会议。面对同一情况,两人不同的反应所体现出的性格特征

[1] 张蕾:《从〈大浪淘沙〉看重大革命历史题材电视剧的创新与突破》,《中国电视》2021年第10期。

图2　强调不同特点的人物造型

也为之后他们不同的人生选择埋下伏笔。"从每个人物的性格之核出发,也找到了他们共处一个特殊时代的文化共性,从而使得这些人物的思想动机、行为方式、道路选择、情感冲突都有了性格支撑,也有了时代烙印。"[1]一场一集多时长的戏,将参会人物的性格、形象刻画得淋漓尽致。

(三)红色历史中的女性形象塑造

导演在剧中增设了众多的女性角色,为重大革命历史题材影视作品的女性视角添上了浓墨重彩的一笔。与"十七年"时期的影视作品中"铁打的娘子军"这一被男性化的女性角色不同,《大浪淘沙》作为当代重大革命历史题材影视作品,在表现女性作为革命者,在革命斗争中勇敢无畏的同时,也融合了她们作为女性所特有的审美特征,赋予她们母亲、妻子、妇女运动先驱等更多元的身份,更着重于女性自身个性和人格表达,使之成为革命新女性,在近代女性启蒙和妇女解放运动中亦扛起革命的大旗。该剧还通过聚焦知识女性、革命伉俪这些角度的刻画,在满足现代审美期待的同时,也展现了中国女性的崇高信仰与革命精神。她们具有觉醒的意识和独立的精神,不再是被凝视的客体身份。如陈独秀之妻高君曼、毛泽东之妻杨开慧,以及"一大卫士"王会悟,同时她

[1]　尹鸿:《觉醒年代:致敬新文化先驱》,《人民日报》2021年3月1日。

也是一大代表李达的妻子。

在"十七年"时期,"为建构主流意识形态,我国的无产阶级革命观念在性别立场上,仍沿袭了封建等级观念影响下男权话语的言说机制,此时无产阶级革命话语强调的阶级、革命性与女性的性别主体具有内在的排斥性"[1]。女性角色通常在进行男性化的处理后,以无产阶级战士的形象出现,将女性的身体和性别遮蔽。此时的女性形象虽承担了阶级对抗的重任,却面临着女性意识消融的困境。随着时代的进步和现代审美的变迁,女性意识逐步觉醒,革命题材中的女性角色塑造强化了女性特有的细腻情感等审美特征,加强了女性层面的视角关注和审美期待,呈现符合新时代的审美内涵。[2]如在描绘高君曼这一女性角色时,她总是烫着精致的卷发,身着素雅的旗袍,展现出曼妙的身段。她不仅是陈独秀的妻子,更是他的同道。在革命期间无畏艰苦,与丈夫患难与共,生死相依。同时她也是"高先生",是博文女校的教员,号召女性摆脱旧社会"三从四德"的约束,建立自己的尊严和不依附于男性的独立人格。面对孩子,她更是一个温柔、勇敢的母亲,总是细声细语地和孩子们说话,陪伴照顾着孩子,遇到危险时第一反应就是把孩子护到身后。通过其作为妻子、母亲以及妇女运动的先驱这三重身份,以真实、立体、丰满的人性化呈现,凸显了革命新女性在女性审美特征基础上的革命性与进步性。对于王会悟和杨开慧的角色塑造,导演更是突出了她们身上知识女性、革命伉俪的标签。在剧中,学生时期的她们洋溢着青春和活力,一头齐耳的短发,穿着淡蓝色的学生装。杨开慧还俏皮地给毛泽东描述了自己为了响应女性解放,不惧校长施压,剪去了长发,从"头"做起了革命者,娇羞地问:"润之哥哥,好看吗?"这一片段既展现了她作为女性的娇俏可爱,又表达了她作为革命者追求妇女解放的坚定决心。杨开慧带着孩子去找毛泽东的途中不慎被捕入狱,她的头发比学生时期更短、更利落了,穿着深色长衫和布鞋,褪去了学生时代的稚气,是一名成熟稳重的共产党员。可在面对儿子时,她依然闪烁着母性的光辉,笑着问儿子:"妈妈今天好不好看?"她不忍告诉儿子残忍的真相,即使在赴义前的最后一刻,还在以妈妈的身份保护着孩子弱小的情感,在挂念着自己的母亲和丈夫。在儿子撕心裂肺的哭喊声中,她纵然万般不舍,却还是毅然奔赴刑场,拒绝退党并坚决反对与毛泽东脱离关系,在个人生死和组织利益的选择中,她选择了组织,随之被害。她的女性身体特征虽被掩盖,表现了她作为共产党员的阶级

[1] 曲春景、张霁月:《女性意识是革命意识形态的剩余物——"十七年电影"底层女性的群体特点》,《上海大学学报(社会科学版)》2011年第4期。
[2] 王同媛:《红色影视经典中革命女性的艺术书写:呈现、审美与价值》,《中华女子学院学报》2021年第4期。

性和政治性，但同时她作为母亲的母性光辉却熠熠生辉，这个鲜活而又生动的女性角色塑造贴近生活，充满了生活的质感和人性的温度，给观众带来了灵魂上的震撼和精神上的鼓舞。"一大卫士"王会悟负责联系会场，联系代表的住宿，并建议转移地址去嘉兴南湖召开，为中共一大的顺利召开保驾护航。她也是一名受到新思想洗礼的知识女性，看过《妇女解放论》，倡导自由恋爱，是挣脱传统封建束缚的妇女解放先驱。她与李达堪称"革命眷侣"，他们的结合正是基于理想道路上的志同道合。正是这样一位优秀、进步的革命女性，却在女儿病逝后悲痛不已，为了给孩子们一个稳定、安全的环境，她拒绝了陪伴李达去桂林。曾经为革命付出一切，但当拥有了母亲这个身份后，她也想"自私"一回，想要陪伴女儿平安、健康地长大。这种"自私"一回的真实刻画让遥不可及的革命者变得有血有肉、可感可触，进一步拉近了革命者与当代观众之间的距离。

二、互联网时代下重大革命历史题材的多元化叙事

2021年是中国共产党成立100周年，一批优秀的重大历史革命题材剧陆续涌现在央视和各大卫视的黄金档，其中不少优秀的影视作品一经播出便俘获了众多电视观众的心，尤其是受到众多年轻人的追捧，成功突破了这类题材剧原先特定的收视圈层和传播壁垒。如何在众多同类型、同题材的影视佳作中脱颖而出，在遵循特定的创作要求的基础上，突破既有模式、实现守正创新，成为重大革命历史题材剧的关键命题。《大浪淘沙》虽严格遵照政论体风格和史实进行创作，却依然成为青年受众喜闻乐见的影视作品，这与它在叙事结构方面的创新密不可分，主要体现在三个方面：一是多线并行的复合叙事模式，包括双时空结构所引导的历史与今天之间的对话及情感共振，以及以13位一大代表为主的不同人物命运的交织；二是政论体风格的党史呈现，不同于以往同类型影视作品着重描绘某历史节点大事件，而是将镜头多聚焦于事件发生前的决议过程；三是革命叙事话语的创新。

（一）多线并行的复合叙事模式

该剧构建了双时空交汇的叙事结构，使历史与今天同频共振。通过青年陈启航拍摄Vlog短视频讲述党史，让观众跟随他的脚步重温这段波澜壮阔的历史岁月。随着"互联网+"时代的发展，"体量无限的网络空间为当代观众提供了极其丰富的文化产品和

娱乐资源，观众的叙事理解能力日益提高，越来越适应碎片化消费和互动体验，因此参与性更强的'复杂叙事'越来越多地受到观众的期待"[1]。而《大浪淘沙》以当下青年热衷的互联网短视频为中介，将全剧划分为当代世界和历史世界，并通过陈启航的讲述和短视频界面为符号，来进行两条叙事线的串联和切换。两条叙事线因所描绘的时代相距百年，彼此都具有较强的独立性，不会被混淆，亦不会相互影响。这种将过去和当下两条叙事线并行的叙事模式应用于重大革命历史题材影视剧中，打破了以往一些革命历史题材剧只关注和塑造英雄人物的单一叙事模式，满足了当代观众日益求新的审美需求。与此同时，通过"戏中戏"的嵌套，不仅打通了过去与现在的联系，让当代的"80后""90后"甚至是"00后"与一百年前同样年龄段的革命家们同呼吸共命运，实现这次跨越百年的对话。"多线的时间叙事通过线索并置的叠加、对比或对位产生主题价值……它强调超越外在事理逻辑的内在情感关联的手法至今仍被电影人奉为圭臬。"[2]《大浪淘沙》通过两条不同时间叙事线的并置形成对比，在革命历史中，一群抵御住时代浪潮冲刷的有志青年因为共同的革命理想和坚定的信仰走在一起，建立起深厚的革命情谊，排除千难万险完成了建党创举。身处当代社会的陈启航在学习和研究党史的过程中，也因共同的爱好和目标吸引了许多志同道合的伙伴加入，在表达对革命先烈的敬仰之情外，他们也在深刻地思考革命的意义，以及当下年轻人该如何更好地创造属于自己的时代，能为百年后的人们留下什么？以陈启航为首的当代青年走进七大的会址参观，会址中挂着一块标语牌：坚持真理，修正错误。伴随着雷动的掌声，时光倒流，回到了七大正在举行的时候。现代和历史两条时间线在中共七大会址交汇在一起。"剧中的镜头两端是亲历者和参与者，荧幕外则是作为旁观者的观众，这一创作方式有意将观众与演员的角色重叠，引导观众以剧中参与者的身份重新认识那段历史，重新解读新时代的革命精神与革命文化。"[3]同时，也诠释了近代革命对于当下和未来的意义。

《大浪淘沙》通过当代时间线的叙事，以青年陈启航录制短视频时的叙述取代传统的旁白，在一些重大事件告一段落时，镜头从历史叙事线切回现代叙事线。通过陈启航和其他爱好者及粉丝的互动，将同一时间点的各个不同时空进行串联，交代历史背景的

[1] 马立新、何源堃:《从套层结构、身份变换到复合叙事——论当代电影叙事美学的视野转向》,《艺术百家》2019年第4期。
[2] 游飞:《电影的时间叙事研究》,《当代电影》2019年第3期。
[3] 张凡、张银蓉、李秋萍:《从〈大浪淘沙〉看革命历史题材剧在社交媒体语境下的多维呈现》,《当代电视》2021年第7期。

同时,也对事件的深远影响和意义进行补充,甚至对于一些在党史学界中有不同观点的事件进行了探讨。现代叙事线的设置不仅承担了梳理故事脉络的作用,具有重要的叙事功能(以中山舰事件为例),同时通过以陈启航为代表的当代年轻人个人化的主观表达,实现了重大革命历史题材的年轻化表述。

(二)政论体风格的党史呈现

政论体是一种宣传鼓动的语体,通过对社会政治生活等问题的阐述,动员广大群众为阶级、民族和国家的利益进行斗争,多服务于政治任务。当政论体与影视艺术相融合时就生成了政论片。政论片一般指以真实生活为创作素材,以真人真事为表现对象,在此基础上进行艺术加工,能够引发观众思考的电影或电视艺术形式。[1]其最大特征是具有鲜明的主流价值观,符合主流意识形态和时代精神,并承载着塑造国家形象、引领当代社会风气、宣传政策方针等现实意义。法国学者福柯在探讨话语和权力关系时指出,话语是与社会权力关系相互缠绕的具体言语方式,即人通过话语赋予自己权力。有研究者指出,此处的"权力"更倾向于强调其影响力,而不是话语具有公权力的属性。否则会影响话语交流的平等性、交互性,不利于话语的有效传播。[2]长期以来,涉及重大题材的政论片具有浓厚的政论体风格,主题先行、宏大叙事,公权力色彩较为浓厚,但这种源于传统媒体的话语风格并不适配当前互联网和新媒体时代。当代观众较为排斥宣教性浓厚、严肃僵硬的话语。[3]《大浪淘沙》作为互联网时代下的重大历史革命题材影视作品,虽承载了传统政论片的特征与意义,但其在叙事主体、叙事架构这两方面都做了一定的创新和突破,形成一部符合新时代审美的影视艺术作品。

首先是叙事主体的创新,以当代青年作为讲述者,实现创作者部分叙事权力的让渡。叙述者作为叙述主题的重要组成部分,承担着主要的叙事任务。"从信息传达的角度说,叙述者是叙述信息的源头,叙述接收者面对的故事必须来自这个源头;从叙述文本形成的角度说,任何叙述都是选择材料并加以特殊安排才得以形成,叙述者有权决定叙述文本讲什么、如何讲。"[4]之前同类型影视剧在叙事策略上特意采用新闻纪录片的拍摄手法,让播音员用深沉且带有厚重感的声音或亲历者本人进行叙述,如《大进军之

[1] 郭镇之:《电视传播史》,北京:北京师范大学出版社2000年版,第223页。
[2] 杨云霞:《话语"权利"抑或"权力":辨析与再认识》,《人民论坛·学术前沿》2020年第6期。
[3] 唐俊:《新媒体纪录片赋能重大主题宣传的创新手法探析》,《中国广播电视学刊》2021年第8期。
[4] 赵毅衡:《叙述者的广义形态:框架—人格二象》,《文艺研究》2012年第5期。

大战宁沪杭》等。而《大浪淘沙》则设置当代"90后"的研究生以年轻人的口吻和视角进行叙述，并以新媒体短视频作为媒介，通过叙述者在新媒体平台与粉丝评论互动、探讨问题等环节，实现创作者部分叙事权力的让渡。这种叙事主体的设定适应当代网络化生态语境和创作新规律。

其次是叙事架构的精准定位，以史实为经，以人物为纬，客观完整地展现真实的历史，还原了当年千淘万漉的过程。同时将镜头多聚焦于历史节点大事件发生前的决议过程，弱化事件中对战争、暴力和流血的描述。《大浪淘沙》在创作中坚持唯物史观，剧情完整跨越二十多年，包含诸多真实的历史事件和历史人物。据统计，全剧出现了近二百位历史人物。通过一大至七大的召开以及八七会议、古田会议、遵义会议等重要历史节点，再现了中国共产党建党、两次国共合作及破裂、建军等发展历程。以史实为依据，正视自建党以来遇到的一系列挫折、犯过的错误，客观而严谨地表现了革命斗争的复杂性。同时该剧没有设置过多的戏剧冲突，而是通过大量的会议戏、辩论戏，对各方政治势力的博弈进行梳理，并对时局进行严密分析，由此体现党组织内部的思辨和斗争，展现中国共产党的成长史，也使观众在全知视角下理解各人物及我党道路的选择。而在处理如北伐战争、秋收起义、京汉铁路工人大罢工等事件时，导演并未给予过多的镜头于战争场面，甚至只是用寥寥几句话简单介绍带过，弱化了暴力和流血，以引导观众着眼于思想流变的过程，亦适应以和平发展为时代主题的21世纪。

最重要的一点是，该剧选择政论体风格的历史呈现方式，符合我党在1919年至1945年期间，作为以马克思列宁主义毛泽东思想为指导思想的政党发展史。大量的思辨戏、会议戏、辩论戏都在客观地向观众展现中国共产党的创立和发展，就是在无数思想冲击下的辨析和抉择。该剧没有回避党成长中曾经犯过的错误，而是遵循史实，将实践后所产生的结果正面向观众呈现，并以此作为思辨中对与错的佐证，真切地体现了我党以实践作为检验真理的唯一标准。只有通过这种严谨且客观的政论体党史呈现，才能让观众看懂我党走过的路，并真正理解中国共产党党组织的先进性和制度的优越性。

从制作层面来说，该剧将镜头聚焦于战争前后的决策会议戏，弱化了战争等大场面的描绘，大大降低了拍摄成本。因战争戏具有场面恢宏、道具繁多，需要大量演员且现场调度难度高等特点，故拍摄经费较为高昂。如《芳华》在拍一场刘峰所在运输驮队惨遭伏击的战争戏时，一个6分钟长镜头的花费就高达700万元。而《大浪淘沙》通过会议戏作为切入点，在为观众呈现战争结果及影响的同时，也很好地控制了拍摄成本。

(三)革命叙事话语的创新

传统革命历史题材电视剧因承载着庞大的历史体量,多追求宏大叙事。在这样的叙事中,民族、国家成为叙事的中心,而个体命运和情感可能因为不符合社会主流意识形态被彻底忽视和排斥,"在长期宣教化的艺术桎梏之下,中国电视剧的宏大叙事往往沦陷于意识形态的窠臼而失去其应有的艺术魅力,被观众所诟病和排斥,甚至在某种程度上成为陈旧、宣教和概念化的代名词"[1]。而近年来,在重大革命历史题材影视剧创作不断开拓和创新的新语境下,出现了一批如《人间正道是沧桑》这样成功地将宏大革命历史叙事融入个体伦理叙事之中,形成宏大民族命运与个体伦理叙事同构的具有里程碑意义的影视作品。《大浪淘沙》沿革了此类革命叙事话语,对大浪淘沙这一主题所蕴含的两层含义进行巧妙设置:一是对于革命者的千淘万漉;二是对于革命道路的千淘万漉。是选择城市还是农村?是选择工人还是农民?是选择暴力还是妥协?将恢宏历史时空里的时代变革、不同思想和观点的交锋、路线方针的取舍、革命者个人的选择及相应的人生命运相糅合,消解了以往历史剧中史诗与个体的对立关系。

《大浪淘沙》在进行叙事逻辑安排时始终围绕着大浪淘沙这一核心主题,展现了1919年至1945年中国共产党所走过的道路以及最终的历史选择。全剧以13位一大代表的人生浮沉为主线,通过他们的人生选择呈现了中国共产党自创立起逐步走向成熟,最终找到一条真正属于中国的道路,实现马克思主义中国化的全过程。与《觉醒年代》类似的一点是,在"共产主义道路该如何走"的宏大历史命题下,"全剧深入表现风云际会中的个体人物生命、情感状态的描绘和个体冲突,试图置换以往同类作品中以群体冲突和时代冲突为主的宏大叙事"[2]。随着13位代表的陆续登场,因信仰、信念的不同,他们迥然相异的人生选择与命运走向贯穿全剧,交织描绘出国家和民族命运跌宕起伏的历史时期。这种创新的选题立意和叙事方式极大地软化了重大革命历史题材的严肃与刻板。

[1] 刘婷、付会敏:《宏大叙事的个体性超越:革命历史题材电视剧叙事的成功转向——以〈人间正道是沧桑〉为例》,《当代电影》2010年第8期。

[2] 赵卫防:《电视剧〈觉醒年代〉以个体性叙事诠释建党逻辑》,《中国艺术报》2021年2月26日。

三、市场与营销

2021年是中国共产党成立100周年,也是重大革命历史题材影视剧创作的重要历史节点。《觉醒年代》《光荣与梦想》《中流击水》《大浪淘沙》等重大革命历史题材电视剧纷纷登陆各大卫视和网络平台,在热度和口碑上都有着优秀的表现,引发了年轻群体对革命历史剧的空前关注。值得一提的是,《大浪淘沙》不仅在国内广受好评,更成功登陆海外平台,获得了海外观众的认可。剧集在YouTube等海外国家和地区同步播出后,热度一路高走,获得各国人民的好评。[1]

(一)献礼片的矩阵化传播

为响应国家广播电视总局组织开展的"理想照耀中国——国家广播电视总局庆祝中国共产党成立100周年主题作品创作展播活动",《觉醒年代》《大浪淘沙》《中流击水》等一系列讲述中国近代革命历史进程、展现伟人精神风貌的重大革命历史题材电视剧,在中国共产党成立100周年纪念这一特殊时间节点相继登上电视荧屏。几部作品在不同卫视相继播出,同时各影视剧在宣传营销时借助多种媒体平台,形成献礼片的矩阵化传播,在2021年的电视剧市场引起了很大的反响。其实《大浪淘沙》在播出以前并没有做大量的宣传和广告投放工作,包括其官方微博的内容也不是特别多,讨论的热度也不高。但依靠同类型、主旋律的电视剧、电影和电视节目在播出前开展众多联合互动宣传,无形中扩大了该剧的影响力。如多家主流媒体在报道"理想照耀中国"主题展播活动相关的新闻通稿时都将《大浪淘沙》列在其中。在同类型题材影视剧《觉醒年代》播出收获大量好评,并在微博等网络社交平台火爆出圈后,众多观众直呼不过瘾,还想观看其他党史题材影视剧,而《大浪淘沙》所描述的1919—1945年之间的建党历史,在时间和内容上都与《觉醒年代》有所衔接。再凭借其本身优质的内容制作和新颖的叙述视角,不少观看过的观众自发地变成"自来水",宣传和"安利"该剧。

其实早在2017年,为迎接中国共产党第十九次全国代表大会召开,中央电视台就于7月至10月陆续推出了《将改革进行到底》《法制中国》《大国外交》《巡视利剑》《辉煌中国》《强军》《不忘初心 继续前进》七部系列政论片,形成献礼片的矩阵式播出,且

[1] 新湖南:《〈大浪淘沙〉好评收官,穿越历史巨浪始见真金》,2021年6月3日(https://baijiahao.baidu.com/s?id=1701543002303854102&wfr=spider&for=pc)。

在互联网等新媒体平台积极传播,引发了跨平台、立体化的多渠道传播,极大程度地拓展了党的十九大的影响力。由于这七部政论片统一在央视平台播出,使其在内容逻辑、播放顺序和播出间隔上形成了一个有机整体,最大限度地发挥了矩阵化传播的影响力。如《将改革进行到底》是首先播出的政论片,该片先从顶层设计的角度进行一个总体的阐述,随之播放的政论片则分别是各个组成部分,内容包含法治、党建、环保、军事建设等各方面,最终则是展望未来的收官之作《不忘初心 继续前进》,对上述内容进行总结。每部片的播出间隔和频率也是具有规律的,而在控制节奏的同时,央视还会配合该剧的步调在其他媒体平台形成舆论,通过舆论提高热度和关注度,并为下一部片子造势。[1]

相比而言,2021年的中国共产党成立100周年献礼片虽同样形成了极具影响力和传播性的矩阵化播出方式,但在题材内容、播放顺序、播出间隔,甚至各电视剧在各媒体平台的宣传上,尚未形成一个有机的统一整体。如《觉醒年代》在2021年2月1日首播时,因宣传力度不够,并没有引起太大的关注,直至二轮播出后,凭借自己的高口碑和之后的营销宣传才逐渐获得关注,经历了一场延迟的走红。[2]

(二)台网联动的市场表现

随着互联网技术的发展,媒介融合力度也在逐步加大。在这一背景下,电视剧的传播亦受到很大的影响。媒介融合因其互动性、多元性和自由性扩大了电视剧的受众群体及受众的观剧模式。基于传统媒体和新媒体自身的特点、发展情况和市场环境,电视剧的播出模式经历了"先台后网""台网同步""先网后台"到"先网不台"的发展历程。随着互联网的迅速崛起,受众对于视频网站的依赖性进一步加强。2015年"一剧两星"政策的颁布增加了卫视的投资风险,无疑使得传统卫视平台的境遇雪上加霜。为降低风险,实现经济利益最大化,卫视在播出热剧的同时会绑定网络视频平台,实现"台网同步"的播出策略,如《芈月传》《琅琊榜》《外科风云》等。同时,因网络视频平台的监管相对宽松,他们开始尝试独立制作网络剧,并实现"先网后台"的播出模式。根据《2017年中国网络自制内容行业研究报告》统计表明:从2017年开始,网络自制剧已经进入稳步上升期,在传播影响力、制造话题和造星等方面都逐渐超越电视台。随着

[1] 张步中、刘博闻:《政论片创新的中国路径——以央视十九大系列献礼政论片为例》,《现代传播(中国传媒大学学报)》2017年第12期。
[2] 袁萃:《主旋律电视剧的跨屏传播策略研究——以〈觉醒年代〉为例》,《传播与版权》2022年第1期。

网剧制作能力的提高、题材样式的多元，网剧由边缘化慢慢向主流发展，许多制作精良的优质剧作受到广大群众的喜爱，甚至出现"先网不台"的传播模式。[1]以2020年上半年的网播电视剧情况为例，自2020年1月1日起，截至2020年6月30日，主流视听网站爱奇艺、腾讯视频、优酷共上线网播电视剧38部，其中36部仅在互联网视频平台播出，一部优先在互联网平台播出后再由湖南卫视播出，还有一部为网络平台和CCTV-8同步播出，但视频平台会员可以抢先看6集。[2]由此可见，"网台同步""先网后台"是大势所趋，但《大浪淘沙》却采取"先台后网"的传统播出策略，于2021年5月11日在浙江卫视和江苏卫视联播，在卫视播出10天后，于5月21日起全网上线。虽然开播后《大浪淘沙》收视口碑持续上升，同期始终处于领先位置，但这种播出方式违背了当下互联网时代的受众观剧习惯，且相距10天的"断档"对受众观剧的体验感及对该剧本身的宣传和热度发酵有一定程度的影响。反观同类题材影视剧《觉醒年代》是于2月1日"台网同步"播出的。

尽管如此，根据中国视听大数据发布的收视数据显示，《大浪淘沙》在浙江卫视和江苏卫视的收视率合计达1.878%，与同期卫视播出的影视剧相比，凭借精良的制作，表现十分亮眼，多次跻身同时段前三名。目前该剧在豆瓣上的评分为8.5分，35.5%的用户给出5星，54.3%的用户给出4星，只有不到1.6%的用户给出2星或1星的评分。在优酷平台，该剧的评分高达8.9分，获得众多赞誉。

除此之外，多家主流媒体对这部优秀的电视剧予以肯定，新华网、《北京青年报》、光明网等都撰写了评论文章，盛赞《大浪淘沙》的思想深度、现实意义和独特的艺术追求。《大浪淘沙》的艺术展现形式给人带来极强的沉浸式观剧体验，让人们与剧中人物同呼吸共命运，紧密契合了当下如火如荼展开的党史学习教育热潮，使得红色革命基因的代际传承，融入中华民族发展前行的血脉中。

（三）"小鲜肉"与"实力派"演员的破圈营销

随着21世纪的到来，市场机制改革全面深化，大量外来片、合拍片进入中国市场，使得中国观众的审美期待亦水涨船高。这些市场因素的变化驱使中国影视生态中的商业导向逐渐明显，重大题材创作举步维艰，直至《建国大业》（2009）、《建党伟业》

[1] 宋存杰：《我国电视剧播出模式的转变与发展》，《西部广播电视》2020年第19期。
[2] 寇文涛：《互联网属性愈加突出 营收模式迭代升级——2020年上半年网播电视剧情况分析》，《数字传媒研究》2020年第12期。

（2011）的出现，情况才逐步改变。不难发现，这两部电影在演员的选择上有一定的突破，他们不再像20世纪80年代时只寻找和真实历史人物酷似的演员，甚至特型演员来扮演，如《开国大典》（1989）等，而是开始遗形取神，采用全明星阵容出演的商业模式，兼顾现实政治和商业的需要。这一转变体现了创作者在对重大革命历史题材进行创作时，面对主流受众群体的变化，采取了顺应年轻化趋势的新策略。[1]

而《大浪淘沙》在顺应年轻化新趋势，尝试将党史题材进行年轻化表达的同时，在演员的选择上也进行了思考。作为一部影视剧，"还原"很大程度上取决于演员的表现。在导演嘉娜·沙哈提的专访中，她提到："这部剧在选择演员时有三个标准：一是外形、气质贴近人物；二是塑造能力；三是演员对角色是否有足够的兴趣和热情。"[2]因此，该剧在演员阵容上采用"小鲜肉"和"实力派"相结合的方式。如保剑锋饰演毛泽东、成泰燊饰演陈独秀、海清饰演高君曼，这几位演员在表演经验、演技以及对角色的揣摩方面都表现得比较出色。而在现代叙事线中，如陈启航、林帆的扮演者陈若轩和孟子义都是新生代演员，一方面符合剧中年轻角色的设定，另一方面也是为了拉近与年轻观众的距离，实现重大革命历史题材的年轻化表达。

四、意义与价值

（一）重大革命历史题材的年轻化表达

根据2021年12月新浪发布的《走进自信的Z时代 2021新青年洞察报告》[3]可以看出，随着社会文化的变迁和互联网技术的发展，作为互联网原住民的Z世代新青年身上有着独特的网络特征和亚文化符号。迷失在娱乐化、消费化和亚文化氛围中的新青年较为自我，对革命历史缺乏感同身受的理解和认识。如何才能吸引当代新青年的目光，引导他们以主动参与的心态积极地回望历史，感知革命斗争的不易和深刻的意义，成为重大革命历史题材创作者不断思考和尝试的命题。2007年导演嘉娜·沙哈提在创作《恰同

[1] 丁亚平、储双月：《重大革命和重大历史题材电影创作的历史、现状及问题》，《上海大学学报（社会科学版）》2015年第1期。
[2] 霜绛：《〈大浪淘沙〉：现代思维与历史逻辑，百年后交汇｜专访导演嘉娜·沙哈提》，2021年6月4日，搜狐网（https://www.sohu.com/a/470389099_436725）。
[3] 新浪新闻：《走进自信的Z时代：2021新青年洞察报告》，2021年12月14日（https://www.sohu.com/a/508031631_120855974）。

学少年》时大胆启用青春靓丽的新人演员,并描写了大量包括毛泽东在内的革命伟人青年时代的情感生活,在革命历史题材剧和青春偶像剧之间寻找平衡,被称为"红色青春偶像剧"。2012年播出的《我们的法兰西岁月》也聚焦于伟人们的青春岁月,讲述了周恩来、蔡和森、邓小平等独具个性的革命前辈在留法时勤工俭学、探索革命真理、展现"赤色青春"的故事。这两部将重大革命题材融入青春化叙事的电视剧在当时引发了青年群体的关注并受到好评。

根据百度数据可以看出,在《大浪淘沙》的受众画像中,19～24岁的年轻人占比最高,达到44.26%,其次是25～34岁的观众,占比为29.88%,可以看出该剧引发了年轻群体对革命历史剧的关注。[1]《大浪淘沙》在延续青春化叙事的同时,还对当下的互联网时代进行深挖,融合当代青年对新媒体的喜爱和依赖,找到了新的创新点。丁亚平说:"互联网让电影行业走到'十字路口',在网络化时代,重大题材影片在创作宗旨上需要尽量给包括大量网友在内的观众以事实而非结论,让观众主动去发现、鉴别、揭示。"[2]《大浪淘沙》正是这样做的,通过现代叙事线中当代青年录制党史短视频并在新媒体平台进行传播这一设定,让观众站在更客观、更理智的角度去感受这一段历史。但也正是因为这条现代叙事线的存在,往往会使进入历史叙事线的观众感到出戏,影响了观众对历史沉浸感的体验。

(二)政论体创作的新尝试

传统政论体影视剧因其只关注宏大叙事,忽视个体声音,公权力色彩浓厚且话语风格严肃僵硬、宣教性浓,往往不被互联网时代的观众所接受。从传播心理的视角来看,创作者并没有真正考虑受众的心理需求,而《大浪淘沙》的创作者则深入探索作为他者的受众心理。"'他者'是相对于'自我'而形成的概念,指自我以外的一切人与事物。凡是外在于自我的存在,不管它以什么形式出现,可看见还是不可看见,可感知还是不可感知,都可以被称为他者。"[3]《大浪淘沙》顺应互联网时代观众的审美需求,摒弃了传统政论片不适应当下时代的缺陷,从叙事主体和叙事架构两方面进行了创新。通过将

[1] 霜绛:《〈大浪淘沙〉:现代思维与历史逻辑,百年后交汇 | 专访导演嘉娜·沙哈提》,2021年6月4日,搜狐网(https://www.sohu.com/a/470389099_436725)。

[2] 丁亚平、储双月:《重大革命和重大历史题材电影创作的历史、现状及问题》,《上海大学学报(社会科学版)》2015年第1期。

[3] 张剑:《西方文论关键词"他者"》,《外国文学》2011年第1期。

叙事主体的部分权力让渡给当代青年，使屏幕外的"90后""00后"与历史中的那些同龄人完成现代与历史、当代年轻人与当时年轻人的双重对望及灵魂上的同频共振；通过对叙事架构的精准定位，以史实为经，以人物为纬，让受众聚焦于13位一大代表的命运选择和人生浮沉，通过伟人们舍生取义的种种事迹调动观众的爱国主义情怀，实现与剧中人物的情感交融。将宏大的政治议题设置于共情可感、寓理于情的传播方式中，以完成契合作为他者的受众的心理需求。

《大浪淘沙》的思辨叙事也是其特色之一。思辨起源于西方哲学，"强调基于事实、经验、实践的反思、总结与推断"[1]。该剧带着"中国共产党该走什么样的共产主义道路"这一问题意识，在中国共产党历尽千辛万苦寻找到属于中国自己的革命道路，实现马克思主义中国化这一历史事实的基础上，对其发展过程进行抽丝剥茧的分析。面对各种选择和斗争，该剧运用大量的会议戏、辩论戏来阐述理念，展现实践后的切实结果和影响，实现带有思辨色彩的叙事。这种逻辑严谨的政论体创作新尝试值得借鉴。

（三）以尊重史实的基础，强化人物个性特征

《大浪淘沙》全剧有二百余位真实人物，重点描绘了包括13位共产党一大代表以及陈独秀和李大钊共15个人的完整的命运走向，不同于其他剧可以用很多篇幅去塑造一个人物。《大浪淘沙》中人物繁多的特殊性，使之必须用最短的篇幅去表现人物的特色，让观众可以对繁杂的人物进行区分，不然以其庞大的历史体量而言，观众很容易混淆人物及他们之间的关系。从另一方面来说，这种群像化、全景式的重大革命历史题材影视剧提高了观众的观剧门槛，一旦在人物的处理上有疏漏，就不利于观众沉浸式的观看体验。从中国共产党第一次会议召开这场戏中可以看出，《大浪淘沙》在这一点上做得不错，导演善于抓住每个角色最鲜明、最显著的性格特点，并通过巧妙的设计对这些特点进行强化，为人物之后的命运走向早早做好了铺垫。

［1］ 岳群：《新时代政论片的艺术驾驭：视域、思辨、表达——大型政论片〈摆脱贫困〉创作思考》，《电视研究》2021年第7期。

五、结语

《大浪淘沙》作为2021年度票选的最具影响力电视剧之一，在内容创作和表达方式上都有着诸多的创新和尝试。该剧锚定互联网背景下当代青少年的用户偏好，通过剧中年轻网络博主这一角色的串联和讲述，实现了在当下社会重大革命历史题材的年轻化表达，得到众多年轻观众的认可和喜爱。其政论体风格的创作新尝试也顺应了互联网时代观众的审美需求，将思辨的过程而非结果展现在观众眼前；与此同时，由观众自主进行判断的叙事方式亦具有一定的借鉴意义。

（汪梦菲）

专家点评摘录

《大浪淘沙》的新颖之处，是以不同党史人物的人生聚散、命运起伏为叙事主线，见证了中国革命的艰辛历程。13位中共一大代表，有的矢志不渝革命到底，有的为革命牺牲，有的一度迷茫终又回归，有的背叛离开；通过这些人物的命运，表现出革命进程的大浪淘沙。信仰抉择与命运抉择的互相交织，让这部作品具有宏大的历史意义和戏剧张力。

——李京盛

党史还是这段党史，视角变了，内容就新鲜了。从总体上带来了"揭秘感"，从各个方面丰富了这段历史。剧中既有展现陈独秀中共一大前后在广州的活动和他晚年的孤独；又有李汉俊与陈独秀辩论，离开中国共产党，最后英勇牺牲；还有李达因反对陈独秀的家长制离开，但他一直在理论战线上奋斗，成为专门批判蒋介石的笔杆子。而

李大钊在中共三大上的发言，在所有电视剧中是第一次表现出来。13位中共一大代表在不同历史时期有着不同的选择，剧作非常生动地表现了因不同的选择而产生了不同的结局。党的创始人、早期的领导人在不断地选择拯救国家的道路，也在不断地选择自己的前程和结局。最终，他们选出了一条正确的中华民族前进的道路，中国人民也选择了中国共产党的领导。

——李准

附录：《大浪淘沙》导演访谈

采访人：汪梦菲（浙江大学传媒与国际文化学院）
受访人：嘉娜·沙哈提（《大浪淘沙》导演）

汪梦菲：《大浪淘沙》是一部重大历史题材的影视剧，这类作品因其题材本身所具有的特点，在创作拍摄层面有很大的难度，是怎样的契机让您想要做这个题材的电视剧呢？

嘉娜：当时这个项目叫《一大代表》，刚接到这个项目的时候，我其实又感兴趣，但又有一些忐忑不安。因为这部作品的本意是希望通过这13位一大代表的人物命运，以及他们的人物历程来反映1919年至1945年这段时间内我党的发展史。我个人认为这个切入点是非常有意思的，因为这个时间段表达的是中国共产党经过二十多年的不断摸索，最终找到了一条符合中国国情的革命之路这样一个探索的过程，是从创立走向成熟的历程。但是另一方面，这些一大代表里面并不是每一位代表都跟着党组织的发展走向胜利，有些人在中途实际上就掉队了，他们或偏离或背叛了自己的信仰。那么怎么去表现我们原先设定的想要表达的主题呢？把握这个分寸其实具有一定的难度。

汪梦菲：这部剧的时间轴横跨1919年至1945年，它所承载的历史体量是非常庞大

的，比如其中大量的人物，那您在创作中是如何考虑以及如何取舍的呢？

嘉娜：实际上这部剧描绘的是一个群像，我们采用的是"13+2+1+N"模式。13就是指13位参加一大的代表；2实际上是两位虽然没有参加一大，但他们是中国共产党的创始人，即陈独秀、李大钊；1是王会悟，现在大家都知道她被称为"一大卫士"，做了很多工作以协助中共一大顺利召开；同时，她又是一大代表李达的妻子，也是一位早期的女性革命家。这几位其实在剧中是贯穿性的人物。还有N位早期的革命家，比如说邓中夏、周恩来、朱德，包括罗章龙、瞿秋白等，他们都是在早期为革命做出巨大贡献的革命家，他们的名字也应当被我们铭记。

汪梦菲：这部剧因为题材的特点需要遵循史实拍摄，然而在上述这些历史人物中有些是犯了错误的，您认为如何去表现会比较好呢？是否考虑过回避这些问题？

嘉娜：的确，这部剧的题材必须遵循"大事不虚，小事不拘"这一创作原则。我认为这是不能由着创作者的性情去编的，必须要严格遵循史料中所记载的内容。比如，他在什么时候跟什么人说了什么话；或者他从什么时候开始，因为某些事情的发生，导致他有这样的行为或者言论；甚至于某些人物思想的转变，所有这些都是要严格遵循党史的，包括对他们的定位也一样。但与此同时，这是一部影视作品，所以他们在这部剧里也承担了相应的戏剧任务，他们其实也是主体的一部分。大浪淘沙，如果没有沙何以见金？没有他们的映衬和比照，你怎么能感知那些坚持初心、坚持理想并为之不渝奋斗的人之可贵？你怎么知道当他们的命运走向终点的时候是怎样一个下场？这13位代表其实是在同一起跑线出发，但因为不同的选择最终走向了不同的命运。那些金子或者说那些真正坚持到底的革命者，包括那些在革命的过程中献出生命的人，直到今天我们依然在缅怀他们，我们对他们是崇敬而感恩的。那么对于那些沙，你会有什么样的感慨？这个过程恰恰就是大浪淘沙。实际上是沙和金共同组成并体现了这个话题及这个主题，他们都是不可或缺的一部分。

汪梦菲：这部剧有大量的辩论戏、开会戏等室内戏，着重展现了一个思辨的过程，但这些戏对观众的要求比较高，需要大家用心去体会和思考，其实不如战争戏那种让人高度紧张的"强情节"更能吸引观众。您当时有顾虑过这个问题吗？或者说您认为这是这部作品的局限吗？

嘉娜：其实在创作任何一部作品的时候你都需要接受一点，就是鱼与熊掌不可兼

得。我们在创作任何作品前都要思考一个问题，就是对于这部剧而言，我们到底要把创作力量集中在哪里？有所得必有所失。你不可能要求这部作品把我党26年的党史历程，包括所有经历的大事件、有过的各场战役全都表现出来，同时还要深入各个重要人物的命运、情感和思辨中去。顾"全"是顾不到的，所以要集中打"点"。其实任何一部作品的特点，同时也是它的局限。

汪梦菲：您之前创作《恰同学少年》时就通过大胆启用青春靓丽的新人演员，以及表现包括毛泽东在内的革命伟人青春时代的情感生活，以"红色青春偶像剧"的方式来对重大革命历史题材的影视剧进行契合当代年轻人的年轻化表达，此次是什么样的契机让您做了新的尝试和新的表达方式呢？

嘉娜：开始创作这个项目的时候，我们明显能感觉到，在周边的朋友和年轻人之间，对于共产党历史，想要去了解和学习的热情已经开始显露出来，网络上好多人都在做这个专题。我们这部剧因为历史体量庞大、时间线长，人物又很多，所以势必需要一个串联。以往这类题材会用一个冷静的旁白来进行讲述和串联，但我当时考虑到是否可以结合当下年轻人在新媒体平台上回顾党史这一潮流？于是，就提出此次的创作取消旁白，而是设计一个想要了解和学习党史的年轻人，由他来讲述这段历史。他讲述的过程，其实也是他通过查史料不断地去靠近那段历史的过程。同时，我们通过两代相隔百年的年轻人对望的设计，让这个年轻人——陈启航承担着连接"古今"的作用。在拍摄的那段时间，剧组有一个大桌子，中间就摆着很多相关的书籍资料，包括这些人的传记、关于他们的回忆、关于他们的文章，或是某个时期的党史、关于具体事件的介绍。不同版本的、不同作者写的、不同时期写的资料都放在那里。大家都在翻阅，剧组里形成了一个很好的学习氛围。其实我们创作这部电视剧，也是一个学习、体会和感悟的过程。在学习的过程中，在表现这些史料、表现这些事件和人物的过程中，我们也有很多感悟。我们正好可以通过这个年轻人，把这种感悟传递到观众面前。